9가지 키워드로 읽는 디자인

9가지 키워드로 읽는
디자인

오창섭 지음

세미콜론

책을 펴내며

디자인을 하다 보면 아무래도 다른 사람보다 기발한 사물들을 많이 접하게 된다. 그때마다 '어떻게 이런 생각을 했을까?'라는 경탄이 절로 나온다. 이렇게 낯선 모습으로 다가오는 새로운 디자인들은 언제나 뜻하지 않은 즐거움을 안겨다 준다. 그 즐거움은 직접적으로 눈에 보이는 색이나 형태에 의해 만들어지는 것이 아니다. 그것은 그 속에 깃든 디자이너의 사고가 만들어 내는 것이다. 디자인 결과물을 보면서 그것이 나오게 된 과정을 역추적하는 것, 디자이너가 어떠한 사고의 지점들을 거쳐 왔는지 따라가 보는 일은 흥미롭다. 특히 새로움을 만들어 내기 위해 고심한 그들의 흔적들을 발견할 때면 나도 모르게 입가에 미소가 번진다. 디자인의 미덕인 창조성! 그 이름으로 새로움을 추구한다는 것은 디자인이 지닌 큰 매력임에 분명하다.

하지만 창조성은 디자이너를 괴롭히기도 한다. 끊임없이 새로운 아이디어를 내야 한다는 강박관념, 남들이 미처 하지 못한 생각들을 끄집어내야 한다는 무언의 압력은 디자이너들을 강하게 짓누르고 있다. 어디선가 본 듯한 디자인은 그에게 허락되지 않는다. 심지어 자신이 예전에 했던 디자인으로부터도 자유롭지 못하다. 마르지 말아야 할 창조성! 현대판 레오나르도 다빈치가 되기를 요구받는 디자이너들은 괴롭다. 창조성, 그것은 양날의 칼인 것이다.

문제는 그가 전혀 창조적일 수 없는 상황에 놓여 있다는 점이다. 디자인실의 무시할 수 없는 질서, 클라이언트의 현실적인 요구, 디자인에 대한 사람들의 제한된 이해 방식 등 현실은 디자이너들에게 '비창조적인 창조성'이라는 모순된 요구를 외쳐댄다. 그 공간에서는 끊임없이 창조적이어야 한다는 암묵적인 사회의 요구마저도 디자이너의 창조성을 억압하는 장치일 뿐이다. 그러나 디자이너의 창조성을 구속하는 가장 강력한 억압은 외부가 아닌 바로 디자이너 내부에 있다. 지금까지 보고, 듣고, 느껴온 모든 것들에 무비판적으로 반응할 때, 자신이 알고 있는 것들을 하나의 윤리로 당연시할 때, 디자이너의 내면에는 그를 통제하고 억압하는 견고한 틀이 자리하기 시작한다. 바다

는 파란색이라는 유치원 선생님의 가르침에서 구체화되기 시작한 그 틀은 모던 디자인이라는 자극에 윌리엄 모리스나 바우하우스와 같은 특정한 주제들만을 반복적으로 떠올리면서 견고해진다. 자유로운 상상을 부르짖는 공간에 존재하는 보이지 않는 한계, 그 틀로부터 벗어나려면 어떻게 해야 할까?

디자인을 공부하겠다는 생각을 하고 대학에 입학한 후, 내가 처음 던진 질문은 '디자인이란 과연 무엇인가?'였다. 디자인을 구속하는 한계의 실체가 눈에 들어오기 시작하고, 그 빈도수가 높아질수록 관련 서적을 뒤지고, 만남과 대화 속에서 이 물음에 대한 답을 찾고자 애쓰는 나의 몸짓도 분주해져 갔다. 그러나 디자인은 초점이 맞지 않은 사진처럼 늘 애매한 모습만을 수줍게 드러냈다. 더욱이 물음을 던질 때마다 디자인은 다른 얼굴로 나타났다. 천 개의 얼굴! 나는 그 수많은 디자인의 얼굴들을 받아들일 수 없었다. 그 거부의 몸짓은 디자인이 하나의 명확한 얼굴일 것이라는 근거 없는 믿음과 희망에서 비롯된 것이다.

이제 나는 다른 형식의 물음을 던진다. '우리는 무엇을, 어떤 현상을 디자인이라는 용어로 담아내는가?', '디자인을 변화시키는 힘은 무엇인가?', '디자인은 어떠한 욕망들과 함께해 왔는가?' 물음의 형식이 바뀌면 답 또한 달라진다. 이 책은 답을 구성하는 질문 자체의 힘을 긍정하며 디자인을 이해하기 위한 새로운 형식의 질문들에 답하고 있다. 이 책을 통해 나는 우리에게 익숙한 질서를 낯설게 만들고 싶었다. 의자는 이래야 한다는 생각, 굿 디자인에는 객관적인 기준이 있다는 생각, 더 나아가 디자인이 과연 인간을 위할 수 있는지, 디자이너가 과연 창의적이어야 하는지를 질문함으로써 디자인을 구속하는 굴레로부터 탈출하기를, 아니 조금이라도 거리를 둘 수 있기를 희망하였다.

책은 모두 아홉 개의 장으로 구성되었다. 본문의 첫 번째 장에서는 인터페이스를 이야기하고 있다. 오늘날 인터페이스 디자인의 문제는 디지털 미디어의 잠재적인 가능성을 제한하는데 있다. 이것은 곧 우리 삶의 풍요로움

을 제한하는 것이기도 하다. 나는 그 근본적인 원인이 디지털 기술과 미디어에 대한 이해 방식에 있다고 보았다. 1장은 이러한 인식 속에서 디지털 미디어와 인터페이스의 새로운 이해 가능성을 찾아 나서고 있다. 2장에서는 모던 디자인 중심의 역사 서술 전통을 비평적인 관점에서 바라본다. 나의 관심은 '윌리엄 모리스'나 '바우하우스'와 같은 디자인사 속 인물과 사건들이 아니다. 오히려 나는 '왜 그 인물과 사건들만 디자인의 역사에 자리하고 있는가?'라는 질문에 답하며 당연시되어 온 모던 디자인의 전통에 의문을 던진다. 3장은 디자인 윤리의 문제를 개인적 경험을 바탕으로 풀어냈다. 디자이너의 사회적인 책임을 실천할 수 없게 만드는 구조적인 모순 속에서 디자인이 그저 인간을 위한 것이라고, 그렇지 못한 이유는 디자이너의 태도와 의식 탓이라고 말하는 것은 불합리한 일이다. 나는 빅터 파파넥의 저서 『인간을 위한 디자인』에서 그가 간과한 부분이 바로 이 점이라고 주장하고 싶다.

　　4장에서는 디자인에 가하는 굿 디자인의 폭력성을 이야기한다. 흔히 우리는 굿 디자인이 내용의 문제라고 생각하지만 실상은 형식의 문제에 가깝다. 현실에서 제도화된 굿 디자인은 이러한 사실을 은폐하면서 이데올로기적으로 작동한다. 우리는 그것을 과연 어떻게 극복할 수 있을까? 5장은 우리가 살아가는 공간을 다룬다. 흔히 사람들은 공간을 '텅 빈 무엇'으로 이해하지만 공간은 오히려 무언가 '채워짐'으로써 탄생한다. 무언가 채워진 공간은 힘이 있다. 그 힘은 공간에 자리하는 주체가 일정한 사고와 행위를 하도록 이끈다. 6장의 주제는 과학이다. 여기서 나는 '과학'을 숭배하는 디자인과 디자인 담론, 그리고 그 속에 자리하는 디자이너들의 키치적 양태를 보여 주고 싶었다. 7장에서는 커뮤니케이션 이론을 통해 '사용'의 세 가지 양상을 이야기하고 있다. '메시지 수신으로서의 사용', '의미 공유로서의 사용', '의미 창조로서의 사용'이 바로 그것이다. 오늘날 지배적인 디자인 사고는 사용의 현실이 첫 번째 모습이기를 욕망하지만 실상은 세 번째에 가깝다는 것을 알게 될 것이다. 8장에서는 사물의 질서를 이야기한다. 모든 질서는 항상 어떤 의지가

반영된 것이다. 오늘날 사물의 질서를 만들어 내는 의지의 정체는 과연 무엇일까? 이 장은 바로 그 물음에 답하고 있다. 9장에서 다루는 키워드는 정체성이다. 한국인의 정체성, 디자인의 정체성…… 이러한 표현들은 정체성이라는 개념을 통해서 대상을 보다 잘 이해할 수 있다는 가정을 담고 있다. 그렇지만 과연 정체성을 통해 우리는 세계를 보다 잘 이해할 수 있을까? 이것이 마지막 장에서 내가 답하고 있는 물음이다.

들뢰즈는 "하나의 책은 바깥을 통해서만, 바깥에서만 존재한다."고 말했다. 이는 책이란 것이 고정된 내용을 전달함으로써가 아니라, 오히려 그 고정된 의미를 변화시키는 창조적 사용 과정 속에서 존재의 빛을 발한다는 의미일 것이다. 하나의 책이 사용을 통해 생성 과정 속에 자리한다는 그의 말에 전적으로 공감한다. 들뢰즈의 말은 더 나아가 '바깥을 통해서만 책이 만들어진다.'는 의미로도 해석될 수 있다. 그래서 하나의 책은 저자의 것이 아니다. 저자가 책을 통해 만난 무수한 사상가들의 것이고, 도움을 준 수많은 이들의 것이며, 영감을 준 사건과 사물들의 것이다. 때문에 이들을 떠올리고 기억하는 것은 너무도 당연한 일이다. 서문을 마무리하는 지금 떠오르는 얼굴들이 있다. 우선 편집자인 박활성 씨! 그에게 감사를 표한다. 책을 쓰면서 나는 좋은 편집자를 만난다는 것이 어떤 것인지를 그를 통해 알게 되었다. 후배 승표(잭슨 홍)와 메타디자인연구실의 친구들, 게타노 페세, 헬렌 에반스, 헤이코 한센, 마이클 라코위츠, 카메론 맥널, 데이먼 실리, 그 외에 이미지를 제공해 준 모든 이들에게도 감사의 말을 전하고 싶다. 책을 쓰는 동안 태어난 한길이와 귀여운 딸 하나, 그리고 사랑하는 아내 영미에게도 고마움을 표한다.

2006년 10월 23일
오창섭

Interface

인터페이스,
새로운 디지털 세상을 꿈꾸며

1

"이제 신체, 목적을 지닌 행위, 인공물 또는 커뮤니케이션 행위의

정보가 서로 어떻게 연결되는지를 물어야 할 차례다. 그것들을

서로 연결하는 것이 바로 인터페이스다."

기 본지페

6,000개의 스위치, 28톤의 무게, 높이 5.5미터, 길이 24.5미터, 1만 7,840개의 진공관. 최초의 컴퓨터 '에니악(ENIAC)'은 그렇게 거대한 규모로 만들어졌다. 60여 년이 흐른 현재, 컴퓨터는 소설책 한 권 크기로 줄어들었다. 함포 사격 시 각도와 거리를 계산하던 에니악의 주된 역할은 이제 컴퓨터가 수행하는 수천수만의 기능들 중 하나에 불과하다. 컴퓨터는 다양한 디지털 미디어들에게 세례를 베풀며 증식하고 있으며 전자 작동과 무관했던 사물들 역시 컴퓨터의 세례를 받기 위해 긴 줄을 늘어서 있다.[1] 컴퓨터는 더 이상 하드웨어를 지칭하는 말이 아니다. 그것은 미디어를 넘나드는 유령이며 우리 사고와 일상은 이 유령의 마법으로 엄청난 변화를 거듭하고 있다. 실로 멀미나는 풍경이 아닐 수 없다.

전자 미디어들은 물리적, 혹은 기계적으로 작동하는 사물들과 다른 존재론적 위상을 지닌다. "기계적인 타자기에서는 그 기능을 투명하게 볼 수 있었지만, 전동 타자기만 하더라도 작동하는 기능을 전혀 볼 수 없다."라는 토마스 하우페(Thomas Hauffe)의 지적은 바로 이 존재론적인 차이를 묘사한 말이다.[2] 이렇게 사물의 존재론적 성격이 변화하면서 이전과는 다른 방식으로 그것을 정의해야 한다는 디자인 요구가 등장하였다. 그 요구는 하우페가 지적한 지점, 즉 볼 수 없음(알 수 없음)에 대한 공포가 만들어 낸 것이다. 디자인에 자리한 무의식은 흐려진 사물의 정체성을 명확히 하고, 우리의 지각으로부터 멀어진 기능을 드러냄으로써 그 공포로부터 벗어나고자 욕망한다. 인터페이스에 대한 디자인 영역의 관심은 이러한 배경에서 만들어지고 증폭되어 왔던 것이다.

만일 우리가 디지털 인터페이스 디자인의 주된 역할을 디지털 문화의 잠재성을 다양한 방식으로 현실화하는 것이라면, 그래서 '다양한 삶'이 긍정적으로 받아들여지는 조건을 만드는 것이라고 한다면 인터페이스 디자인의 현 상태는 문제가 있다. 현재의 인터페이스 디자인은 디지털 문화의 잠재성

1 자동차나 냉장고, 세탁기 등 전자화 이전부터 사용하던 제품들 역시 전자적 작동에 의해 그 기능이 보충되고 있다. 이러한 경향은 더욱 확대되고 있으며 '임베디드 소프트웨어(embedded software)나 임베디드 시스템(embedded system)'에 대한 최근 관심은 이를 반영한다.

2 토마스 하우페, 이병종 옮김, 『디자인, 한 눈에 보는 흥미로운 디자인 역사』(예경, 2005년), 169쪽.

을 드러내기보다는 그것을 억압하는 방식으로 이루어지고 있기 때문이다. 이에 대한 원인은 무엇보다 인터페이스 디자인을 제한적으로 정의하고 실천하는 인터페이스 디자인 담론과 그 실천 자체에 있다. 오늘날 인터페이스 디자인은 사물의 형태나 스크린상에 나타나는 이미지를 기호학적인 맥락에서 생산하는 활동으로 받아들여지고 있으며, 담론과 실천의 장에 자리하는 무비판적 이해의 관성은 인터페이스 디자인에 대한 이러한 이해가 마치 역사적인 필연성이라도 갖고 있는 것처럼 보이게 만든다. 롤랑 바르트(Roland Barthes)가 신화라고 부른 가공 과정이 여기에도 작동하는 것이다. 그러나 앞으로 보게 되겠지만 인터페이스는 그 이상이다. 물론 인터페이스 디자인 역시 그 이상이다.

기 본지페(Gui Bonsiepe)는 인터페이스를 "사용자와 대상으로서의 인공물, 그리고 의도한 목적을 위한 행위가 서로 상호작용하는 차원"이라고 정의하였다.[3] 그는 인터페이스를 디자인이 해결해야 하는 특정한 문제 영역이 아니라, 디자인이 자리하는 존재론적인 바탕으로 이해하고 있는 것이다. 여기서 인터페이스는 경험의 통로로 자리한다. 우리는 인터페이스를 통해 사물을 사용하고, 사람들을 만나며, 사건들을 경험한다. 그것은 곧 삶이다. 때문에 '우리가 어떠한 인터페이스를 통해 주변 환경과 만나고 있는가?'라는 물음은 '우리는 어떠한 삶을 살고 있는가?'라는 물음일 수 있는 것이다.

우리는 디지털의 세례를 받고 태어난 사물들과 어떠한 인터페이스를 통해 만나고 있는가? 이 질문에 연상되는 것은 스크린과 그 속의 아이콘, 마우스와 키보드, 그리고 다양한 크기와 형태의 버튼들이다. 이들은 우리가 디지털 미디어와 만나기 위한 현실적 조건들이다. 우리는 이러한 조건이 이끄는 방식으로 디지털 세상을 경험한다. 그것은 오늘날 인터페

3 기 본지페, 박해천 옮김, 『인터페이스』(시공사, 2003년), 47쪽.

4 스티븐 존슨, 류제성 옮김, 『무한상상, 인터페이스』(현실문화연구, 2003년), 25쪽.

5 제프 래스킨, 이건표 옮김, 『인간 중심 인터페이스』(안그라픽스, 2003년), 217쪽.

6 뉴미디어 연구자인 레프 마노비치는 컴퓨터 디스플레이 형식이 여전히 '풍경화 양식'과 '초상화 양식'으로 불리는 것을 예로 들면서 르네상스 회화와 영화 스크린, 그리고 오늘날의 컴퓨터 스크린과의 관계성을 지적한 바 있다. 그는 각각을 전통적 스크린, 역동적 스크린, 그리고 실시간 스크린으로 명명하면서 상호 어떠한 유사점과 차이점을 지니고 있는지를 비교 설명한다. 특히 컴퓨터 스크린은 오락에서 출발한 영화와 달리 군사 첩보상의 목적으로 발전하였다는 그의 지적은 숙고할 만하다. 컴퓨터 스크린은 풍경을 단순히 드러내는 그림과 같은 창이 아니라 책상과 같은 작업 공간임을 암시하고 있기 때문이다. 자세한 내용은 레프 마노비치, 서정신 옮김, 『뉴미디어의 언어』(생각의 나무, 2004년), 146～149쪽.

이스의 풍경이자 우리 삶의 모습이기도 하다. 디지털 미디어를 통해 경험하는 내용은 이루 헤아릴 수 없지만 그것과 만나는 방식은 극히 제한적이다. 제한된 인터페이스는 대상에 대한 제한된 이해를 만들어 낼 수밖에 없다. 디지털에 대한 홈 패인 이해와 그 홈을 따라 흐르는 인터페이스는 일종의 폐쇄 회로를 형성하고, 그 회로 속에서 일어나는 반복된 움직임은 우리가 현실에서 경험하는 것이 디지털 미디어와 만나는 유일한 길이라고 설교한다. 그러나 우리가 경험하는 디지털 미디어가 전부가 아닌 것처럼, 우리가 경험하는 인터페이스 역시 전부는 아니다.

디지털 인터페이스의 짧은 역사

디자인 분야에서 인터페이스 디자인이 본격적으로 이야기되기 시작한 것은 그리 오래된 일이 아니다. 컴퓨터 기술의 발전은 인터페이스 디자인의 출발을 가능하게 한 중요한 배경임에 분명하다. 그러나 현실에서 이해되고 있는 인터페이스는 기 본지페가 말한 "디자인의 존재론적인 바탕으로서의 인터페이스"와 달리 제한적인 디자인 활동만을 지시한다. 스티븐 존슨(Steven Johnson)은 "인터페이스라는 말 자체가, 달콤하지만 진부한 표현인 '사용자 친화성'이라는 구호나 화려한 아이콘과 휴지통으로 이루어진 만화 같은 이미지를 연상시키는 것이 사실"이라고 인터페이스에 대한 제한적 이해 방식을 지적한 바 있다.[4] 이처럼 인터페이스 디자인은 은유적 방식을 통해 아이콘을 만들고 배치하는 활동으로 이해되고 있다. 아이콘은 "버튼과 객체들을 나타내기 위해 마련된 작은 그림으로 오늘날 인터페이스 디자인의 상징"으로 자리하고 있는 것이다.[5]

　　시각적 은유는 인터페이스 디자인의 핵심 방법론이다. 컴퓨터를 사용할 때마다 접하는 스크린과 그 속에 펼쳐지는 풍경은 인터페이스 디자인의 방법론적 세례를 받고 태어난 대표적인 산물들이다. 폴더와 휴지통, 그리고 다양한 프로그램 아이콘들이 배열되어 있는 스크린 속 풍경은 실제 사무실의 작

업공간을 닮았다.⁶ 하지만 스크린이 이러한 은유를 취하게 된 것은 어떤 필연적인 이유 때문이 아닌 우연의 산물이다. 스크린을 책상으로, 스크린상의 요소들을 책상 위의 종이로 이해했던 앨런 케이(Alan Key)의 상상력은 제록스 팔로알토 연구소(Xerox PARC)의 스몰토크(Smalltalk)에서 발전되었고, 그곳을 둘러보던 스티브 잡스(Steve Jobs)의 눈에 띠어 매킨토시의 전신인 애플의 리사(LISA)로 구체화된 것이다. 이후 애플의 대중적인 성공은 아이콘이 인터페이스 디자인의 상징으로 자리하는 데 결정적인 역할을 하게 된다.

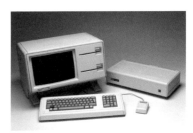

애플의 리사. 1983년. 상업적으로 큰 성공을 거두지는 못했지만 컴퓨터 인터페이스의 중요한 요소인 마우스, 아이콘, 풀다운 메뉴 등을 처음으로 대중들에게 선보인 역사적인 모델이다. © SSPL.

　　　마우스 역시 여러 계기들을 거치며 현재의 모습을 취하게 되었다. 레프 마노비치(Lev Manovich)는 마우스의 기원을 1950년대 중반 미국이 공중 방어체제를 통제하기 위해 만든 SAGE(Semi—Automatic Ground Environment)에서 찾는다. SAGE는 레이더 기지들을 연결하여 한 곳에서 여러 정보들을 분석하고 해석함으로써 적의 공격에 효율적으로 대처하기 위한 목적으로 만들어졌다. 그 중앙 기지의 초기 형태인 '케이프 코드 네트워크'는 MIT에 있었는데 그곳에서는 82명의 공군 장교들이 각자 디스플레이 창을 쳐다보며 화면에 나타나는 비행 물체를 모니터링하였다. 중요한 것은 그것이 영화 관람과 같은 일방향적 보기가 아니라 인터랙티브한 보기였다는 점이다. 의심되는 비행 물체를 추적하기 위해서 장교들은 스크린상의 여러 점 중 그것에 해당되는 점을 지정해 주어야 했는데 이 과정에 사용된 것이 광 펜(Light Pen)이었다. 광 펜의 아이디어는 이후 클로드 섀넌(Claude Shannon)의 학생이었던 이반 서더랜드(Ivan Sutherland)의 스케치 패드(Sketchpad)로 이어진다. 스케치 패드는 오늘날 우리가 사용하는 '포토샵'과 같은 그래픽 프로그램의 시발점이라 할 수 있다. 마노비치는 컴퓨터에 명령을 내리는 수단으로서 광 펜을 마우스의 전단계로 보고 있는 것이다.⁷

　　　광 펜의 초기 형태가 총에 가까웠던 것은 아마도 군사적 배경에서 탄생

한 데에 그 원인이 있을 것이다. 이후 광 펜이 펜의 형태를 거쳐 현재 마우스의 모습으로 변하게 된 것은 더글러스 앵겔바트(Douglas Engelbart)에 의해서이다. 1968년 샌프란시스코 시민 회관에서 하이퍼텍스트 시스템과 더불어 앵겔바트가 시연한 마우스는 획기적인 것이었다.[8] 그러나 그는 자신이 만든 장치의 잠재성을 미처 인식하지 못했다. 마우스가 오늘날과 같이 대중화된 데에는 그 잠재성을 알아본 스티브 잡스의 역할이 컸다. 제록스 팔로알토 연구소를 방문한 스티브 잡스 일행이 그날 본 것은 스크린만이 아니었다. 그는 마우스가 사용자를 대신해 화면 속을 돌아다니는 모습을 목격하고 그것을 자신의 컴퓨터에 적용하였다.[9]

그렇다면 키보드와 버튼은 어디에서 유래한 것일까? 상식적인 수준에서 보았을 때 컴퓨터 키보드가 타자기에서 유래한 것은 너무도 자명해 보인다. 1964년 항공기 예매를 위해 만들어진 IBM 컴퓨터(IBM's seven—year—long Sabre project)는 그 관계를 시각적으로 드러내고 있다. 타자기의 역사는 19세기 중엽으로 거슬러 올라간다. 타자기는 1874년 크리스토퍼 숄즈(Christopher L. Sholes)에 의해 제작되어 1876년 필라델피아 박람회에 출품되면서 사람들의 이목을 끌었다. 사람들은 초기에 '쳐진 글(typed text)'을 '써진 글(written text)'보다 낮은 인격을 드러내는 것으로 인식했지만, 시간이 지나면서 점차 대중화되었다. 우리가 알고 있는 니체나 마크 트웨인은 타자기를 자신의 글쓰기에 이용한 것으로 유명하다. 또한 타자기는 그보다 앞서 만들어진 피아노와 일정 부분 관계가 있어 보인다. 피아노의 경우 행위의 결과로 출현하는 것이 소리지만, 손가락으로 무언가를 쳐서 결과물을 만들어 낸다는 측면에서 타자기와 같은 맥락에 자리한다. 특정 버튼을 누르는 행위에 즉각적으로 반응하여 텍스트나 소리를 만들어 내는 피아노와 타자기는 광 펜과 마우스 이전에 실시간 인터페이스를 실현한 것으로도 볼 수 있다. 그

7 레프 마노비치, 서정신 옮김, 『뉴미디어의 언어』(생각의 나무, 2004년), 152~153쪽.

8 스티븐 존슨은 그를 '현대 인터페이스의 아버지'라고 평가하고 있다. 스티븐 존슨, 앞의 책 24쪽.

9 "가장 놀라운 것은 스크린상의 포인터를 조작하기 위해 책상 위에서 손으로 움직이는 장치였다. 마우스였다. 물론 완전히 새로운 장치는 아니었다. 1960년대 다파(DARPA, 펜타곤의 국방첨단연구기획국)의 더그 앵겔바트가 그 원형을 만든 바 있다. 그것이 최초로 전자 제품에 구현된 마우스였다." 제프리 영/윌리엄 사이먼, 임재서 옮김, 『아이콘: 스티브 잡스』(민음사, 2005년), 87~88쪽.

러나 그것은 물리적 작용에 의한 것이었을 뿐만 아니라, 여전히 텍스트와 소리의 영역에 머물러 있었다.

이와 달리 버튼을 누르는 행위가 이미지를 만들어 낸 최초의 장치는 아마도 카메라일 것이다. 초기의 카메라에는 버튼이 없었으며 오늘날 조리개나 버튼의 역할은 천을 열었다 가리는 행위가 대신하였다. 이것이 버튼으로 바뀐 것은 코닥사의 카메라를 통해서였다. 1888년 조지 이스트만(George Eastman)은 100장의 사진을 찍을 수 있는 필름이 내장된 박스형 카메라를 시장에 내놓았다. 끈을 당기면 장전되고 버튼을 누르면 찍히는 이 카메라는 사진을 대중화하는 데 큰 기여를 하였다. "버튼만 누르십시오. 나머지는 우리가 맡겠습니다.(You press the button. We do the rest.)"라는 당시 코닥 카메라의 광고 문구는 이미지가 손에 의해 그려지는 것이 아니라 버튼을 누르는 행위에 의해서 만들어진다는 바로 그 점을 부각시키고 있다.

"셔터만 누르십시오. 나머지는 우리가 맡겠습니다." 란 유명한 카피가 사용된 코닥사의 초기 광고. 당시만 해도 TV가 없었기 때문에 인쇄 매체를 통해 광고가 이루어졌다.

그리고 애플은 이러한 버튼을 스크린 내부로 가져다 놓았다. 이 사실만으로도 인터페이스 디자인에서 애플은 중요한 위치를 차지한다. 애플은 컴퓨터와 사용자 사이의 인터페이스에 대한 문제를 심각하게 인식하였고, 당시 산재된 기술을 종합 발전시킨 후, 시각적 은유의 방식으로 그것을 구현하였다. 이후 애플의 성취는 하나의 신화가 되었는데 그 신화는 컴퓨터와 사용자 사이에서 유일하고도 가장 적절한 인터페이스를 구현했다는 내용으로 요약된다. 오늘날 애플의 인터페이스는 방법의 차원에서 숭배되고 있다. 그러나 애플식 인터페이스에 대한 숭배와 맹목적 추종은 디지털 환경이 제공할 수 있는 다른 가능성들을 보지 못하게 함으로써 디지털 인터페이스에 대한 이해와 그 가능성을 축소시킬 우려가 있다. 아이콘을 이용한 은유가 인터페이스 디자인에서 절대적인 방식으로 받아들여질 때 그러한 우려는 현실이 된다. 우리가 경계해

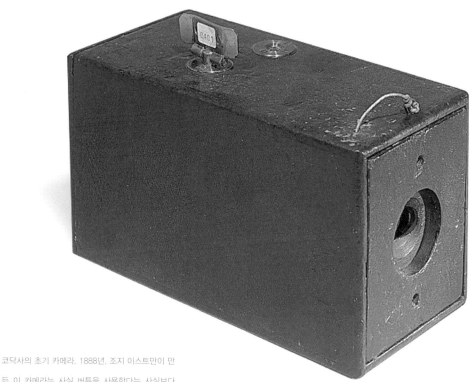

코닥사의 초기 카메라, 1888년. 조지 이스트만이 만
든 이 카메라는 사실 버튼을 사용한다는 사실보다
오히려 그 시스템 때문에 더 큰 역사적 의미를 지닌
다. 이전에는 사진을 촬영한 사람이 스스로 현상과
인화를 해야 했기 때문에 사진을 찍는다는 것은 일
부 계층의 특별한 활동일 수밖에 없었다. 그러나 이
카메라는 사진을 찍은 후 필름이 내장된 카메라를
이스트만사에 보내면 현상과 인화를 해서 새 필름
이 장착된 카메라와 함께 다시 사용자에게 보내는
방식을 취하고 있다. 이러한 방식은 당시 사진 촬영
이라는 특별한 행위를 대중화하는 계기가 되었다.

야 할 것은 매킨토시의 아류들을 끊임없이 만들어 내는 활동, 즉 아이콘을 그
리고 배치하는 활동으로 인터페이스 디자인을 제한하려는 움직임이다.

　　애플이 아이콘을 이용한 인터페이스를 만들 당시만 해도 컴퓨터는 '사
무실에서 사용하는 사무기기' 정도로 인식되고 있었다. 여러 아이콘들로 채워
진 애플 컴퓨터의 화면은 당시의 이러한 이해 방식이 만들어 낸 하나의 산물
이다. 아이콘들은 스크린 속에서 일종의 버튼 역할을 한다. 그것들은 스크린
밖의 버튼들과 마찬가지로 사용자의 선택을 기다린다. 사용자는 해당 아이콘
을 조준하고 마우스를 클릭함으로써 프로그램을 작동시킨다. 새로운 폴더가
생성되고, 이미지의 색상이 바뀌는 스크린 속의 다양한 사건들은 버튼을 누르
는 단 한 가지 행위만을 스크린 밖에서 반복하게 한다. 이러한 인터페이스는
이제 사무실 밖을 나온 컴퓨터에게도, 더 나아가 컴퓨터를 벗어난 제품들과의
관계에서도 여전히 유효한 만남의 방식이 되었다. 미디어가 제공하는 온갖 환
상들을 실현시키기 위해서 우리는 인간의 풍부한 움직임을 마우스와 버튼이
라는 방식으로 제한하고 환원해야 한다. 사무실에서, 오락실에서, 혹은 가정
에서 우리는 끊임없이 버튼을 눌러댄다. 문서를 지우는 것도, TV를 켜는 것도
모두 버튼을 누르는 하나의 행위가 대신하는 것이다.

　　현실의 이미지를 모방한 아이콘들, 그 아이콘들을 깨우는 유일한 방식
인 버튼 누르기, 그 버튼을 누르는 행위를 통해서만 다양한 기능들을 불러낼
수 있는 이러한 만남이야말로 기 드보르(Guy Debord)가 경계한 '삶의 스펙터
클화'가 아닐까? 우리를 삶의 참여자가 아닌 구경꾼으로 만드는 움직임, 삶이
주인공이 아니라 배경으로 밀려나는 그런 상황 말이다. 그 속에서 우리는 현
실감을 상실한다. 어느 걸프전 참전 전투기 조종사가 토로한 "전자오락 같다."
라는 느낌이야말로 바로 이러한 현실감 상실의 결과일 것이다. 그 속에서 우
리는 '호모 버트니쿠스', 혹은 '호모 마우시우스'가 되어 간다. 컴퓨터 게임으
로 환원된 세상 속에서 눈에 비춰진 가상의 이미지에 의지하며 버튼을 누르는
행위를 통해서만 세상과 만나는 그런 존재가 되어가고 있는 것이다.

제품의미론, 또 하나의 인터페이스 디자인

디자인사를 돌이켜 보면, 시각적 은유를 통해 컴퓨터와 사용자 사이의 정보 교환을 매개하려는 현재의 인터페이스 디자인 활동과 유사한 움직임을 발견할 수 있다. 우리가 '제품의미론(Product Semantics)'이라고 부르는 것이 바로 그것이다. 이 용어는 라인하르트 버터(Reinhart Butter)가 만들어 낸 것이지만 구체적인 디자인 활동으로 실험된 것은 1980년대 크랜브룩 아카데미에서였다.[10] 마이클 맥코이(Michael McCoy)와 그의 학생들은 전자 테크놀로지의 발전으로 흐려진 사물의 정체성과 숨어버린 기능을 언어적 방식으로 표현하는 이 '기호학적 디자인 방법론'을 디자인 활동에 적용하였다. 기호학적 맥락에서 사용자와 전자제품 간의 원활한 정보 교환을 꿈꾸었다는 점에서 제품의미론은 인터페이스 디자인과 유사하다. 물론 물리적인 형태를 매개로 전개되었다는 점이 현재의 인터페이스 디자인과 다른 점이지만 기본적인 문제의식과 전개 방법에 있어서 둘은 크게 다르지 않다.

　　　여러 디자인 관련 서적과 잡지들을 통해 리사 크론(Lisa Krohn)의 폰북(Phonebook)은 제품의미론을 적용한 대표적인 디자인 사례로 언급되어 왔다. 1987년 한 디자인 공모전 수상으로 널리 알려진 이 전화기는 은유적으로 책의 형태를 취하고 있다. 그것은 이 사물이 정보와 관계된 제품임을 사용자들에게 알려 주기 위함이다. 인터넷과 같은 매체가 등장하기 전만 하더라도 책은 정보를 유통시키는 거의 유일한 매체였다. 리사 크론의 디자인은 이러한 사용자의 경험, 즉 책과 정보의 의미론적 관계를 적극적으로 활용하고 있다. 폰북은 책의 외형뿐만 아니라 책으로부터 정보를 얻기 위해 페이지를 넘기는 관습화된 행위 역시 적극 활용하고 있는데 전화를 주고받고, 기록하고, 내용을 출력하는 폰북의 기능들은 페이지를 넘기는 과정에서 나타난다. 독서를 할 때 책과 독자 사이에 이루어지는 인터페이스를 그대로 수용함으로써 보다 쉽고 친숙하게 폰북을 사용하도록 배려하고 있는 것이다.

10 마이클 맥코이는 자신의 작업을 '제품의미론' 보다는 '해석적 디자인(interpretive design)'이라는 용어로 표현한다. 해석적 디자인은 "사람들이 사물의 의미를 어떻게 해석하는가를 볼 수 있도록 하는 것"으로, 제품의미론보다 범위가 좁은 개념이다. 토마스 미첼, 김현중 옮김, 『혁신적 디자인 사고』(도서출판 국제, 1999년), 23쪽 참조.

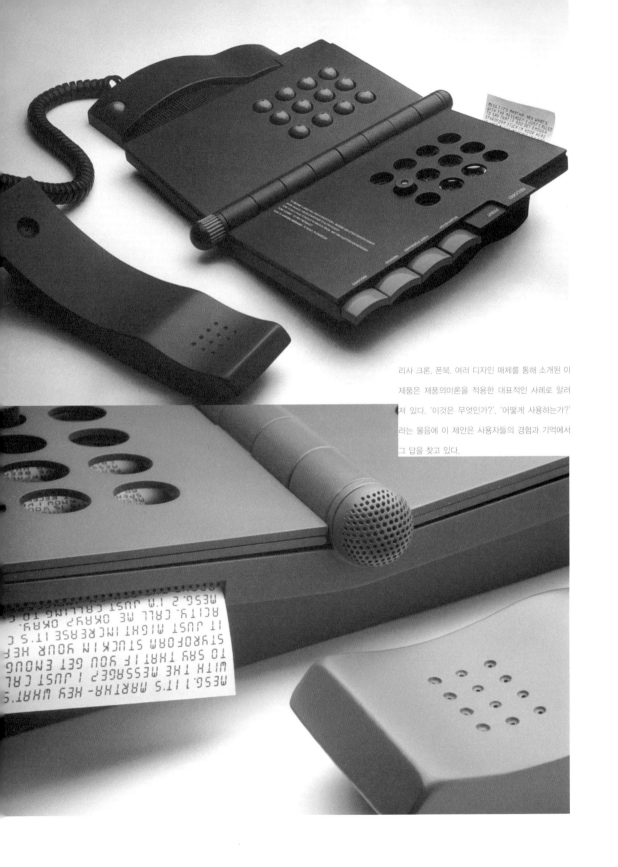

리사 크론. 폰북. 여러 디자인 매체를 통해 소개된 이 제품은 제품의미론을 적용한 대표적인 사례로 알려져 있다. '이것은 무엇인가?', '어떻게 사용하는가?'라는 물음에 이 제안은 사용자들의 경험과 기억에서 그 답을 찾고 있다.

제품의미론은 '사용자 친화(User Friendly)'라는 수식어를 하나의 지향점으로 취하고 있다. 이는 "어떤 오브제가 왜 만들어졌으며, 그것을 어떻게 쓰는지에 관해 사람들의 이해를 돕는 것"이라는 표현에도 잘 나타난다.[11] 그러나 이를 위해 제품의미론이 취한 방법과 내용은 보수적이고 엘리트주의적이다. 제품의미론은 테크놀로지가 사물에 부여한 자유와 새로운 가능성들을 일종의 정체성 혼란으로 이해하였고 그 혼란을 치유하는 해결책을 과거의 기억과 경험으로부터 찾았다. 이러한 이해와 방법론은 필연적으로 기존의 질서를 강화할 뿐만 아니라 특정 문화적 경험의 절대화라는 결과를 만들어 낸다. 이러한 제품의미론의 보수적인 움직임에는 테크놀로지에 대한 소극적인 이해가 자리한다.

> "어떤 면에서 보든 우리는 테크놀로지 학파는 아닙니다. 하지만 우리는 하이 테크놀로지 프로젝트를 수행하고 하이 테크놀로지 소재를 사용하고 있죠. 우리는 테크놀로지를 전체 환경을 결정짓는 요소로 보기보다는 단지 우리가 사용하는 진흙처럼 하나의 재료인 작업의 매개체로 봅니다."[12]

마이클 맥코이의 이러한 고백은 테크놀로지에 대해 제품의미론이 취하고 있는 한계를 드러낸다. 새로운 테크놀로지에 주목하고 그것의 산물을 디자인의 대상으로 하고 있지만 역설적이게도 테크놀로지 자체가 가질 수 있는 가능성을 제품의미론은 은폐하고 있는 것이다. 그들은 여전히 '기능과 형태'라는 전통적인 디자인 담론의 영역 내부에 머물러 있고 기존의 사회, 문화적 가치를 유지하고 지속시키기 위한 도구로 테크놀로지를 이해한다. 우리는 이와 유사한 움직임을 산업화 초기 유럽에서도 발견할 수 있다. 경제력을 바탕으로 헤게모니를 획득한 부르주아 계급은 자신들의 정체성을 과거 지배계급의 상징과 장식적 언어를 통해 확인받으려 하였다. 이 과정에서 장식은 고유한 맥락으로부터 떨어져 나와 부르주

11 토마스 미첼, 앞의 책 29쪽.

12 토마스 미첼, 앞의 책 28쪽.

아 계급이 원하는 취향이나 정체성을 표현하는 요소로만 활용되었다. 여기에서도 테크놀로지는 이러한 움직임을 변화시키기보다는 강화한다. '역사주의'라 불리는 19세기 절충주의 움직임은 윌리엄 모리스(William Morris)가 '미술공예운동'을 통해 극복하고자 한 것이기도 했다. 절충주의는 산업혁명이 가져온 기계화의 잠재성을 적극적으로 실험하고 발전시키기보다는 보수적인 입장에서 과거의 가치와 믿음을 통해 당시 새롭게 등장한 테크놀로지를 정의하였다는 점에서 제품의미론의 태도와 유사하다.

　　앤서니 던(Anthony Dunne)은 아담 리차드슨(Adam Richardson)을 인용하면서 제품의미론이 "전자 제품에 대한 사용자의 해석을 디자이너의 해석에 짜 맞추고 있다…… 그것은 단답형 선긋기를 물질적으로 구현한 것이나 다름없다."라고 비판한다.[13] 뿐만 아니라 "사용자가 사물의 외형에서 의미의 연결 지점을 한 번 발견하게 되면, 이제 더 이상 그 사물에는 사용자 스스로 참여할 수 있는 어떤 여백도 거의 남겨지지 않게 된다."라고 말함으로써 제품의미론의 자비로운 배려가 사용자에게 시끄러운 잡음이나 무한한 지루함으로 경험될 수 있음을 지적하고 있다.[14] 이러한 문제는 우리가 다양한 방식으로 사물과 관계한다는 사실을 간과하고 의사소통이라는 커뮤니케이션의 문제로 디자인을 환원하는 데서 비롯된다.

　　제품의미론은 눈앞의 제품이 무엇인지, 어떻게 사용해야 하는지에 대한 정보가 사용자들이 사물에게 요구하는 전부라고 가정하는 듯하다. 이러한 가정 속에서 사용은 제한된 정보의 교환 활동이 되어 버린다. 이러한 이해는 '그 제품이 무엇인지'와 '어떻게 사용하는지'를 설명하는 기호학적 정보가 제품의 존재 방식을 결정하는 절대적이고도 유일한 요소라는 믿음으로 이어지고, 이 믿음은 실제 디자인으로 구체화된다. 제품의미론을 주장하고 실천했던 사람들의 의식 속에는 제품

13 제품의미론의 불길이 잦아들 때쯤 아담 리차드슨은 「디자이너의 죽음」이라는 글을 발표한다. 이 글에서 그는 형태가 아닌 기능이 점차 사물의 중요한 요소가 되고 있는 현실, 그리고 그 기능이 디자이너의 손에 의해 결정되지 못하는 모습으로부터 디자이너의 죽음을 이야기한다. 그에게 제품의미론은 사라지는 형태에 대한 집착일 뿐이기 때문에 넘어서야 할 비판의 대상인 것이다. Adam Richardson, 「The Death of the Designer」, 《Design Issues》 Vol. IX, Number 2 Spring 1993, 34~43쪽 참조.

14 앤서니 던, 박해천, 최성민 옮김, 「헤르츠 이야기」(시지락, 2002년), 55쪽.

15 노르베르트 볼츠, 윤종석 옮김, 「컨트롤된 카오스」(문예출판사, 2000년), 95쪽.

의 정체성과 기능에 대한 정보를 사용자들에게 알려 주어야 하고, 자신들이 그러한 일을 할 수 있다는 엘리트적 강박관념이 자리한다.

'블랙박스'라는 은유

제품의미론과 오늘날 이루어지고 있는 인터페이스 디자인은 디지털 테크놀로지나 디지털 미디어를 다음과 같은 방식으로 이해한다. 우선 이들은 새로운 테크놀로지를 하나의 장애로 인식하는 태도를 드러내고 있다. 두 번째로 테크놀로지가 초래한 장애를 극복하기 위해 이미 익숙해진 질서와 기존 인터페이스를 적극적으로 긍정한다. 세 번째는 디자인 활동을 기존 인터페이스의 유지, 혹은 강화 속에서 정의한다. 이러한 이해 방식은 테크놀로지의 변화를 어떻게 볼 것인가라는 문제에 대한 서로의 동일한 입장, 즉 디지털이라는 새로운 흐름에 대한 인식론적 공유에서 비롯된다고 할 수 있다. 철학자이자 미디어 이론가인 노르베르트 볼츠(Norbert Bolz)는 마이크로 전자 테크놀로지에 의해 만들어지는 디지털 미디어, 즉 전자적 사물의 성격을 다음과 같이 '블랙박스'라는 표현을 통해 묘사하고 있다.

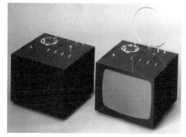

마르코 자누소와 리처드 새퍼, 블랙 201 텔레비전, 1969년. 이탈리아 가전제품 회사 브리온베가에서 만든 이 TV는 꺼진 상태로 보면 말 그대로 하나의 블랙박스이다. 때문에 처음 접한 이들은 TV라는 사실을 발견하기 쉽지 않다. 전원을 켜고 화면이 나타날 때야 비로소 TV임이 드러나게 되는데, 이로 인해 TV라는 내용을 마치 블랙박스라는 외피가 가리고 있는 듯한 인상을 준다.

"점점 더 진보해 가는 사물들의 마이크로화와 전자화는 인간들이 접촉하는 거의 모든 것을 블랙박스로 변화시킨다. 필자가 블랙박스라고 부르는 이유는 우리가 매일 사용하면서도 그것이 어떻게 기능하는지를 이해하지 못하기 때문이다."[15]

블랙박스는 전자적으로 기능하는 사물뿐만 아니라 디지털을 바라보는 이 시대의 인식을 드러내는 은유이다. 복잡하게 얽힌 회로와 그 회로를 오가는 전자신호, 전자신호에 따라 작동하는 장치, 그리고 그 장치를 가리는 불투명한 표피의 공간적 배치가 블랙박스를 구성한다. 전자신호로 작동하는 사물들의

존재론적 성격을 블랙박스라는 은유를 통해 이해한다는 것은 단순한 이해 그 자체의 문제가 아니다. 그것은 꼬리에 꼬리를 무는 또 다른 이해와 구체적인 실천들을 만들어 낸다.

　블랙박스로 존재하는 사물은 자신이 어떻게 작동하는지 보여 주지 않기 때문에 사용자는 그것이 어떻게 작동하는지를 알지 못한다. 전자적으로 작동하는 사물들의 증가는 이런 식으로 존재하는 사물들의 증가를 의미하고, 그에 따라 사용자와 사물 사이에는 이전에 찾아볼 수 없었던 단절이 발생하게 되었다. 이러한 단절을 극복하고 사용자와 사물의 정보교환을 원활하게 만드는 접촉면의 디자인을 우리는 '인터페이스 디자인'이라고 부른다.

　인터페이스 디자인은 디지털 테크놀로지와 그것이 만들어 내는 사물들을 블랙박스로 인식하는 토대 위에 펼쳐진다. 즉, 디지털 테크놀로지를 하나의 장애로 바라본 결과 사후적으로 파생된 움직임인 것이다. 블랙박스의 은유에는 디지털 테크놀로지에 대한 부정적인 시각이 배어 있다. 마이크로화와 전자화가 인간들이 접촉하는 거의 모든 사물들을 블랙박스로 변화시키고 있다는 볼츠의 진단은 이러한 인식으로부터 나온 것이다. 이러한 현실 인식이 취하는 다음 단계는 장애물을 생성하는 디지털 테크놀로지, 그리고 그 결과물인 블랙박스를 어떻게 사용자와 원활하게 연결할 것인가를 묻는 것이고, 그에 따라 디자인의 맥락에서 그 물음에 대한 답을 찾는 활동인 인터페이스 디자인이 자연스럽게 구체화된다.

　"우리는 어떤 사태를 이해하지 못하는 상태에서 점점 더 자주 그 사태에 정통해야만 한다. 그 때문에 블랙박스의 어둠을 조명할 수 있는 사용자 환경의 디자인이 점점 더 중요해진다. 이것을 인터페이스 디자인이라고 부르고 있다."[16]

볼츠의 지적처럼 인터페이스 디자인은 그 지향점을 '블랙박스의 어둠을 조명할 수 있는 사용자 환경 창출'에 두고 있다. 다시 말해 블랙박스를 감싸고 있

는 어둠을 제거하고 사용자가 그 내부의 기능을 있는 그대로 지각하게 만들어 그것과 원활히 관계할 수 있도록 하는 것이다. 이와 같은 인터페이스 디자인에 대한 이해 방식은 오늘날 디자인을 실천하는 주체뿐만 아니라 디자인 담론에 있어서도 당연한 것으로 받아들여지고 있다. 따라서 우리가 디지털 테크놀로지의 새로운 가능성을 찾고자 한다면, 지금 필요한 것은 너무도 당연히 받아들여지는 블랙박스라는 은유에 대한 비평적 점검일 것이다.

은유는 "한 종류의 사물을 다른 사물의 관점에서 이해하고 경험하는 것"이다.[17] 우리는 은유를 통해 서로 이질적인 것들을 연결하고 세상을 이해한다. 은유는 유사성에 바탕을 둔 비유법으로, 사람들은 흔히 하나의 은유를 접할 때 표현하려는 대상과 표현을 위해 끌어들인 대상 사이에 어떤 유사성이 있다고 믿는다. 특히 객관주의자들은 인간의 경험과 무관한 객관적 유사성의 존재를 확신한다. 그러나 그 유사성이 은유 이전에 본래부터 있던 것인지, 아니면 은유에 의해 비로소 구성되는 것인지는 명확치 않다. 조지 레이코프(George Lakoff)와 마크 존슨(Mark Johnson)은 "은유는 우리가 지닌 경험의 범위에 정합적 구조를 부여함으로써 새로운 종류의 유사성을 창조한다."라고 주장하면서 후자의 가능성에 무게를 둔다.[18] 실재로 '유사성의 발견'이 아닌 '유사성의 구성'이라는 차원에서 새로운 은유들이 끊임없이 만들어지고 사용되고 있음을 우리는 잘 알고 있다.

그렇다면 왜 은유들이 만들어지는 것일까? 그 이유를 효율적인 의미 전달이라는 차원에서 이야기할 수도 있을 것이다. 그러나 우리는 은유가 특정 의미를 드러내기보다는 감추는 지점을 주목해야 한다. 은유적 개념이 "어떤 개념의 한 측면에 초점을 맞추도록 함으로써, 그 은유와 일치하지 않는 다른 측면들에 초점을 맞추는 것을 방해한다."라는 레이코프와 존슨의 지적을 되새겨야 하는 것이다.[19] 은유는 보다 잘 드러내는 역할과 함께 보다 잘 가리는 기능을 동시에 행하고, 이러한 이중의 움직임이 은유를 은

16 노르베르트 볼츠, 앞의 책 96쪽.

17 조지 레이코프/마크 존슨, 노양진/나익주 옮김, 『삶으로서의 은유』(서광사, 1995년), 23쪽.

18 조지 레이코프/마크 존슨, 앞의 책 200쪽.

19 조지 레이코프/마크 존슨, 앞의 책 29쪽.

유이게 하는 것이다.

하나의 은유를 생산하는 주체는 의도하든 의도하지 않았든 드러냄과 감춤이라는 이중의 움직임을 행할 수밖에 없다. 이 이중의 움직임은 은유 수용자의 이해를 특정한 방식으로 흐르게 한다. 이질적인 것들을 서로 연결하고, 그 관계를 통해 은유 수용자들의 이해와 구체적인 행동을 특정한 방식으로 유도한다는 바로 이 측면이 예로부터 수많은 정치가와 철학자들이 은유에 주목한 이유일 것이다. '지각과 이해의 흐름을 절단하고 재구조화하는 힘'을 가진 은유는 하나의 정치라고 표현할 수 있다.

정치로서의 은유, 그것은 세계를 바라보는 서로 다른 힘들의 전쟁터이다. 하나의 현상을 새롭게 이해하려는 우리의 의지는 기존 은유와 마주하게 된다. 새로운 이해는 필연적으로 기존 은유의 극복을 전제한다. 디지털 기술과 그것이 만들어 내는 매체들을 새롭게 이해하려는 시도 역시 필연적으로 기존 은유를 극복할 필요가 있다. 전자적으로 기능하는 사물들의 정체성이 의미론적인 접근을 통해 보다 명확히 드러날 수 있다는 이해 방식, 그리고 그 사물들과의 만남을 마우스와 버튼들로 제한하는 인터페이스의 움직임으로부터 벗어나기 위해서는 대상을 이해하는 새로운 방식으로 나아가야 하는 것이다.

형태와 기능의 계급성

여기서 우리는 블랙박스의 어둠에 대해 잠시 주목할 필요가 있다. 볼츠가 사용하는 '블랙박스'라는 은유는 마치 내부를 감싸고 있는 표피에 어둠의 원인이 있다는 착각을 일으킨다. 이러한 착각은 불투명한 표피를 제거하거나 투명하게 만드는 것만으로 어둠이 사라지고 내부를 들여다볼 수 있을 것이라는 환상으로 이어진다. 그러나 블랙박스의 어둠은 전자적으로 작동하는 장치가 만든 것이지 표피에 의해서 만들어지는 것이 아니다. 때문에 표피를 제거하거나 투명하게 한다고 해서 사라질 성질의 어둠은 거기에 존재하지 않는다. 그럼에도 불구하고 오늘날 인터

20 미셸 푸코, 김현 옮김, 『이것은 파이프가 아니다』 (민음사, 1995년), 72~73쪽

페이스 디자인을 실천하는 주체들은 내용이 가시화되지 못하는 이유가 마치 표피에 있다는 듯이 이야기하고 행동한다. 이러한 그들의 말과 행위에는 표피에 대한 원한이 배어 있다.

　　이들은 블랙박스라는 은유에서 알 수 있듯이 안과 밖, 본질과 현상, 내용과 그것을 가리는 불투명한 표피를 나누고, 계급적인 관계 속에 각각을 배치한다. 사실 디자인 주체들이 이해하고 있는 인터페이스 디자인의 실천을 위해서는 '부수적인 표피와 본질적인 내용'이라는 계급 설정이 필수적이다. 제품의미론 역시 다르지 않다. 그것은 사물의 본질을 가정한다. 그리고 그 본질을 리사 크론이 했던 것처럼 표피인 형태로 표현해 낸다. 본질인 내용을 드러내는 것, 그 드러남을 위한 표피의 조작이 바로 그들이 이해하는 인터페이스 디자인이기 때문이다.

　　인터페이스 디자인에 자리하는 이러한 계급 설정은 변화하지 않는 본질에 우선권을 두는 서구의 형이상학적 사유 전통과 밀접한 관계를 가진다. 플라톤은 변화하지 않는 본질적인 존재를 '이데아'라고 불렀다. 그에게 우리가 경험하는 '현실'은 이데아를 모방한 그림자에 불과할 뿐이었다. 그러나 그에게 모방은 단순한 복제가 아니었다. 그것은 이데아의 속성을 나누어 가진다는 의미에서의 모방이었다. 현실에는 이데아를 다양한 수준에서 모방한 존재들이 자리하고, 이데아의 모습을 보다 많이 나누어 가진 현실을 선택하고 만들어가는 것은 삶에서 우리가 취해야 할 미덕이었다. 이러한 인식의 공간에서 현실의 모든 것들은 이데아를 주인으로 섬긴다.

　　　"유사(ressemblance)에게는 '주인'이 있다. 근원이 되는 요소가 그것으로서, 그로부터 출발하여 연속적으로 복제가 가능하게 되는데, 그 사본들은 근원으로부터 멀어질수록 점점 약화됨으로써 그 근원 요소를 중심으로 질서가 세워지고 위계화된다. 유사하다는 것은 지시하고 분류하는 제1의 참조물을 전제로 한다."[20]

철학자인 미셸 푸코(Michel Foucault)는 화가인 르네 마그리트(Rene Magritte)의 그림을 분석한 책에서 유사의 특징을 '주인이 있음'에서 찾았다. 주인은 자신과 보다 많이 닮은 것을 상위 서열에, 그 반대의 것을 하위 서열에 배치한다. 주인이 가치의 서열을 결정하는 인식의 공간에서 '시뮬라크르'는 주인 없는 것들, 그래서 가장 하위에 자리하는 존재들에 붙여지는 이름이다. 이데아와 현실만 계급적으로 분할되는 것이 아니라 현실들 사이에서도 또 다시 주인의 모습을 얼마나 많이 포함하고 있느냐에 따라 서열이 형성되는 것이다. 플라톤 이래 사람들은 이러한 계급적 도식 속에서 현실을 이해하였고, 이데아에 더 가까이 다가가기 위해 애써 왔다.

이러한 사고의 도식은 오늘날의 디자인 사고에 그대로 반영되어 반복된다. 인터페이스 디자인에 자리하는 '본질적 내용과 그것을 표현하는 표피'라는 이해는 현실을 계급적 질서의 도식으로 이해하려는 서구 형이상학의 의지를 따른다. 표피는 내부 깊숙이 자리하는 기능이라는 본질을 얼마나 많이 포함하고 있는가, 혹은 얼마나 잘 드러낼 수 있는지에 의해 평가되고 그것을 드러내는 한에서만 존재를 확인받을 수 있다. 인터페이스 디자인이 사용자의 지각 앞에 블랙박스 내부를 드러내야 한다는 강박관념에 시달리는 이유가 바로 여기에 있다. 인터페이스 디자인을 바라보는 무의식의 시선은 대상의 본질을 얼마나 잘 드러내고 있느냐는 지점만을 주목한다.

이데아를 설정하는 인식은 한 사물의 정체성을 변화하지 않는 본질에서 찾는다. 전통적인 디자인 사고 역시 이러한 인식을 따르고 있다. 그 사고의 장에서 사물의 본질은 사물의 기능과 겹쳐진다. 디자인은 바로 그 사물의 본질적인 기능을 형태로서 오롯이 드러내는 활동이 되는 것이다. 이러한 사고는 근대 디자인의 역사를 통해 이어져 왔다. "형태는 기능을 따른다."는 루이스 설리반(Louis Sullivan)의 명제는 기능이라는 본질을 지향하는 디자인 사고를 대표한다. 주인을 따르는 하인처럼 형태는 기능을 따르는 것이다.

한때 포스트모더니즘이라는 전염병이 돌면서 그러한 믿음에 대한 회

의가 있었던 적도 있었다. 사람들은 새로운 전자 테크놀로지의 등장과 함께 사물들의 속성이 바뀌었고, 그에 따라 디자인 사고와 논리 역시 바뀌었다고 떠들어 댔다. 디자인은 더 이상 기능을 따르는 것이 아니라 기능을 표현하는 것, 때로는 의미를 표현하는 것이라는 담론이 그 변화를 증언하였다. 그러나 근본적인 인식의 태도에는 변함이 없었다. "형태는 기능을 따른다."는 명제와 "형태는 의미를 표현한다."라는 명제의 무의식은 동일한 것이었다. 여전히 디자인은 '기능과 형태', '의미와 표현'이라는 논리 속에서, 주인과 그것을 따르는 하인이라는 계급 관계 속에서 이루어졌다. 구체적인 디자인 실천의 움직임은 매번 이데아적인 본질을 찾아 나섰고, 그것을 표현하려 할 뿐이었다.

새로운 디지털 존재론

본질을 향한 온갖 당위와 윤리가 난무하는 디자인의 역사 속에서 우리는 당황스러운 경험을 하였다. 존재한다고 믿었던 낙원이 환영이었다는 것을 확인하는 슬픈 경험! 디자인의 역사는 '본질이라는 이데아를 드러낸 디자인'이 아니라, 그 '이데아를 드러냈다고 주장하는 디자인들'만이 존재해 왔음을 증언한다. 이데아를 담아냈다는 '굿 디자인'의 복음은 또 다른 굿 디자인의 등장으로 풍문에 불과했음이 밝혀졌다.[21] 기능에 대한 이데아가 허상이라는 증언들이 간혹 들려오기도 했지만, 여전히 전통적인 디자인 사고를 믿고 숭배하는 신자들의 수는 줄어들지 않았다. 전자적으로 작동하는 사물들의 등장 역시 그들의 믿음을 바꾸지는 못하였다. 그들은 테크놀로지와 미디어를 이전과 동일한 시선으로 바라본다. 그들에게 디지털 테크놀로지는 디자인의 새로운 가능성을 열어 줄 메시아이기보다는 자신들의 믿음을 유지하고 강화하는 또 하나의 보철물일 뿐이다. 인터페이스 디자인에서 디지털 테크놀로지는 전통적인 디자인 사고의 인공 팔이나 인공 다리로 존재하며, 그렇게 존재할 때만 의미를 갖는다.

미디어는 시대에 따라 다르게 이해되어 왔다. 태초의

21 오창섭. 「굿 디자인 제도의 정치학」, 《KDRI Design Forum》, Issue2, 2005 summer, 14〜19쪽 참조.

미디어는 인간의 한계를 보완하고 보충하는 존재였다. 그곳에서 자연은 중심이었고 인간은 자연에 의지하는 존재였다. 근대에 이르러 테크놀로지의 발전은 중심의 자리에서 자연을 밀어내고 그 자리에 인공적인 미디어를 위치시켰다. 그 결과 오늘날 우리는 자연 속에서 살아가는 것이 아니라 인공적 미디어 환경 속에서 살아간다.[22] 가치에 있어 자연보다 아래에 위치하던 인공 미디어에 대한 인식은 근대에 이르러 역전되었다. 근대는 신의 자리에 이성을, 이성의 산물인 테크놀로지를 놓음으로써 삶의 인공적 미디어 환경을 만들어 냈다. 그러나 테크놀로지의 발전은 환경오염과 같은 난제들을 연속적으로 파생시켰다. 흥미로운 것은 그러한 문제들에 대한 근대의 인식이다. 테크노폴리 시대인 오늘날 더욱 발전된 테크놀로지를 통해서만 그러한 난제들이 해소될 수 있다는 근대의 믿음은 여전히 상식으로 자리한다. 그 상식을 유지하는 강력한 믿음 중 하나가 '도구로서의 테크놀로지'라는 환상이다. 테크놀로지, 혹은 그 산물인 인공물과 인간 사이에는 명확한 계급적 관계가 환상으로 자리한다. 오늘날 인터페이스 디자인은 테크놀로지와 미디어에 대한 이러한 근대적 이해의 연장선상에서 이루어진다. 새로운 디지털 테크놀로지는 또 다른 테크놀로지일 뿐이고, 그 산물 역시 또 하나의 미디어일 뿐이라는 관성적인 믿음 속에서 삶을 지배하는 근대의 가치와 가정들은 유지되고 강화된다.

　　그럼에도 불구하고 우리가 디지털 인터페이스에 주목하는 이유는 무엇일까? 그것은 아마도 디자인을 이해하는 새로운 가능성이 거기에 자리하고 있지 않을까 하는 희망 섞인 기대 때문일 것이다. 이러한 기대가 실망으로 수렴되는 비참함을 경험하지 않기 위해서 우리는 인터페이스에 대한 지금까지의 설명방식과 일정한 거리를 두어야 한다. 인터페이스를 블랙박스 내부에 자리하는 기능이라는 본질을 비추는 빛으로, 혹은 기능이라는 본질을 표현하기 위한 수단으로 이해하는 방식은 기존의 디자인 사고를 고착화하고 절대화하는 데 일조할 뿐이다.

　　이 지점에서 우리는 디지털과 디지털 미디어의 존재를 사고해야 한다.

베르그송(Henri Bergson)을 경유한 들뢰즈(Gilles Deleuze)의 몽상은 그것을 이해하는 새로운 시각을 선사한다. 그것은 지금까지 이성과 이성이 파악하는 대상 사이에 설정되었던 계급적 관계 방식의 역상에 가깝다. 이성의 빛으로 대상을 비춤으로써 대상을 이해한다고 이해하는 방식이 아니라, 존재 자체가 빛이며 우리의 의식은 그것의 일부분만을 통과시키는 불투명한 막이라는 이미지가 바로 그것이다. 필름을 통과한 빛이 인화지에 하나의 상을 만들어 내는 원리와 같이 빛으로서의 존재는 인식의 막을 통해 제한된 모습을 우리에게 드러낼 뿐이다. 우리의 인식은 불투명과 투명함을 통해 어떠한 상을 만드는 필름과 같은 역할을 행한다. 바로 이러한 의식의 작용을 통해, 의식이 통과시키는 존재의 형상에 따라 우리는 하나의 대상을 지각하는 것이다. 표상은 이러한 과정 속에서 만들어진다.

22 닐 포스트먼(Neil Postman)은 기술 사용을 기준으로 문화를 세 가지로 구분하였다. '도구사용 문화(Tool-using Culture)', '기술주의 문화(Technocracies)', 그리고 '테크노폴리(Technopolies)'가 바로 그것이다. 자연을 보완하고 보충하는 존재로서 기술을 사용하는 문화가 도구사용 문화라고 한다면, 기술주의 문화는 기술이 중심적인 힘으로 작동하기 시작하는 문화를 의미한다. 테크노폴리는 기술이 모든 것을 결정하는 전체주의적 기술 문화를 지칭하는 닐 포스트먼의 개념이다. 그는 이 개념을 통해 현대의 기술 중심적 문화를 비판하지만 존재론적인 변화, 혹은 인식론적인 변화를 이야기하는 데까지는 이르지 못하였다. 닐 포스트먼, 김균 옮김, 『테크노폴리』(민음사, 2001년), 37~84쪽 참조.

23 질 들뢰즈, 유진상 옮김, 『시네마. 운동—이미지』(시각과 언어, 2002년), 120쪽

"빛이 되는 것이 의식인 것이 아니라 물질에 내재한 의식인 것이 바로 빛인 것이다. 우리의 실재의 의식이란 단지 불투명성일 뿐이며, 그 불투명성 없이 빛은 계속 퍼져나가 결코 드러나지 않을 것이다."**23**

지금까지 인터페이스 디자인은 빛을 발하는 이성적이고 의식적인 활동의 결과였다. 그러나 빛을 발산하는 존재가 역전된다면, 다시 말해 이성이 빛을 발하는 것이 아니라 대상이 빛을 발하는 것이라면 디지털 기술에 대한 이해, 인터페이스 디자인에 대한 이해, 더 나아가 디자인에 대한 지금까지의 이해는 흔들릴 수밖에 없다. 여기서 사물은 '될 수 있는 것'으로 정의된다. 그것은 무한한 잠재성을 가진다. 그것은 하나의 빛이기 때문이다. 영사기에서 발산하는 빛이 필름이라는 막을 지나 무수한 이미지들로 다시 태어나는 영화의 풍경을 떠올려 보자. 그 무수한 이미지들은 바로 빛이고, 따라서 빛은 무한한

생성의 가능성을 향해 열려 있는 것이다. 이러한 인식의 장에
서 인터페이스는 빛으로 존재하는 사물을 가리는 막이다. 그
러나 그것을 아주 불투명하게 가리는 막이 아니라 마치 필름
처럼 어떤 빛은 투과하고 어떤 빛은 투과시키지 않는 막이다!
우리가 이러한 존재론을 받아들인다면 인터페이스 디자인은
항상 장치의 작동을 이런저런 방식으로 가릴 수밖에 없는 것
이 된다. 여기서 인터페이스 디자인은 새롭게 이해될 수 있다.

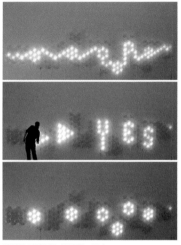

라이트 브릭스를 시연하는 모습.

　　　인터페이스 디자인은 어떤 본질을 있는 그대로 드러내
기 위한 움직임이 아니다. 인터페이스는 투명해지기 위해 애
쓰는 표면이기보다는 오히려 불투명한 면에 가깝다. 내부의
무한한 잠재성을 선별적으로 투과하는 불투명한 표면, 그래
서 그것은 존재를 온전히 드러내는 것이 아니라 부분만을 이러저러한 양태로
드러낸다. 때문에 인터페이스를 통해 블랙박스 안을 온전히 들여다볼 수 있을
것이라는, 즉 본질이 드러날 것이라는 지금까지의 믿음은 잘못된 것이 된다.
우리가 볼 수 있고, 들을 수 있는 것은 인터페이스가 제한된 방식으로 드러내
는 대상의 특정한 단면일 뿐이기 때문이다.

　　　그러나 중요한 문제가 남는다. 인터페이스의 막을 투명하게 만들면 대
상을 있는 그대로 지각할 수 있지 않을까? 투명한 필름이 모든 빛을 투과시키
는 것처럼 말이다. 그러나 그것은 현실에서 실현하기 어렵다. 불투명함은 인
간의 인식이 가진 필연적인 조건이기 때문이다. 의식이 없는 상태의 지각, 즉
순수 지각이 아닌 다음에야 우리는 인간이 가진 조건, 우리 의식의 조건에서
만 지각할 수 있고, 그에 따라 존재는 완전하게 지각되지 않는다. 때문에 사물
은 표피를 통해서만, 표피의 번역을 통해서만 사용자에게 드러날 수 있는 것
이다. 있는 그대로의 본질을 드러낸다는 것은 불가능하다. 그렇다면 남는 것
은 무엇일까? 다양한 표피들, 디자이너에 의해 번역된 표피들, 디자이너에 의
한 해석의 연쇄만이 남는다.

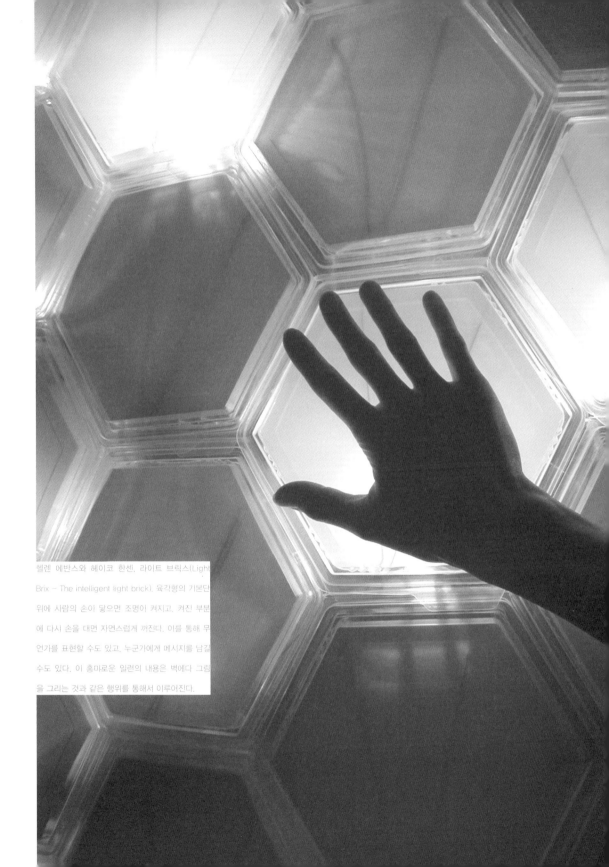

헬렌 에반스와 헤이코 한센, 라이트 브릭스(Light Brix - The intelligent light brick). 육각형의 기본단 위에 사람의 손이 닿으면 조명이 켜지고, 켜진 부분에 다시 손을 대면 자연스럽게 꺼진다. 이를 통해 무언가를 표현할 수도 있고, 누군가에게 메시지를 남길 수도 있다. 이 흥미로운 일련의 내용은 벽에다 그림을 그리는 것과 같은 행위를 통해서 이루어진다.

"전통적 의미의 해석은 표면의 심층화이다. 표면적인 것을 결과로 낳는 배후의 인과적 연쇄를 발견하는 것, 개별적인 것을 필연적인 것으로 산출하는 의미 연관을 발굴하는 것, 직접적 사태가 감추고 있는 깊이에 이르는 것, 그것이 과거의 해석이었다…… 새로운 해석학에서 해석은 멈추지 않는 운동, 끝없이 이어지는 그물망 속에 놓인다…… 해석은 구조적으로 닫힐 수 없다. 열려 있고 벌어져 있다."[24]

그렇다면 우리는 사물의 본질이 아니라 표피에 주목해야 하는 것이 아닐까? 하나의 사물이 어떻게 작동하는지, 그것의 본질이 무엇인지에 대한 지식이 없더라도 사물을 사용할 수 있다는 사실은 '기능을 표현하는 인터페이스'가 아니라 '인터페이스를 통해 비로소 구성되는 기능'이라는 새로운 상상을 가능하게 한다. 변화하지 않는 본질을 담은 블랙박스와 사용자 사이가 아니라, 끊임없이 다른 것이 될 수 있는 빛으로서의 사물과 사용자! 마찬가지로 사용자가 다양한 경험을 할 수 있도록 끊임없는 생성을 이어나가는 인터페이스에 대한 상상이 바로 그것이다. 여기서 '인터페이스 디자인'은 내용을 가시화하는 것이 아니라 오히려 숨기고, 우리가 보아야 할 것만을 드러내는 디자인 활동에 가깝다. 블랙박스는 본질을 어둠으로 감싸고 있는 것이 아니라 이미 빛의 덩어리이다. 우리는 그것이 본질을 가리고 있기 때문이 아니라, 모든 것을 드러내기 때문에 아무것도 지각할 수 없는 것이다.

인터페이스 디자인의 지향점을 사물의 본질(정체성이든, 아니면 작동방식이든)을 드러내는 데 두는 태도는 본질을 가정하는 사유에 인터페이스를 종속시킨다. 이것은 특정 인터페이스를 절대시하는 결과만을 만들어 낼 뿐이다. 그러나 본질은 없다. 단지 시뮬라크르들만이 부유할 뿐이다. 현실적 인터페이스들은 모두 시뮬라크르들이고 그것은 각각의 고유한 삶으로 사용자들을 안내한다. 거기에는 우열이 없다.[25] 우리는 수없이 많은 인터페이스의 가능성들이 존재하고 있다는 확신 속에서 현재의 디지털과 디지털 미디어를 보아야 한

다. 이러한 인식의 공간에서 인터페이스 디자인의 미덕은 그 무한한 잠재성들을 드러내는 것이다. 이것이야말로 윤리가 자리해서는 안 될 공간에 자리할 수 있는 유일한 윤리라고 할 수 있다.

얼마나 많은 윤리들이 디자인 주변을 서성거렸던가? 그리고 현재에도 서성거리고 있는가? 그러한 윤리에 포획된 주체는 사물의 본질을 형상으로서 표현하는 활동이 디자인이라고 규정한다. 그러나 디지털과 디지털 미디어의 등장을 통해 우리는 비로소 디자인이 기능이나 정체성과 같은 본질을 표현하는 활동이 아니라, 사물의 다양한 가능성들을 현실화하는 활동임을 인식할 수 있게 되었다. 하나의 중심으로 수렴하는 것이 아니라 여러 개의 중심을 만들어가는 활동, 그것이 디지털 시대의 새로운 디자인 존재론인 것이다. 여러 개의 중심, 무한히 생성되고 증폭되는 중심은 더 이상 중심이 아니다. 중심은 하나일 때 중심일 수 있기 때문이다. 여러 개의 중심은 기존 중심의 가치와 권위를 약화시킨다. 중심들이 중심의 존재를 허물어 버리는 풍경! 이것이 새로운 디자인 사고의 핵심이다.

그러나 현실은 이러한 새로운 인식의 바탕에서 전개되기보다는 여전히 전통적인 디자인 사고 속에서 이루어지고 있다. 새로운 디자인 사고의 맥락 속에서 현재의 인터페이스 디자인을 새롭게 정의하기 위해서는 디지털 테크놀로지와 그것이 만들어 내는 매체들을 새롭게 정의해야 한다. 디지털은 전통적 디자인 사고와 실천의 보철물이 아니라 새로운 힘이다. 어느덧 그 힘은 우리 일상에 스며들어 우리의 사고와 행위를 변화시키고 있다. 우리가 이러한 디지털의 힘을 새롭게 인식할 때, 새로운 디지털 인터페이스가 가능할 것이고, 그에 따라 새로운 디자인 사고가 가능할 것이다.

최근 이루어지고 있는 인터랙션 실험들에서 우리는 새로운 디자인 사고와 실천의 가능성들을 확인할 수 있다.[26] 이

24 김상환, 『니체, 프로이트, 마르크스 이후』(창작과비평사, 2003년), 164쪽. 김상환 교수의 설명은 유사와 상사를 구분한 푸코의 다음 설명과 맥을 같이한다. "비슷한 것(similitude)은 시작도 끝도 없고, 어느 방향으로도 나아갈 수 있으며, 어떤 서열에도 복종하지 않으면서, 조금씩 조금씩 달라지면서 퍼져나가는 계열선을 따라 전개된다." 미셸 푸코, 앞의 책 73쪽 참조.

25 우열을 설정하는 움직임이 있다면 스스로가 그것을 부정하더라도 그것은 정치적 활동이다.

26 제임스 클라(James Clar), 존 마에다(John Maeda), 안테나(Antenna) 디자인 그룹 등에 의해 이루어지는 인터랙티브 디자인 작업들이 그 사례라 할 수 있다.

러한 실험들은 야금술사들처럼, 혹은 장인들이 그랬던 것처럼 지금까지 디자인 사고를 지배했던 질료—형상의 모델에서 벗어나 디지털과 디지털 기술, 그리고 여러 재료들의 흐름을 따라가며 매끈한 공간을 만들고 있다. 이미 관습화된 인터페이스, 그리고 그것을 재생산하는 인터페이스 디자인으로부터 벗어나 인터페이스 없는 인터페이스를 서로 다른 인터페이스의 연쇄로 구현하고자 하는 그들의 모습은 분명 기존 디자인 사고에 대한 전쟁 기계의 모습을 보여 준다. 그 실험들은 몰(mole)적인 이해 방식에 의해 포획된 디지털의 분자적 흐름을 해방시키는 활동이다.[27] 새로운 인터페이스를 꿈꾸는 이들, 디지털의 분자적 흐름을 찾아 나서는 이들이 그 모습에 주목해야 하는 이유가 바로 여기에 있다.

다리오 버지니와 마시모 반지, 낫 소 화이트 월스(Not So White Walls). 색상과 패턴이 바뀌는 일종의 벽지인 이 제안은 원래 공기 중의 습도에 따라 반응하는 것이었다. 다리오 버지니의 학위 프로젝트로 진행되었던 이 미디어는 상업 제품으로까지 발전하였다. 가정에서, 혹은 카페에서 정보의 디스플레이 창으로 활용 가능하며 공간을 장식적으로 연출하거나 한 공간에서 거주하는 방식을 시각화할 수 있다.

탈주의 방법으로서의 몽상

새로운 인터페이스를 방해하는 벽은 현실의 디자인 사고이다. 이 벽으로부터 벗어나기 위해 우리가 취할 수 있는 무기 중의 하나가 바로 '몽상'이다. 몽상은 상상과 다르다. 상상이 폐쇄 회로 내의 움직임이라면 몽상은 그것을 넘어서는 움직임이다. 몽상은 우리가 당연한 것으로 받아들이는 일체의 것들 사이를 미끄러지듯 흘러간다. 의심과 사유의 움직임을 불필요한 것으로 이야기하는 온갖 관습화된 이해 방식들, 그 이해 방식이 그어놓은 인식의 그물망을 자유롭게 드나들면서 또 다른 세계를 꿈꾼다. 폐쇄 회로에 갇힌 사고로 하여금 그 벽을 넘어서게 하는 견공법과 같은 것이 바로 몽상이다. 우리는 몽상을 통해 영화 「와호장룡」의 주인공 리무바이처럼 폐쇄 회로의 벽을 가볍게 넘어, 외부에 자리하는 힘들과 만날 수 있다. 그 힘들과의 만남은 전통적 디자인 사고를 다른 각도에서 경험하게 하고, 이는 결국 그 사고의 절대성에 떨림을 만들어 낼 것이다.

우리의 몽상은 전통적 디자인 사고가 의지하고 있는 사물에 대한 이해, 그 이해 방식에 대한 반성으로부터 시작될 수 있다. 본질적인 기능이라는 존재, 그것을 한 사물의 정체성과 동일시하는 이해 방식에 대한 의문이 바로 그것이다. 하나의 고정된 정체성 속에 갇힌 존재로서의 사물이 아니라 시간의 지속과 더불어 끊임없이 존재의 성격이 변하는 사물들, 그래서 본질이라고 부를 수 있는 것이 부재할 수 있다는 몽상이 바로 그것이다.

현실에서 벗어나는 몽상의 움직임을 통해 우리가 마주하게 되는 것은 온갖 이데올로기와 이름들, 그리고 그것들의 구조에 의해 포획된 현실이 아니라, 그러한 포획 이전의 바탕이다. 들뢰즈가 '기관 없는 신체'라고 불렀던 것이 바로 그것이다. 하나의 기관에 포획되지 않고 무엇이든지 될 수 있고, 되고 있는 잠재성으로서의 기관 없는 신체![28] 몽상을 통해 온갖 이데올로기와 이름들, 그리고 그것들의 구조에 의해 포획된 현실, 그 기관화된 현실을 벗어난 풍경이야말로 우리가 다시 무엇인가를 시작할 수 터전이다. 사실 우리는 이 바탕을 일상에서 종종 경험한다. 다른 무언가로 변해 버리는 사물을 통해서 말이다. 그것들의 움직임을 하나의 이름으로 포획하는 것은 어쩌면 애초부터 어려운 일이었는지도 모른다. 하나의 단일한 이름 속에 그 '되기'의 움직임을 가두기보다는 그 이름 아래 자리하는 움직임을 긍정하고 그것을 통해 사물의 정체성을 이해하려는 우리의 몽상, 그것은 몽상을 넘어선 몽상이다.

이러한 몽상의 힘을 빌어서 습관적으로 반복되던 폐쇄회로의 인식을 넘어선 지점에서 우리는 우리를 형성하던 틀들로부터 자유로울 수 있다. 생각하는 나를 중심으로 질서 정연하게 펼쳐지는 존재들에 대한 원근법적 이미지도, 객체화된 사물들의 계급적인 풍경도 모두 사라진다. 기관들은 '기관 없는 신체'를 향해, 기관 이전의 바탕을 향해 이동하고 딱딱한

27 '몰'은 기체 역학이나 화학에서 기체의 성질이나 변화를 연구하기 위해 사용하는 단위이다. 표준 온도와 압력에서 1몰의 기체는 6×10^{23}개의 기체 분자를 포함한다. 분자는 질적인 성질을 갖고 있는 물질의 최소 단위이지만 기체를 분자 단위로 관찰하거나 서술하는 데는 어려움이 있다. 때문에 몰이라는 단위를 사용하게 된 것이다. 몰 단위로 포착된 기체 분자들은 각각의 고유한 분자적 고유함을 어느 정도 상실할 수밖에 없고, 따라서 몰적인 집합체의 움직임으로 환원된다. 때문에 '몰적 이해 방식'이라는 표현은 분자적인 다양한 움직임을 일정한 방식으로 환원하여 거대하고 단일한 통일체로 귀속시키는 것을 의미한다. 이진경, 『노마디즘1』(휴머니스트, 2002년), 227~229쪽 참조.

28 질 들뢰즈/펠릭스 가타리, 김재인 옮김, 『천 개의 고원』(새물결, 2003년), 293~303쪽.

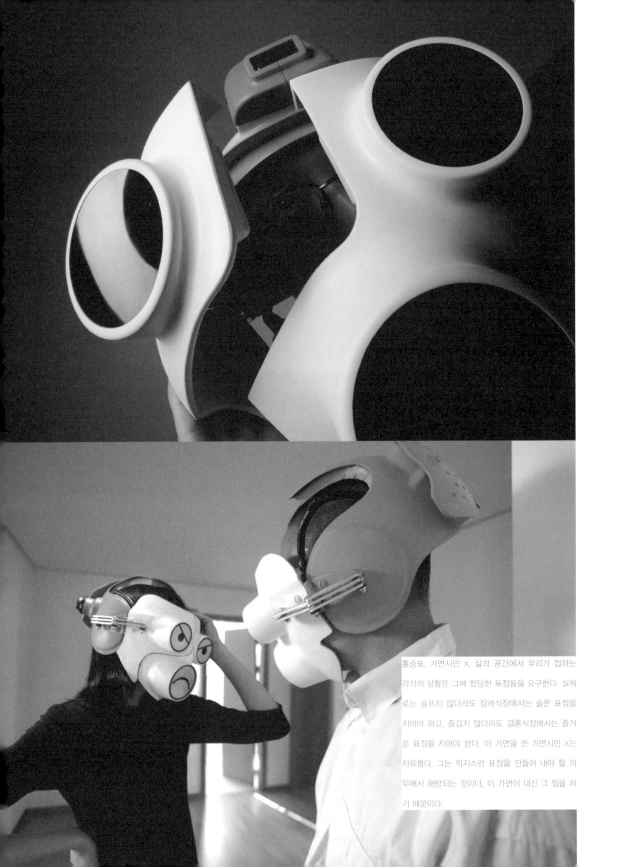

홍승표, 가면시민 X. 삶의 공간에서 우리가 접하는 각각의 상황은 그에 합당한 표정들을 요구한다. 실제로는 슬프지 않더라도 장례식장에서는 슬픈 표정을 지어야 하고, 즐겁지 않더라도 결혼식장에서는 즐거운 표정을 지어야 한다. 이 가면을 쓴 가면시민 X는 자유롭다. 그는 억지스런 표정을 만들어 내야 할 의무에서 해방되는 것이다. 이 가면이 대신 그 일을 하기 때문이다.

형상들은 흐물흐물해진다. 우리의 몽상이 마주한 것은 존재들이 존재들로 분화하기 이전의 존재, 바로 그것이다. 그곳에서 몽상은 '누구를 위한 것도 아니고 아무에게도 말을 건네지 않는 즉자적 이미지', '퍼져 나가는 빛'을 만난다. 빛으로서의 존재는 "빛을 정신 편에 두었던, 그리고 의식을 본래적인 어둠으로부터 사물들을 끌어내는 빛의 다발로 여겼던 모든 철학적 전통과 단절"한다. "사물들은 그것을 비추는 아무것도 없이 그 자체로 빛나는 것"이 된다.[29]

　　'기능과 형태'라는 전통적인 구도 속에서, 은유의 방식을 절대시하며 휴머니즘의 수사를 통해 자신의 정당성을 확인받으려 하는 오늘날의 인터페이스 디자인은 환상의 그늘 속에 머물러 있다. 그러나 환상이 자리하는 곳에는 늘 환상을 깨우는 것들이 존재한다. 그것은 환상 속에서 새어 나온다. 들뢰즈라면 이것을 '탈주선'이라고 말했을 것이다. 아무리 포획하려 해도 빠져나오는 탈주선, 그 탈주선은 보다 본질적인 흐름 가까이로 우리를 이끈다. 고착화된 은유들을 피해 탈주하는 인터페이스의 실험들, 휴머니즘의 수사에 안주하지 않는 디자인 실험들에 우리가 주목해야 하는 이유가 여기에 있다. 그것은 일체의 관습화된 법칙, 그 법칙들의 스크린, 그 스크린이 만들어 내는 환상으로부터 자유로운 디지털의 흐름으로 우리를 안내한다. 그 흐름은 우리에게 사막일 수 있다. 그러나 디지털과 디지털 미디어에 대한 새로운 이해는 그 지점을 경유해서만 가능하다. 인터페이스 디자인이 자신이 설정한 인터페이스를 반복적으로 재생산하고, 그 인터페이스가 디지털과 디지털 미디어에 대한 이해를 제한된 방식으로 규정짓고 있는 상황에서 우리에게 필요한 것은 사막을 체험하는 것이다. 그리고 새로운 디지털 세상은 그 사막으로부터 시작할 것이다.

29 질 들뢰즈, 『시네마, 운동―이미지』(시각과 언어,
2002년), 118~120쪽.

modern design

모던 디자인,
디자인사 서술의 전통과 극복

"지나간 과거를 역사적으로 표현한다는 것은 그것이 도대체

어떠했던가를 인식하는 것을 뜻하지 않는다. 그것은 어떤 위험의

순간에 섬광처럼 스쳐 지나가는 것과 같은 어떤 기억을 붙잡아

자기의 것으로 만드는 것을 의미한다."

발 터 벤 야 민

디자인 담론의 장에서, 디자인 현장에서, 강의실에서, 더 나아가 삶의 공간에서 우리는 '모던 디자인'을 이야기한다. 모던 디자인에 대한 관심과 논의는 그것을 비판하면서 등장한 포스트모던 디자인의 광풍이 지나간, 그래서 '포스트모던'이라는 말을 사용하는 것이 한물 간 유행어를 사용하는 것쯤으로 받아들여지는 오늘날의 시점에도 여전히 식지 않았다. 모던 디자인은 다양한 층위에서, 그리고 다양한 의미로 유통되고 있는 키워드이다. 특히 디자인의 역사에서 모던 디자인은 단순히 현대 디자인을 지시하는 것이 아니라 특정한 이념적, 미학적 태도를 드러내는 용어로 사용되고 있다. 디자인에서 모던 디자인의 위상은 회화에서 원근법이 차지하던 위상과 크게 다르지 않은 것 같다. 그만큼 디자인의 역사를 바라보는 지배적인 틀로 자리하고 있는 것이다. 그렇다면 모던 디자인이 무엇이기에 디자인사에서 지배적인 담론이 된 것일까? 모던 디자인을 중심에 두는 디자인사를 재생산하는 힘은 무엇인가? 왜 우리는 모던 디자인 중심의 역사를 적극적으로 수용하고 유통시키고 있는 것일까?

디자인 역사 서술의 다양성

사실과 진실 덩어리로서의 디자인사. 실증적 입장을 취하는 이들은 이러한 디자인사를 꿈꿀지도 모른다. 그러나 참된 하나의 디자인사는 존재하지 않는다. 존재하는 것은 서로 다른 내용을 담은 다양한 디자인사들이다. 우리는 이 각각의 디자인사들이 디자인을 바라보는 고유한 입장들 속에서 생산된다는 사실을 주목해야 한다. 디자인을 바라보는 고유한 입장은 이미 과거가 된 디자인의 흔적들 속에서 초점을 맞추어야 할 대상과 사건이 무엇인지 선택하는 기준으로 작동한다. 디자인사의 다양성은 이러한 디자이너의 입장과 시각의 차이에서 기인하는 것이다. 당연히 디자인사가(史家) 또한 중립적인 사실의 기록자가 될 수 없다. 디자인사가의 이러한 성격에 대해 영국의 디자인 이론가인 존 에이 워커(John A. Walker)는 다음과 같이 지적하고 있다.

"정직한 학자들은 그들의 개인적 신념을 개입시키지 않으려고 애쓸지 모르지만, 성취할 수 있는 객관성의 수준은 상대적이지 절대적인 것이 못 된다. 디자인사가들도 사회의 일원이므로 그들의 정신적 틀과 자세는 대부분 그들의 사회 환경에 의해서 결정된다. 서로 다른 디자인사가들이 서로 다른 정치적 이념에 동의하리라는 사실은 피할 수 없으며, 또 이 점이 교묘하게건 노골적으로건 그들의 글쓰기에 불가피하게 영향을 준다."[1]

존 에이 워커는 위의 주장에 대한 사례로 여권 신장파 디자인사가들의 남성 편향성에 대한 비판적 서술을 들고 있다. 또한 우리가 접하는 구체적인 사례들 역시 워커가 주장하는 바를 보다 명확히 증명한다. 예를 들어 존 헤스켓(John Heskett)의 『산업디자인의 역사(Industrial Design)』와 니콜라우스 펩스너(Nikolaus Pevsner)의 『근대 디자인의 선구자들(Pioneers of Modern Design)』은 저자의 서로 다른 입장으로 인해 그 내용이 명확히 대비된다. 존 헤스켓은 기술의 발달 과정에 따른 물적인 환경 변화에 주목하는 입장에서 역사를 서술하고 있는 반면, 펩스너는 양식의 변화에 주목하면서 역사를 서술하고 있는 것이다.

존 헤스켓, 『Industrial Design』(Thames & Hudson, 1980년). 국내에는 『산업 디자인의 역사』로 번역되었다.

　　디자인을 바라보는 디자인사가의 시선이 어떤 입장을 취하고 있는가에 따라 역사 서술의 출발점 또한 달라진다. 디자인의 동사적 측면, 즉 '물질적 환경을 창조하는 인간의 활동'에 주목하는 디자인사가는 인류가 생존을 위해 제작하고 사용했던 도구, 혹은 이미지들의 흐름 속에서 디자인 역사를 서술할 것이다. 이러한 역사의 첫 장에는 의례 초기 인류의 유물과 동굴 벽화 이미지들이 나오게 마련이다.[2] 기계적인 대량생산 방식이 등장한 18~9세기 산업혁명과 함께 디자인이 시작되었다고 보는 디자인사도 존재한다. 디자인을 산업사회의 산물로 보는 것이 이러한 입장을 취하는 디자인사의 특징이

1 존 에이 워커, 정진국 옮김, 『디자인의 역사』(까치, 1995년), 37~38쪽.

2 채승진 교수는 디자인사의 출발점을 네 가지(인류 역사의 시작, 중세, 원 산업혁명, 후기 산업혁명) 유형으로 구분하고, 첫 번째 유형의 사례로 찰스 레드먼(Charles L. Redman)의 『문명의 발생』, 마빈 해리스(Marvin Harris)의 『문화 유물론』, 클리퍼드 거츠(Clifford Geertz)의 『문화의 해석』을 제시한 바 있다. 이 첫 번째 유형의 경우에 대해 그는 디자인사가 '물질문명사로서 독특한 모습'을 갖출 수도 있지만, "지나치게 광범위하고 디자인사로서 특성 있는 서술이 불가능"하다는 난점을 가질 수 있다고 지적한다. 채승진, 「디자인사 연구의 역사」, 《디자인학연구》(한국디자인학회, vol.17 no.4, 2004년 11월), 367~369쪽 참조.

3 에이드리안 포티의 『욕망의 사물들』, 게르트 젤레(Gert Selle)의 『산업디자인사』 등이 여기에 해당될 것이다. 에이드리안 포티는 기술의 발달에 따른 생산 방식의 변화를 주목하면서 1759년 웨지우드(Wedgewood) 도자기 회사로부터 디자인이 기원되었다고 쓰고 있다. 반면 게르트 젤레는 1850년 전후의 세이커 교도들의 생활방식, 토네트 형제의 가구, 산업혁명 초기의 기계와 장비 등을 초기 사례로 지목하고 있다. 에이드리안 포티, 허보윤 옮김, 『욕망의 사물들』(일빛, 2004년), 38~54쪽과 게르트 젤레, 강현옥 옮김, 『산업디자인사』(미크로, 1996년), 20~36쪽 참조.

4 이러한 내용에 대해서 강현주 교수는 '부르주아 모더니티'와 '반부르주아 모더니티'라는 틀을 통해 명쾌한 설명을 하고 있다. 강현주, 「디자인사 연구」(조형교육, 2004년), 153~173쪽 참조.

다.[3] 또한 1920~30년대를 가로지르며 미국이라는 공간에서 이루어졌던 디자인 활동들을 디자인 역사의 출발점으로 보는 디자인사도 있다. 1929년의 경제 공황이 디자이너들의 영웅적인 활동으로 극복되었다고 서술하면서 그들에게 1세대라는 지위를 부여하는 디자인사가 이러한 예에 포함될 것이다. 디자인을 비즈니스의 도구로 이해하는 이러한 디자인사는 디자이너의 기원을 판매를 위해 제품의 미학적 형태를 결정하는 직업의 출현과 연결시킨다.

이 중 모던 디자인이라는 틀로 디자인의 역사를 서술하는 전통은 기본적으로 디자인을 산업사회의 산물로 보는 입장에 그 뿌리를 두고 있다. 모던 디자인 중심의 역사 서술들이 산업혁명으로 인해 변화된 환경과 조건들에 주목하는 이유가 바로 여기에 있다. 그러나 우리는 산업사회 초기의 디자인 양상이 한 방향으로 수렴되지 않는다는 사실에 주목해야 한다. 그것들은 매우 다양한 모습과 방향으로 전개되었으며 일부는 서로 모순된 입장을 드러내기도 하였다.

20세기 초 유럽에서 벌어진 유토피아 실험들과 헨리 포드적 감수성을 바탕으로 한 미국에서의 디자인, 혹은 윌리엄 모리스의 '미술공예운동', 그리고 동시대 박람회에서 발현된 디자인 사고 사이에는 명확한 모순이 존재한다.[4] 이러한 차이에 대한 디자인사가의 입장도 다양하다. 가시와기 히로시(柏木博)의 경우는 그 차이를 애써 외면한다.[5] 그에게 있어 20세기 초 아방가르드들의 디자인과 자본의 논리를 따르는 디자인의 차이는 대량생산과 대량소비라는 물적 조건의 변화가 가져온 보편성과 국제주의에 비하면 사소한 것에 불과했다. 이러한 시각이 20세기 초 유럽에서 이뤄진 다양한 디자인

활동들을 '모던 디자인'이라는 하나의 틀 속에서 설명해 내려는 그의 의지를 만들어 내고 있는 것이다. 여기서 우리는 역사를 보는 그의 채가 촘촘하지 못하다는 것을 느낄 수 있다. 그의 채로는 지역마다, 시기마다 달라지는 디자인의 역동적인 변화와 차이들을 예민하게 포착할 수가 없다.

디자인사는 자신이 취하고 있는 입장에 따라 특정한 역사적 사실들을 선택하고, 그것들을 나름대로의 논리로 엮어 내면서 존재한다. 때문에 개별 디자인사는 그 자체로 자기완결성을 지닌다고 할 수 있다. 서로 다른 디자인사들은 때로는 경쟁 관계를 형성하고, 때로는 보완 관계를 이루면서 디자인 담론의 장에 자리한다. 개별 디자인사들이 드러내는 이러한 차이들을 어떻게 인식할 것인가라는 문제는 디자인사를 이해하는 데 매우 중요하다. 그것을 극복의 대상으로 볼 것이냐, 아니면 긍정적인 것으로 볼 것이냐에 따라 많은 것이 달라지기 때문이다.

'차이에 대한 입장의 차이'는 디자인사에 던져진 서로 다른 물음에서 비롯된다. 우선 디자인사들 간의 차이를 극복의 대상으로 바라보는 입장은 '많은 디자인 역사들 중 가장 올바른 것은 무엇인가?'라고 묻고 그에 대한 답을 구한다. 이 물음은 '가장 올바른 디자인사는 무엇이다.'라는 형식의 답을 떠올리게 한다. 그리고 그 무엇을 우리는 진리와 연결한다. 그러나 하나의 지점으로 수렴하는 이 답의 형상은 질문이 만들어 낸 것이다. 우리가 답보다 질문 자체에 주목해야 하는 이유가 바로 여기에 있다. 니체를 다루는 글에서 들뢰즈는 질문의 형식에 따라 얻는 답이 달라진다는 사실에 바탕을 두고 다른 물음을 던지라고 주문한다.

"니체에 따르자면 '누가?'라는 의문은 다음을 의미한다. 즉 어떤 사물이 고려되었을 때, '그것을 탈취하는 힘들이 무엇이고, 그것을 소유하는 의지는 무엇인가?'를 의미한다. 누가 그 속에서 표현되고, 표명되고, 자신을 숨기기조차 하는가? 우리는 '누가?'라는 의문에 의해서만 본질로 인도된다."[6]

하나의 질문은 우리를 특정한 답으로 이끈다. 질문이 달라지면 우리가 얻는 답 또한 달라진다. 들뢰즈는 바로 이러한 사실, 즉 우리가 던지는 질문의 힘에 주목하고 있는 것이다. 그는 '무엇인가?'라는 형식의 질문이 아닌 '누구인가?'라는 형식의 질문을 던져야 한다고 말한다. 여기에는 본질의 존재에 대한 회의와 그럼에도 불구하고 본질을 지속적으로 구성해 내려는 권력 의지에 대한 의혹의 시선이 자리한다. 들뢰즈는 본질이 먼저 존재하고, '무엇인가?'라는 물음을 통해 그 본질이 비로소 드러난다고 생각하는 서구 형이상학의 이해 방식을 비판한다. 그는 자신의 비판을 통해 '본질'과 '물음'이 자리하는 순서를 역전시킨다. 즉 본질이 먼저 존재하는 것이 아니라 '무엇인가?'라는 물음을 통해 비로소 본질이 이전부터 존재하고 있었던 것처럼 구성된다는 것이다. '누구인가?'라는 형식의 물음을 던져야 하는 이유가 바로 여기에 있다. '무엇인가?'라는 물음이 초월적인 이데아적 답을 전제한다면, '누구인가?'라는 물음은 현실적 차원에 자리하는 힘의 관계, 즉 이데아적 본질을 구성하는 힘이 무엇인지를 드러내기 때문이다. 들뢰즈는 플라톤 이래 서구 형이상학이 '무엇인가?'라는 물음을 통해 변하지 않는 본질적 존재를 재생산하면서 변화와 생성, 그리고 이미지와 같은 가상을 결과적으로 억압했다고 이해하는 것이다.

들뢰즈의 문제의식은 디자인사들 간의 차이를 어떻게 볼 것인가에 대한 훌륭한 단서를 제공한다. 우리는 '여러 디자인사들 중 가장 올바른 것은 무엇인가?'를 묻고 답하기에 앞서 그 물음 자체가 기대고 있는 가정과 내용을 점검해야 한다. '여러 디자인사들 중 가장 올바른 것은 무엇인가?'라는 물음은 하나의 정답을 찾도록 할 뿐만 아니라, 그 답을 절대화하고 그것을 통해 개별 디자인 역사들을 평가하라고 명령한다. 그러한 명령에 따르는 움직임 속에서 정답에 가까운 디자

5 2005년 3월 31일 성균관대학교에서 있었던 「모던 디자인에 있어서의 보편성과 다원성」이라는 주제의 세미나에서 "러시아 혁명에서 대중이 유토피아를 꿈꾸고 실천하는 주체였다면 헨리 포드적 생산시스템이 가정하는 대중은 자본의 논리에 포획된 객체로서의 대중이기 때문에 서로 다르지 않느냐?"라는 필자의 질문에 대해 가시와기 히로시는 "대중이라는 개념은 대량생산과 대량소비를 전제로 한 개념으로 이데올로기적 차이는 있을 수 있지만 근본적으로는 차이가 없다."라는 답을 하였다. 그는 자신의 주장에 대한 근거로 마르크스가 꿈꾸는 세상을 위해서도 대량생산과 대량소비가 필수적이라는 점과, 자본주의도 유토피아를 꿈꾸고 있다는 점을 지적하였다. 그러나 문제는 누구의 유토피아인가일 것이다.

6 질 들뢰즈, 이경신 옮김, 「니체와 철학」(민음사, 2001년), 145쪽.

인사는 긍정적으로 평가되는 반면, 그것으로부터 멀리 떨어진 디자인사는 부정적인 평가를 받는다. 그러나 여기서 정답은 질문에 앞서 존재하는 것이 아니라 들뢰즈의 비판에서와 같이 질문을 통해 비로소 구성된 것이다.

　　'여러 디자인사들 중 가장 올바른 것은 무엇인가?'라는 질문이 확인하고 싶어 하는 것, 혹은 이것이 질문을 던지는 우리에게 심어 주고자 하는 내용은 서로 다른 디자인사들 사이의 서열, 즉 계급 관계가 존재한다는 환상이다. 우리가 질문에 대해 질문하지 않고 주어진 질문에 기계적으로 반응할 때, 표면적으로는 질문에 답하는 자연스러운 형식을 취하는 것처럼 보이지만 사실은 타자(他者)에 대해 폭력을 행사하고 있는 것이다.[7] 왜냐하면 '무엇인가?'라는 형식의 질문과 그것에 답하는 움직임은 그 자체로 질문이 긍정하는 디자인사를 중심에 놓을 뿐만 아니라, 그것이 부정하는 디자인사를 억압하는 결과를 만들기 때문이다.

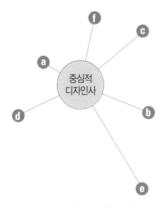

디자인 역사들의 서열

　　위의 그림은 이러한 내용을 잘 보여 준다. 중심적 디자인사의 존재는 다른 디자인 역사들(a, b, c, d, e, f)을 계급적 서열 축에 배치하고 있다. 여기서 중요한 요소는 중심과의 거리이다. 여러 디자인사들 간의 차이를 극복의 대상으로 보는 주체는 중심에 가까운 '디자인사 a'를 보다 멀리에 위치한 '디자인사 e'보다 긍정적으로 평가한다. 중심을 설정하고 나머지는 그를 기준으로 배열하는 이러한 원근법적인 풍경은 바로 '여러 디자인 역사들 중 가장 올

바른 것은 무엇인가?'라는 질문으로부터 만들어진 것이다.

　　우리는 다른 형식의 질문을 던져야 한다. '많은 디자인사들 중 가장 옳은 것은 무엇인가?'가 아니라, '각각의 디자인 역사들은 어떠한 맥락에 자리하며, 어떠한 입장에서 쓰였는가?'를 물어야 한다. 그리고 '각각의 디자인사를 생산한 입장들은 서로 어떤 관계를 형성하며, 어떤 의지가 현재의 디자인사에 대한 이해와 풍경을 만들어 내었는가?'를 물어야 한다. 이것이야말로 디자인사에 던지는 '누구인가?'라는 형식의 물음인 것이다.

　　'누구인가?'라는 형식의 물음은 디자인사들 간의 차이를 긍정한다. 이 물음이 긍정하는 차이는 하나의 중심을 기준으로 계급을 만드는 수직적 차이, 즉 배제를 위한 차이가 아니다. 그것은 개별 디자인사들의 고유성을 그 자체로 인정하는 수평적 차이이다. '누구인가?'라는 물음은 계급적 차이를 자연스럽게 만드는 특정 의지의 이데올로기성을 폭로하며 디자인사를 하나의 중심으로 수렴시키려는 권력 의지를 비판하는 기재라 할 수 있다.

　　디자인사의 다양성을 긍정하는 바탕에는 디자인에 대한 우리의 이해가 디자인사들 사이에 자리하는 간격과 틈을 통해 확대된다는 강한 믿음이 자리한다. 간격과 틈은 디자인사를 공부하는 이들을 혼란으로 이끄는 것이 아니라, 차이에 대한 호기심 어린 물음을 유도함으로써 역사에 대한 인식의 범위를 넓히고 이해의 깊이를 더해 준다. 우리는 여기서 인간을 인간이게 하는 힘, 인간을 만물의 영장으로 만드는 힘이 대상과의 '거리 두기' 능력에 있음을 떠올려야 한다. 그 능력으로 말미암아 사유가 가능했고, 그 사유의 능력을 통해 주어진 조건의 단순한 노예가 아니라 주체로 거듭날 수 있었던 것이다.[8] 모순은 우리의 사유 능력을 자극한다. 다양한 디자인사들의 존재는 모순을 파생시켜 현실을 혼돈스럽게 만드는 것처럼 보이지만 사실은 생산적인 움직임을 위한 긍정적인 조건인 것이다.

7 푸코적 의미의 타자로, 동일자에 대한 상대 개념이다. 여기서 타자는 '여러 디자인사들 중 가장 올바른 것은 무엇인가?'라는 질문이 상상하는 동일자에 속하지 못하는 디자인사들을 의미한다.

8 여기서 우리는 지적의 주체 개념을 주목할 필요가 있다. 데카르트의 주체가 이성에 대한 확신에 바탕을 둔 능동적 존재라면 탈근대적 주체는 경쟁하는 담론들, 혹은 힘들의 상호작용 속에서 형성된다는 점에서 수동적 존재라 할 수 있다. 지적은 그 사이 어딘가에서 주체를 발견한다. 그에게 데카르트의 방법적 회의는 세계로부터 거리를 두는 행위로, 주체를 주체이게 만드는 중요한 도구로 활용된다. 토니 마이어스, 박정수 옮김, 「누가 슬라보예 지적을 미워하는가」(앨피, 2005년), 71~94쪽 참조.

모던 디자인에의 경도(傾倒)

디자인사에 대한 높은 관심에 비해 담론적 차원의 논의가 희박한 이 땅에도 그간 적지 않은 디자인사들이 쓰였다. 역서가 아닌 저서만을 그 대상으로 한정하더라도 1976년에 출판된 정시화 교수의『한국의 현대 디자인』을 시작으로 1980년에 출판된 정시화 교수의『현대디자인 연구: 현대 디자인의 이론적 배경』, 1981년에 출판된 유근준 교수의『디자인론』, 1983년에 출판된 권명광, 명승수 교수의『근대 디자인사: 산업혁명에서 바우하우스까지』, 1991년에 출판된 정시화 교수의『산업 디자인 150년』, 1994년에 출판된 김민수 교수의『모던 디자인 비평』, 2004년에 출간된 강현주 교수의『디자인사 연구』등 여럿이다.

정시화 교수의『한국의 현대 디자인』(열화당, 1976년)과 김민수 교수의『모던 디자인 비평』(안그라픽스, 1994년).

　　　정시화 교수의『한국의 현대 디자인』은 저자의 표현대로 "디자인 분야에 대한 새로운 관심과 실천"이 요구되던 시기에 나름의 관점으로 해방 이후 우리 디자인사를 정리한 책이다. 이 책은 내용과 서술 방법에 대한 비판적 평가도 가능하겠지만, 척박했던 시기에 나온 최초의 한국 디자인사라는 점에서 중요한 의의를 지닌다. 디자인사가로서 정시화 교수 역시 해당 분야의 선구자로서 관심 밖이었던 디자인사에 주목하고, 우리 디자인사를 처음 서술했다는 점에서 높이 평가받을 만하다.

　　　1980년 이후의 양상을 보면 우리는 유난히 특정 디자인사 서술 방식이 지배적이라는 사실을 발견하게 된다. 이 지배적인 디자인사 서술 방식은 19세기 산업혁명기 영국을 지나 20세기 초 독일을 순례하고 미국으로 이어지는 단선적인 나열 방식을 취한다. 기능과 형태의 유기적인 통합을 이야기하고 순수하고 추상적인 형태 언어를 향한 진보의 분위기가 물씬 풍기는 이러한 역사 서술 방식의 이면에는 대량생산 방식과 밀접한 관계성 속에서, 그

리고 '자본주의'라는 경제체제의 자기장 내에서 디자인을 바라보는 역사 서술 주체의 입장이 존재한다. 이러한 입장으로 디자인의 역사를 서술하는 방식을 우리는 '모던 디자인 역사 서술의 전통'이라는 표현으로 담아낼 수 있을 것이다.

그 예로는 『현대 디자인 연구: 현대 디자인의 이론적 배경』, 『디자인론』, 『근대 디자인사: 산업혁명에서 바우하우스까지』, 『산업 디자인 150년』, 『모던 디자인 비평』 등이 해당될 것이다. 이 중 『현대 디자인 연구: 현대 디자인의 이론적 배경』은 세 번째 장에서 윌리엄 모리스의 미술공예운동, 독일의 베르크분트와 바우하우스로 이어지는 모던 디자인의 계보를 제시하고 있다. 『디자인론』은 디자인론, 한국 디자인론, 디자인 교육론이라는 세 개의 장으로 구성되어 있는데 첫 번째 장에서 이러한 입장이 명확히 드러난다. 『근대 디자인사: 산업혁명에서 바우하우스까지』의 경우는 책의 구성 자체가 니콜라우스 펩스너의 『모던 디자인의 선구자들』을 그대로 반복하고 있다. 『산업 디자인 150년』은 '모던 디자인 역사 서술의 전통' 속에서 다양한 디자인 관련 내용들과 그것들의 변화를 시대별로 묘사하고 있다. 이러한 백과사전식 구성은 저자가 머리말에서 밝힌 바와 같이 대학 교재를 만들고자 한 의도에서 기인하는 것으로 보인다.

한편 김민수 교수의 『모던 디자인 비평』은 독특한 위치를 점하고 있다. 이 책은 출간될 당시 국내 디자인의 맥락과 괴리된 논의라는 비평을 받았다. 비평의 핵심은 책의 내용이 한국 사회의 현실적 적(敵)이 아닌 가상의 적에 대한 공격이라는 것이었다.[9] 그럼에도 불구하고 이 책은 중립적 입장에서 사실을 기록한다는 역사 서술의 강박관념에서 벗어나, 역사 서술자의 특정한 입장을 분명하게 드러내고 있다. 저자는 '스타일'이라는 주제로 모던 디자인 역사 서술의 전통에서 확

9 "이 책에서 저자가 서술하고 있는 모던 디자인에 대한 비판은 정당한 것이다. 그러나 그것은 어디까지나 서구 사회의 기준에서 볼 때 그러하다. 따라서 그것을 그들과 다른 우리의 현실에 그대로 적용하고자 할 때 그것은 착오가 되는 것이다." 최범, 「모던 디자인 비평의 정당성과 착오」, 《디자인》(디자인하우스, 1994년 8월호), 164쪽

10 이정혜를 비롯한 다수의 디자인 연구자들이 저술한 『열두 줄의 20세기 디자인사』(라든지, 2005 광주 디자인비엔날레 특별 전시회를 위해 박해천, 김영철, 강현주 등이 저술한 『한국의 디자인: 산업, 문화, 역사』 등이 이러한 움직임의 사례라 할 수 있다. 이러한 연구서들은 일부 미흡한 부분들을 드러내고 있기는 하지만 역사에 대한 새로운 접근을 시도하고 있다는 점에서 긍정적이다.

립된 모던 디자인의 성지들을 차례차례 답사한다. '기계 시대의 미학: 모던 디자인의 이념과 가설들'이라는 세 번째 장에서 그는 존 러스킨(John Ruskin)과 윌리엄 모리스의 예술민주화운동으로 시작하여, 네덜란드의 데스틸(De Stijl), 독일공작연맹(DWB), 바우하우스, 울름조형학교의 방법론을 비평적으로 다루고 있다.

　　강현주 교수의 『디자인사 연구』는 그녀의 디자인사 관련 논문들을 모은 책으로, 3장에서 '20세기 디자인과 근대 프로젝트'라는 논문을 통해 모던 디자인사를 다루고 있다. 시선을 끄는 부분은 지금까지 한국의 주류 디자인사 담론에서 상대적으로 소홀히 다루어졌던 '그래픽 디자인사'와 '스웨덴 디자인사'에 대한 연구가 제시되고 있는 점이다.

　　최근 디자인사 서술에 새로운 움직임들이 나타나고 있고[10] 이전의 사례에서도 몇몇 예외가 있기는 하지만 우리의 디자인사 서술은 '모던 디자인 역사 서술의 전통'과 밀접한 관계 속에서 전개되어 왔다. 그것을 벗어나려는 비평적 움직임에도 불구하고 이러한 전통은 현재까지 강의실과 디자인사 관련 텍스트들에 강력한 영향력을 발휘하고 있는 것이다. 그렇다면 이러한 역사 서술 방식은 어떻게 만들어졌을까?

　　모던 디자인사 서술의 전통은 나름대로 일관적이라는 점에서 흥미롭다. 디자인사를 모던 디자인이라는 틀을 통해 서술하는 전통은 독일의 디자인사가 니콜라우스 펩스너에게서 유래한 것으로 알려져 있는데,[11] 그는 그의 책 『근대디자인의 선구자들』에서 윌리엄 모리스에서 발터 그로피우스(Walter Gropius)까지를 단선적 흐름으로 기술한 바 있다.[12] 펩스너의 책은 미술사와 건축사 서술의 전통적인 형식을 그대로 반영

11 이에 대해 빅터 마골린은 다음과 같이 주장한다. "디자인사는 잘 알려진 주제 영역이나 연구를 안내할 일련의 원리나 방법에 바탕을 두고 발전되어 온 것이 아니다. 대신 그것은 이 영역의 시발점이 된 책에 대한 반응으로서 발전되어 왔다. 그 책은 처음에는 찬양받았으나 나중에는 비판받았다." 여기서 영역의 시발점이 된 책은 바로 니콜라우스 펩스너의 『근대디자인의 선구자들 Pioneers of Modern Design』을 의미한다. Victor Margolin, 「Design History or Design Studies: Subject Matter and Methods」, 《Design Issues》(11 no.1, spring 1995), 5쪽 참조.

12 1936년 Faber&Faber가 처음 출간한 책의 제목은 『Pioneers of the Modern Movement』였다. 그러나 이후 『Pioneers of Modern Design』라는 이름으로 바뀌었다. 국내에는 1990년 기문당에서 「근대 디자인 운동의 선구자들」이라는 제목으로 정구영, 김창수에 의해 번역되었다.

13 Clive Dilnot, 「The State of Design History, Part I: Mapping the Field」, Victor Margolin(Ed.), 《Design Discourse》(The University of Chicago Press, 1989), 220쪽.

14 대학에서 학문의 전문성은 학문 간의 폐쇄성으로 이어지는 양상을 보인다. 실제로 오늘날 과거의 경우처럼 건축가들이 일상 사물을 디자인하지는 않으며 제품 디자인은 시각 디자인, 공예, 순수 미술 영역과 명확히 구분된다. 그 각각은 서로로부터 독립된 자신들만의 정체성을 찾아 나선다.

15 게르트 젤레의 「산업 디자인사」, 에이드리안 포티의 「욕망의 사물들」과 같은 책들이 그 예라고 할 수 있다.

에이드리언 포티, 『Objects of Desire』(Thames & Hudson, 1986년). 국내에는 『욕망의 사물, 디자인의 사회사』로 번역되었다.

하고 있을 뿐만 아니라 미술의 영역인 회화를 진지하게 다루고 있다.[13] 구체적으로 3장에서는 회화를, 5장에서는 건축을 다루고 있다. 뿐만 아니라 내용 설명을 위한 이미지들 가운데 건축 관련 컷이 70퍼센트, 회화 관련 컷이 20퍼센트인 반면 일상 사물과 관련된 이미지는 10퍼센트에 불과하다. 이는 이 책이 어디에 주목하고 있는지 드러낼 뿐만 아니라 건축이나 회화와는 독립된 일상의 사물과 이미지를 연구 대상으로 하는 독자적 학문 영역으로서의 디자인사와는 다소 거리가 있음을 시사한다.

　　이후 많은 역사들이 펩스너의 틀 속에서 서술되었다. 문제는 이후 일상의 사물과 이미지를 다루는 전문적인 디자인 영역이 분화되었음에도 불구하고 여전히 과거의 전통 아래 역사가 서술되었다는 점, 그리고 이렇게 서술된 디자인사들을 통해 그 분화된 영역의 역사를 보려고 했다는 점에 있다. 가령 실제 디자인 분야에서는 건축과 일상 사물, 그리고 시각 이미지의 영역을 명확히 구분하면서, 자신들의 정체성과 밀접한 관계가 있는 디자인사는 여전히 건축사와 미술사의 전통을 취하는 모순된 움직임이 그것이다.[14] 그렇다고 디자인을 '시각 문화'나 '인공물 문화'라는 보다 총체적 차원에서 보는 것도 물론 아니다. 이러한 모순은 디자인사 소비의 장에서 극명하게 나타난다. 우리가 확인할 수 있는 것은 변하지 않고 유지되어 온 역사, 유일한 전통 속에서 재생산되어 온 역사, 그것을 디자인사의 전부로 이해해 온 역사가 있다는 사실 뿐이다.

　　20세기 후반에 이르러 제한적이나마 이러한 전통을 극복하려는 노력들이 나타나고 있지만[15] 모던 디자인사 서술의 전통은 아직도 지배적인 것 같다. 그러나 엄밀히 말한다면 모던 디자인 중심의 역사 서술은 그 자체가 문제인 것은 아니다. 문제는 그것을 유일한 역사로 맹신하는 태도와 변화하는 디자인의 양상을 여전히 그 틀로 담아내려는 무비판적인 태도에 있는 것이다.

우리의 경우 모던 디자인 중심의 역사 이해가 강력한 힘을 행사하는 데에는 몇 가지 이유가 있다. 디자인사에 대한 무관심과 그로 인해 제한될 수밖에 없는 연구 풍토는 그 이유에서 빠질 수 없다. 디자인 실무 인력들이 매년 수천, 수만 명씩 배출되는 상황에서 디자인사를 전문적으로 연구할 수 있는 인력은 드믄 것이 현재 우리의 상황이다. 그러나 무엇보다 주목해야 할 원인은 무의식적인 차원에 자리한다. 다른 역사의 존재 가능성을 받아들이지 않는 디자인계의 무의식, 다시 말해 다양한 해석 가능성이 있는 디자인사가 아니라 지나간 과거 사실의 객관적 기록으로서 디자인사를 규정하는 의지가 바로 그것이다.[16]

다양한 해석 가능성이 있는 디자인사가 또 다른 반론을 기다리는 움직임이라면 객관적 사실로서의 디자인사는 그러한 가능성을 삭제해 버리는 움직임이다. 이러한 디자인사는 오로지 하나의 가능성만을 인정하려 들고 이러한 공간에서 그것은 절대성으로 변질된다. 디자인사 서술을 객관적인 정답을 찾는 과정으로 인식하는 한 다양한 디자인사는 존재할 수 없다.[17] 이러한 현상은 구체적인 디자인 역사의 서술 주체에 의해서 뿐만 아니라, 역사를 수용하고 유통시키는 과정에서 심화되었다. 역사 서술의 특성에 대한 무관심이 반성 없는 관성적 움직임으로 재생산되고 있는 것이다.

모던 디자인, 반성과 극복

여기서 우리는 모던 디자인이라는 개념이 모더니티(modernity)라는 자기장이 만들어 낸 결과라는 사실에 주목해야 할 것이다. 존 사카라(John Thackara)는 모더니즘의 역사에서 디자인이 중요한 자리를 차지하고 있음을 지적한다. 그는 모더

16 이러한 상황을 고려할 때, 2004년 10월 15일 건국대학교에서 열린 한국디자인학회 디자인사 특별 세션과 그 결과물들은 새로운 가능성을 보여 주는 사례라 할 수 있다. 발표된 논문들은 「한국 디자인사 연구를 위한 몇 가지 전제」(최범), 「한국 현대 디자인의 문화 정체성 연구」(김종균), 「디자인사 연구의 역사」(채승진), 「한국 디자인사 연구의 문화사적 접근을 향하여: 양갑조 할머니의 규방 공예품을 위한 변론」(고영란), 「디자인 전략의 모방자에서 선구자로: 한국 디자인 진흥 전략의 발전 과정에 관한 고찰」(정경원) 등인데 내용과 관점, 그리고 접근 방법이 다양하다. 《디자인학 연구》(한국디자인학회, vol.17 no.4, 2004년 11월), 347~400쪽 참조.

17 디자인사를 객관적인 사실의 나열로 받아들이는 인식은 실증주의적인 역사관에 바탕을 두고 있다. 역사적 사실에 대한 일체의 해석이나 의미 부여의 가능성을 차단하고 사실들의 증명과 배열을 역사로 보는 입장이 그것이다.

18 John Thackara, 「Beyond the Object in Design」, John Thackara(Ed.), 《Design After Modernism》(Thames and Hudson, 1988), 11쪽.

19 앙리 메쇼닉, 김다은 옮김, 「모데르니테 모데르니테」(동문선, 1999년), 45쪽. 번역서에는 근대성이 '현대성'으로 표현되어 있다. 그러나 여기에서는 글의 맥락을 유지하기 위해 '근대성'이라는 표현으로 수정하였다.

니즘이 지속적으로 구체화해 온 기술의 진보성, 기계에 대한 찬양, 현재가 과거와 아주 다르다는 사고들을 디자인은 물질적인 형상으로 표현해 왔다고 주장한다.[18] 우리가 그의 견해를 수용한다면 모던 디자인은 모더니즘의 사고들(모더니티)이 물질적 형상으로 표현되는 과정과 밀접히 연결된 것으로 이해할 수 있다.

> "근대성, 이는 더 이상 말할 것도 없이 서양의 근대성이다. 근대성은 유럽의 것이다. 그리고 우리가 유럽에다 북미까지 합한 것을 서양이라 한다면, 근대성은 서양의 것이다."[19]

앙리 메쇼닉(Henri Meschonnic)은 모더니티의 기원을 서양에서 찾는다. 그는 서양을 지역적인 의미로 사용하고 있지만, 사실 서양은 단순히 공간적 좌표 상의 특정 지점만을 의미하지는 않는다. 서양은 자본주의와 산업화로 무장한 현대화된 사회를 칭하는 의미도 갖고 있기 때문이다. 때문에 우리의 경우 '근대화'는 '서구화'와 대체될 수 있는 것으로까지 이해되었다. 어떤 의미에서든 모더니티가 서양, 혹은 서구적인 것임을 부정하기는 쉽지 않다. 우리가 모더니티를 이해하려 한다면 그 기원이 서양임을 오히려 더욱 긍정해야 할지도 모른다.

　　　오늘날 세상을 바라보는 일반화된 방식이자 행동 방식인 모더니티는 서구 역사의 특정 시공간의 지점에서 시작되었다. 구체적으로 서구의 근대성은 15~17세기를 거치면서 형성되어 18세기 계몽주의에 이르러 명확해졌다. 때문에 계몽주의 사상은 근대성을 이해하는 데 중요한 단서를 제공한다. 계몽주의 사상의 특징은, 첫째 이성의 능력에 대한 믿음, 두 번째 유기체로 세계를 이해하던 자연관에서 하나의 기계로 세계를 이해하는 기계적 자연관으로의 이행,[20] 세 번째 진보에 대한 전적인 신뢰로 요약할 수 있다.[21] 이마무라 히토시(今村仁司)는 이 세 가지 내용을 근대성의 조건으로 이해한다. 그는 고대

와 중세에는 이질적이었던 경제와 기술이 하나로 합체되는 것 자체가 근대성이라고 주장하면서, 그 접합을 가능하게 하는 조건으로 기계론적 세계상, 생산주의적—계산적 이성, 진보의 시간론이라고 지적하고 있다.[22] 이는 계몽주의 사상의 바탕 아래 모더니티가 형성되었음을 드러내는 것이다.

모던 디자인이 모더니티가 디자인의 맥락에서 구체화된 것이라고 본다면, 우리는 모던 디자인에 대한 이해를 새롭게 해야 할 것이다. 우선 19세기 후반과 20세기의 상당 부분을 단일한 흐름으로 표현하는 '모던 디자인'의 구체적인 내용들을 점검할 필요가 있다. 왜냐하면 그들 각각은 서로에 대하여 동질성 이상의 이질성을 드러내기 때문이다. 실제로 모던 디자인이라는 이름으로 표현되는 디자인 양상들을 보면 하나의 이름으로 묶기에는 어려운 부분들이 드러난다.[23] 그나마 확인되는 동질성이라는 것도 피상적인 수준에서 발견되는 것이지 구체적인 조형이나 이념, 작업 논리 등에서 찾을 수 있는 것이 아니다. 이를 다른 말로 표현하면 근대성은 존 사카라적 의미의 디자인으로 발현되는 과정에서 서로 다른 모습의 양태들로 전개된 것이다.

문제는 이처럼 다양한 양상들이 존재함에도 불구하고 모던 디자인이라는 하나의 이름 아래 그 모든 것들을 무리하게 엮으려 했다는 점이다. 모더니티가 각각의 주어진 조건과 맥락에서 디자인으로 어떻게 구체화되었는가를 이야기하기보다는, 공통적인 요소라는 선험적 틀을 마련하고 그것을 통해 개별성을 설명함으로써 결과적으로 개별성을 소외하거나 왜곡하고 말았다. 이것이 모던 디자인 역사 서술과 모던 디자인 담론의 첫 번째 문제이자 특징인 것이다. 여기에는 하나의 종착역을 설정하고, 그곳을 향해 모든 것을 환원시키는 헤겔의 변증법적 폭력이 자리한다.

다음으로 우리는 특정한 일부 국가에서 발생한 현상들

20 기계적 자연관은 자연적 사물에 자발적으로 운동할 수 있는 역량(anima)이 존재한다는 인식으로부터 단절한다. 데카르트 이후 사물은 외부적인 힘에 의해서만 운동하는 타성적 존재로 이해된다. 이러한 이해는 각 사물의 고유한 질적 특성을 부정하고 정도상의 차이, 즉 양적인 차이만 지니는 것으로 규정한다.

21 윤평중, 『푸코와 하버마스를 넘어서』(교보문고, 1992년), 21~27쪽.

22 이마무라 히토시, 이수정 옮김, 『근대성의 구조』(민음사, 1999년), 53쪽.

23 앞서 살펴본 바와 같이 20세기 초 유럽에서 있었던 유토피아 실험들과 헨리 포드적 감수성을 바탕으로 한 미국의 디자인, 윌리엄 모리스의 '미술공예운동', 동시대에 박람회에서 발현된 디자인, 그리고 아르누보라는 이름으로 불리는 디자인 양상들의 차이도 이러한 어려움을 증명한다.

을 역사의 시간 축에 배열하고, 그것들이 이어달리는 단선적 흐름으로 디자인의 역사를 기술하려는 모던 디자인의 역사 서술에 주목해야 한다. 이러한 시도들은 19세기 중엽의 영국을 이야기하다가, 19세기 후반에는 오스트리아를, 20세기 초에는 독일을 이야기한다. 그리고는 1930년대의 미국으로 넘어간 후 다시 1950년대의 독일을 이야기한다. 시간 축을 따라 서로 다른 주체들이 일종의 이어달리기를 하는 것이다. 그러나 위에서 언급한 모더니티가 왜 그러한 시공간을 그러한 방식으로 이어달리면서 발현되었는지는 의문으로 남는다. 왜 하필 영국이고 왜 하필 미국이며 왜 하필 독일인가? 또한 왜 아프리카는 그 논의의 장에 부재하며 왜 아시아는 그 논의의 장에 부재한가? 특정한 국가에서 일어난 특정한 사건들을 순차적으로 시간 축에 나열하는 방식, 이것이 모던 디자인 역사 서술과 담론이 가지는 두 번째 특징인 것이다.

일부 제국주의 국가 중심의
역사 서술

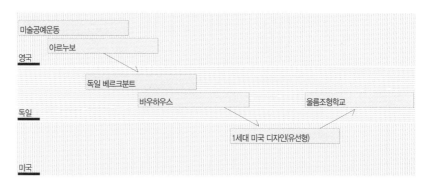

여기에서 우리는 디자인 역사 서술에 자리하는 제국주의의 힘을 느낄 수 있다. 이에 대해 오스트레일리아의 디자인사가인 토니 프라이(Tony Fry)는 '디자인사의 주변성'이라는 개념을 통해 디자인사가 몇몇 헤게모니를 장악한 주류에 의해 서술되고 유포되어 왔음을 지적한다. 그에 의하면 이러한 디자인의 역사는 제3세계, 즉 주변부에는 디자인이 마치 존재하지 않는 것처럼, 따라서 디자인사도 존재하지 않는 것처럼 인식하게 만든다는 것이다. 실제로 일부 제국주의 국가인 영국, 미국, 독일 중심의 디자인사를 소비하고 있는 우

윌리엄 모리스	1834-1896
앙리 반 데 벨데	1863-1957
페터 베렌스	1869-1940
헤르만 무테지우스	1861-1928
프랭크 로이드 라이트	1869-1959
미스 반 데어 로에	1886-1969
발터 그로피우스	1883-1969
헨리 드레이퍼스	1903-1972
월터 도윈 티그	1883-1960
노먼 벨 게데스	1893-1958

리의 현실은 이러한 그의 주장이 틀리지 않았음을 증명한다.

　　세 번째로 모던 디자인 역사 서술의 전통은 영웅적인 인물들을 중심으로 역사를 서술하는 특징을 가진다. 윌리엄 모리스와 앙리 반 데 벨데, 헤르만 무테지우스, 페터 베렌스, 그리고 발터 그로피우스로 이어지는 인물들의 영웅담을 통해 모던 디자인을 이해하려는 시도는 실제 역사의 현상들을 구체화시킨 보다 많은 익명의 존재들을 무력화시킨다. 우리는 여기서 "18세기 발명 중 한 개인의 업적으로 된 것은 거의 없다."는 마르크스의 지적을 기억해야 한다.[24] 최근 국내에 번역된 에이드리안 포티의 『욕망의 사물, 디자인의 사회사』는 디자인을 사회사의 맥락에서 기술함으로써 이러한 전통과 일정한 거리를 두고 있다.

모던 디자인의 양가성, 그리고 남은 과제

모더니티는 버내큘러의 일종이었다. 그러나 시간이 지나면서 모더니티는 세계적이고 보편적인 것이 되어 버렸다. 우리는 흔히 그것이 보편성을 띠고 있기 때문에 세계적으로 확대된 것이라고 생각하지만 사실은 그 역에 가깝다. 즉 보편적이기 때문에 확대된 것이 아니라, 세계적으로 확대되었기 때문에 보편성을 가지게 된 것이다. 이렇게 역전된 이미지를 하나의 사실로 심어 주는 힘이 모더니티에는 내재한다. 그리고 그것

24 칼 마르크스, 김수행 옮김, 『자본론1(하)』(비봉출판사, 2001년), 501쪽.

모던 디자인의 영웅 중 하나인 발터 그로피우스.
1883년 베를린에서 태어난 그는 페터 베렌스 사무실
을 거쳐 독일공작연맹(DWB)에 참여하였다. 우리에게
그는 1919년에 설립된 독일 바우하우스의 창시자로
알려져 있다. 그가 디자인한 바우하우스 교사는 바우
하우스의 이념과 그의 디자인 사고가 잘 드러나는 건
축물이다. 기숙사와 공장, 교실이라는 기능적 단위가
마치 풍차처럼 배치된 이 건물은 앞과 뒤가 건축의
형태로서 드러나지 않는다. 이는 통합적인 그의 교육
이념과 계급에 대한 혐오를 가시화하고 있는 것이기
도 하다. 1933년 나치에 의해 바우하우스가 폐교되
면서 미국으로 건너가 하버드 대학에서 학생들을 가
르쳤다.

은 '감염시키기 위해 노력하는 모더니티'가 아니라 '감염되고자 애쓰는 주체의 생산'이라는 또 다른 역전된 풍경들을 만들어 낸다.

모더니티, 그것은 분명 전염성이 강한 일종의 바이러스다. 이 바이러스에 일단 감염되면 과거의 정체성에 대한 기억을 잊고 바이러스가 품고 있는 기억을 새롭게 이식받아 그것을 마치 자신의 것인 양 인식하며 살아가게 된다. 지구 곳곳에서 그러한 양상들이 나타났다. 전통적인 주체들은 모더니티라는 바이러스를 만나 이전의 존재 방식과 단절하였다. 이전 경험과의 단절, 그것은 죽음이란 경험을 통해서만 성취될 수 있는 것이다. 그래서 모더니티가 휩쓸고 지나간 자리에서 우리가 발견할 수 있는 것은 전통의 시체들이다. 그러나 그들은 하나의 좀비가 되어 '모던~'라는 이름으로 되살아났다. 물론 우리에게 '모던 디자인'도 그중 하나라고 할 수 있다.

근대는 야누스의 얼굴을 가진다. 근대는 반은 사람의 모습을, 또 다른 반은 물고기의 모습을 하고 있는 사이렌과 동일한 이미지를 취하고 있다. 실제로 우리가 이성과 합리성으로 무장하고 일관된 모습으로 발현한 것으로 알고 있는 근대는 구체적인 발현 과정에서 부조리한 모습을 드러냈으며, 내부에 잠재해 있던 비이성적인 혼란과 더불어 등장하였다. 발터 벤야민(Walter Benjamin)은 이러한 근대의 이중적인 모습을 일찍이 발견한 인물이었다. 근대가 도구적 합리성만을 추구했다는 비판을 한 하버마스의 눈에도 이러한 모순된 이미지가 보였을 것이다. 그렇다면 우리는 이 부조리를 과연 어떻게 이해해야 하는가?

근대를 이야기하는 의지는 근대 자체에 엄연히 내재하는 모순과 부조리를 거부하려 했다. 그 의지는 이성과 합리성, 그리고 과거와의 단절을 근대성의 본질이라고 이야기하면서 비이성적이고 비합리적인 모습들을 부정적으로 표현하였다. 그러나 우리가 분명히 인식해야 할 것은 현상으로서 근대는 모순을 동반했다는 사실이다. 근대 이성이 합리성을 추구할 때 그 이면에는 부조리함이 비례하며 자랐났다. 근대의 무의식이 과거와 단절을 시도할 때

반대로 연결선을 놓치지 않으려는 무의식 또한 강하게 자리했던 것이다.

　　재미있는 점은 이성과 합리성만을 자신의 모습으로 받아들여지기를 희망했던 근대성이 또 다른 자신의 얼굴인 부조리를 통해 스스로의 정체성을 확인받아 왔다는 사실이다. 이성이 광기를 통해 자신을 정의하려 했음을 지적한 미셸 푸코의 통찰은 여기서 빛을 발한다. 그러나 우리가 익히 알고 있듯이 광기는 이성의 또 다른 얼굴이다. 따라서 이성의 시대는 곧 광기의 시대인 것이다. 근대가 스스로의 정체성을 이성과 합리성 속에서 확인받기 위해 자신의 또 다른 얼굴인 부조리를 거부하고 삭제하려 하였지만, 그럴수록 근대가 경험한 것은 또 다른 부조리의 연쇄 속으로 얽혀드는 자신의 모습뿐이었다. 편리에 대한 근대적 욕망이 디자인된 사물들을 통해 실현될 것이라는 판타지는 또 다른 불편들의 연속적인 출현으로 실현이 무한히 연기되었다. 마찬가지로 더욱 발전된 테크놀로지로 환경오염을 해결할 수 있다는 근대적 판타지 역시 더 큰 환경오염과 재앙 앞에 흔들리고 있다. 진보를 믿는 신자들은 자신들의 판타지와 달리 지속적으로 자신을 부여잡는 과거의 흔적들과 부조리들을 경험하고 있는 것이다.

　　아방가르드(Avant—garde)는 진보의 시간관이 낳은 개념 중 하나이다. 과거를 거부하고 그 자리에 새로움을 향한 열정이 끓어오르는 것, 그것이 아방가르드라면 아방가르드는 분명 모더니티의 산물이다. 근대성의 시간 의식은 아방가르드와 함께 키치(Kitsch)를 만들어 내었다. 키치를 피해 아방가르드는 도주의 발길을 재촉하지만, 키치는 아방가르드를 사모하면서 유치하지만 묵묵히 그 흔적들을 밟아 나아간다. 그들은 서로 떨어질 수 없다. 아방가르드와 키치는 근대성이 낳은 두 자식이기 때문이다. 디자인의 맥락에서 우리는 아방가르드의 흔적을 따르면서, 늘 뒷북을 치는 키치를 모던 디자인의 또 다른 얼굴로 인정해야 할 것이다. 모던 디자인은 합리성이라는 한 방향으로만 전개되지 않았고, 키치의 존재는 이를 증명한다.[25] 그래서 일찍이 칼리니스쿠(Matei Calinescu)는 "키치의 풍요로움은 근대화되고 있음의 증거"라고 지적하

였던 것이다.[26] 이것이 바로 모던 디자인을 이해할 때 우리가 간과해서는 안될 부분이다.

　근대화를 이해하는 우리 사회의 시선에는 모더니티의 모순과 그 모순을 감추려는 모더니티의 움직임이 동일하게 반복된다. 실제로 우리의 근대화 과정은 서로 모순되는 현상이 동시에 벌어진 혼란, 바로 그 자체였다. 그것은 단순히 어느 한 영역에 국한된 것이 아니라 사회의 전 영역에서 겪어야 했던 경험이었다. 근대라는 새로운 세포가 이식될 때 우리 사회가 겪어야만 했던 고통과 갈등, 그리고 그것들이 지은 다양한 표정들을 우리는 부정하고 지우려 한다. 이러한 우리의 움직임에는 근대에 대한 순혈주의적인 인식이 자리한다. 그러나 순수한 근대는 없다. 모든 근대는 불순하며 불순은 근대의 존재론적인 전제이다. 여기서 모던 디자인은 텅 빈 기표가 된다.

　모던 디자인은 스스로가 비판의 대상으로 자리하는 시기에도 여전히 강력한 모습으로 존재하고 있다. 실제로 모던 디자인에 대한 논의가 활발해진 것은 포스트모던 디자인이라는 것이 등장하면서부터였다. 키치에 대해서 모던 디자인이 취했던 방식과 유사한 방식으로 포스트모던 디자인은 모던 디자인을 대했고 이러한 과정에서 자신의 정체성을 서로를 통해 확인하는 풍경을 만들어 냈다. 이는 우리가 알고 있는 모던 디자인이 관계성 속에서 특정 내용을 절대시하거나 배제하기 위해 구체화되어 왔음을 시사하는 것이다.

　모던 디자인 중심의 역사 서술 또한 이를 증명한다. 모던 디자인 중심의 역사 서술은 개별성을 억압하거나 왜곡시키면서 지나친 일반화를 추구하였고, 헤게모니를 장악한 일부의 디자인을 단선적인 흐름으로 나열하였으며, 일부 영웅적 인물 중심의 역사를 보편적인 것으로 만들었다. 이로 인해 우리는 '디자인'이라는 자극에 '모던 디자인'을 떠올리게 되

25 이와 관련하여 데이비드 하비(David Harvey)의 이야기도 주목할 만하다. 그는 모더니티의 '단절'이라는 것이 판타지에 불과한 신화라고 비판한다. 이러한 입장은 "어떤 사회질서도 기존의 여건 속에 이미 잠복해 있지 않던 변화를 만들어 낼 수 없다."라는 말에 함축되어 있다. 그는 근대 도시 파리에서 과거와의 단절이 아닌 이어짐의 흔적들을 찾아 나선다. 이것은 변화가 단절을 통한 이행이 아니라 잠재되어 있는 모순된 내용들 사이의 관계 속에서 이루어짐을 드러낸다. 데이비드 하비, 김병화 옮김, 『모더니티의 수도, 파리』(생각의 나무, 2005년), 7~36쪽 참조.

26 M. 칼리니스쿠, 이영욱 외 옮김, 『모더니티의 다섯 얼굴』(시각과 언어, 1996년), 284쪽.

었고 '모던 디자인'이라는 자극에 일부 제국주의 국가의 영웅들과 그들의 무용담을 떠올려야 했다. 우리는 마치 잘 교육받은 파블로프의 개처럼 모던 디자인과 함수 관계로 맺어진 인물들과 사건들을 프로그램된 방식으로 이야기해 왔던 것이다.

지금 거울 앞에 선 우리에게 필요한 것은 배제되었던 타자들을 불러들이는 노력이다. 이러한 노력은 그들을 새로운 중심을 세우기 위함이 아니다. 기존의 것을 허물고 새롭게 중심을 세우는 방식으로는 특정 내용의 절대화와 배제의 반복적인 움직임을 멈출 수 없다. 우리는 단지 중심 없는 교통을 꿈꿀 뿐이다. 그것만이 서로 다른 다양한 디자인사들의 풍요로운 재잘거림을 만들어 낼 수 있기 때문이다.

Design for Real World

인간을 위한 디자인, 그 참을 수 없는 현실의 무거움

3

"이론은 단지 현 상황에 대한 비판적 해명에

그치는 것이 아니라 현실을 변화시키는,

뭔가 적극적인 것을 제출하지 않으면 안 된다."

가라타니 고진

제임스 M. 볼드윈(James Baldwin)의 책 속에는 다음과 같은 이야기가 있다. 옛날 스코틀랜드에 브루스라는 왕이 있었다. 그는 영국의 침략을 막아내야 했지만 싸움에서 연거푸 패한다. 부하들은 흩어지고 산중 외딴 오두막에 숨어 절망의 나날을 보내던 어느 날, 브루스의 눈에 집을 짓는 거미의 모습이 비친다. 거미는 자신의 가는 거미줄로 기둥과 기둥을 연결하려고 애쓰지만 좀처럼 성공하지 못했다. 거미의 노력은 계속되었고, 여러 번의 실패 끝에 마침내 성공하게 된다. 이를 본 브루스는 용기를 얻어 다시 싸움에 나섰고 결국 영국군을 물리쳐 나라를 지킬 수 있었다.[1]

　　거미와의 우연한 만남은 분명 브루스의 삶을 변화시킨 특별한 것이었다. 삶의 방향을 바꾸어 버린 특별한 계기를 만난 것이 전설 속의 브루스뿐이었을까? 당나라 유학길에 원효대사가 만난 해골바가지도, 세기의 철학자 들뢰즈가 가타리를 만난 것도 그들의 삶을 바꾸어 버린 특별한 계기였음에 틀림없다. 이러한 만남은 위인들만의 것이 아니다. 평범한 삶을 사는 우리 역시 삶에서 브루스의 거미나 원효의 해골바가지를 만난다.

　　1980년대 말 대학 신입생 시절에 만난 빅터 파파넥(Victor Papanek). 그는 분명 나에게, 그리고 어쩌면 우리 모두에게 그러한 존재였다. 비록 현재의 내가 그의 디자인관에 대해 다소 비판적인 입장에 서 있다고 해서 그의 책을 읽으면서, 혹은 그에 대한 이야기를 들으면서 느꼈던 당시의 감동을 부인한다면 그것은 분명 스스로를 속이는 일일 것이다. 선배를 통해 빅터 파파넥의 디자인관을 처음 접했을 때, 그리고 그것을 확인하기 위해 그의 책『인간을 위한 디자인』을 펴들었을 때 나는 현실의 디자인이 바로 그가 이야기하는 지점을 향해야 한다고 굳게 믿었다. 무엇이 나로 하여금, 그리고 우리로 하여금 그에 대한 믿음과 열광을 만들어 냈을까?

　　빅터 파파넥은 1926년 오스트리아 비엔나에서 태어나 1998년에 생을 마감할 때까지 장애자와 제3세계의 소외된 이들을 위한 디자인의 역할에 대해 고민했다. 이러한 그의 이력

1 제임스 M. 볼드윈, 김문성 옮김, 『마음의 빛이 되는 가장 유명한 이야기』(1998년)

은 자본의 논리가 지배하는 제1세계의 디자인 현실에 대한 비판적 의식이 만들어 낸 것이다. 그는 판매를 위한 디자인이 일으키는 여러 가지 부정적인 영향들을 일일이 열거하면서 사용을 위한 정직한 디자인을 해야 한다고 주장하였다.『인간을 위한 디자인』에는 그의 이러한 디자인관이 곳곳에 녹아 있다.

> "디자이너로서 우리는 전 세계 75퍼센트의 궁핍한 사람들에게 우리의 아이디어와 재능의 10퍼센트를 바칠 수가 있다. 인류의 요구를 위해 그의 전 시간을 디자인에 할애하는 벅민스터 풀러(Buckminster Fuller)와 같은 사람은 항상 있을 것이다. 우리들 대부분은 그와 같은 일을 하기가 어렵지만, 아무리 성공한 디자이너라도 그가 가진 시간의 10분의 1은 인류의 진정한 요구에 할애할 수 있을 것 같다. 그의 상황이 어떠한가는 별로 중요하지가 않다. 매 40시간마다 4시간, 매 10일마다 하루, 혹은 좀 더 이상적으로 매 10년 중 1년은 일종의 안식년처럼 돈을 위해 디자인하는 대신에 대다수 사람들의 진정한 요구를 위해 디자인할 수가 있는 것이다."[2]

세계인구의 75퍼센트에 달하는 궁핍한 이들을 위해 디자이너들이 '십일조'에 해당하는 봉사를 해야 한다는 그의 주장은 신부님이나 목사님의 설교를 연상시킨다. 사실 그는 디자인 활동에서 요구되는 가장 중요한 덕목으로 윤리 의식을 설파했던 디자인계의 사제였다. 파파넥에게 있어 "디자이너의 사회적, 도덕적 책임감은 디자이너가 디자인을 시작하기 훨씬 이전부터 그의 머릿속에 박혀 있어야만 하는 것"이었다.[3] 그가 스타일에 치중한 오브제 중심의 디자인 활동을 헤르만 헤세의 소설에 등장하는 '유리알 유희'에 비유하면서 비판한 것은 바로 이러한 믿음 때문이었다.

듣기를 거부하는 청중과 듣기를 희망하는 청중
모든 이야기는 상대를 가진다. 일상의 대화는 물론이고 강의

2 빅터 파파넥, 현용순/이은재 옮김, 『인간을 위한 디자인』(미진사, 1995년), 51쪽.

3 빅터 파파넥, 앞의 책, 44쪽.

벅민스터 풀러. 1895년 미국 매사추세츠에서 태어난 벅민스터 풀러는 '어떻게 자연 자원의 사용을 줄이면서 문명의 발전을 도모할 수 있는가?'라는 문제의식을 가졌던 디자이너이자 봉싱가였다. 그가 디자인한 일상의 사물들과 돔 형상의 건축물들은 바로 그러한 문제의식 속에서 디자인되었다. 1967년 몬트리올 엑스포에서 그가 디자인한 미국 파빌리온은 내부의 지지대 없이 표피만으로 지탱이 가능한 구조를 갖고 있었다. 이 건축물은 영국왕립학교 교수인 해럴드 크로토(Harold W. Kroto)와 로버트 컬(Robert F. Curl), 리처드 스몰리(Richard E. Smalley)에게 영감을 주어, 풀러린(Fullerenes)이라는 탄소 성분의 발견을 가져왔다. 이들은 이 연구로 1996년 노벨 화학상을 수상하였는데, 풀러린은 자신들에게 영감을 준 벅민스터 풀러의 이름을 딴 것이다.

나 연설, 심지어는 독백의 경우에도 자기 자신이라는 대상을 갖는다. 그래서 우리는 이야기를 할 때마다 청자가 누구이며 어떠한 배경을 갖고 있는지 파악하려 하고 그에 따라 이야기의 톤과 내용을 결정한다. 책도 예외가 아니다. 책을 쓰는 저자는 앞에 상대가 없더라도 특정한 독자를 떠올리며 그에게 이야기를 건넨다. 문제는 저자가 생각한 독자와 실재 독자가 서로 어긋나는 경우인데 빅터 파파넥의『인간을 위한 디자인』이 바로 그러한 책이었다.

빅터 파파넥의『인간을 위한 디자인』에는 비평적인 차가움과 날카로움이 번뜩인다. 그것은 분명 누군가를 향한 글임에 틀림이 없다. 우리는 글의 맥락과 주장을 통해 그가 가정하고 있는 독자가 자본주의가 극에 달하고 판매를 위한 디자인이 판을 치는 일부 선진국, 특히 미국의 디자이너들임을 어렵지 않게 알 수 있다. 실제로 책에서 그는 "전혀 양심의 가책 없이 미국의 산업 디자인은 대기업의 이윤 추구에 부채질을 계속해 온 것"이라고 그 대상을 구체적으로 지목하고 있다.[4]

그러나 정작 빅터 파파넥의 설교를 들어야 할, 그래서 그가 희망하는 방향으로 변해 나가야 할 미국의 주류 디자인계에서 그의 주장은 받아들여지지 않았다. 미국의 주류 디자이너들 사이에서 그의 디자인과 디자인 윤리에 대한 설교는 외면당했다. 그들의 반응은 냉소적이었으며, 심지어 적대적이기까지 하였다. 이러한 주류 디자인계의 냉소적 반응을 나이젤 휘틀리(Nigel Whiteley)는 그의 책『사회를 위한 디자인』에서 다음과 같이 묘사하고 있다.

"두말할 것도 없이, 디자인 전문직은 파파넥이 자신들의 활동을 두고 장황설을 늘어놓는 데 대해 노여움과 경멸이 섞인 반응을 보였다. 파파넥은 자신이 속한 전문가 집단에서 배척당한 것에 대한 불만을 토로하곤 했는데, 그들은 파리의 퐁피두 센터에서 미국 산업 디자인전이 열렸을 때 파파넥의 작품이 포함된다면 참가를 거부하겠다고 위협하기도 했다."[5]

디자인 이론가인 기 본지페 역시 빅터 파파넥에 대한 미국 산업 디자인계의 적대적 태도를 지적한다. 2002년 한 컨퍼런스에서 빅터 파파넥에 대한 의견을 묻는 질문에 대해 기 본지페는 『인간을 위한 디자인』을 언급하면서 "디자인의 정치 경제학에 대해 거의 이해하지 못했다."라고 파파넥을 비판하였다. 그럼에도 불구하고 그는 빅터 파파넥에 대한 경의를 잊지 않았다. 파파넥에 대한 그의 경의는 '주류의 대세를 거부한 점'이라는 말로 요약할 수 있다.

> "저는 빅터 파파넥에게 경의의 마음을 간직하고 있습니다. 그는 감히 주류의 대세를 거부했으며 디자인 실무 및 교육에 팽배해 있던 자기만족적 태도를 과감히 비판했기 때문입니다. 이러한 용기로 인해 그는 심한 고통을 받았지요. 그의 이름은 몇 년 동안 미국의 산업디자인학회에서 공개적으로 발설되어선 안 되었지요."[6]

미국의 주류 디자인계는 빅터 파파넥의 이야기를 듣지 않았다. 미국 디자인계가 그의 설교에 청중이 되길 원하지 않았던 이유는 어디에 있을까? 기 본지페가 지적한 것처럼 디자인 실무 및 교육에 팽배해 있던 자기만족적 태도를 파파넥이 비판했기 때문일까? 이러한 답변은 빅터 파파넥이 주장한 '내용'에서 그 원인을 찾고 있다. 그러나 원인을 윤리와 태도라는 '내용'에서 찾는 해명은 왜 그들이 청중이 되지 못했는지에 대한 충분한 답이 되지 못한다. 이러한 해명은 늘 '그들은 천박하기 때문에……'라는 어디서 본 듯한 결론 주위에 머물기 때문이다.

　　　　'천박한 그들과 우아한 우리'라는 도식은 오늘날 비판적 담론의 끝에서 우리가 흔히 마주하게 되는 틀이다. 그것은 출구 없는 답변만을 늘어놓는다. 그럼에도 불구하고 이 도식이 현실에서 인기를 누리며 여기저기 출현하는 이유는 무엇일까? 아마도 문제가 해결되었다는, 문제가 해결될 수 있다는

4 빅터 파파넥, 앞의 책, 217쪽.

5 나이젤 휘틀리, 김상규 옮김, 『사회를 위한 디자인』(시지락, 2004년), 162쪽.

6 기 본지페, 박해천 옮김, 『인터페이스: 디자인에 대한 새로운 접근』(시공사, 2003년), 284~285쪽.

환상을 효과적으로 만들어 내기 때문일 것이다. 그러나 그것은 말 그대로 환상일 뿐이다. 고통을 속이는 진통제처럼 약기운이 사라지면 우리는 고통스런 현실과 다시 마주하게 된다.

　　　더욱 나쁜 것은 그 환상이 기대고 있는 이데올로기적인 효과, 즉 타자를 설정함으로써 동일성을 확보하고 유지 강화하는 진부한 효과, 그러나 현실에서 강력하게 작동하는 그 효과이다. 이 효과에 따르면 그들이 천박하면 천박할수록 그것을 비판하는 나는, 그리고 우리는 우아해진다. '그들은 천박하기 때문에……'라는 어디서 본 듯한 결론 주위를 그 많은 비판 담론들이 서성이는 이유가 바로 여기에 있다. 이러한 맥락에서 우리는 다음과 같이 이야기할 수 있다. 그들의 천박함으로 나의 우아함을 확인하고 증명하는 것, 이것이야말로 '천박한 그들과 우아한 우리'라는 도식이 목표로 하는 종착지라고.

　　　우리의 과제는 문제에 대한 답을 내는 것이 아니다. 시급한 것은 진부한 결론을 반복하게 하는 도식의 도랑을 벗어나는 것이다. 어떻게 그것이 가능할까? 우리는 다시 한 번 다른 지점을 보게 하는 질문 그 자체의 힘을 믿어야 한다. 우리는 다음과 같이 물을 수 있다. 빅터 파파넥에 대한 주류의 거부가 과연 윤리와 태도에 대한 비판 때문이었을까? 비판을 받아들일 수 없는 어떤 구조적인 모순이 있었던 것은 아닐까? 그의 청중이 된다는 것과 자본주의 하에서 디자이너로서의 정체성을 유지한다는 것 사이의 모순! 이 양립할 수 없는 모순이 그들이 청중이 되는 것을 막은 것은 아닐까? 실제로 이미 그들은 자본의 움직임 속에서 스스로를 정의하고 있었다. 자본의 중심에 배치된 주체는 자본의 욕망을 자신의 욕망이라고 믿는다. 자본과 하나된 이들이 다른 생각을 하고 다른 행동을 한다는 것은 사실 쉬운 일이 아니다. 그래서 자본의 논리를 내면화한 그들이 듣고자 했던 것은 자본의 성장을 위해 디자인이 무엇을 할 수 있고, 해야 하는가에 대한 이야기였다. 아니 그들의 귀에는 그것만이 들렸을 것이고 그들의 눈에는 그것만이 보였을 것이다. 이러한 공간에서 파파넥은 이질적인 존재일 뿐이다.

파파넥은 미국의 주류 디자인계가 자신의 이야기에 귀 기울이고, 그리하여 자신의 공동체가 되기를 원하였지만 현실은 서로가 서로에 대해 타자임을 확인했을 뿐이다. 그는 타자에 대해 말을 걸었지만 대화가 되지 못하고 독백에 머물렀다. 왜 그랬을까? 그에게는 타자에 대한 이해가 없었다. 대화, 특히 타자와의 대화는 '말하다—듣다'의 관계가 아니라 '가르치다—배우다'의 관계에서만 가능하다는 사실을 이해하지 못했던 것이다. '말하다—듣다'의 관계와 '가르치다—배우다'의 관계는 어떻게 다른가? 가라타니 고진(柄谷行人)은 다음과 같이 둘을 구별한다.

"가르치다(teach)와 말하다(tell)의 구별은 대단히 중요하다. 단순하게 말하면 '가르치다.'라는 말은 상대방이 일정한 규칙성이나 패턴을 배운다는 것을 전제할 때 사용할 수 있는 말이다. '말하다.'의 경우 상대방은 그것을 배울 필요가 없거나 아니면 '말하고—듣는' 것을 가능하게 하는 규칙을 이미 배운 상태이다…… '말하다—듣다' 이전에 '가르치다—배우다'가 논리적으로 선행하지 않으면 안 된다. 그렇지 않으면 '말하고—들을' 수가 없을 것이기 때문이다."[7]

'말하다—듣다'의 관계는 서로 공유하는 규칙의 존재를 전제한다. 그러나 '가르치다—배우다'의 관계는 그러한 공통의 규칙이 부재한 상태에서 이루어진다. 타자와의 관계에서 독백이 아닌 대화가 이루어지기 위해서는 말하는 입장이 아니라 가르치는 입장에 서야 하며 가르치는 입장에 선다는 것은 타자의 타자성을 인정하는 바탕에서 가능한 일이다. 타자를 인정한다는 것, 그것은 쉬운 일이 아니다. 그것은 "나에게 타당한 것은 다른 모든 사람들에게도 타당하다는 사고방식"을 벗어나는 것이다.[8] 때문에 타자를 인정한다는 것은 단순히 '타자가 있다.'라는 존재 긍정이 아니다. 그것은 나에게 타당한 것이 타자에게는 그렇지 않음을 받아들이는 것이다. 파파넥은 이러한 관계에 대한 이해가 없었다. 그의 오류는 코드

7 가라타니 고진, 송태욱 옮김, 『탐구 1』(새물결, 1998년), 128~129쪽.

8 가라타니 고진, 앞의 책, 14쪽.

를 공유하지 않는 주류 디자인계에 대해 '가르치지' 않고 '말하려' 했다는 바
로 그 사실에 있다.[9]

　　　파파넥이 귀를 가린 미국의 주류 디자인계를 대상으로 무엇인가를 애
타게 말하고 있는 사이, 그 내용을 관심 있게 듣고 있던 이들은 제3세계의 사
람들이었다. 그들은 분명 파파넥이 원한 청중은 아니었지만 스스로 청중이기
를 욕망하였고, 청중이 되었으며, 그래서 그 누구보다 빅터 파파넥의 책을 더
많이 읽었다. 우리 역시 예외가 아니다. 10여 년 전 국내의 한 디자인 단체에
서 그를 초청했을 때 수많은 이들이 그를 보기 위해 몰려들었다. 마치 메시아
를 만나기 위해 몰려든 성서 속의 군중들처럼 말이다. 사실 이것은 그 자체로
당혹스러운 풍경이 아닐 수 없다. 그러나 더욱 당혹스러운 것은 그 풍경이 만
들어 낸 다음 효과에 있다.

　　　빅터 파파넥이라는 사제는 우리가 죄를 지었다고, 회개해야 한다고 이
야기한다. 그 이야기 속에서 우리는 회개하는 자신을, 어느덧 죄인이 되어 버
린 자신을 발견한다. 죄를 지은 죄인이기에 회개하는 것이 아니라, 회개함으
로써 죄인이 되는 것이다. 여기서 회개하지 않는 죄인, 실재로 죄를 범한 죄인
은 죄인이 아니다. 그래서 죄를 범했던 그들은 끊임없이 죄를 범하고, 죄를 범
하지 않았던 이들은 스스로를 죄인이라고 믿으며 끊임없이 회개한다. 죄를 범
하는 것과 회개하는 것 사이의 기능의 분리가 지극히 근대적인 방식으로, 동
시에 지극히 희극적인 방식으로 이루어진 것이다.

인간을 위한 디자인의 무게

나의 기억 속에는 취한 몸으로 무언가를 중얼거리며 흐느껴 울던 친구의 모습
이 일종의 트라우마 같은 이미지로 각인되어 있다. 술기운에 통제할 수 없는
입술을 허덕거리며 그가 중얼거렸던 것은 "인간을 위한 디자인을 해야 한다."
는 윤리였다. 그를 누르고 있던 윤리, 그 이념의 무게가 얼마나 무거운 것이었
기에 그 친구는 의식이 혼미한 상태에서도 인간을 위한 디자인이라는 주문을

떠올렸던 것일까?

파파넥의 『인간을 위한 디자인』은 1983년이라는 비교적 이른 시기에 번역되었다. 이 책은 디자인에 대한 체계적인 이론서를 찾기 어려웠던 시절, 앎에 목마른 이들이 그나마 접할 수 있었던 몇 안 되는 책들 중의 하나였다. 그들에게 이 책은 지적 갈증을 해소하는 일종의 청량제였다. 디자인에 입문한 이들은 본능적으로 '디자인이란 무엇이며, 왜 디자인을 해야 하는가?'를 물었고, 바로 이 책에서 그 답을 찾았던 것이다.

일단 파파넥을 접한 이들에게 『인간을 위한 디자인』은 성서와 같은 책이 되었다. 당시 그 책을 가슴에 품고 캠퍼스를 거니는 모습은 수도자들이 성경을 품고 수도원을 거니는 것만큼이나 자연스러운 풍경이었다. 그 공간에서 '인간을 위한 디자인'이라는 화두는 우리가 선택할 수 있는 가능성이 아니라 우리가 되새겨야 할 절대적인 당위로 자리하였다. 신자로서 우리는 우리의 믿음을 확인하기 위해 '인간을 위한 디자인'을 노래하고 다녔다. 그러한 우리의 눈에 '인간을 위한 디자인'을 이야기하지 않는 이들은 자본주의에 물든 천박한 속물들로 비춰질 수밖에 없었다.

『인간을 위한 디자인』의 내용은 1980년대 우리 사회의 시대적 분위기와 같은 진동수를 가지고 있었다. 기본적인 인권마저 무시되었던 그 시절, 소외된 계층의 삶을 향한 '인간을 위한'이라는 외침은 현실의 모순을 엿본 디자인을 공부하는 이들에게 디자인이 나가야 할 이상으로 자리하기에 충분하였다. 파파넥에 대한 열광은 이러한 맥락 위에 자리한다. 따라서 그에 대한 우리의 열광은 그가 새로운 이야기를 들려주었기 때문이 아니라 당시 우리가 듣고 싶어 하던 이야기를 들려주었기 때문이라고 말할 수 있다. 그러나 그에 대한 열광은 단순히 내용에 의해서만 만들어진 것은 아니다. 'Design for the Real World'라는 원제를 '인간을 위한 디자인'으로 표현

9 여기서 우리는 '가르친다는 것'을 현실에서 그것이 가지는 권력적인 의미와 연결시켜서는 안 된다. 이러한 가능성에 대해 고진은 다음과 같이 선을 긋는다. "가르치다 - 배우다의 관계를 권력 관계와 혼동해서는 안 된다. 사실 명령하기 위해서는 먼저 어떤 것을 가르치지 않으면 안 된다. 우리는 갓난아기에 대해 지배자이기보다는 노예에 가깝다. 다시 말해 '가르치는' 입장은 일반적으로 생각하는 것과는 달리 결코 우월한 위치가 아닌 것이다. 오히려 '가르치는' 입장은 '배우는' 측의 합의를 필요로 하며 '배우는' 측이 무슨 생각을 하든 거기에 따르지 않을 수 없는 약한 입장이라고 봐야 할 것이다." 가라타니 고진, 앞의 책, 11쪽.

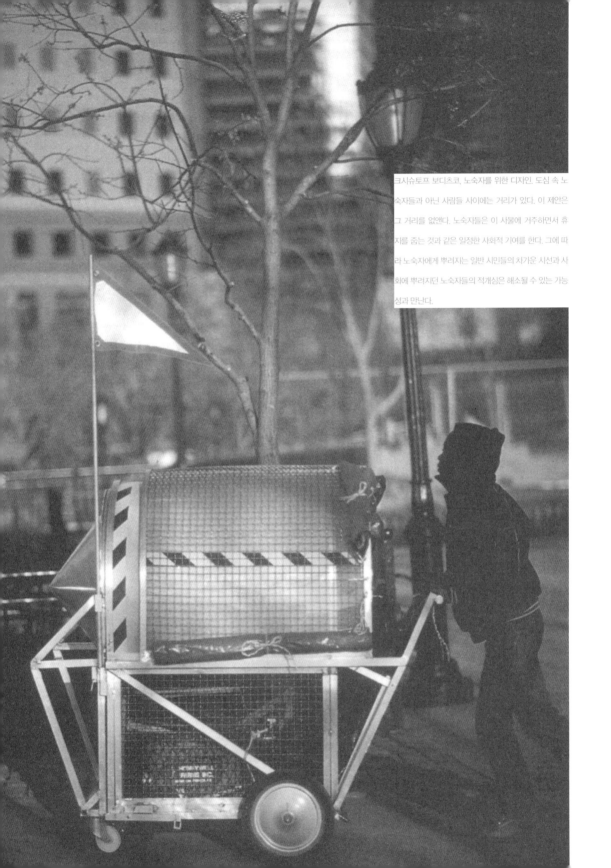

크시슈토프 보디츠코, 노숙자를 위한 디자인. 도심 속 노숙자들과 아닌 사람들 사이에는 거리가 있다. 이 제안은 그 거리를 없앤다. 노숙자들은 이 사물에 거주하면서 휴지를 줍는 것과 같은 일정한 사회적 기여를 한다. 그에 따라 노숙자에게 뿌려지는 일반 시민들의 차가운 시선과 사회에 뿌려지던 노숙자들의 적개심은 해소될 수 있는 가능성과 만난다.

크시슈토프 보디즈코, '노숙자를 위한 디자인'
스케치

한 책 제목 역시 큰 역할을 하였다. 만일 번역서의 제목이 '현실 세계를 위한 디자인'이었다면 그만큼의 인기를 누릴지 못했을 것이다. 당시 디자인을 공부하던 우리에게 필요했던 것은 발을 딛고 있는 '현실'이 아니라 바라볼 수 있는 '꿈'이었기 때문이다.

당시 우리에게 필요한 꿈은 현실과 만날 수 있는 꿈, 그러한 만남을 통해 현실을 변화시킬 수 있는 꿈이었다. 빅터 파파넥이 의도하든 의도하지 않았든 우리는『인간을 위한 디자인』을 그러한 꿈을 담고 있는 것으로 읽었다. '인간을 위한 디자인'이라는 표현에는 디자인이 상업적인 맥락에서 단순히 외양을 장식하거나 꾸미는 행위가 아니라 인간의 삶, 더구나 소외된 삶을 위해 무엇인가를 할 수 있는 활동이라는 의미가 내재한다. 당시만 해도 현실의 디자인은 판매의 수단(나라 전체로는 수출을 위한)이었고, 따라서 형태와 색, 질감, 비례 등과 같은 표피적인 내용에 주류의 관심이 머물러 있었다. '인간을 위한 디자인'은 바로 이러한 꿈을 담고 있었다.

그러나 그 꿈은 현실과 화해할 수 없는 것이었다. 마치 유클리드 기하학의 제5공리인 평행선의 정리처럼 둘은 서로 만나지 않았다. 현실에서 우리가 희망하던 꿈은 예수 그리스도와 같은 이미지였다. 인간 세상과 일정한 간격을 두고 신(神)의 자리인 천상에 영원히 머물러 있는 신이 아니라 인간과 만나기 위해 현실 세계로 내려올 수 있는 신, 인간이 될 수 있는 신, 그래서 모순에 찬 현실을 구원할 수 있는 신의 이미지가 바로 그것이다. 파파넥의 꿈에는 그러한 그리스도가 없었다. 단지 천상에 머물며 끊임없이 회개하라고 외치는 신이 있을 뿐이다. 파파넥을 두고 기 본지페가 "정치 경제학에 대해 거의 이해하지 못했다."라고 비판한 것은 바로 이 지점을 지적하고 있는 것이다.

빅터 파파넥이 제시한 꿈은 현실을 단순히 뒤집어 놓은 풍경을 하고 있을 뿐, 그것이 어떻게 현실에서 실현 가능할 수 있는가에 대한 내용을 담고 있지 못하다. 파파넥의 세례를 받은 이들이 현실에서 무력하게 좌절했던 것은

아마도 그 때문이었을 것이다. 기억 속 친구가 그랬던 것처럼 말이다. 우리는 그 좌절이 모순된 명령이 부여하는 이중 구속에 대해 우리의 몸이 취할 수 있는 유일한 통로였다는 사실을 떠올려야 한다. 현실화될 수 없는 꿈은 현실 속에서 참을 수 없는 무게로 다가온다. 현실의 중력 앞에 너무나 무기력하게 추락하는 꿈, 그 꿈에 희망을 걸었던 이들은 세상 모든 죄의 원인이 마치 자신에게 있는 것처럼 괴로워해야 했다.

　　빅터 파파넥은 현실의 아픔을 보았다. 그러나 그가 내린 진단과 처방은 문제가 있는 것이었다. 그는 현실에서 우리가 경험하는 온갖 부조리의 원인이 디자이너의 윤리 의식 부재에 있는 것처럼 이야기했지만, 그것은 성급한 진단이었다. 원인은 보다 심층적인 차원에 자리한다. 디자이너를 그러한 방식으로 사고하고 행동하게 하는 보다 근원적인 원인, 그것은 다름 아닌 만족할 줄 모르는 자본의 욕망이다. 자본! 그가 자본에 타자였던 것처럼 자본은 그에게 타자였다. 문제는 그가 타자인 자본을 만만한 상대로 보았다는 데 있다. 그의 낭만적인 해결안들이 현실에서 무력한 것은 바로 이 때문이다.

자본의 욕망

우리는 흔히 자본을 화폐와 동일한 의미로 사용하지만, 욕망의 주체로서 자본은 화폐와 다르다. 마르크스적 의미에서 자본은 M(화폐)—C(상품)—M′(화폐′)이라는 도식으로 설명될 수 있다. 그는 "사실상 M(화폐)—C(상품)—M′(화폐′)은 자본의 일반 공식이다."라고 『자본론』에서 선언하고 있다.[10] 그렇다면 이 도식은 무엇을 의미하는 것일까? 이 문제는 M′가 무엇인가와 같은 질문일 수 있다. 이에 대해 마르크스는 다음과 같이 말한다.

> "여기서 M′=M+ΔM이다. 다시 말해, M′은 최초로 투하한 화폐액에 어떤 증가분을 더한 것과 같다. 이 증가분, 즉 최초의 가치를 넘는 초과분을 나는 잉여가치(Surplus—value)라고 부른다. 그러므로 최초에 투하한 가치는 유통 중에

자신을 보존할 뿐만 아니라 자신의 가치량을 증대시키고 잉여가치를 첨가한다. 바꾸어 말해 자기의 가치를 증식시킨다. 바로 이 운동이 이 가치를 자본으로 전환시키는 것이다."[11]

자본을 자본이게 하는 것은 결국 잉여가치이다. 최초의 화폐 M이 잉여가치를 포함한 화폐 M′가 되는 것, 그리고 그러한 운동의 연속적 흐름, 이것이 자본인 것이다. 자본은 잉여가치를 먹고 산다. 그렇다면 그 잉여가치는 어떻게 만들어지는 것일까? 거칠게 말하자면 잉여가치는 유통 과정에서 만들어진다. '싸게 사서 비싸게 팔기', 혹은 '싸게 만들어서 비싸게 팔기'라는 공식에 의해 잉여가치가 만들어지는 것이다.[12]

유통 과정은 상품의 소유자와 비소유자가 만나고 교통하는 장이다. 상품의 소유자와 비소유자는 서로 다른 가치 체계를 가지고 살아가는 서로 다른 공동체, 바로 그것이라 할 수 있다. 여기서 공동체는 양적인 차원의 집단을 의미하는 것이 아니다. 그것은 마치 들뢰즈에게 있어 '소수자'가 양적인 개념이 아닌 것과 같다. 공동체는 동일한 사고와 삶의 방식에 의해 형성된다. 그것은 공통의 규칙으로 정의되는 개념인 것이다. 마르크스가 "생산물의 교환은 서로 다른 가족들이나 종족들이나 공동체들이 상호 접촉하는 지점에서 발생한다."고 했을 때 방점은 '서로 다른'이라는 수식어에 있는 것이고, 여기서 '서로 다른'이 의미하는 내용은 '다른 규칙을 가졌다.'는 것이다.[13] 다른 규칙을 가지고 다른 가치 체계에 존재한다는 점에서 상품의 소유자와 비소유자는 서로에 대해 타자이고 따라서 서로 다른 공동체를 형성한다.

초기 자본주의가 발전할 수 있었던 것은 바로 차이를 가진 공동체가 있었기 때문이다. 당시 차이는 대부분 자연적인 조건이 만들어 내는 차이였다. 더운 지역과 추운 지역, 산이 많은 지역과 평야가 많은 지역……. 서로 다른 자연조건은

10 칼 마르크스, 김수행 옮김, 『자본론1』(비봉출판사, 2003년), 201쪽.

11 칼 마르크스, 앞의 책, 195쪽.

12 "모든 상품은 그 소유자에게는 비(非)사용가치이고, 그것의 비(非)소유자에게는 사용가치이다. 따라서 상품은 모두 그 소유자를 바꾸어야 한다. 그리고 이와 같이 소유자를 바꾸는 것이 상품의 교환인데, 이 교환이 상품을 가치로 서로 관련시키며 상품을 가치로 실현한다." 칼 마르크스, 앞의 책, 110쪽.

13 칼 마르크스, 앞의 책, 475쪽.

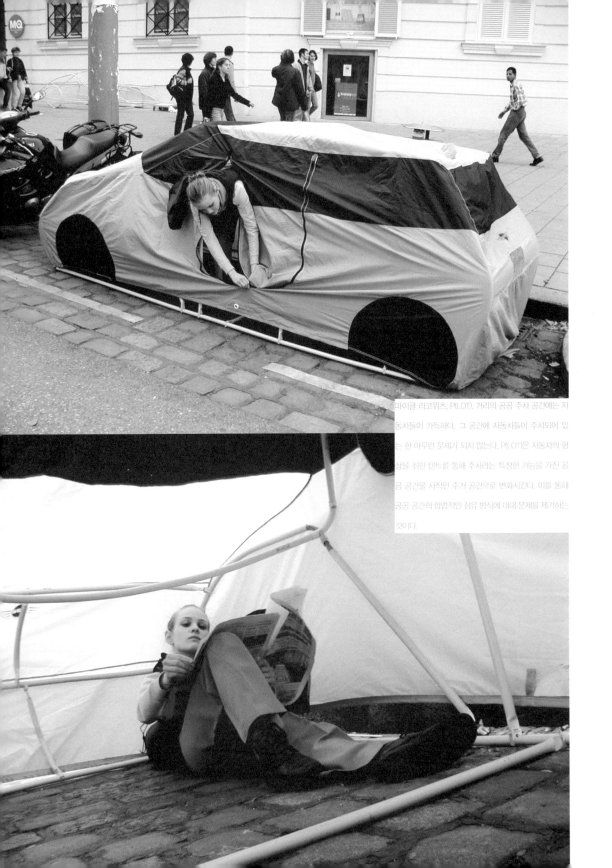

마이클 라코위츠, P(LOT), 거리의 공공 주차 공간에는 자동차들이 가득하다. 그 공간에 자동차들이 주차되어 있는 한 아무런 문제가 되지 않는다. P(LOT)은 자동차의 형상을 취한 텐트를 통해 주차라는 특정한 기능을 가진 공공 공간을 사적인 주거 공간으로 변화시킨다. 이를 통해 공공 공간의 합법적인 점유 방식에 대해 문제를 제기하는 것이다.

서로 다른 생활방식과 문화, 그리고 생산품들을 만들어 내는 요인이었다. 서로 다른 공동체에서 하나의 상품은 다른 가치를 지닌다. 예를 들어 커피가 생산되지 않는 지역에서 커피의 가치는 커피가 많이 생산되는 지역보다 높을 것이다. 바로 이점 때문에 자본은 확대될 수 있었던 것이다. 상인들은 커피가 많이 생산되는 지역에서 낮은 가격으로 그것을 구입한 후 커피가 생산되지 않는 지역에 높은 가격으로 되팔았다. 물론 구입 가격과 판매 가격은 달랐고, 바로 거기에서 잉여가 파생되었던 것이다.

공산품의 경우에도 이러한 양상은 다르지 않다. 다른 점이 있다면 차이가 자연적인 조건이 아니라 주로 기술 개발에 의해 이루어진다는 점일 것이다. 우리는 여기서 앞선 기술을 통해 만들어진 상품이 바로 그 사실로 인해 가치를 획득하는 것이 아님을 떠올려야 한다. 그 상품이 가치 있는 것은 앞선 기술이 기존의 기술을 낙후한 것으로 만들기 때문이다. 이로 인해 새로운 기술을 개발하지 못하면 가치의 좌표에서 현재의 자리에 머물러 있는 것이 아니라 끊임없이 밀려나게 된다. 산업사회든 후기 산업사회든 기술 개발이 멈추지 않는 것, 멈출 수 없는 것은 바로 이 때문이다. 우리는 끊임없는 기술 혁신이 삶을 윤택하게 만들기 위한 움직임이라고 믿고 싶어 하지만 사실 그것은 차이를 먹고사는 자본의 피할 수 없는 운명이다.

자본이 지배하는 공간에서 어떤 대상의 가치는 우리가 일반적으로 알고 있는 것처럼 대상에 내재하는 것이 아니라는 사실을 알아야 한다. 그것은 항상 다른 무엇과의 비교 속에서, 그리고 교환 과정 속에서 결정된다. 차이에 의해 상대적이고 가변적으로 결정되는 가치, 그리고 그것을 확대하기 위해 분주한 자본의 공간, 이것이 바로 빅터 파파넥이 비판했던 현실의 디자인이 자리하는 존재론적인 토대인 것이다. 여기에서는 디자인 역시 다른 디자인일 때 가치를 획득하게 되고 따라서 다른 디자인이기 위해, 기존의 디자인과 달라지기 위해 움직인다.

인간을 위한 디자인을 넘어서

오늘날 디자이너가 현실에서 수행하는 역할, 그것은 다른 것과의 차이를 만드는 새로움의 생산이다. 새롭지 않은 것, 그래서 다른 상품과 차이가 나지 않는 것은 디자인에 있어 악덕이다. 때문에 우리는 다음과 같이 말할 수 있다. 디자이너는 인간의 삶을 위해 무언가를 디자인하는 것이 아니라 자본의 재생산을 위해 디자인한다고……. 얼핏 보면 이러한 현실은 마치 디자이너에게, 그들의 윤리 의식의 부재에 원인이 있는 것으로 비춰진다. 그러나 원인을 디자이너에게 돌리는 것, 더 나아가 그 해결 방안을 디자이너의 윤리 의식 회복에서 찾는 것은 문제의 본질을 보지 못하는 것이다.

TV를 마주보고 배치된 소파에 앉은 우리는 TV를 보고 싶다는 욕망을 떠올리고 리모컨을 켠다. 마찬가지로 맛있는 음식을 앞에 두고 먹고 싶다는 욕망을 떠올린다. 우리는 다음과 같이 물을 수 있다. TV를 보고 싶다는 욕망, 그 음식을 먹고 싶다는 욕망을 떠올리는 것이 우리 의식의 문제일까? 빅터 파파넥이라면 그러한 욕망의 원인이 우리에게 있다고 말할 것이다. 그리고 수도승처럼 욕망을 억제하라고 말할 것이다. 그러나 그것은 우리의 욕망이 아닌 배치의 욕망, 배치가 우리

카메론 맥널과 데이먼 실리, 도시 유목민을 위한 안식처(Urban Nomad Shelter).

에게 강제하는 욕망이다. 그러한 배치 속에 우리가 머무는 한 우리는 동일한 욕망을 반복적으로 떠올릴 수밖에 없다. 문제의 원인은 디자이너의 윤리 의식이 아니라 그러한 사고와 욕망을 반복적으로 만들어 내는 배치에 있는 것이다.

현실의 문제를 지속적으로 재생산하는 배치, 그것은 자본이 중심인 배치이다. 자본은 디자이너가 현실의 비윤리적인 욕망과 행위를 반복하게 한다. 자본이 지배하는 현실에서 디자이너는 무력하다. 그는 철저하게 그 논리 속에서 자신의 존재를 확인받을 뿐이다. 이러한 현실 속에서 디자이너에게 자본의 작동 방식을 벗어나 '인간을 위한 디자인'을 하라고 말하는 것은 물고기에게 물을 벗어나서 살라는 것과 다르지 않다. 우리는 이러한 계몽적 주장만으로는

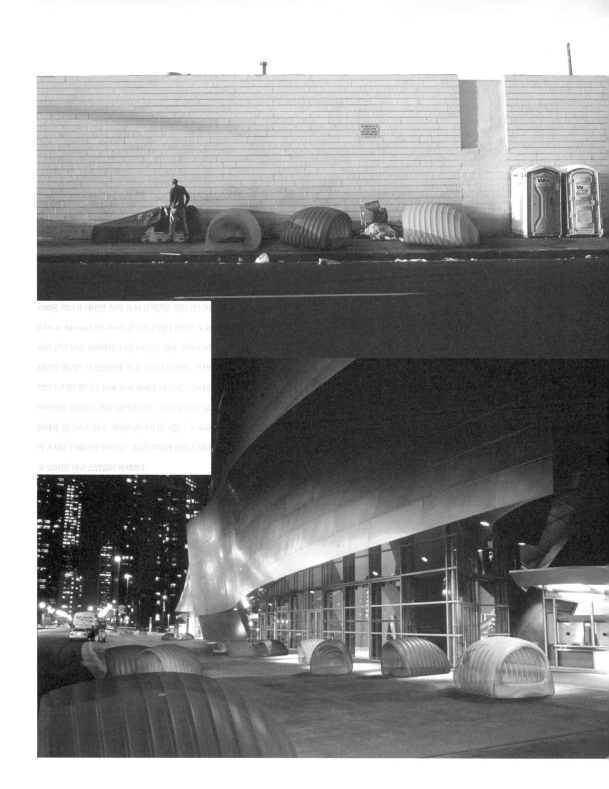

키메론 맥닐과 데이먼 실러, 도시 유목민을 위한 안식처
(Urban Nomad Shelter). 공간의 주인공 천막은 노숙
자와 같은 우리 사회에서 소외된 이들을 위한 것이다. 이
제안의 매력은 그 정치성에 있다. 건축은 보기에는 일반
적인 디자인 방식을 통해 문제 자체를 해결하는 것처럼
보이지만 실험은 운동을 불러일으키는 사회적 방식으로
문제에 접근하고 있다. 화려한 장식의 이 시설은 노숙자
의 존재를 문제시키기보다는 "그들이 이렇게 많이 존재하
고 있어요!"라고 끊임없이 외쳐댄다.

문제를 해결할 수 없다는 사실을 깨달아야 한다. 그것은 끊임없는 발작과 분열증만을 재생산할 뿐이다. 필요한 것은 현재 자본 중심의 배치를 어떻게 변화시킬 것인가라는 본질적인 물음을 던지는 것이다.

　　이 지점에서 우리는 할리우드 영화의 흔한 결론처럼 자본의 논리가 극복될 수 있을 것이라고 쉽게 단정 짓지 말아야 한다. 디자이너의 윤리 의식으로 문제를 쉽게 봉합하려 했던 빅터 파파넥이 범한 오류처럼 말이다. 이러한 성급한 봉합은 잠시 동안 우리를 안도하게 할 수는 있지만 현실을 변화시킬 수는 없다. 안도감은 기만의 결과물이다. 기만은 현상을 공간적 은유를 통해 이해하는 과정에서 흔히 발생한다. 하나의 공간적 범위를 차지하고 있는 '자본의 논리'라는 은유는 자연스럽게 그로부터 벗어난 너머의 공간을 떠올리게 하기 때문이다. 마르크스주의자들이 취했던 인식의 방식이 바로 이것이었다. 그들은 자본주의를 하나의 공간적 은유의 방식으로 이해하였고, 그 너머에 자리하는 유토피아로서 공산주의를 떠올렸다. 파파넥 역시 현실을 이러한 방식으로 이해하였다. 그러나 넘어섬, 혹은 극복은 은유가 만들어 내는 환상일 뿐이었다.

　　초월적인 거대 서사의 완벽한 풍경은 바로 여기서 만들어진다. 거대 서사는 현실을 이야기의 틀로 이해한다. 때문에 거기에는 항상 동일한 등장인물과 상황이 자리한다. 주인공이 추구하는 목적이 존재하고 그 목적의 달성을 방해하는 적이 자리하며 주인공을 돕는 조력자가 등장한다. 이러한 이야기 구조는 동화 속에만 존재하는 것이 아니다. 통속적인 마르크스주의의 현실 인식, 즉 주인공으로서의 프롤레타리아와 목적으로서의 해방, 그리고 그 목적을 방해하는 적으로서의 부르주아라는 이해에도 이야기의 도식이 자리한다. 통속적 마르크스주의가 자본주의를 바라보는 틀은 현실의 모습을 객관적으로 드러내는 것 같지만 사실은 이야기 자체가 만들어 내는 환상일 수 있는 것이다. 그러나 이를 가지고 마르크스주의를 비판할 수는 없다. 왜냐하면 마르크스주의를 비판하는 주체 역시 이 이야기 도식에서 자유롭지 못하기 때문이다.

　　료타르(J. F. Lyotard)가 지적한 바와 같이 우리는 거대 서사가 더 이상 유효하지 않은 시대를 살고 있다. 우리는 잘 짜인 사실주의 소설 속 풍경이 아닌, 말 그대로 초현실주의 소설과 같은 현실을 살아가고 있는 것이다. 거대 서사가 더 이상 가능하지 않는 이 시점에서 마르크스주의자들이 취했던 방식을 통해 길을 찾는 것은 이제 더 이상 가능하지 않아 보인다. 그들은 '부정의 방식'을 통해 끊임없이 '아니요.'를 외쳤다. 어쩌면 우리는 '예.'라고 답해야 할지 모른다. 그것은 긍정의 방식이라고 할 수 있다. 자본이 디자인에게 부여한 역할, 자본이 지배하는 공간에서 디자인과 디자이너가 취할 수밖에 없는 역할인 '새로움을 만들어 내는 움직임'을 극한까지 밀고 나가는 방식! 극한까지 새로움을 밀고 나간다는 것은 자본이 감당할 수 있는 새로움의 한계, 그 한계를 넘어서는 새로움이다. 교환될 수 있는 차이가 아닌 교환을 상상할 수 없는 차이를 만드는 것이 바로 그것이다. 그것은 실험이다. 이 실험의 성공 여부는 우리가 자본의 상상력을 넘어서는 새로움을 창안해 낼 수 있는가에 달려 있다. 그 지점에서 디자인은 더 이상 현실의 대문자 디자인이 아닐 것이다.

　　현재의 디자인 사고에서는 인간을 위한 디자인은 실현될 수 없다. 그것의 불가능성은 디자인 이전의 토대에 원인이 있다. 대문자 디자인은 그 토대의 욕망을 철저히 따른다. 우리는 새로운 디자인 개념을 떠올려야 한다. 자본의 논리에 의해 도구적으로 정의되는 디자인 개념이 아니라 다른 가능성들을 떠올릴 수 있는 개념을 말이다. 그럴 수 없다면 우리는 늘 같은 지점에서 반복되는 현실을 마주하게 될 것이다. 우리가 그 현실을 벗어나려 해도 우리는 '인간을 위한 디자인'이라는 동일한 결론을 내고, 그것을 통해 현실의 모순을 봉합해 버리며, 해결되지 않는 현실과 또 마주하게 되는 것이다. 새로운 개념의 디자인! 지금 우리가 할 수 있는, 그리고 해야 하는 가장 강력한 저항은 바로 그것을 상상하는 것이다.

Good Design

굿 디자인,
제도화된 절대 폭력의 정치학

"좋음과 나쁨은 능동적이고 일시적인 선별의 소산일 뿐이며,

이 선별은 항상 갱신되어야 한다."

질 들뢰즈

많은 학생들이 운동장에서 자유롭게 뛰어놀고 있다. 그들의 표정은 밝고, 움직임은 활기차다. 공을 향해 뛰어가는 움직임, 친구에게 장난 섞인 말을 건네는 움직임, 그리고 무엇인가에 아쉬워하는 표정들······. 이내 그 각각의 움직임들은 가쁜 숨을 몰아쉬는 몸짓으로, 유쾌한 웃음으로, 환희에 찬 표정으로 변화한다. 각 개인들은 자신이 처한 상황에 따라 서로 다른 몸짓과 표정들을 취하고, 그것을 연속적인 생성의 흐름으로 이어간다.

　　바로 그 순간, 운동장 밖 어딘가에서 운동장으로 교사가 걸어 들어오고 학생들 중 누군가를 '너, 기준!'이라는 말과 함께 지목한다. 지목받은 학생이 교사를 따라 '기준!'을 외친다. 이윽고 교사의 행동과 학생의 외침으로 모든 것이 바뀐다. 모든 학생들이 기준으로 지목받은 학생을 향해 뛰어가고 그를 중심으로 질서정연하게 줄을 선다.

디자인의 계급적 서열화

위의 장면은 학교 운동장에서 어렵지 않게 발견할 수 있는 풍경들 중 하나이다. 그곳에서 학생들의 움직임은 교사의 행동과 말에 의해 분절되고 재배열된다. 그러나 이러한 풍경은 학교 운동장에서만 발견할 수 있는 것은 아니다. 자유로운 흐름을 분절하고 재배열하는 움직임은 디자인 분야에도 자리한다. 특히 굿 디자인이 제도의 형태로 작동하는 현장에서 우리는 유사한 풍경을 얼마든지 발견할 수 있다. 둘 사이의 차이가 있다면 운동장에서의 풍경보다 제도화된 굿 디자인이 세련되게 작동한다는 점 정도일 것이다. '세련됨'은 사람들이 보고 싶어 하는 것들을 그들이 원하는 방식으로 보여 주었을 때 붙여지는 이름이다. 때문에 실재를 그 자체로 드러내서는 그 이름을 들을 수 없다. 그래서 '세련됨'이라는 이름을 욕망하는 이들은 실재를 보기 좋게 가공하고 포장한다. 만일 우리가 세련됨이 실재를 가리는 작동 방식을 확인할 수 있다면, 그래서 세련됨이라는 포장지를 걷어 낼 수 있다면 세련됨이 은폐하고 있는 굿 디자인의 실체를 보다 잘 이해할 수 있을 것이다. 이것이 바로 굿 디자인에 대

한 이 글을 운동장 풍경으로부터 시작한 나름의 이유이다.

위의 운동장의 풍경에서, '너, 기준!'이라는 말과 함께 특정 학생을 지명한 교사의 행위는 학생들이 뛰놀던 공간과 그들의 움직임 모두를 이전과는 다른 것으로 변화시켰다. 자유롭게 뛰어놀아도 되는 상태에서 질서정연하게 배열되어야만 하는 상태로 말이다. 특정 학생을 지명하는 교사의 움직임은 바로 그 분기점을 이룬다. 교사가 특정 학생을 지명함으로써 그 학생은 중심이 되었다. 나머지 학생들은 중심으로 지명된 바로 그 학생을 기준으로 일정한 간격을 두고 순서대로 줄을 서면서 자신의 자리를 잡아 나가야 한다. 공간상의 한 지점에 두 명이 동시에 자리할 수는 없다. 교사의 행위에 대해 그들이 취할 수 있는 움직임은 단지 교사의 욕망을 따르는 것뿐이다.

제도로서 굿 디자인은 현실에서 교사의 행동과 동일한 효과를 만들어 낸다. 제도화된 굿 디자인은 자연스럽게 흩어져 고유한 모습으로 존재하는 다양한 디자인의 개념과 움직임, 그리고 결과물들에 하나의 중심을 설정하고 바로 그 중심을 통해 재배열하기를 욕망한다. 굿 디자인의 이러한 욕망은 그를 중심으로 한 순차적인 질서를 만들어 내고, 결국 굿 디자인과 그렇지 않은 것으로 디자인을 분할한다. 이러한 분할은 다양한 디자인의 양상들을 하나하나 점검하면서 신중하게 판단한 결과가 아니다. 그것은 단지 다양한 디자인의 모습들 중 하나를 긍정하고, 그것에 중심이라는 위치를 부여하는 것만으로도 충분한 일이다.

중심에 자리한 굿 디자인은 그 범주 밖에 자리한 타자, 즉 '굿 디자인이 아닌 디자인'에 의해 자신이 굿 디자인임을 확인받는다. 자신의 영역 밖에 있는 디자인을 '굿 디자인'이 아니라고 규정함으로써, 또한 자신이 그 영역에 포함되지 않는다는 것을 이야기함으로써 가상이었던 굿 디자인은 실재 굿 디자인이 되는 것이다. 이것은 광기를 부정함으로써 스스로의 우위를 증명하려 했던 근대 이성을 연상시킨다. 제도를 통해 부여받은 굿 디자인이라는 영예, 그것은 타자를 딛고 선 영광이다. 이 지점에서 우리는 제도로서의 굿 디자인의

디터 람스와 한스 귀즐로, 포노슈퍼(Phonosuper) SK4.
이 제품은 이후 유사 제품에 있어 하나의 전형이 된 투명
한 커버(perspex)를 최초로 사용한 모델이다. 1956년 브
라운사에서 제작한 이 제품은 기능주의에 토대를 둔 굿
디자인의 미학을 잘 표현하고 있다. © Braun GmbH,
Kronberg.

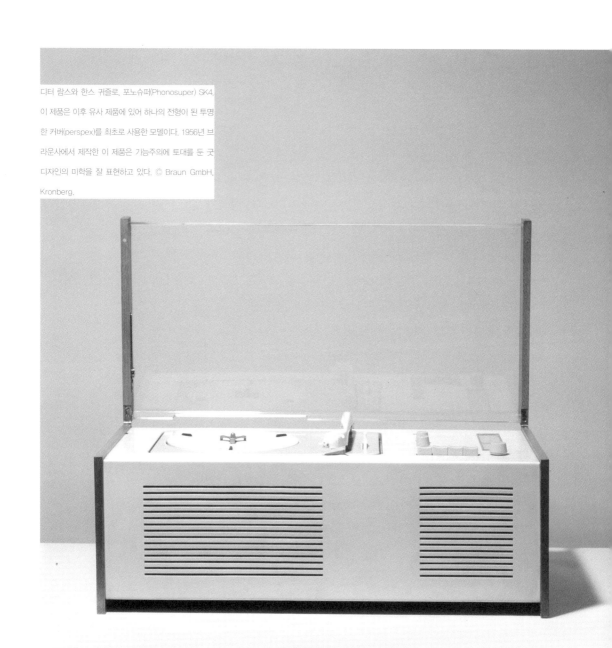

기능이 '좋은 디자인'을 선별하는 데 있는 것이 아니라 굿 디자인이 아닌 존재를 만들어 내는 데 있음을 알 수 있다.

　　제도화된 굿 디자인은 디자인을 일종의 '경주'로, 혹은 구조상 승자와 패자로 나뉠 수밖에 없는 '전쟁'으로 이해한다. 경주와 전쟁은 하나의 대상을 모두가 소유할 수 없다는, 혹은 모두가 같은 지위에 오를 수 없다는 가정이 당연한 것으로 받아들여지는 공간에서 발생한다. 때문에 삶을 경주나 전쟁으로 이해하는 공간에서는 모두가 소유하고 즐길 수 있는 충분한 양의 무엇이 마련될 수 있다 하더라도, 혹은 모두가 동일한 지위에 자리할 수 있더라도 결코 실현되지 않는다. 경주와 전쟁의 무의식은 나와 너, 아군과 적군을 나누고, 상대를 계급적으로 하위에 두려고 할 뿐이다. 그 무의식 속에서 모두는 상대보다 더 많이, 더 높이를 외친다. 패자는 승자가 있어 패자가 되고, 승자는 패자가 있어 승자가 되는 공간에서 모두가 찬양하는 미덕은 패자를 만들어 내는 것이다. 굿 디자인은 바로 이러한 무의식 속에서, 그리고 이러한 무의식을 재생산하면서 작동한다. 디자인의 계급적 서열화, 이것은 굿 디자인이 디자인의 장에서 만들어 내는 가장 잔혹한 이데올로기적 효과이다.

'기준'을 외치는 굿 디자인

운동장의 비유로 다시 돌아가 보자. 거기서 기준이 된 학생은 사전에 기준이라고 정해져 있었던 것이 아니다. 이론적으로 기준은 운동장에서 뛰어놀고 있던 학생들 누구나 될 수 있다. 그것이 정해지는 것은 우연에 가깝다. 학생들이 놀고 있는 운동장으로 걸어 나오기 전에 교사가 머물고 있던 곳이 교무실인지 골대 옆인지, 나무 그늘인지에 따라 기준이 되는 학생은 달라진다. 그의 취향이 영향을 끼칠 수도 있다. 주목해야 할 점은 기준을 정하는 문제가 전적으로 권위를 갖고 있는 교사의 몫이지 학생이 선택할 수 있는 것이 아니라는 사실이다.

　　굿 디자인도 마찬가지다. 굿 디자인을 하나의 중심이라고 보았을 때,

'굿 디자인'이라는 표현이 담아내는 구체적인 내용은 무엇이든 가능하다. 다시 말해, 오늘날 제도화된 굿 디자인이 확신에 찬 어조로 이야기하는 내용이 굿 디자인의 항상적이고 절대적인 내용은 아니라는 것이다. 굿 디자인의 내용은 변화할 수 있으며 실제로 디자인의 역사는 이러한 사실을 증명해 왔다. 역사의 저편에서 좋은 취향(good taste)과 좋은 형태(good form)를 이야기하던 굿 디자인은 역사의 이편에서 성공적인 판매(good business)를 이야기하고 있다. 그것은 디자인 담론의 헤게모니를 누가 잡느냐의 문제이고, 보다 본질적으로는 디자인이 자리한 권력의 배치가 어떤 것인지와 관계 있다. 때문에 경우에 따라서는 오늘날 제도화된 굿 디자인이 자신과 가장 먼 대척점에 위치시키고 싶어 하는 키치적 양태의 디자인들도 제도화된 굿 디자인의 형식으로 담아낼 수 있는 것이다. 왜냐하면 굿 디자인은 내용의 문제가 아니기 때문이다. 이러한 가정과 상상이 현실에서 이뤄지려면 디자인이 자리한 권력의 배치가 바뀌어야 한다.

운동장의 비유에서 우리는 교사의 '너, 기준!'이라는 말이 일반적인 언어 규칙 내에서 작동하고 있는 것이 아님을 주목해야 한다. 즉, 교사의 이 말은 의미론적 수준에서 우리가 상상할 수 있는 바와 같이 '너는 기준이다.'라고 해당 학생에게 설명하고 있는 것이 아니다. 오히려 교사의 말은 '지금 너에게 말하는 나는 학생들과는 구별되는 교사이며, 그러한 교사의 권위로 너에게 명령하는 것이다. 운동장에서 뛰어놀고 있는 모든 학생들이 내가 지목하고 있는 너를 중심으로 지금 당장, 그리고 가능한 빨리 모이고, 질서정연하게 정렬하도록 큰 소리로 불러 모아라. 이러한 나의 명령에 따르지 않으면 교사의 권위로 체벌을 가할 수도 있다는 것을 그들에게 상기시키고, 너 또한 그것을 알아야 한다.'에 가깝다. 여기서 언어 그 자체의 문법적 의미나 문장구조를 참고하는 것은 교사의 말이 실재적으로 의도하는 바를 이해하는 데 도움이 되지 않는다. 그 말의 진정한 의미는 언어 규칙 내부에 있는 것이 아니라 외부에 자리하기 때문이다.

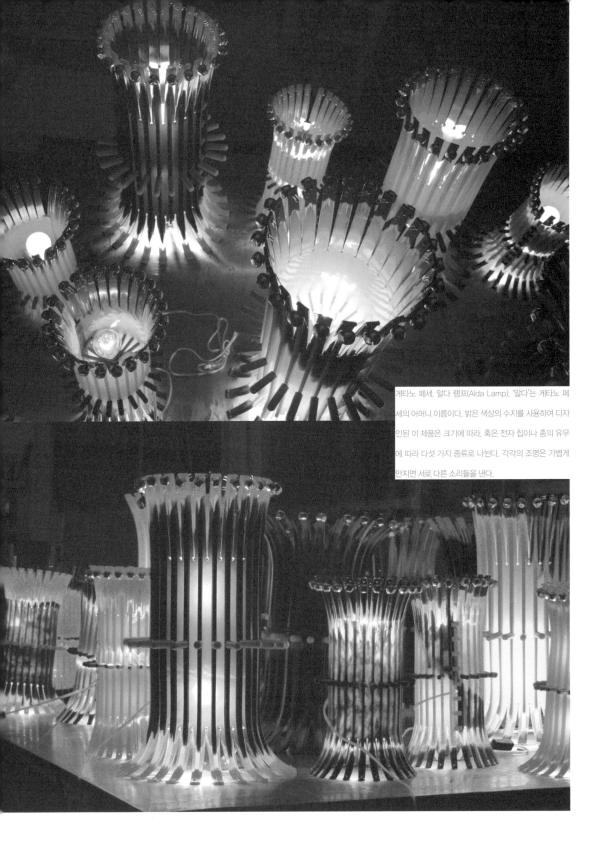

게타노 페셰, 알다 램프(Alda Lamp), '알다'는 게타노 페
셰의 어머니 이름이다. 밝은 색상의 수지를 사용하여 디자
인된 이 제품은 크기에 따라, 혹은 전자 칩이나 종의 유무
에 따라 다섯 가지 종류로 나뉜다. 각각의 조명은 가볍게
만지면 서로 다른 소리들을 낸다.

기능과 형태와 같은 디자인 내적인 원리로 굿 디자인을 설명하고 이해하려는 움직임이 있다. 그러한 움직임은 제도로서 굿 디자인이 작동하는 현장에서 쉽게 발견할 수 있다. 그러나 교사의 말이 언어 외적인 차원에서 작동하는 것처럼 굿 디자인 역시 디자인 외적인 논리로 작동한다. 때문에 형태나 기능과 같은 디자인 내적인 논리로 왜 굿 디자인인지를 설명하는 것은 어렵다. 그러한 방식으로는 실체에 다가갈 수 없을 뿐 아니라, 오히려 굿 디자인의 정치적 의도를 은폐하고 보다 교묘하게 권력이 작동할 수 있게 우리의 눈을 가리는 역할만을 할 뿐이다. 현재의 이해 방식을 고착화시키고, 그로부터 발생하는 이득을 영구화하려는 불순한 의도를 가진 권력은 그러한 방법을 이용한다. 이러한 이유로 제도화된 굿 디자인에서 우리가 주목해야 하는 부분은 디자인 내적 차원이 아니라 외부이다. '굿 디자인을 결정하는 권력의 정체는 무엇이며, 그것은 어떻게 작동하는가?'라는 물음은 그 외부를 향하고 있다. 이러한 물음은 제도화된 굿 디자인을 이해하는 데 그것을 둘러싼 힘의 역학 관계가 무엇보다 중요하다는 점을 상기시킨다. 다양한 디자인 양태들 중 어떤 것도 굿 디자인이 될 수 있다는 이 글의 주장은 '누가, 무엇 때문에, 하필 그것을 굿 디자인이라고 하는가?'라는 문제로 우리의 시선을 이끈다.

폭력적이지 않은 폭력

운동장의 비유에서 지목받은 학생의 '기준!'이라는 외침 역시 단순히 '나는 기준입니다.'라고 답하는 것이 아니다. 그보다는 학생들에게 '지금 외치고 있는 나는 교사로부터 선택받은 자이며, 그 권위로 명령한다. 운동장에서 뛰어놀고 있는 모든 학생들은 나를 기준으로 지금 당장 질서 정연하게 정렬해야 한다. 그렇지 않으면 불이익이 되는 체벌을 받을 수도 있다.'라는 명령을 하고 있는 것이다. 기준을 정하는 교사의 행동과 기준으로 선택받은 학생의 외침이 하나의 명령이라는 것을 어떻게 확신할 수 있을까? 우리는 주어진 지시 내용과 달리 엉뚱한 반응을 보이는 학생을 통해서 그것을 확인할 수 있다. 기준으

로 선택받은 학생의 외침에도 불구하고 여전히 운동장에서 자유롭게 뛰어놀
거나, 천천히 어슬렁거리면서 걸어오는 학생이 있다면, 그는 교사로부터 크고
작은 훈계나 체벌을 받게 된다. 만일 이것이 하나의 명령어가 아니라면 그러
한 체벌은 이루어질 수 없다. 명령은 구체적인 행위를 요구하는 것이고 체벌
은 그러한 명령을 어겼을 때 가해지는 것이기 때문이다.

　　제도화된 굿 디자인은 자연스럽게 흩어져 고유한 모습으로 존재하는
다양한 디자인의 개념과 움직임, 그리고 결과물들에 '이것이 바로 여러 디자
인 개념과 움직임, 그리고 결과물들이 취해야 할 기준이다. 이것에 가까울수
록 좋은 것이며 멀어질수록 나쁜 것이다. 그러니 따라야 한다.'라는 행동 지침
을 내린다. 이러한 지침은 현실에서 강력한 명령으로 작동한다. 많은 디자인
이 그러한 지침을 따르며 세례를 받기 위해 제도화된 굿 디자인 주위로 몰려
드는 모습은 이러한 지침이 유효하게 작용하고 있음을 증명한다. 굿 디자인의
부름에 답하는 움직임이 많으면 많을수록 굿 디자인 중심의 질서는 강화된다.

　　이러한 상황에서 그것의 이데올로기적 성격을 얼핏 엿본 우리는 무엇
을 할 수 있을까? 혹자는 다음과 같은 말을 할 것이다. "굿 디자인의 파시즘적
인 움직임이 염려스러우면 그것의 호명에 답하지 않으면 된다."라고. 이 말은
한편으론 옳다. 그러나 동시에 이 말은 굿 디자인의 폭력적인 속성, 즉 우리의
의지와 무관하게 자신의 체계 속으로 끌어들이는 그 폭력적 작용에 대한 무지
함을 드러내고 있다. 우리는 보다 섬세하게, 그리고 보다 철저하게 그것의 움
직임과 작동 방식을 주시해야 한다.

　　현실에서 굿 디자인의 존재는 모든 디자인에 대한 폭력으로 자리한다.
왜 그럴까? 우리는 특정 디자인이 제도화된 굿 디자인에 선정되지 않았다는
이유로 서열상 아래에 자리하는 것이 아님을 분명히 알아야 한다. 선정되지
않았다는 이유로 굿 디자인에 포함되지 못한 디자인은 그래도 약한 폭력의 희
생물이다. 왜냐하면 그것은 선정되기를 희망하면서 그 제도에 참여하였고, 참
여로써 제도화된 굿 디자인의 호명에 답한 것이기 때문이다. 정작 우리를 당

혹스럽게 하는 것은 블랙홀처럼 모든 것을 끌어들여 자신을 중심으로 재배치해 버리는 굿 디자인의 더 큰 폭력이다. 그 폭력은 굿 디자인의 호명에 답하지 않았음에도 불구하고, 그것의 부름에 얼굴을 돌리거나 반응을 보이지 않았음에도 불구하고 특정 디자인을 열등한 지위에 배치해 버린다. 굿 디자인은 '굿 디자인과 여러 다른 디자인들'이 아니라 '굿 디자인과 굿 디자인이 아닌 것들'이라는 이분법적 이해 방식 속에서 작동한다. 바로 이러한 방식을 통해 굿 디자인은 자신의 호명에 공명하지 않는 디자인들을 억압하는 것이다.

아마 발터 벤야민이었을 것이다. 존재하는 것만으로도 누군가에게 폭력이 될 수 있음을 '절대적 폭력'이라는 이름으로 이야기한 이가 말이다. 물론 그 내용이 정확히 우리의 맥락과 일치하는 것은 아니지만 제도로서의 굿 디자인은 절대적 폭력의 방식으로 존재한다. 존재 그 자체만으로도 디자인의 존재 방식과 이해 방식을 자신의 욕망을 중심으로 변화시키는 것이다. 굿 디자인이 제도로 존재하는 이상 그가 행사하는 폭력으로부터 벗어나는 것이 불가능한 것은 바로 이 때문이다.

굿 디자인을 넘어선 시선

제도화된 굿 디자인은 하나의 권력 기계이다. 디자인의 다양한 흐름을 일정한 방식으로 절단하고 채취하며, 그것에 서열을 부여하고 모든 디자인을 자신이 지정한 질서에 편입하도록 폭력을 행사하는 기계 말이다. 굿 디자인이라는 기계는 특정한 배치의 산물이다. 잉여의 창출을 통해 끊임없이 자신을 확대 재생산하려는 자본의 욕망, 그 욕망에 포섭되어 자신의 욕망을 자본의 욕망과 동일시하는 디자인, 그러한 디자인을 하나의 절대적 중심에 설정하는 디자인 담론과 그것이 만들어 내는 환상, 그리고 그 환상을 통해 현상을 바라보고 재단하는 디자이너들과 디자인 비평가들의 실천적 배치! 때문에 굿 디자인의 폭력은 외형상 그렇게 보일지라도 특정 인격체가 또 다른 인격체에 행하는 것이 아니다. 제도화된 굿 디자인은 마치 건축적으로 구축되어 작동하는 벤담(J.

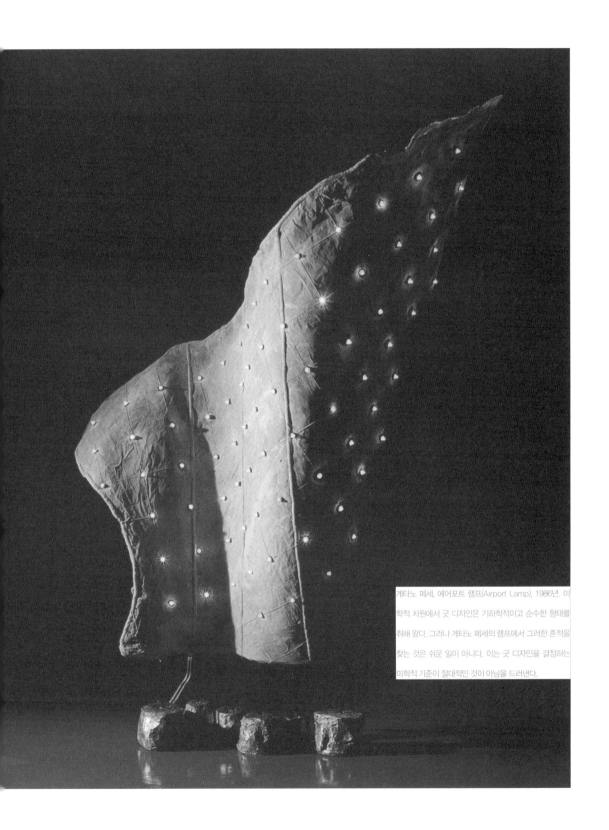

게타노 페세, 에어포트 램프(Airport Lamp), 1986년. 미학적 차원에서 굿 디자인은 기하학적이고 순수한 형태를 취해 왔다. 그러나 게타노 페세의 램프에서 그러한 흔적을 찾는 것은 쉬운 일이 아니다. 이는 굿 디자인을 결정하는 미학적 기준이 절대적인 것이 아님을 드러낸다.

Bentham)의 원형 감옥처럼 인격적 차원이 아니라 장치 속에서 작동한다. 푸코는 그의 저서 『감시와 처벌』에서 원형 감옥의 비인격적이며 자동적인 속성을 잘 지적하고 있다.

> "권력의 근원은 어떤 인격 속에 있는 것이 아니라 신체, 표면, 빛, 시선 등의 신중한 구분 속에, 그리고 내적인 메커니즘이 만들어 내는 관계 속에, 개개인들이 포착되는 그러한 장치 속에 존재한다…… 누가 권력을 행사하느냐는 별로 중요하지 않다. 우연히 걸려든 그 누구라도 이 기계 장치를 작동시킬 수 있는 것이다."[1]

굿 디자인 역시 누구든 그 장치의 특정한 자리에 들어가면 부여된 역할을 할 수밖에 없는 하나의 자동 기계다. 때문에 굿 디자인을 누군가의 불순한 행위로 보는 오류를 범해서는 안 된다. 그것은 제도로서의 굿 디자인이 우리에게 설정해 놓은 하나의 함정이다. 비평적으로 굿 디자인을 바라보는 시선조차도 쉽게 그 함정에 빠질 수 있고, 그 함정에서 헤어 나오지 못할 수 있다. 함정에 빠진 시선은 끊임없이 누군가를 탓하고 원망한다. 만일 우리가 굿 디자인을 하나의 배치, 혹은 기계로 보지 않는다면 우리가 마주하게 될 미래는 끊임없이 반복되고 재생산되는 굿 디자인의 폭력으로 채색될 것이다. 그것은 암울한 오늘의 연속이다. 영화 「사랑의 블랙홀」에서 우리가 보았던 것처럼 말이다.[2]

인격의 문제로 스스로를 바라보게 하는 굿 디자인의 함정은 그것을 풀기 어려운 문제로 만들어 버린다. 그러나 어려움은 기회의 다른 얼굴이다. 우리는 제도화된 굿 디자인을 보면서 그 기회의 가능성들을 확인해야 한다. 제도화된 굿 디자인을, 그 자동 기계를 파괴하는 러다이트 운동은 어떻게 가능할까? 우리 관심의 변화, 우리 시선의 변화, 우리의 묻는 방

1 미셸 푸코, 오생근 옮김, 『감시와 처벌』(나남, 2003년), 313쪽.

2 해롤드 래미스(Harold Ramis) 감독의 1992년 영화인 「사랑의 블랙홀(Groundhog Day)」은 반복되는 오늘을 이야기한다. 아침 6시면 매일같이 '반복되는 오늘'이 주인공을 기다린다. 어제와 동일한 모습의 오늘. 오늘과 동일할 내일 속에는 어제도 내일도 없다. 오로지 오늘만이 존재할 뿐이다. 반복되는 오늘의 지루한 폭력을 이 영화는 로맨틱 코미디 형식으로 그려내고 있다.

식의 변화가 그 출발점일 수 있을 것이다. 우리는 '무엇이 굿 디자인인가?'에 앞서 '왜 굿 디자인을 이야기하는가?'라고 물어야 한다. '누구에게 그것이 굿 디자인이며 어떠한 것에 대해 그것이 굿 디자인인가?'라는 물음도 빠뜨려서는 안 된다.

굿 디자인(GD) 마크

　　　우리의 공격 지점은 특정한 인격적 주체가 아니다. 특정한 주체의 교체가 아니라 그러한 주체를 끊임없이 재생산해내는 배치의 변화를 상상하고 구체적 실천으로 그것을 현실화해야 한다. 배치의 변화 없는 주체의 교체는 '변화의 환영'일 뿐이기 때문이다. 이 경우 바뀐 것은 없다. 만일 우리의 공격이 특정한 인격적 주체에게로 향하고 그 공격이 성공을 거두어 새로운 주체가 그 자리를 대신한다고 하더라도 우리가 마주하는 것은 이전과 동일한 얼굴뿐이다. 진정으로 바뀐 주체의 얼굴을 마주하기 위해서는, 굿 디자인이 풍기는 계급적 악취를 없애기 위해서는, 다양한 디자인들을 폭력의 장에서 구해내기 위해서는 중심을 만들어 내는 배치를 바꾸어야 한다. 그로부터 현실을 바꿀 수 있는 가능성들을 발견하고 새로운 배치를 구체화하는 실천의 길로 우리의 몸을 돌려야 하는 것이다.

Space

공간,
새로운 경험의 통로

"공간과 시간은 인간의 기본 범주들이다. 그러나 우리는 그 의미에

대해 거의 논의하지 않고서 이들을 당연하게 받아들인다. 그리고

그에 대해 상식적인 견해나 뻔한 속성들을 부여한다."

데이비드 하비

공간은 우리가 매일 매일의 삶을 살아가는 하나의 바탕이다. 우리는 이러한 공간을 어떻게 경험하고 있는가? 간혹 뉴스에 나오는 국경 분쟁이나 어업 협상, 그리고 부동산 가격에 대한 민감한 반응들은 우리가 공간을 어떻게 경험하는지 드러낸다. 길가에 주차한 차 주인과 그 골목길의 소유권을 주장하는 집주인이 실랑이를 벌이는 풍경이라든지, 애초에 그러한 가능성을 차단하기 위해 물통과 폐타이어로 막아 놓은 골목의 모습 또한 일상에서 공간의 존재를 확인하게 되는 미시적 차원의 사건들이다. 이러한 모습은 소유의 대상으로 공간을 이해하는 방식이 극단적인 행동으로 구체화된 현상들인 것이다.

　　우리는 공간을 흔히 그것을 대신하는 기호를 통해 지각한다. '지도'는 공간을 기호화한 대표적인 예라 할 수 있다. 여행길에 들춰 보는 지도책에 실린 공간, 위성항법장치인 GPS(global positioning system)를 장착한 자동차 네비게이터 속의 공간, 심지어 결혼식 청첩장에 실린 안내지도 속의 공간에 이르기까지 우리는 공간을 지도라는 매개체를 통해 지각한다. 공간에 대한 하나의 이해 방식으로서 지도는 공간을 독특한 방식으로 재정의한다. 그 방식이란 실제 공간의 굴곡진 형상들과 고유의 장소성을 평평한 격자 안에 집어넣는 것이다. 1569년 벨기에의 지리학자 메르카토르(Gerardus Mercator)가 고안한 세계지도는 이러한 이해 방식을 구체화하고 있다. 그의 지도는 범지구적 차원으로 확대됨에 따라 많은 것을 변화시켰다. 먼저 기능 면에서 항해의 정밀도를 크게 향상시켰으며, 인식론적 차원에서는 공간을 이해하는 우리의 지각 방식을 변화시켰다.

　　"중요한 것은 메르카토르식 세계지도가 우리의 '세계관'을 크게 변화시켰다는 점이다. '세계'는 단일한 연속 평면으로 제시되며 무차별적으로 동일한 기하학적 격자 속에 종속된다. 지도상의 어떤 곳도(우리가 직접 경험하는 생활 세계조차) '세계'의 격자로부터 위치를 부여받는 '부분'에 불과하며, 좌표로 표시될 수 있다는 의미에서 상대적인 의미밖에 갖지 못한다. 모든 장소는 좌표상의 점

으로 표시될 수 있으므로 독립적이고 자립적인 장소로 간주할 수 있지만, 동시에 모든 점은 좌표계에 종속된다는 점에서 상대화되어 버린다. 결국 이 '세계'에는 모든 현실의 장소, 즉 공간이 균등하고 균질적인 공간으로 파악된다는 것이 전제되어 있다."[1]

북극을 중심으로 작성된 메르카토르 지도, 1595년.

이효덕은 동질적인 기하학적 격자망을 통해 구체적인 장소를 지각함으로써 공간을 균질화하는 지도(특히 메르카토르식 지도)의 독특한 공간 이해 방식을 잘 지적하고 있다. 이러한 지도의 공간지각 방식은 지극히 근대적인 것으로, 데카르트의 수학적이고 기하학적인 공간 이해 방식과 동일한 것이다. 그의 '추상적 공간' 개념은 어떠한 부분 공간도 전체 공간과 질에 있어서 차이가 없고 단지 양적으로만 차이가 있을 뿐이라는 내용을 담고 있다.[2] '부분 공간의 합을 전체 공간으로 이해하는 방식', '균질한 공간 개념', '장소성의 삭제'는 공간을 단일 평면에 배치하는 지도의 고유한 공간 이해 방식이자 근대적인 공간 이해 방식인 것이다.

그러나 과연 삶에서 우리가 경험하는 하나의 공간은 동일한 가치를 지니는 부분 공간들의 합일까? 즉 일정한 크기의 칸들이 동일한 가치로 존재하는 수학적 좌표에서와 같이 개별 공간들은 동일한 가치를 지니는가? 적어도 우리의 논의가 수학과 같이 추상적 개념의 차원에서 진행되는 것이 아니라 실제 삶과 경험을 바탕으로 이루어지는 것이라면, 이러한 물음에 대해 부정적인 답을 내리는 것은 그리 어려운 일이 아니다. 지도의 공간지각 방식은 살아 있는 주체에 의해 이루어지는 공간 경험 방식과 다르다.

우리는 일상의 공간을 추상적이거나 균질함으로 경험하지 않는다. 일상에서 공간을 경험한다는 것은 오히려 그러한 추상적 공간 개념의 불충분성을 드러내는 과정이라 할 수 있다. 그것은 균질함보다는 이질적임을, 투명함보다는 불투명함을, 독립적으로 존재하기보다는 관계성 속에서 공간이 존재

한다는 사실을 드러낸다. 우리는 개념이 아닌 삶을 통해 공간과 만나고 그 만남들 속에서 한 공간에 대한 태도와 관계 방식을 구체화한다. 삶을 통한 만남, 그것은 순수한 지각이 아니다. 그것은 항상 경험 주체인 나를 중심으로 재배열된 것으로서 대상을 지각하는 것이다. 때문에 현실에서 공간을 접할 때 그 공간은 있는 그대로 순수하고 독립적으로 다가오거나 이해되는 것이 아니다. 그것은 항상 어딘가에 정박하게 되는 것이고, 그 정박점은 경험 주체에 따라 달라진다. 공간이 우리 경험과 연관된 무언가와 함께 지각이나 이해의 영역으로 들어온다고 보았을 때 가치중립적인 무엇으로 공간을 이야기하는 것은 실재적이지 못하다. 삶의 차원에서 공간은 고정된 모습으로, 혹은 객관적 기능체로 존재하는 것이 아니다.

공간의 '공(空)'은 비어 있지 않다

흔히 우리는 공간을 '텅 빈 무엇'으로 쉽게 이해하려 한다. 그러나 공간은 텅 빈 허공이 아니다. 오히려 공간은 무언가 채움으로써 만들어진다. 여기서 공간을 구성하는 것, 즉 채워진 무언가는 하나의 얼룩일 수도 있고 하늘 높이 솟아 오른 기둥일 수도 있으며 우리가 흔히 보는 벽일 수도 있다. 하나의 공간이 경험 가능한 공간일 수 있는 것은 이렇게 무언가가 자리하기 때문이다. 실제로 우리는 텅 빈 허공에서 살아가는 것이 아니라 무언가가 채워진 공간에서 살아간다.

만일 우리가 공간을 '무엇인가가 존재하는 장소'라고 정의한다면 구체적으로 존재하는 것이 무엇인가에 따라 하나의 공간은 다른 정체성을 획득하게 된다. 다양한 사물들을 일정한 기간 동안 품고 있는 공간이 창고가 되고, 힘차게 움직이는 축구 선수들을 품고 있는 공간이 축구장이 되며, 높은 빌딩과 바쁘게 오가는 사람들을 품고 있는 장소가 도시가 되는 것은 이러한 이유에서일 것이다.

우리가 경험하는 각각의 공간에는 그 공간을 규정하는

사물들이 자리한다. 놀이터에는 어린이들을 위한 다양한 놀이 기구들이 있고 우리가 매일 오고가는 거리에는 가로등이나 가로수가 자리하며 가정에는 가전제품들과 가구들이 놓여 있다. 우리는 놀이터이기 때문에 놀이 기구가 있고 거리이기 때문에 가로등과 가로수가 있다고 생각하기 쉽다. 그러나 놀이터라는 공간은 놀이 기구들을 통해서 놀이터가 되고 거리는 그곳을 구성하는 사물들에 의해 거리가 되며 가정이라는 공간 역시 가정용품들과 가구들에 의해 가정이 된다. 우리는 공간을 이야기한다는 것이 '무언가가 자리하는 공간'을 이야기하는 것이고 하나의 공간은 그 공간을 점유하는 것들에 의해 정의된다는 사실을 주목해야 한다.

이러한 사실은 한 공간이 탄생과 더불어 선험적으로 자신의 정체성을 획득한다는 가정에 의문을 제기한다. 실제로 우리는 내용물이 변하면서 특정 공간의 성격이 다르게 정의되는 경우를 현실에서 어렵지 않게 보게 된다. 수재민의 피난처가 된 초등학교 교실이라든지 주차장으로 변한 운동장이 바로 그러한 예에 포함된다. 책상과 책가방이 아닌 위문품으로 보내진 라면 상자와 이불이 그곳을 교실이 아닌 피난처로 정의하게 만드는 것이다. 공이 아닌 자동차가 들어서면서 이제껏 운동장이었던 곳이 주차장이 되는 것처럼 말이다.

공간을 정의하는 '배치'

"다음과 같은 두 개의 그림을 서로 비교해 보자. 두 그림 모두 같은 크기의 방에 같은 크기의 의자를 놓은 것이다. 여기서 의자나 방 등의 물리적인 대상은 동일하지만 두 종류의 배치는 보는 사람에 따라 완전히 다른 의미를 지니게 된다. 즉 한쪽은 그곳에 앉아 있는 두 사람의 대화가 가능한 세팅이지만 다른 쪽은 역이나 대합실처럼 다른 사람과 전혀 상관없이 앉아 있을 수 있는 세팅이다. 이와 같이 물리적인 요소의 구성은 동일하더라도, 예를 들어 의자를 놓는 위치에 따라 그 장소에 존재

3 나시데 가즈히코, 「보이지 않는 질서를 읽는다」, 일본건축학회, 박영기 외 옮김, 「건축・도시계획을 위한 공간학」(기문당, 2000년), 13쪽.

하는 인간에게는 의미가 달라지는데 그 이유는 과연 무엇일까? 이유는 공간이
존재하기 때문이다."[3]

똑같은 구성 요소로 이루어진 공간이라고 항상 동일한 공간으로 정의되는 것
은 아니다. 위의 나시데 가즈히코의 설명은 그러한 내용을 적절히 보여 주고
있다. 여기서 공간은 구성 요소의 배치에 따라 각기 다른 곳이 되고 있다. 때
문에 배치는 공간의 성격을 결정하고 규정짓는 중요한 요소인 것이다. 배치를
통해 한 공간은 고유의 형상을 가진다. 그 형상을 통해 우리의 시선과 움직임
은 또 다른 대상으로 유도되기도 하고 단절되기도 한다.

　　배치는 이웃하는 다른 구성 요소와 접속하는 방식이자 그렇게 만들어
진 하나의 단위이다. 또한 배치는 한 공간을 구성하는 요소들 각각이 존재하
는 양태이기도 하다. 구성 요소들이 자리하는 위치와 요소들 간의 거리, 그리
고 그것들이 자리하고 관계하는 양태 등으로 결정되는 배치는 한 공간의 특징
적인 형상을 구성해 낸다. 나시데 가즈히코가 제시한 사례는 특히 구성 요소
들의 위치와 서로의 거리에 따라 달라지는 공간을 드러내고 있다. 의자들이
가까이 마주 보고 있는 공간은 '대화'를 연상시킨다. 그러나 서로 마주 보는
벽에 등을 대고 배열된 두 의자가 있는 공간은 '대기', 혹은 '기다림'을 연상시
킨다. 이로 인해 둘은 서로 다른 공간적 성격을 드러내고 있다. 여기서 공간적
의미의 차이는 공간 요소들이 자리하는 위치와 거리의 변화만으로 만들어지
는 것이다.

의자들의 존재 방식에 따라
달라지는 공간

오른쪽 사진 역시 구성 요소들의 양태와 관계 방식의
변화에 따라 공간의 성격이 달라진다. 첫 번째 배치가 마주 보
는 시선의 이미지를 통해 우호적인 관계와 대화를 연상시킨
다면 두 번째 배치는 무질서와 폭력, 계급과 같은 향기를 발산
한다.[4] 공간을 구성하는 요소들의 배치가 한 공간을 새롭게 정
의할 수 있다는 사실은 기능주의적 디자인 관점이 제기하는
공간의 보편성과 절대성을 의심케 한다. 이런 맥락에서 배치
에 대한 이진경의 다음 글은 시사하는 바가 크다.

배치에 따라 다른 분위기를 연출하는 의자

> "시계가 실험실 및 과학자와 접속되어 계열화되면 그것은 운
> 동이나 반응 속도를 측정하는 기술적인 기계가 되지만 공장
> 및 시간 관리인과 계열화되면 그것은 출근 시간과 노동 시간
> 을 통제하는 사회적인 기계가 된다. 날아가는 축구공은 그 앞
> 뒤에 어떤 사람들이 접속되는가에 따라 '패스'가 되기도 하고, '패스미스'가 되
> 기도 하며, '슛'이 되기도 하고 '아웃'이 되기도 한다. 방도 마찬가지다. 동일한
> 하나의 공간도 침대와 접속되면 침실이 되고, 책상 및 책들과 접속되면 서재가
> 되고, 복수의 책상들과 접속되면 사무실이 된다. 그리고 이러한 계열화가 어떤
> 조건에 의해 반복될 때, 그 반복적인 계열화를 '배치'라고 정의할 수 있다."[5]

하나의 방이 침실, 서재, 혹은 사무실이 될 수 있다는 이진경의 설명은 이 글
의 맥락에서 보았을 때 '배치에 따라 달라지는 공간'의 사례라기보다는 앞서
본 '내용물, 즉 구성 요소에 따라 달라지는 공간'의 사례에 가깝다. 그러나 동
일한 시계와 공이 접속하는 대상에 따라 다른 의미를 파생한다는 사실은 분명
배치에 따라 달라지는 의미의 차이와 배치의 힘을 잘 드러내고 있다. 공간 담
론에서 배치가 중요한 것은 위의 예에서처럼 배치라는 조작을 통해 일상의 한
공간이 서로 다른 공간적 성격을 드러내기 때문이다. 예를 들어 문의 잠금 장

치를 다르게 배치하는 것만으로도 한 공간은 다른 공간이 될 수 있다. 즉 잠금 장치의 방향 변화만으로 한 공간은 '나만의 안락한 보금자리'가 되기도 하고 무엇인가를 '감금하기 위한 공간'이 되기도 하는 것이다.

　　　2002년에 군산에서 있었던 화재 참사는 '일상적인 공간'이 잠금 장치의 배치에 따라 '감시와 감금을 위한 공간'이 될 수 있음을 실재로 증명하고 있다. "업소 현관문에 밖에서 잠그면 안에서는 열 수 없는 특수한 잠금 장치가 부착되고 여러 명의 남자들이 감시하는 등 종업원들이 사실상 '준감금 상태'에서 일하고 있었다."라는 화재 사건에 대한 한 일간지의 사설은 이 문제를 구체적으로 다루고 있다.[6] 잠금 장치의 배치는 그 공간에서 헤게모니를 장악하고 있는 주체를 구체적으로 드러냄으로써 계급적 관계를 증언한다. 잠금 장치의 다른 배치는 단순히 물리적, 혹은 기능적 차원의 문제가 아니다. 배치는 그 공간과 관계하는 사람들의 구체적인 행위를 제한하거나 유도함으로써 권력 관계를 드러낸다. 화재 참사가 있었던 군산의 그 공간은 일반적인 주거 공간과 달리 잠그는 자가 공간 밖에 자리한다. 이는 공간 내부에 있는 사람이 감옥이나 정신병원에서처럼 통제받고 있는 대상임을 의미하는 것이다. 그것은 내부와 외부에 자리하는 주체들의 계급적 관계성에 대한 명백한 증거이다.

공간과 권력

일반적으로 공간은 물질적 차원에서 그 공간을 구성하고 있는 구성 요소들과 그것들의 배치로 이해되어 왔고 이는 공간을 미학적, 혹은 기능적 차원에서 이해하는 전통을 만들었다. 그러나 거시적 차원에서 공간은 물질적 차원의 구성 요소와 그것들의 배치뿐만 아니라 경험 주체와 경험, 그리고 공간에 작용하는 권력과 이데올로기를 포함하는 개념이라고 할 수 있다. 여기서 공간은 미학적, 혹은 기능적 문제라기보다는 권력과 이데올로기의 문제로 재설정된다.

4 오창섭, 『이것은 의자가 아니다: 메타 디자인을 찾아서』(홍디자인, 2003년), 86~89쪽.

5 이진경, 『근대적 주거공간의 탄생』(소명출판사, 2002년), 52쪽.

6 「군산 참사 경찰 소방당국 뭐했나」(동아일보, 2002년 2월 2일)

사회에서 유통되는 권력은 이데올로기라는 매개를 통해 삶의 경험 주체들에게 작용한다. 이데올로기는 자신의 이데올로기성을 숨기고 가족이나 학교와 같은 장치와 제도들을 통해서 작동한다.[7] 알튀세르(Louis Althusser)는 학교, 교회, 가족 등을 이데올로기적 국가 장치(Ideological State Apparatuses)라고 불렀다. 이데올로기적 국가 장치는 이데올로기가 타고 흐르는 일종의 매개물이라 할 수 있다. 학교, 교회, 가족, 공장과 같은 제도를 통과하면서 현대를 사는 개인은 이데올로기가 호명하는 모습으로 다시 태어난다. 이데올로기는 제도뿐만 아니라 일상에서 우리가 사용하는 언어, 시각을 자극하는 이미지, 그리고 기능하는 사물들, 더 나아가 공간이라는 구성된 매개를 통해서도 작용한다. 공간에 자리하는 권력은 이데올로기라는 방식을 통해 공간에 자리하는 주체들이 어떻게 행동하고 사고해야 하는지를 구체화하는 것이다.

"선생과 학생들 사이의 위계질서는 강의실의 배치에 각인되는데, 단을 높이 올린 강단 앞에 층층이 줄지어진 장의자가 있는 좌석 배열은 정보의 흐름을 제시할 뿐만 아니라 교수의 권위를 '자연'스럽게 만드는 구실을 한다. 그러므로 교육 내에서 가능한 것과 가능하지 않은 것에 대한 전체적인 결정은 비록 무의식적이라고는 해도 개인의 교과 과정의 내용이 결정되기도 전에 이미 내려져 있다. 이 결정은 무엇을 가르치느냐 뿐 아니라 어떻게 가르치느냐에 대해서도 한계를 설정하는 데 일조한다. 여기서 건축물은 문자 그대로 교육이 무엇인지에 대한 지배적인 (이데올로기적) 통념들을 구체적인 항목들로 재생산 한다…… 우리의 사고의 틀들은 실제 벽돌이나 몰타르로 번역된다."[8]

딕 헵디지(Dick Hebdige)는 강의실의 공간 배치가 고착화하는

[7] 이데올로기는 이데올로기성을 숨김으로써 비로소 이데올로기가 된다. 스스로 이데올로기임을 선언하면서, 즉 이데올로기성을 드러내면서 작용하는 이데올로기는 없다. "법을 준수해야 한다는 주장은 이데올로기적인 것이지만, 그것을 표현하는 형식은 항상 보편적인 형식을 취합니다. '이건 이데올로기적인 것이야.'라고 말하는 이데올로기가 대체 어디 있겠니까? 이데올로기적인 것일수록 이데올로기적이지 않은 형식으로 표현되기 마련이지요." 이진경, 『노마디즘1』(휴머니스트, 2002년), 292쪽.

[8] 딕 헵디지, 이동연 옮김, 『하위문화』(현실문화연구소, 1998년), 31쪽.

[9] 이것이 허상인 것은 '거짓되다.'라는 의미에서라기보다는 '본질적이거나 절대적이지 않다.'라는 의미에서 그러하다.

선생과 학생 사이의 위계질서를 이야기한다. 정면을 향해 배열된 책상과 의자들은 학생들에게 그 공간에서 취해야 할 자세가 어떤 것인지, 그리고 취해서는 안 될 자세가 어떤 것인지, 더 나아가 그 공간에서 이루어져야 할 정신적 활동이 무엇이며 피해야 할 사고가 무엇인지를 공간 배치를 통해 규정한다. 그 배치는 학생들에게만 해당되는 내용이 아니다. 선생들 역시 교실에서 어떠한 방식으로 행동하고 사고해야 하는가를 공간적 배치를 통해 알 수 있는 것이다. 이러한 배치의 지속적인 속삭임 속에서 그곳에 자리하는 주체는 공간의 호명에 답하고, 호명하는 방식에 길들여진다.

디자인 과정에서, 혹은 일상에서 적합한 형상이라고 이해하고 소통되는 내용들이 사실은 이 사회에 자리하는 권력 관계와 이데올로기가 심어 놓은 하나의 허상인 것이다.[9] 이러한 내용을 잘 보여 주는 사례가 바로 판옵티콘 (panopticon)이라고 불리는 일망감시체계에 대한 푸코의 설명이다.

판옵티콘은 벤담이 처음 구상한 공간의 형상이다. 푸코는 바로 이 판옵티콘의 공간 배치가 공간과 권력의 관계를 드러내는 하나의 사례로 보고 있다. '배치'는 그 자체에 이미 공간성을 내포하고 있는 개념이다. 때문에 '배치'를 통해 권력이 작용할 수 있다는 사실은 공간을 통해 권력이 작용할 수 있음을 의미한다. 여기서 공간은 형태와 기능의 문제를 넘어 권력의 문제가 된다. 다음은 판옵티콘의 구조에 대한 푸코의 설명이다.

"주위는 원형의 건물이 에워싸여 있고 그 중심에는 탑이 하나 있다. 탑에는 원형 건물의 안쪽을 향한 여러 개의 큰 창문들이 뚫려 있다. 주위의 건물은 독방들로 나뉘어져 있고, 독방 하나하나는 건물의 앞면에서부터 뒷면까지 내부의 공간을 모두 차지한다. 독방에는 두 개의 창문이 있는데, 하나는 안쪽을 향하여 탑의 창문에 대응하는 위치에 나 있고 다른 하나는 바깥쪽에 면해 있어서 이를 통하여 빛이 독방을 구석구석 스며들어갈 수 있다. 따라서 중앙의 탑 속에는 감시인을 한 명 배치하고, 각 독방 안에는 광인이나 병자, 죄수, 노동자,

와일리 레블리, 판옵티콘. 1791년. 푸코는 공간과 권력의 관계를 드러내는 하나의 사례로 판옵티콘을 주목하였다. 제레미 벤담이 처음 구상한 이 구조에서 권력은 물리적인 강제의 의해서가 아니라 시선에 의해서, 그리고 그 시선을 내면화한 감시대상 스스로에 의해서 작동한다. UCL 라이브러리 소장.

학생 등 누구든지 한 사람씩 감금할 수 있게 되어 있다. 역광선의 효과를 이용하여 주위 건물의 독방 안에 감금된 사람의 윤곽이 정확하게 빛 속에 떠오르는 모습을 탑에서 파악할 수 있는 것이다."[10]

이러한 공간 배치는 독방에 감금된 이들을 통제한다. 판옵티콘에서 그것은 물리적인 폭력에 의해서가 아니라 공간 그 자체의 배치만으로 가능한 것이 된다. 판옵티콘의 탑에서는 독방 안에 있는 사람들을 정확하게 볼 수 있지만 반대로 독방에서는 탑 속에 있는 이를 볼 수 없다. 이러한 공간 배치는 자신들이 간수의 시선에 항상 노출되어 있다는 의식을 내면화함으로써 갇혀 있는 사람들이 스스로를 감시하게 한다. 이렇게 감시자의 시선을 내면화함으로써 간수가 실제로는 부재한 상황에서도 그들은 간수의 감시를 받는 것이다. 이러한 자기검열 방식과 그들의 행위들은 공간에 의해 구성된 것이다. 푸코가 언급한 것처럼 권력은 "인격 속에 있는 것이 아니라 관계 속에, 그리고 장치 속에 존재"하는 것이다.[11] 우리가 경험하는 공간은 바로 그 관계와 장치가 물질이라는 방식으로 구체화된 것이다. 여기서 권력은 공간을 통해서 경험 주체들에게 작용한다.

10 미셸 푸코, 앞의 책, 295쪽.

11 미셸 푸코, 앞의 책, 298쪽.

12 이—푸 투안은 경험을 "어떤 사람이 겪거나 견뎌 온 것"이라고 정의한다. 그는 계속해서 다음과 같이 말한다. "경험이 풍부한 사람은 많은 일을 겪은 사람이다…… 경험은 사람이 겪은 일로부터 배울 수 있는 능력을 의미한다. 경험하는 것은 배우는 것이다. 즉 경험은 주어진 것에 따라 행동하고 주어진 것으로부터 창조하는 것을 의미한다." 이—푸 투안, 구동회/심승희 옮김, 「공간과 장소」(도서출판 대윤, 1999년), 24~25쪽.

공간 경험의 두 차원

일반적으로 경험 주체인 인간은 삶을 통해 지속적으로 물질적, 혹은 비물질적 환경들과 접하며 살아간다. 환경과의 만남은 사고와 행위를 동반한다. 사고와 행위, 그리고 환경과의 상호작용 속에서 주체는 경험이라는 것을 쌓아간다.[12] 여기서 쌓인 경험은 현재의 시점에서 보았을 때 '과거의 경험'이 된다. 과거의 경험은 기억의 형태로 행위 주체의 마음에 자리하면서 현실의 경험에 영향을 끼친다. 현재의 새로운 대상이나 사건을 접할 때 우리는 기억이라는 거울을 통해 그 대상을 지각

하고 이해하는 것이다. 예를 들어 겨울철 얼어붙은 빙판길에서 넘어졌던 사람은 그것을 의식의 차원에서 기억할 것이고, 유사한 상황을 현재의 시점에서 접한다면 그 기억을 통해 반응할 것이다.

과거의 경험　　　　현재의 경험　　　　미래의 경험

　　　그렇다면 일상의 경험에 영향을 끼치는 그 경험의 기억은 어디에 자리하는가? 일반적인 통념은 기억을 의식의 차원에 자리하는 것으로 이해한다. 그러나 다음 글은 기억의 소재에 대한 우리의 일반적인 이해를 넘어서고 있다.

　　　"전문적인 타자수의 손가락은 기계 위를 날아다닌다. 우리는 손가락의 흐릿한 움직임만을 볼 수 있다. 이와 같은 속도와 정확성을 감안할 때 타자수는 글자가 어디에 있는지 마음속에 분명히 그릴 수 있다는 의미에서 실제로 자판을 알고 있다고 할 수 있다. 그러나 그렇지 않다. 즉 그는 손가락이 아주 잘 알고 있는 글자의 위치를 생각해 내는 데 어려움을 느낀다."[13]

기억은 의식적인 차원에만 존재하는 것이 아니다. 그것은 우리가 의식하지 못하는 차원에도 자리한다. 위의 예에서 타자에 익숙한 타자수가 자판에서 글자의 위치를 찾기 어려워하는 것은 글자의 위치를 의식의 차원이 아닌 손가락이라는 몸의 차원에서 기억하고 있기 때문이다. 즉 몸이, 그리고 몸의 움직임이 기억하는 것이다. 기억의 주체로서 '몸'과 '몸의 움직임'을 증명하는 사례들은 일상에서 쉽게 발견된다.

　　　가령 야구의 예를 들어 보자. 대부분의 투수는 '직구'와 '커브'를 어떻게 던질 수 있는지 잘 알고 있을 것이다. 그러나 그러한 지식이 실제로 공을

잘 던지는 것과 항상 대응되는 것은 아니다. 공을 잘 던지기 위해서는 지속적인 훈련을 통해 손과 몸, 그리고 그것들의 움직임 자체에 공 던지기와 관련된 일련의 내용들을 미묘한 부분까지 기억으로 각인시켜야 한다. 그렇게 기억될 때만이 투수는 공을 잘 던질 수 있는 것이다.

공간에 대한 우리의 기억도 유사하다. 우리는 의식적인 차원에서만 공간을 경험하고 그 경험을 기억하는 것이 아니다. 우리의 몸과 그 몸의 움직임, 그리고 의식이라는 영역 밖에 자리하는 다양한 감정들도 공간을 경험하고 나름의 방식으로 그 경험들을 기억한다. 이—푸 투안은 윌리엄스(Griffith Williams)의 고속도로 최면(highway hypnosis)을 예로 들면서 비(非)의식적 차원의 공간 기억을 설명하고 있다.

> "장거리 통근 및 운전과 같은 미국 사회의 몇몇 부분에서의 일상적 경험을 통해 많은 사람들은 의식적인 인식 없이 공간적 기술이나 지리적 능력을 드러내는 것이 무엇인지를 알고 있었다. 운전자는 익숙한 도로를 달릴 때에는 '멍한' 상태에 있다. 그는 더 이상 운전에 정신을 집중하지 않는다. 그의 정신은 다른 곳에 가 있다. 하지만 오랫동안 그의 육체는 (넓은 커브길이 나오면 운전대로 조정하고 긴 오르막길이 나타나면 가속 페달을 밟듯이) 환경의 미세한 변화에 적응하는 능력을 보여 주면서 자동차에 대한 통제력을 유지한다."[14]

운전 중에 경험하게 되는 이러한 상황은 우리가 공간을 어떻게 경험하는지 보다 명백히 보여 준다. 한 공간은 우리의 의식뿐만 아니라, 의식하지 못하는 차원을 통해서도 기억되고 그 기억을 통해 경험 주체는 비의식적 차원에서 공간을 인지하고 경험한다. 우리의 공간 경험은 '의식적 차원'과 '비의식적 차원'이라는 바로 이 두 가지 층위에서 이루어지는 관계 방식인 것이다. 그 두 가지 층위는 일상에서 서로 대립되기보다는 상호 보완 관계를 형성하면서 우리의 공간 경험을 만들어 간다.

13 이—푸 투안, 앞의 책, 116쪽.

14 이—푸 투안, 앞의 책, 118~119쪽.

공간 경험과 실천

지금까지 본 것과 같이 하나의 공간은 구체적인 구성 요소들과 그것들의 배치에 의해 만들어진다. 구성 요소들과 그것의 배치는 한 공간의 크기와 형상을 결정할 뿐만 아니라 공간과 관계하는 이들의 몸짓과 의식을 구성해 낸다. 그러나 만일 우리가 공간을 이해함에 있어 이러한 구성 요소들과 그것들의 배치만을 보고자 한다면 다음의 예와 같은 동일한 '공간에 대한 서로 다른 느낌이나 사용행태'는 쉽게 설명할 수 없을 것이다.

> "아이에게 계단은 두 층 사이의 연결, 즉 오르내리는 것에의 '초대'를 의미하지만 노인에게 계단은 장벽, 즉 제자리에 있으라는 '경고'를 의미한다."[15]

여기서 계단은 동일한 구성 요소와 공간 배치를 가지고 있지만 그와 관계하는 서로 다른 경험 주체들에게 다른 공간이 되고 있다. 이러한 사실은 그 공간을 사용하는 구체적 경험 주체가 공간을 이해하는 데 중요한 요소임을 시사한다.

마르크스는 "흑인은 흑인이다. 특정한 관계 속에서만 그는 노예가 된다."라고 말했다. 이 명제는 "인간이란 선천적이고 항구적인 어떤 존재가 아니라, 사회적 관계에 따라 만들어지는 것이며, 따라서 관계가 달라지면 다른 존재가 될 수 있음"을 의미한다. "아프리카의 자유인이 백인의 손에 잡혀 미국으로 옮겨지는 순간, 좋든 싫든 노예가 되듯이" 말이다.[16]

마르크스의 위 명제는 주체의 사고와 경험을 사회적 관계와 역사적 조건이 규정한다는 유물론적인 진술이다. 사실 사회적인 관계는 우리의 일상 경험을 일정한 방식으로 구성하고 그것을 지속적으로 반복하도록 한다. 이 명제가 주목하는 것은 그러한 지점이며 그것의 부당함을 지적하고 있는 것이다. 다른 한편으로 마르크스의 이 명제는 그러한 유물론적 이해 방식을 흔들고 경험 주체의 창조적 실천을 긍정하는 진술로 재해석할 수도 있다. 물론 이러한 가능성을 확인하기 위해서는 인간을 넘어서 '사물'과 '공간'의 영역으로 적용

범위를 확장하는 융통성이 필요하다.

일반적으로 사물은 생산과 더불어 자신이 무엇인지를 확인받는 것처럼 보인다. 이러한 사고는 생산 과정을 통해 사물에 부여된 기능이라든지 존재 방식이 보편적이고 옳은 것이며, 때문에 불변하는 것이라는 인식으로 확장된다. 이 사고의 공간에서 TV는 TV이이며 부엌은 부엌이다. 그것은 그렇게 정태적이고 고정된 것으로 인식되는 것이다. 그러나 사물은 실제로 삶의 공간에서 사용자의 사용이라는 과정을 통해 비로소 자신이 무엇이며 어떠한 모습으로 존재할 수 있는지를 확인받는다.[17] 이 경우 '사용'은 바로 대상을 정의하는 구체적인 '실천' 행위인 것이다.

실천은 환경과 관계하는 경험 주체의 능동적인 활동이다. 실천은 경험 주체가 살아가는 삶의 맥락 속에서 이루어진다. 실천이라는 개념은 인식의 대상을 고정된 객체로 정의하는 것이 아니라 가변적인 것으로 변화시킨다. 즉 서로 다른 실천에 따라 동일한 대상은 다른 것이 되는 것이다. 실천은 부엌을 침실로 만들기도 하고 침실을 부엌으로 만들기도 한다.

계단은 늘 계단으로 존재하는 것이 아니다. 특정한 맥락 속에서, 그리고 특정한 경험 주체의 실천에 의해서 계단은 '초대'를 의미하기도 하고 제자리에 있으라는 '경고'를 발하기도 한다. 이러한 이해 방식은 공간을 '절대적이고 고정적인 무엇'으로 정의하는 움직임을 부정하고, '경험 주체와 관계 방식에 의해 정의되는 가변적'인 것임을 드러낸다.

공간과의 만남에서 공간을 경험하는 우리의 구체적 '실천'은 공간을 새롭게 정의하고 삶의 맥락 속에 공간을 위치시키는 데 무엇보다도 중요한 활동이다. 만일 실천을 배제하고 권력에 의한 공간의 형성과 작용만을 이야기한다면 우리는 권력에 의해 구성된 공간을 수동적으로 사용하는 존재로 전락한다. 이 경우 공간은 우리의 행동과 사고의 가능성이 프로그램된 물질적 대상이 되고, 우리의 경험은 단순히 그것을 확인하는 활동이 된다. 그러나 우리

15 이-푸 투안, 앞의 책, 91쪽.

16 이진경, 『철학과 굴뚝청소부: 근대철학의 경계들』(그린비, 2003년), 193~195쪽.

17 오창섭, 앞의 책, 16쪽.

는 공간을 적극적으로 정의하며 살아간다. 그리고 그것은 우리의 실천에 의해서 이루어진다. 세르토(Michel de Certeau)의 다음 글은 일상에서 우리의 능동적인 실천이 어떻게 이루어지고 있는지를 은유적으로 이야기하고 있다.

> "공간적 질서가 가능성과 금지 규정 전체를 조직하는 게 사실이라면 걷는 자는 이러한 가능성들 가운데 일부를 실현한다. 그렇게 하여 걷는 자는 가능성들을 나타나게 할 뿐만 아니라 존재하게도 한다. 그러나 그는 또한 가능성들의 방향을 바꾸기도 하고 다른 가능성들을 창출하기도 한다. 걷기에서의 가로지르기, 이리저리 표류하기, 혹은 즉흥적인 행위 등이 공간적 요소들을 특권화하고 변형하거나 포기하기 때문이다…… 걷는 자는 각 공간적 기표를 다른 어떤 것으로 변형시킨다."[18]

세르토가 이야기하는 '걷는 자'는 일상의 경험 주체를 의미한다. 그들은 '걷기'라는 구체적인 실천 행위를 통해 도시 계획자나 건축가가 부여한 공간적 용법을 가로지른다. 디자인된 공간의 용도는 각 주체의 실천을 제한하려 하지만 일상의 공간 실천은 그 가능성들을 넘어서 이루어진다. 그 제한된 가능성들을 넘어서는 지점은 공간의 창조적 의미들이 생성되는 지점이다. 뿐만 아니라 그것은 하나의 공간을 구성하는, 그리고 그러한 공간 구성을 통해 공간을 사용하는 경험 주체들을 고유한 방식으로 훈육하려는 권력에 대한 일종의 반응이요 비틀기이다.

공간을 디자인한다는 것

공간을 등질적인 것으로 이해하려는 태도는 근대성의 산물이다. 세계를 등질적인 것으로 환원하는 지도는 근대성이 공간을 어떻게 이해하는지 정확히 드러낸다. 그 이해 방식이란 등질적인 비어 있는 무엇으로 공간을 정의하는 것이다. 그러나 일상의 경험적 차

18 미셸 드 세르토, 「도시 속에서 걷기」, 박명진 외 7인 옮김, 『문화, 일상, 대중: 문화에 관한 8개의 탐구』(한나래, 1996년), 165쪽.

원에서 공간은 채워짐으로 경험되고, 따라서 서로 동질적이지 않은 것으로 받아들여진다.

공간은 물적 구성 요소와 그들의 배치에 의해 만들어진다. 무엇이 어떻게 자리하는가에 따라 다른 공간이 되는 것이다. 그렇다고 그들만으로 하나의 공간이 만들어지고 존재하는 것은 아니다. 공간은 사회관계와 역사가 반영된 산물이며, 생활 주체에 의해 영향받는 존재인 것이다. 생활 주체의 공간 경험은 의식적 차원뿐만 아니라 비의식적 차원에서도 이루어진다. 두 차원의 경험은 서로 보완 관계를 형성하며 일상의 공간 경험을 만들어 낸다.

공간과 관련 요소들의 상관관계

공간은 중립적으로 존재하기보다는 사용자에게 특정한 삶의 방식을 유도하고 강제한다. 일상의 공간 사용자들은 그러한 공간과 공간의 힘을 실천이라는 방식을 통해 경험한다. 실천은 공간이 사용자에게 유도하는 관계 방식을 구체화하기도 하지만, 그것을 비틀고 새로운 관계 방식을 만들어냄으로써 일종의 창조적 공간 경험을 가능하게 하는 것이다.

결론적으로 공간과 공간 경험의 관계는 시간적인 선후 관계에 있는 것이라기보다는 서로에게 영향을 주고받는 상호작용 관계를 형성한다고 할 수 있다. 이러한 사실은 공간을 디자인한다는 것이 특정한 미학적 기준이나 기능적 믿음에 바탕을 둔 조형의 문제만이 아님을 시사한다.

Science

과학,
디자인을 적신 환상

"너는 내게 그것을 말하지만 그것을 통해

도대체 무엇을 원하고 무엇을 겨냥하는 것인가?"

슬라보예 지젝

6

오늘날 많은 디자이너들은 '삶에서 디자인은 무엇인가?', '디자인은 사회와 어떤 관계를 갖는가?', '무엇이 현재의 디자인을 절대적인 것으로 만드는가?', '디자인의 다른 가능성은 없는가?'와 같은 물음을 던지는 것을 현학적이고 사치스러운 일이라고 생각하는 것 같다. 사실 그럴 수 있다. 왜냐하면 이러한 물음들은 디자이너들이 디자인 활동이라고 믿는 행위를 수행하는 데 어떠한 구체적인 도움도 주지 않기 때문이다. 스케치 능력을 향상시켜 주는 것도 아니고 제품을 우아하게 만들어 주는 것도 아니며 자본 재생산에 도움이 되는 것도 아니다. 디자인과 관련한 이러한 물음들은 오히려 디자이너들이 의식적, 혹은 무의식적 차원에서 의심하지 않고 인정하는 내용들에 대해 '너는 왜 그렇게 믿고, 행동하지?'라고 시비를 걸 뿐이다.

그래서일까? 오늘날 디자이너들 사이에서 '내가 생각하는 디자인이란 말이지……'라는 형식의 말을 꺼내는 것은 용기를 필요로 하는 일이 되어 버렸다. 이러한 상황은 현실의 디자인이 자본의 논리에 종속된 행위의 차원에서만 이해되는 데 그 원인이 있다. '내가 생각하는 디자인이란 말이지……'라는 형식의 발화는 바로 이러한 디자인의 일반적 이해, 혹은 그 범위를 넘어서려는 의지이다. 즉 하나의 중심으로 디자인 활동을 환원하기보다는 개개의 분자적 움직임을 긍정하는 발화이며 지배적인 디자인 행위에 국한된 물음이 아닌 메타적 차원의 반성적인 물음인 것이다. 그것은 '디자인 이야기'가 아닌 '디자인에 대한 이야기'이다.

디자이너들의 모임에서 '디자인에 대한 이야기'를 하는 것은 무의식적인 금기 사항에 가깝다. 그들은 '디자인에 대한 이야기'가 아닌 '디자인 이야기'를 주고받을 뿐이다. '디자인 이야기'에는 타자가 없다. 타자의 부재, 이것을 통해 하나의 이야기는 '디자인 이야기'가 되는 것이다. 타자의 부재는 자신만의 디자인 정의 안에 둥지를 틀고 싶어 하는 디자이너의 욕망과 무관하지 않다. 타자가 없는 그곳은 어머니의 자궁 속처럼 안락하다. 그 안락함은 어디에서 오는 것일까? 투명함! 그것은 바로 투명함에서 오는 것이다. 행위와 사

고를 규정하는 모든 규칙이 그들 자신에 의해 만들어지는 그곳에서 이질적인 사고는 존재하기 어렵다. 그것은 투명함을 탁하게 만드는 것이고 탁함은 불안으로 연결되기 때문이다. 하지만 투명함은 최종 목적지가 아니다. 투명함은 그곳에 자리하는 하나의 지배적 디자인을 절대화하는 조건일 뿐이며 자신들의 판타지를 굳건하게 만드는 장치의 불과하다.

　　투명함 속에서 하나의 디자인은 강력한 것이 된다. 디자인의 모든 행위와 담론이 하나의 지배적인 디자인으로 수렴된다. 서로는 그 하나에 길들여지고 동화되어 서로의 눈빛만 보아도 상대가 원하는 것을 알 수 있을 지경이다. 그곳에서는 아무도 그 하나를, 동질적 체계를 형성하는 디자인을 넘어서려 하지 않는다. 다름은 그 자체로 열등하거나 아니면 사이비일 뿐이다. 그러나 이것은 사실의 문제가 아닌 믿음의 문제이다. 그곳에 들어서는 순간 우리는 사실과 관계없이 그렇게 믿고 싶어 한다. 이제까지 그런 믿음 속에서 모든 것들이 행해지고 진행되어 왔다. '내가 생각하는 디자인이란 말이지…….'라는 발화 방식은 '다름'을 초대하고, 그래서 금기 사항이 되는 것이다. '내가 생각하는 디자인이란 말이지…….'로 시작하는 '디자인에 대한 이야기'는 숨겨진 타자의 존재를 드러냄으로써 유일한 디자인을 다수 중의 하나로 상대화한다. 그것은 동일성을 확보하고 있는 현실적 디자인이 사실은 이데올로기적인 환상일 뿐이라고, 실재는 우리가 알 수 없는 타자들이 득실거리는 세계임을 상기시킨다.

　　현실에 속한 우리가 거리를 두고 지배적인 디자인을 보는 것은 어려운 일이다. 그것은 마치 모든 것을 보면서도 스스로의 얼굴을 보지 못하는 우리 눈의 존재론적인 운명과 닮았다. 우리는 거울이라는 매개물을 통해서 스스로의 얼굴을 본다. 거울은 우리를 대상화시킨다. 그 체험을 통해서만 우리는 스스로를 볼 수 있는 것이다. '디자인에 대한 이야기'는 거울과 같다. 그 거울을 통해 우리는 우리가 어떠한 모습을 하고 있는지를 돌아보고 반성할 수 있는 것이다.

사용자의 허상

디자인 활동은 사용자를 위해 이루어진다고들 말한다. 이것은 소비자를 현혹시키기 위한 광고 속 카피 문구의 내용이 아니다. 누구보다 디자이너들 스스로가 '디자인 행위는 사용자의 행복을 목적으로 한다!'는 말을 흔히 하고, 자신들의 행위를 통해 이것이 실현되고 있다고 믿고 있다. 그러나 이것은 분명 판타지다. 디자이너는 이러한 판타지를 내용으로 하는 꿈을 꾸고 있는 것이다. 주위에는 이 판타지를 유지하기 위한 '디자인 이야기'들이 판을 친다. 우리가 이 꿈에서 깨어나기 위해서는, 혹은 실제로 이 꿈을 현실 속에서 실현하기 위해서는 무엇보다 디자인 과정에서 사용자가 어떠한 모습으로 존재하고 있는지를 이해해야 한다.

　　　오늘날 광고는 자신이 대상으로 하는 상품이 사용자들을 얼마나 깊이 배려하고 있는지를 쉬지 않고 떠들어 댄다. 디자인 역시 마찬가지로 그들의 욕망과 욕구에 답하기 위해 애쓰는 것처럼 느껴진다. 적지 않은 디자인 담론들이 사용자를 주인공으로 하는 이야기를 펼친다.[1] 디자인 프로세스가 온갖 과학적인 방법들을 동원하며 전개되는 이유 또한 사용자에 있다. 사용자를 지향하는 디자인 프로세스의 형식은 사용자와 디자이너가 가장 민주적인 방법으로 커뮤니케이션하고 있음을 설교한다. 어디를 보아도 주인은 사용자이다. 그런데 여기에는 어떤 기만이 자리하는 것 같다.

　　　디자인 프로세스에 등장하는 사용자라는 이름의 인물은 디자인 대상을 디자이너가 원하는 방식대로 사용하고 바라본다. 이 과정에서 그는 디자이너의 기대를 저버리지 않는다. 그가 기대를 저버리는 것은 디자이너가 기대를 저버리기를 원할 때, 바로 그때뿐이다. 심지어 그는 기대를 저버릴 때도 디자이너가 원하는 방식으로 저버린다. 우리는 그의 얼굴을 모른다. 그가 숨기고 싶은 아픔을 알 수가 없다. 그가 좋아하는 음식이 자장면인지 스파게티인지, 좋아하는 꽃이 장미인지 코스모스인지 알아 낼 길이 없다. 오로지 그는 꿈을 꾸는 디자이너

[1] 디자인 관련 논문이나 저술 등에서 흔히 발견할 수 있는 '사용성 향상을 위한 분석 및 평가', '사용자 감성 측정 도구 개발', '소비자 선호 디자인' 등과 같은 어구들은 이를 반영한다.

를 통해서만 자신의 모습을 드러낸다.

우리는 다음과 같이 물을 수 있다. 정말 디자인 과정에
사용자라는 타자는 존재하는 것일까? 디자이너는 사용자의 욕
망이, 그리고 그들의 욕구가 과학적인 방법과 수많은 데이터들
에 의해 도출되었다고 말한다. 그래서 존재한다고 말이다. 그
러나 그는 칼슘이 응축된 뼈가 아닌 깨알 같은 숫자들이 나열
된 신체 구조를 갖고 있다. 또한 햇볕에 그을린 피부가 아니라
텍스트와 도표에 의해 감싸여 있다. 체온이 느껴지는 그의 육
체는 해체되고 추상적인 동선이 그 자리를 채운다. 통계 프로
그램에 의해 세련되게 조각된 인물, 그는 정말 사용자일까?

이미지 형용사		F1	F2	F3	F4
특성 있는	특성 없는	.895	.150	.125	-.059
고상한	품위가 없는	.894	.198	.143	-.015
안정된	안정되지 못한	.893	.154	.086	-.053
지적인	지적이지 못한	.883	.204	.138	-.043
깔끔한	깔끔하지 못한	.860	.135	.115	-.055
우아한	우아하지 못한	.582	.158	.391	.090
세련된	투박스러운	.567	.224	.067	.060
순진한	순진하지 못한	.540	.132	.427	.041
산뜻한	칙칙한	.495	.160	.331	-.105
센스 있는	센스 없는	.263	.847	.218	.121
멋있는	멋있지 못한	.279	.832	.244	.119
새로운	고풍스러운	.161	.831	.223	.142
아름다운	아름답지 못한	.061	.644	.110	.371
혁신적인	혁신적이지 못한	.061	.644	.110	.371
간소한	간소하지 못한	.191	.618	.281	.171
개성적인	개성적이지 못한	-.048	.537	.105	489
현대적인	클래식한	.082	-.318	-.197	-.288
생생한	생생하지 못한	.204	.222	.848	.043
밝은	어두운	.145	.223	.841	.151
건강한	건강하지 못한	.221	.201	.835	.062
생기 있는	생기가 없는	.186	.237	.832	.120
편안한	편안하지 못한	.223	.217	.814	.068
신선한	신선하지 못한	.275	.211	.802	.026

프로세스상에만 존재하는 사용자

사용자라고 할 때, 우리는 동일한 삶을 사는 하나의 집
단을 떠올린다. 그러나 그러한 존재는 개념으로는 존재할 수
있지만 실재로는 존재하지 않는다. 실제 존재하는 것은 서로
다른 개개의 너와 나뿐이다. 그 개개의 인물들은 고유한 개성
과 경험들을 갖는 서로 다른 존재들로, 서로 대체될 수 없다.
오늘날 우리의 문제는 그들을 서로 대체할 수 있는 것으로 생각하는 데서 출
발한다. 서로 대체될 수 있기 위해서 그들은 우선 동일한 것이 되어야 한다. 서
로 다른 개인을 동일한 것으로 만드는 작용은 개념을 통해서 이루어진다. 개
념은 사용자의 고유성을 삭제하고 개념이 지정하는 집합의 한 개체로 그를 환
원해 버린다. 하나의 인격체를 적(敵)이라는 개념이 포획할 때 우리는 아무런
양심의 가책 없이도 잔인한 행위들을 할 수 있다.[2] 잔인한 행위들은 적이라는
개념이 파놓은 홈이다. 개념은 개념 이전의 존재를 가려 버린다. 그것은 하나
의 고유한 존재를 대상화할 뿐만 아니라 어떻게 관계해야 하는지도 지정한다.
차이를 갖는 개개인이 하나의 개념으로 묶일 때 그들은 그 개념 속에서 서로
대체될 수 있는 것이 된다. 그들은 고유성을 잃고 양적인 존재로 대상화되어
더하거나 뺄 수 있는 존재로 변해 버리는 것이다. 양화(量化)된 존재, 디자인

프로세스에 자리하는 사용자가 바로 그러한 존재인 것이다. 그는 존재하지만 존재하지 않는다.

더욱이 우리는 디자인 과정에 속한 사용자가 디자이너와 동일한 염색체 구조를 가지고 있다는 점에 주목해야 한다. 그 사용자가 좋아하는 색은 곧 디자이너가 좋아하는 색이며 그가 좋아하는 형태는 디자이너 자신이 좋아하는 형태이다. 그는 디자이너의 상상을 벗어날 수 없다. 오로지 그 안에서 규정될 뿐이다. 그는 디자이너 자신이지 타자가 아니다. 그렇다면 디자이너는 자신을 위해 디자인을 하는 것이라고 말할 수 있을 것이다. 그러나 자신을 위해 디자인을 한다는 것은 이 세계를 지배하는 판타지와 어울리지 않는다. 한마디로 그럴듯해 보이지가 않는다. 오늘날 세상은 이기적임에도 불구하고 '이기적임'은 부정적 의미를 발산한다. 때문에 우리는 이타적이고 공적인 것을 위한 일로 보이는 무언가를 추구하려 한다. 적어도 겉으로 드러나는 수준에서는 말이다. 3장에서 나온 '인간을 위한 디자인'이 디자이너가 가장 매력을 느끼고, 좋아하고, 아끼는 문구로 존재하는 것은 바로 이 때문이다. 이 어구는 디자인을 마치 전능한 무엇으로 정의한다. 이 세상의 고통을 책임지고 그 고통을 해소할 임무를 부여받은 신의 아들인 마냥 디자이너는 의무감과 진지함으로 자신을 정의하려 한다. 디자이너는 '인간을 위한 디자인'이라는 표현을 통해 자신을 메시아로 규정하고 기적을 행사하려 한다. 손을 벌리고 환호하는 군중을 상상하면서 말이다. 그러나 디자이너 앞에 자리하는 것은 타자인 군중들이 아니라 바로 디자이너 자신이다.

디자이너는 돈키호테처럼 상상 속에서 자신을 사용자로 바라본다. 이러한 착시는 현실 속에서 그들이 구원해야 한다고 믿는 실제 '사용자', 그 이질적인 존재들을 삭제해 버린다. 지금까지 이 타자들은 디자인 과정에서 발언권을 가지지 못했다. 그들은 동선으로 정의되었으며 합리성이라는 이름으로 억압받아 왔다. 오늘날 그들은 오히려 사용 과정에서 발견

2 수많은 사상자를 낸 911테러, 그 후 이라크에서 벌어진 미군의 만행에서 우리는 개념에 의한 이해와 인격의 삭제를 발견할 수 있다. 그들에게 서로는 차이를 가진 인격체가 아니다. 단지 적일 뿐이기 때문에 '적'이라는 개념이 내포하는 그러한 행동이 가능한 것이다.

된다. 여기서 그들은 판타지에 의해 포장된 자본주의의 생산물을 적극적인 수용의 과정을 통해 거부하기도 하고, 변형하기도 한다. 우리의 인공물 환경은 이러한 끊임없는 타자들의 봉기에 의해 만들어지고 있는 것이다.

디자이너들은 이러한 타자들의 출몰, 디자인 결과물에 대한 사용자들의 적극적인 개입을 일부 무지한 사용자들이 일으킨 현상 정도로 이해하고 싶어 한다. 그러나 사용자들이 디자인된 상품을 거부하거나 변형하는 상황에 대한 디자이너들의 이러한 이해는 자위 이상이 될 수 없다. 사용자의 배신 앞에서 '자신들이 하는 것은 디자인이고 그것은 사용자를 위한 것이다.'라는 명제는 설득력을 상실한 억지일 수밖에 없기 때문이다. 이제 우리에게 필요한 것은 디자이너가 하는 것은 자동적으로 디자인이며, 또한 사용자를 위한 것이라는 기계적인 이어달리기에 제동을 걸 수 있는 마찰력이다.

키치로서의 과학

언제부턴가 대학의 학과나 학부 명칭에 '과학'이란 말을 사용하는 예가 많아졌다. 농과 대학이 생명과학 대학으로, 임과 대학이 산림과학 대학으로, 응용수학과가 수리과학부로, 축산학과가 동물자원과학과로 바뀌었다. 이것은 물론 과학이라는 이름이 세속화된 표현이기는 하지만 그만큼 '과학'이라는 명칭이 긍정적인 의미로 유통되고 있음을 증명한다. 디자인도 예외가 아니다. 특정 디자인 단체의 명칭에 '과학'이라는 단어

과학으로 무장한 대학교 간판

가 병기되는가 하면[3], 디자인은 과학이고 과학이 되어야 한다는 목소리도 끊임없이 들려온다. 이러한 무의식이 지배하는 공간에서 디자이너는 과학자가 되기를 욕망한다.

과학자! 그는 어떤 대상을 들여다보고, 헤집고, 뽑아내고, 관찰하고, 판단을 내린다. 그 대상이 인간이라는 점에서 의사는 특별한 지위를 부여받지만, 대상에게 행하는 움직임의 구체적 내용을 보면 그가 과학자로서 존재하고

있다는 것을 알 수 있다. 실제로 의사는 일상에서 우리가 경험할 수 있는 과학자의 전형적 모습을 하고 있다. 그들은 모두 하얀 가운을 입고, 알 수 없는 기계를 사용하여 우리 몸 구석구석을 관찰하고, 알 수 없는 문자들을 사용하여 자신이 관찰한 바를 기록한다. 그들이 사용하는 기계는 총명해 보이는 소리를 내며, 연신 무엇인가를 토해내고, 그것을 통해 특정한 판단을 내린다. 병자를 치료하고 새로운 치료법이나 신물질을 개발하는 등 지금까지 알려지지 않았던 것들을 밝혀내는 과학자의 활동은 오늘날 매우 가치 있고 생산적인 활동으로 받아들여지고 있다. 과학이 가지는 긍정적인 의미는 이제 일반적인 것이 되었고, 따라서 그러한 긍정적 의미를 전유하고자 하는 키치적 시도들 또한 동시에 나타나고 있다. 자신의 몸을 과학에 비벼대는 이러한 시도들은 과학주의가 만연한 이 시대의 유효한 처세술이 되고 있다. 자신을 포장하거나 신용을 높이는 도구로 '과학'을 활용하고 있는 것이다.

　　　　과학에 대한 이 시대의 열광을 우리는 과학자들의 가운이 하나의 기호로 소비되는 현상을 통해서도 확인하게 된다. 그들이 걸치고 있는 하얀 가운은 과학의 상징이다. 그러나 이제 그 가운은 과학자들만의 것이 아니다. 새로운 안경을 맞추기 위해 안경점에 들렀을 때에도, 화장품 가게에 들어설 때에도 우리는 바로 그 가운을 발견하게 된다. 녹즙을 판매하는 아가씨도, 건강보조식품 매장에서 인삼과 녹용을 파는 아저씨도 이 가운을 입는다. 그들의 가운은 우리에게 다음과 같이 말한다. "이것은 과학과 관계된 것입니다. 그래서 좋은 것입니다."라고 말이다. 모두들 과학이라 불리는 신(神) 앞에 엎드려 있다. 신이 자리했던 자리를 과학은 자신의 이름으로 차지하고 있는 것이다. 이전 시대의 계급적 구조는 여기서도 유지되고 반복된다. 신의 이름 앞에 모두가 경배를 드렸던 것처럼 과학의 이름으로 집행되는 모든 행위는 거부할 수 없는 당위성과 권위를 지니는 것이다.

　　　　보이지 않는 가치는 수치화되고 가시화되었을 때 힘과 믿음을 획득하게 된다. 그래서 추상적인 가치는 구체적인

3 1990년대 말 한국디자인학회의 영문 명칭이 'Korean Society of Design Studies'에서 'Korean Society of Design Science'로 바뀌었다.

도널드 채드윅과 윌리엄 스텀프, 에론 의자(Aeron
Swivel Armchair), 1992년. 에론 의자는 오늘날 디
자인 사고를 지배하는 것이 과학적 신화임을 드러낸
다. 허만 밀러사에서 제작된 이 의자를 묘사하는 글
에는 의례히 '인간공학'이나 '기능적'이라는 수식어
가 따라다닌다.

의자 디자인을 위한 인체공학

내용으로, 질은 양으로 평가된다. 사랑은 측정될 수 있는 것이 되었고, 그것은 밸런타인데이에 주는 초콜릿의 양으로 평가된다. 사회적 지위는 자가용 배기량으로 측정되며 직장에서 능력은 연봉으로 판단된다. 사회적 지위가 높기 때문에 비싼 승용차를 타고 다니거나 능력이 뛰어나기 때문에 높은 연봉을 받기보다는 비싼 승용차를 타고 다니기 때문에 사회적 지위가 높은 것이고 높은 연봉을 받기 때문에 능력이 뛰어나다고 인식하는 도치, 혹은 역전 현상이 일반화된 세계에서 디자인 또한 예외일 수 없다. 디자이너가 그리는 그 상상 속의 인물은 많은 양의 데이터들로부터 나왔기 때문에 보다 믿음직스럽고 힘 있는 존재가 된다. 즉 실존하는 사용자와 그들의 요구를 반영하는 내용이기 때문에 받아들여지는 것이 아니라 데이터의 양이 많기 때문에, 숫자로 표현되었기 때문에, 과학의 이미지를 취하기 때문에 실존하는 사용자, 혹은 사용자의 요구로 받아들여지는 것이다. 그렇게 크고 많은 수는 좋은 것이다.

　　　디자이너는 가상의 사용자를 정의할 때뿐만 아니라, 그렇게 탄생한 자신의 디자인을 누군가에게 제시할 때에도 과학의 신화를 이용한다. 디자이너는 자신의 디자인을 클라이언트나 타인에게 설득하기 위해 또 다른 차원의 디자인을 한다. 그는 문구를 제작하고 수치화하고 도표를 그리고 자신의 머리를 손질한다. 여기서 제작되는 문구, 통계, 도표는 자신의 디자인이 가장 명확한 해결안이자 일종의 정답임을 설득시키기 위해 마련된 장치들이다. 이러한 답을 빛내기 위해 또 다른 몇 개의 디자인들이 제시되기도 한다. 그것들은 디자이너가 많은 노력을 하였음을 강조하는 완곡한 표현이다. 디자이너가 자신의 디자인을 설득하기 위해 준비하는 문구와 도표, 숫자들은 과학성을 나타내는 것이다. 즉, 자신의 디자인이 자의적으로 이루어진 것이 아니라 과학적인 접근을 통해 이루어졌음을 암시하는 것이다. 그리고 언제나 이 암시적인 내용은 실재하는 내용보다 앞서 자리한다. 실재는 배경으로 물러나고 허구가 그 자리

를 차지하게 되는 것이다.

　　비합리적이고 비과학적이라는 단어는 디자이너들이 듣기 싫어하는 용어 중의 하나이다. 그래서 그는 과학과 친해지기를 원한다. 엄밀하게 말한다면 과학 그 자체보다 세속화된 과학의 이미지를 추구하는 것이다. 디자이너들이 아끼고 사랑하는 기하학적인 형태들, 자와 컴퍼스의 리드미컬한 만남이 만들어 내는 형태들은 과학과 합리성의 메타포이다. 과학과 합리성을 윤리적 실천 지침으로 설정한 디자이너들은 이러한 형태에 대한 애정을 버리지 못한다. 거기에 너무 희지 않은 옅은 회색빛 도료가 칠해지거나 스틸의 번쩍이는 표면을 가지고 있다면 그것은 더욱 과학적인 이미지를 드러내는 것으로 보일 것이고, 그런 이유로 디자이너들은 그러한 형태들에 대한 애정을 반복적으로 표현한다. 그렇다고 그들의 사고와 실천이 표현만큼이나 과학적이거나 합리적인 것은 아니다. 그들은 오히려 직관적으로 사고하고 감성적으로 실천한다. 디자이너들이 과학보다 '과학스러운' 이미지에 환호한다고 말할 수 있는 것은 이 때문이다.

　　"침대는 가구가 아닙니다. 침대는 과학입니다."라는 광고 카피가 있다. 이 광고는 침대를 과학의 시각에서 볼 것을 요구한다. 시대가 지닌 과학적인 것에 대한 열광을 광고는 놓치지 않고 있다. 광고의 배경에는 사람이 사라진 자리에 기계가 너무도 과학적으로 침대를 만들고 있는 모습이 자랑스럽게 나타난다. 광고의 텍스트와 이미지는 두 손을 붙잡고 과학을 찬양하고 있는 것이다. 가라타니 고진은 "광고라는 것은 어떤 공동체 범위 내에서의 '설득'이기 때문에 그 문화의 본질이나 욕망의 형태가 매우 잘 나타난다."고 지적한 바 있다.[4] 그의 주장은 타당한 것이다. 이 시대를 지배하고 있는 무의식이 과학임을 그 광고는 증명하고 있는 것이다. 이제 우리는 디자인을 더 이상 디자인 자체로 보고 싶어 하지 않는 것 같다. 과학이 헤게모니를 잡은 시대에 우리는 디자인을 과학으로 보려 하는 것이다. 발터 그로피우스가 건축에 있어서 포드를 꿈꾸었을 때, 르 코르뷔지에(Le Corbusier)가

[4] 가라타니 고진, 조영일 옮김, 『언어와 비극』(도서출판 비, 2004년), 308쪽.

'집은 삶이 영위되는 기계'라고 외쳤을 때, 이미 과학은 디자인을 포섭하였다. 오늘날 과학은 인기 있는 배우임에 틀림없다. 여기저기서 출연을 요청받는 인기배우…….

Communication

커뮤니케이션 이론을 통해 본
'사용'의 세 가지 풍경

7

"기호학은 원칙적으로 보자면 거짓말을 하기 위해 사용할 수 있는

모든 규칙들을 연구하는 것이다. 만일 어떤 것이 거짓말을 하기 위해

쓰일 수 없다면 그것은 진실을 말하기 위해서도 쓰일 수 없다."

움베르토 에코

디자인에서 '커뮤니케이션'이라는 용어는 다양한 방식으로 사용되고 있다. 우선 우리는 이 용어를 '시각전달 디자인(visual communication design)'이란 용어에서 보듯이 디자인의 한 분야를 가리키는 데 사용한다. 이때 시각전달 디자인은 이미지를 통한 언어적 소통 활동의 맥락에서 디자인을 이해하는 개념이다.[1] 커뮤니케이션이라는 말은 디자인 프로세스상에서 다양한 관련 주체들의 의사소통 관계를 지시하기 위해 사용되기도 한다. 우리가 디자인 현장에서 자주 접하는 '원활한 커뮤니케이션'이나 '커뮤니케이션 문제' 등과 같은 표현은 이러한 맥락에서 이야기되는 것이다. 그러나 무엇보다도 우리의 흥미를 끄는 것은 제품의 기획과 생산, 그리고 소비라는 일련의 과정을 커뮤니케이션의 틀을 통해 설명하는 모습이다.

영국의 디자인 이론가 존 에이 워커는 "디자인 제품이나 패션, 건물 등이 말이나 문자들과 똑같은 의미의 메시지는 아니지만, 그들도 생각을 소통시킬 수 있다."라고 주장한다.[2] 이것은 제품의 생산과 소비 과정을 의미 소통의 과정으로 해석할 수도 있음을 암시한다. 만일 우리가 그의 입장을 적극적으로 받아들인다면 디자인 활동은 메시지 생성 과정으로, 사물의 사용은 메시지 수신 과정으로 이해할 수 있을 것이다. 앞으로 여러 가지 커뮤니케이션 이론을 통해 살펴보겠지만 이러한 '메시지 수신으로서의 사용'은 '의미 공유로서의 사용', '의미 창조로서의 사용'과 함께 '사용'을 이해하는 하나의 입장이다.

'커뮤니케이션'은 의미의 단선적인 흐름을 강조하는 용법으로 사용하기도 하지만, 상호작용하는 소통을 의미하기도 한다. 때문에 신문이나 TV에 대한 반응, 일상에서 이루어지는 사소한 대화, 유행, 사회 현상 등을 이야기할 때마다 우리는 일부, 혹은 전체를 의미하는 용어로 '커뮤니케이션'을 사용해 왔다. 스튜어트 홀(Stuart Hall)과 더불어 영국적 전통의 문화 이론을 대중화시킨 이론가로 평가받고 있는 존 피스크(John Fiske)는 커뮤니케이션에 대한 다양한 입장들을 크게

[1] '시각전달 디자인'은 흔히 '그래픽 디자인'으로 불리기도 한다. 그러나 두 용어는 개념적으로 다소 차이가 있다. 시각전달 디자인이 이미지를 통한 시각적 소통이라는 '기능'에 방점을 두고 있다면 그래픽 디자인은 그래픽이라는 '매체'의 성격에 비중을 둔 개념이다.

[2] 존 에이 워커, 정진국 옮김, 『디자인의 역사』(까치, 1995년), 200쪽

두 가지로 구분하여 설명한 바 있다. '메시지의 전달'로 커뮤니케이션을 정의하는 것이 그 하나이고 '의미의 산출과 교환'으로 보는 입장이 다른 하나이다. 존 피스크는 전자의 입장을 '과정학파', 후자의 입장을 '기호학파'라고 각각 명명하였다.[3] 우리가 첫 번째로 살펴보는 '메시지 수신으로서의 사용'은 피스크가 이야기한 두 입장 중 전자, 즉 과정학파의 이론에 바탕을 두고 있다.

첫 번째 풍경: 메시지 수신으로서의 '사용'

과정학파의 커뮤니케이션에 대한 입장은 쉐넌(Shannon)과 위버(Weaver)의 선형적 커뮤니케이션 모델에 명확히 나타난다. 2차 세계대전 중 벨 전화 회사에서 구체화된 그들의 이론은 '메시지를 어떻게 하면 손실 없이 전달할 수 있을까?'라는 문제의식 아래 메시지 전달의 정확성을 향상시키기 위한 기술적 차원에서 전개되었다.

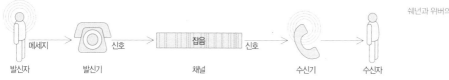

쉐넌과 위버의 커뮤니케이션 모델

메세지 / 신호 / 잡음 / 신호
발신자 / 발신기 / 채널 / 수신기 / 수신자

이 모델에서 성공적인 커뮤니케이션이란 발신자의 의도가 수신자에게 명확히 전달되는 것을 의미한다. 서로 연결된 송수화기를 통해 발신자의 목소리가 수신자에게 전달되는 것은 이들에게 있어 전형적인 커뮤니케이션의 예였다. 이러한 맥락에서 쉐넌과 위버의 주된 관심은 발신자의 의도가 수신자에게 성공적으로 전달되지 못하도록 방해하는 잡음(noise)을 제거하는 데 모아졌다. 그들은 '의도된 메시지가 전달되는 과정'으로 커뮤니케이션을 이해했기 때문에 방해 요소를 제거하면 왜곡은 사라지고 수신자에게 의도한 내용이 명확히 전달될 것이라고 확신하였다.[4]

이것은 디자인 활동을 하나의 투명한 체계로 보고 디자인 프로세스를

과학적 방식으로 통제함으로써 거기에 자리하는 온갖 문제들을 해결하려 했던 '디자인 방법론 운동'의 기본 가정과 다르지 않다. 1세대 디자인 방법론 운동의 이론가들은 디자인이 과학이기를 희망했다. 그들은 '메시지의 흐름'과 '디자인 문제해결 과정'을 동일시하였다. 여기서 디자인은 관련된 정보들이 원활하게 흐르도록 하는 활동이 된다. 그 흐름이 잡음의 방해를 받지 않고 흘러갈 수 있는 조건을 마련하는 것, 즉 마찰 없는 통로를 만들어 내는 것이 그들의 주된 관심사였다.[5]

메시지 전달 과정으로 커뮤니케이션을 정의하는 과정학파는 커뮤니케이션이 이루어지는 '과정'에 보다 많은 관심을 가졌다. 발신자와 수신자뿐만 아니라 그 사이에 자리하는 발신기, 수신기, 매체, 채널 등의 개념은 과정에 대한 그들의 관심을 드러낸다. 다른 커뮤니케이션 모델들이 그러했던 것처럼 쉐넌과 위버의 초기 커뮤니케이션 모델 역시 여러 연구자들을 거치면서 수정되고 보완되었다. 이후의 연구자들에 의해 만들어진 약호나 피드백 같은 개념은 보완의 흔적들이다. 특히 수신자의 반응을 발신자에게로 되돌리는 피드백(feedback)은 우리가 주목해야 할 개념이다.

피드백은 슈람(Schramm)의 커뮤니케이션 모델에 등장한다.[6] 슈람은 커뮤니케이션을 발신자와 수신자 사이에 공통 부분을 형성해 나가는 작업이라고 정의하였다. 그의 모델에서 피드백 개념은 과정학파 커뮤니케이션 이론의 취약점이라고 할 수 있는 선형적 움직임을 순환적 모형으로 만드는 역할을 한다. 즉, 발신자에서 수신자에게로 이어지는 일방적인 메시지의 흐름을 쌍방향으로 만들어 쉐넌과 위버의 커뮤니케이션 모델을 보완하고 있는 것이다.

피드백은 메시지 전달을 보다 수월하게 하기 위한 부

3 존 피스크, 강태완/김선남 옮김, 「문화 커뮤니케이션론」(한뜻, 1997년), 23~25쪽.

4 쉐넌과 위버에게 이 방해 요소는 주로 전화선의 접속 불량으로 잡음이 생기는 것과 같은 기술적 차원의 문제를 지칭하는 것이었다. 그러나 이것을 문화의 영역으로 확대 적용한다면 온갖 사회 문화적 내용들 역시 방해 요소에 포함될 수 있다. 가령 문화의 차이로 발생하는 용어의 문제 등은 그 예가 될 수 있을 것이다.

5 디자인 방법론의 맹신자들에게 '통로'는 디자인 프로세스에 대응하는 개념이다. 즉 디자인 프로세스는 디자인의 문제라는 꼬인 실타래를 해결안이라는 최종점을 향해 하나하나 풀어 나가는 가상의 통로인 것이다.

6 슈람의 논의에서 관심을 끄는 또 하나의 내용은 원활한 커뮤니케이션을 위해서는 쌍방 간의 공통의 경험뿐만 아니라 공통의 언어, 공통의 배경, 공통의 문화 등과 같은 조건이 충족되어야 한다는, 경험의 장(field of experience)이라는 개념이다. 이것은 커뮤니케이션의 영역을 문화적인 차원으로 확장시키는 역할을 한다. 커뮤니케이션이 발생하는 조건으로서 문화의 문제는 이후 전개되는 기호학 이론에서 보다 중요한 요소로 자리하게 된다.

수적 개념으로 등장하였다. 그러나 그것의 효과는 부수적이지 않다. 피드백은 그것이 존재하는 커뮤니케이션 모델을 바라보는 이에게 일종의 환상을 제공한다. 세계는 발신자와 수신자가 '함께' 만들어 가는 것이라는 환상이 바로 그것이다. 이는 분산된 권력의 모습을 가시화한다. 계급은 사라지고 모든 것은 부활의 가능성 앞에 열려 있다. 시작은 끝이 되었고, 끝은 시작이 되었다. 이 완벽한 이미지는 우리에게 최면을 건다. 우리가 그 최면에 빠져들 때, 그리하여 그 모델을 선험적 인식의 틀로 내면화하는 순간 그것은 환상이 아닌 실재가 된다. 최면에 걸린 시선이 이미 실재로 받아들여지는 환상의 진면목을 발견하는 것은 쉬운 일이 아니다. 단선적 커뮤니케이션의 모델에서는 찾아볼 수 없었던, 반대 방향으로 향하는 화살표의 위력은 바로 여기서 증명된다.

　　　환상은 실재와 다르다는 사실로 환상이 되고 실재와 다르다는 이유로 비판의 대상이 되어왔다. 때문에 실재로 받아들여지는 환상의 환상성을 드러내기 위해서는 실재와 어떻게 다른지를 드러내야 하는 것이다. 피드백이 자리하는 커뮤니케이션 모델의 환상은 다음과 같은 물음들을 통과하면서 의심의 대상이 된다. 왜 발신자에서 수신자에게로 이르는 길에는 그렇게 많은 단계들이 자리하고 있는데 반대 과정은 그렇지 않은 것일까? 만일 수신자에서 발신자에게로 연결되는 통로를 그렇게 쉽게 만들 수 있다면 원래 과정 또한 여러 단계들을 거치지 않고 지름길을 택할 수 있는 것이 아닌가? 애초에 그러한 우회로를 선택한 이유는 어디에 있는가? 만일 피드백 과정에도 여러 내용들이 동일하게 존재함에도 불구하고 단지 표현상의 이유로 생략한 것일 뿐이라고 주장하더라도 피드백 과정에 상대적으로 낮은 지위를 부여하고 있다는 사실은 감춰지지 않는다. 왜냐하면 생략이라는 움직임은 그 자체로 비중이 작은 것에 내려지는 폭력이기 때문이다.

　　　'완벽한 소통'은 인류가 꿈꿔 온 여러 이상적인 모습들 중 하나이다. 소통 불가능은 신이 인간에게 내린 무서운 벌이

7 특히 피드백의 구조를 취하고 있는 디자인 프로세스에서 이러한 기만성은 두드러진다. 오늘날 디자인 과정에서 피드백은 디자이너들의 자위 수단으로, 혹은 수사적 장치가 되고 있다. 피드백을 통해 정보의 흐름이 사용자에게서 디자이너에게로 향하고 있기 때문에 겉으로 보기에는 사용자가 디자인에 주체적으로 참여하는 분위기를 풍긴다. 그러나 그것은 거짓된 환상에 불과하다.

었고 그만큼 강한 공포의 대상이었다. 바벨탑의 전설은 이러한 공포를 서사로 구체화하고 있다. 소통 불능에 대한 공포, 그것은 역으로 완전한 소통이라는 욕망과 환상을 만들어 냈다. 피드백이 자리한 커뮤니케이션 모델은 자신이 마치 그러한 이상을 실현할 수 있다고 우리를 기만한다. 그것은 허상일 뿐이다. 피드백이 자리하는 커뮤니케이션 모델 내부로 들어가 그 구조를 타고 흐르는 내용을 살펴본다면 이러한 기만성은 더욱 확연히 드러난다.[7]

이 기만의 공간에서 발신자에게서 나가는 메시지는 보내지지만, 수신자에게서 나가는 메시지는 빨려 들어간다. 이 둘은 겉으로 드러나는 것과 같이 대등하고 동일한 위치에 자리하고 있지 못하다. 피드백을 포함하고 있는 커뮤니케이션 모델은 마치 그들이 대등한 것처럼 우리의 시선을 속이지만 환상과 실재 사이에는 결코 작지 않은 틈이 자리한다. 보이지 않는 실재가 보이는 환상에 의해 가려지고 거기서 우리는 억지스런 위로를 받는 것이다.

과정 중심의 커뮤니케이션
모델과 생산 – 소비 모델

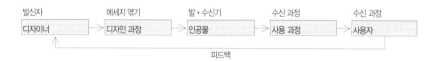

피드백 개념을 통해 쉐넌과 위버의 초기 커뮤니케이션 모델이 보완되어 가는 과정은 디자인 방법론에서의 제너레이션 게임을 떠올리게 한다. 초기에 선형적이었던 디자인 방법론은 리텔(Horst W. J. Rittel)과 브로드벤트 (Geoffrey H. Broadbent) 등을 거치면서 보완되었다. 사용자의 의견이 피드백되는 장치가 디자인 프로세스상에 만들어지고, 이에 따라 순환적인 구조를 형성하게 된 것이다. 그러나 이러한 보완을 통해 사용자의 의견이 그들의 주장처럼 실제로 반영되었는지는 의문이다. 1980년대 이후 쇠락한 디자인 방법론의 운명과 역사의 흔적들은 이러한 의심이 타당한 것임을 증언하고 있다.

엄밀히 말해 피드백의 문제점은 그 자체에 있지 않다. 문제는 피드백이라는 장치를 통과하는 흐름이 발신자에게서 수신자에게로 흐르는 흐름과 대

등한 것이라는 환상과 그 환상을 자연스럽게 만들어 버리는 움직임에 있다. 피드백을 포함한 커뮤니케이션 모델을 완벽한 모델로 이야기하는 태도는 그러한 환상에 대한 반성의 가능성마저 봉쇄해 버린다. 왜냐하면 그러한 주장은 마치 마취약이 우리의 혈관을 타고 몸을 마비시키는 것처럼 실재에 자리하고 있는 계급적이고 불완전한 모습을 볼 수 없도록 눈을 흐리게 하기 때문이다.

 과정학파의 커뮤니케이션 모델은 사물을 기획하고 생산한 후 사용자에게로 이어지는 일련의 생산—소비 과정을 연상시킨다. 물론 과정 중심의 커뮤니케이션 모델이 사물의 기획에서 사용에 이르는 전 과정과 완전히 일치하는 것은 아니다. 그럼에도 불구하고 지배적인 디자인 담론은 둘 사이에 적지 않은 유사성이 자리하는 것으로 이해해 왔다. 이러한 토대 위에서 개별 디자이너들은 과정학파적 커뮤니케이션 모델의 이미지를 의심 없이 내면화하였고 그것을 통해 자신의 디자인 활동을 정의하였다. 자신이 수행하고 있는 디자인 과정을 메시지를 엮는 과정과 동일시하는 디자이너의 무의식적 믿음은 그 결과인 것이다.

 앞의 그림에서 디자인 과정은 발신자인 디자이너가 자신의 의도를 구체적인 메시지로 엮어내는 과정과 대응한다. 물론 여기서의 디자인 개념은 "인공물을 제작하기에 앞서 그 가능성을 확인하고 구체적인 그림이나 모형을 제시하는 활동"이라는 의미에 가깝다.[8] 이러한 의미의 디자인 개념은 정의 자체에 이미 자신의 공간적 위치를 표시하고 있다. '제작 이전'이라는 그 공간적 좌표는 디자인이 스스로의 정체성을 확인하는 기준으로 작용한다. 이러한 인식의 공간에서 그것을 거역하는 움직임이나 해석은 자신의 존재를 부정하는 것이 된다.

 결과적으로 디자인은 생산—소비 모델의 좌측에 위치하면서 우측에 관여한다. 존재론적인 저항으로 인해 공간 이동을 할 수 없는 디자인은 사물이라는 매개물을 통해서만 그 한계를 극복할 수 있다. 그러나 일단 사물에 몸을 싣는 순간 디자인은 얼음장처럼 차가워지면

8 나이젤 크로스, 지해천/정의철 옮김, 『디자인 방법론』(미진사, 1996년), 7~14쪽.

존 리차드슨, 아이들을 위한 지식 연못(Children's Pool of Knowledge), 1995년 LG 국제 디자인공모전 대상 수상작. 정보의 바다를 형상화한 이 제안은 제품의미론적인 디자인 접근 방식을 취하고 있다. 제품의미론은 사용을 메시지 수신 과정으로 이해한다. 디자이너는 발신자의 입장에서 디자인하는 대상이 무엇이고 어떤 방식으로 관계하는지를 규정한다.

서 얼어붙는다. 긴 잠에서 그를 깨워줄 수 있는 것은 생산―소비 모델의 우측
에 자리하는 사용자들이다. 그러나 과정학파적 커뮤니케이션 모델을 내면화
하고 있는 디자이너에게 사용자는 수동적인 존재일 뿐이다. 얼어붙은 디자인
을 얼어붙은 채로 사용해 줄 이들! 여기서 사용은 화학 작용이 아니다. 그것은
물리적인 반응이다. 물성의 변화가 감지되지 않는 너무나 조용하고 일방적인
과정, 그것이 바로 이 모델에서 말하는 '사용'인 것이다. 이러한 사용은 얼어
붙은 사물을 깨울 수 없다. 그것은 무능한 왕자의 키스인 것이다.

디자이너의 의도

커뮤니케이션을 메시지 전달 과정으로 바라보는 과정학파의 입장에서 발신
자의 의도를 발견하지 못하는 현상은 커뮤니케이션 범주에 포함될 수 없다.
이들에게 커뮤니케이션은 '발신자의 의도가 수신자에게 전달되는 과정'을 의
미하기 때문에 의도가 사라진 과정은 커뮤니케이션일 수 없는 것이다. 따라서
발신자의 의도는 커뮤니케이션에서 없어서는 안 될 중요한 요소로 자리한다.

　　예를 들어 길을 잃고 바다를 헤매는 조각배 한 척이 있다고 가정해 보
자. 다행히 멀리서 불빛이 보이고 그 불빛을 따라 무사히 육지에 도착했다면
배를 탄 선원에게 그 불빛은 육지의 위치를 알려 준 의미 있는 존재일 것이
다. 여기서 우리는 불빛의 발생 가능성을 두 가지로 가정할 수 있다. 하나는 등
대에서 유래하는 경우이고 다른 하나는 바닷가 마을의 여러 집 창문을 통해
서 새어 나오는 경우이다. 만일 선원들이 등대에서 나온 빛이 아닌 옹기종기
모여 있는 마을의 집에서 나온 빛 덕분에 육지를 발견한 것이라면 과정학파
는 그것을 커뮤니케이션이라고 보지 않을 것이다. 왜냐하면 마을의 여러 집들
이 실내에 불을 밝힌 것은 책을 읽거나 저녁을 준비하거나 TV를 보는 등과 같
이 그들의 생활을 위해서였지 길 잃은 배를 안내하기 위함이 아니기 때문이다.
그러나 만일 그 불빛이 등대에서 흘러나온 것이라면 불을 밝힌 등대지기와 배
에 탄 선원 간에 발생한 일련의 과정은 커뮤니케이션이라고 할 수 있다. 등대

지기에게는 뱃길을 안내하려는 의도가 분명히 존재하기 때문이다. 발신자인 등대지기의 의도는 빛을 통해 수신자인 선원에게 전달되었고 선원은 그 빛을 통해 발신자의 의도를 성공적으로 전달받은 것이다.[9]

　　　이 예에서 커뮤니케이션의 성립 여부를 결정하는 중요한 기준은 '의도'의 유무이다. 발신자는 커뮤니케이션의 대상인 메시지, 즉 의도를 생산하는 주체이기 때문에 커뮤니케이션을 커뮤니케이션으로 만드는 중요한 주체이다. 이렇게 커뮤니케이션을 규정하는 주체가 발신자이기 때문에 과정학파의 커뮤니케이션 이론은 발신자 중심적 이론이라고 할 수 있다. 메시지 수신으로 사용을 이해하는 디자인 담론 역시 이러한 커뮤니케이션 모델의 가정을 따른다. 사물의 기획, 생산, 그리고 소비에 이르는 일련의 과정을 커뮤니케이션으로 보려는 관점에서 특정 인공물의 의도성은 생산 과정에서 부여되고 소비 과정을 통해서 확인되는 것으로 이해된다. 커뮤니케이션 이론에서 발신자가 '의도'를 설정하는 것처럼, 사물에 담긴 '의도'는 디자이너가 설정하는 것이다.

　　　하나의 커뮤니케이션 활동으로 사물의 생산과 소비 과정을 보는 시각에서 디자인은 조형을 통해 사물에 특정 '인터페이스의 가능성'을 부여하는 활동으로 이해된다.[10] 디자인 활동을 통해 부여된 인터페이스는 구체적인 생산과 유통 과정을 통해 수신자인 사용자들에게 전달된다. 사용자들은 디자이너가 사물에 부여한 인터페이스의 메시지를 전달받고, '사용'이라 불리는 과정을 통해 이를 확인한다. 이러한 사용의 의미는 사물에 부여된 특정 인터페이스를 사용자가 수동적으로 확인하는 활동으로, 예정된 시나리오에 따라 움직이는 배우의 몸짓과도 같은 것이다.

　　　만일 사용자가 디자이너의 의도를 벗어난다면, 그래서 전혀 생각하지 못한 방법으로 사물을 사용한다면 발신자인 디자이너는 이것을 어떻게 받아들일까? '사용'을 메시지 수신

9 '의도'를 하나의 목표를 지향하는 정신이라고 보았을 때, 커뮤니케이션에 있어 의도성은 목표 지향적인 문제 해결 과정이라는 전통적 의미의 디자인 개념을 상기시킨다. 디자인은 하나의 목표를 지향하는 움직임이기 때문에 그것에 적합한 계획과 실천으로 디자인이 구성된다는 것이다. 따라서 디자인에 대한 평가 또한 이러한 목표와의 관계 속에서 이루어진다. 이러한 관점에서 보았을 때 목적이 없는 행위, 즉 임의적인 행위는 디자인 활동이 될 수 없다. 이것이 디자인에서 왜 그렇게 목표를 중요하게 여기는지에 대한 이유인 것이다.

10 물론 여기서 인터페이스란 단순히 기능적 차원의 인터페이스만을 칭하는 것은 아니다. 그것은 다양한 만남의 가능성들을 포함하는 보다 큰 개념이다. 자세한 내용은 1장 참조.

과정으로 이해하는 디자이너가 이와 같은 상황을 접한다면 그는 사용자의 오해와 무지를 떠올릴 것이다. 자신이 사물에 새겨놓은 의도, 그에게는 너무나 자명한 그 관계 방식을 찾아내지 못하는 것은 디자이너에게 당혹스러울 수밖에 없다. 그러나 디자이너는 그 당혹스러움의 원인이 사용자에게 있다고 믿는다. 때문에 디자이너에게 사용자는 교육이 필요한 대상이 되는 것이다. 굿 디자인에 대한 디자이너들의 집착은 이와 무관하지 않다. 디자이너는 자신이 사용자보다 취향에 있어서 우월한 존재임을 의심하지 않는다. 디자이너는 '사용자들이 확인할 메시지는 자신이 만든다!'라고 확신한다. 그러나 디자이너의 이러한 확신은 과정학파의 커뮤니케이션 모델에 바탕을 둔 디자인 이해 방식이 만들어 낸 환상일 뿐이다.

두 번째 풍경: 의미 공유로서의 '사용'

과정학파의 커뮤니케이션 모델과 달리 기호학적 소통 이론에서 의미는 통로(channel)를 통해, 혹은 사물을 타고 전달되지 않는다. 의미란 선험적으로 존재하는 것이 아니라 대상과 수신자와의 상호 작용을 통해 생산되는 것이기 때문이다.[11] 기호학적 소통 이론에서는 발신자의 의도를 중요시하는 과정학파의 이론과 달리 수신자의 해석에 보다 큰 가치를 부여한다. 여기서 해석자는 발신자가 만든 의미를 전달받는 수동적인 존재가 아니라 의미를 만들어 내는 능동적 주체로 자리한다. 메시지의 전달 과정으로 커뮤니케이션을 이해하는 입장에서 보았을 때 수신자에 의해 이루어지는 잘못된 이해, 가령 사랑한다는 의미의 점자 언어를 별자리 그림으로 잘못 이해하는 것과 같은 예는 실패한 커뮤니케이션이다. 이러한 상황은 커뮤니케이션 과정을 통해 극복하고자 하는 것으로, 실패 이상의 의미를 가지지 않는다. 그러나 기호학적 소통 이론은 이러한 잘못된 이해의 가능성을 인정하는 토대 위에서 상호 간의 의미 공유를 모색한다. 이것은 수신자를 수동적으로 보는 시각에서 진일보한 것이다.

11 이 경우 수신자라는 용어보다는 해석자라는 용어를 많이 사용한다. 또한 미디어와 메시지라는 개념은 텍스트와 의미라는 용어로 대체된다. 왜냐하면 기호학에서 의미는 미디어에 내재하는 메시지가 아니라 해석자에 의해 생성되는 것이기 때문이다.

사물의 생산과 소비를 단선적 커뮤니케이션 활동으로 이해하는 디자이너에게 의도에서 벗어난 사물의 사용은 받아들여질 수 없는 것이었다. 이것은 발신자인 디자이너가 보내는 디자인 의도라는 메시지를 수신자인 사용자가 제대로 받아들이지 못한 것으로, '실패한 커뮤니케이션'일 뿐이다. 그러나 우리가 만일 기호학적인 소통 이론을 통해 동일한 상황을 바라본다면 다른 설명이 가능하다. 우리는 그 상황을 사용자에 의해 새로운 의미가 창조되었다고 표현할 수 있을 것이다. 소통을 의미의 전달이 아닌 의미의 발생으로 보는 기호학적인 시각에서 디자이너의 의도와 다른 사용은 실패가 아닌 새로운 내용의 창조이자 생성이다.

그렇다고 해서 기호학적 소통 이론이 의미의 전달을 전제로 하지 않는 것은 아니다. 실제로 소쉬르(Ferdinand de Saussure)의 기호 이론은 '의미 전달을 위한 기호 이론'으로 평가받고 있다. 물론 소쉬르는 의미가 만들어지는 과정에 주목한 퍼어스(Charles Sanders Peirce)의 기호 이론과 그 대상과 접근 방법에 있어 차이가 있다. 퍼어스가 자연적이고 비의도적인 대상과 현상들을 기호의 영역에 포함시킨 반면 소쉬르는 의도적이고 인위적인 대상만을 기호로 한정하여 생각했다. 그러나 소쉬르의 이론이 의도적이고 인위적인 의미 전달을 상정한다고 하더라도 앞서 과정학파의 커뮤니케이션 이론에서처럼 대상을 매개로 의미가 발신자에게서 수신자로 이동하는 이미지를 상정하고 있는 것은 아니다. 기호학은 기본적으로 의미는 전달되는 것이 아니라 대상과의 관계에서 발생하는 것으로 이해하기 때문이다.

기호로서의 사물

앞서 살펴본 과정학파가 메시지의 존재를 당연시하면서 과정에 초점을 둔 것과는 달리 기호학에서는 하나의 기호가 어떻게 의미를 생성시키는지에 보다 많은 관심을 가진다.[12] 소쉬르는 그의 『일반언어학 강의』에서 "사회생활 속에 있는 기호의 삶을 연구하는 과학을 생각할 수 있다. 그것은 사회 심리학의

일부분을 이룰 것이며, 따라서 일반심리학의 일부분을 형성할 것이다. 우리는 그것을 기호학이라고 부르기로 한다."[13]라고 기호학을 정의하였다. 소쉬르에게 있어 기호학은 언어학에 기초를 두고 있는 것이었다. 언어학자로서 그의 관심은 시간의 흐름에 따라 변화하는 언어의 통시적 내용이 아닌, 어느 일정 시대에 언어가 작동하는 내용과 방식을 다루는 공시적 차원에 위치하고 있었다. 그는 언어를 하나의 '형식'으로 이해했는데 이는 그의 접근 방식에 명확히 드러난다. 예를 들어 그는 언어활동을 기표(signifier)와 기의(signified), 랑그(langue)와 파롤(parole), 통합체(syntagm)와 계열체(paradigm) 등의 이항적 관계 구조로 설명한다. 그에게 기호는 의미의 운반체인 '기표'와 추상적 관념인 '기의'가 결합되어 형성되는 것으로, 하나의 기호는 또 다른 기호들과 관계하면서 일종의 구조를 형성한다.

우리가 일상에서 접하는 다양한 대상들과 현상들은 기표와 기의라는 소쉬르의 기호 형식으로 설명될 수 있다. 가령 사랑하는 이로부터 받은 한 송이 장미꽃은 기호일 수 있다. 그것이 다소 시들고 볼품없는 작은 장미꽃이라 하더라도 우리는 가게에 진열된 그 어떤 싱그럽고 탐스러운 장미꽃보다 의미 있고 귀한 것으로 받아들인다. 왜 그럴까? 그것은 사랑한다는 의미를 지시하는 기호이기 때문이다. 기호로서의 장미꽃은 국화나 튤립이 아니라는 사실을 통해 그 의미를 지시한다. 소쉬르의 개념 틀로 이것을 설명하면 기표는 '장미꽃이란 물리적인 실체'가 될 것이고 기의는 '사랑'이라는 의미가 될 것이다.

그렇다면 디자인이 대상으로 하는 이미지나 사물은 기호일 수 있을까? 만일 그것들이 기호일 수 있다면 사물에 있어서 기표와 기의는 어떻게 구분할 수 있을까? 기호는 그 자신이 아닌 다른 무언가를 지시한다. '그 자신'이 기표라면 '다른 무엇인가'는 기의가 될 것이다. 사물이 기호이기 위해서는

12 이러한 기호학의 출발점에 대해서는 몇 가지 견해들이 있다. 플라톤의 '세미오티케(sémiotikê)'라는 용어에서 그 흔적을 발견하기도 하고, 영국의 철학자 존 로크(John Locke)의 『An Essay concerning Human Understanding』에서 출발점을 찾기도 한다. 그러나 일반적으로는 스위스의 언어학자 소쉬르와 미국의 철학자 퍼어스로부터 하나의 학문 영역으로서 현대 기호학에 대한 연구가 시작되었다는 견해가 지배적이다.

13 페르디낭 드 소쉬르, 최승언 옮김, 『일반언어학강의』(민음사, 1994년), 27쪽

14 움베르토 에코, 김광현 옮김, 『기호와 현대예술』(열린책들, 1998년), 360~361쪽.

이러한 조건을 충족해야 한다. 우선 우리는 사물의 외형적 형태, 구조, 색상 등을 '그 자신'이라고 말할 수 있을 것이다. 이러한 기표는 무엇을 지시하는가? 사실 많은 것을 지시할 수 있다. 움베르토 에코(Umberto Eco)가 지적한 '사물의 기능' 또한 그중 하나이다. 그는 "하나의 제품은 그것이 수행할 기능을 전달한다."라고 주장한 바 있는데, 이는 사물의 물리적 형식을 하나의 기표로 보았을 때 기의에 해당하는 것이 기능임을 드러내는 것이다.[14] 포크의 물리적 구조와 형상은 음식을 찍어서 먹는 기능과 대응하고 사무실 의자의 형상과 물리적 구조는 사용자가 앉아서 사무를 보는 기능에 대응한다. 이런 맥락에서 사물은 기능을 기의로 취하는 기호일 수 있는 것이다. 이러한 내용을 도식화하면 다음과 같다.

기호의 구성 체계

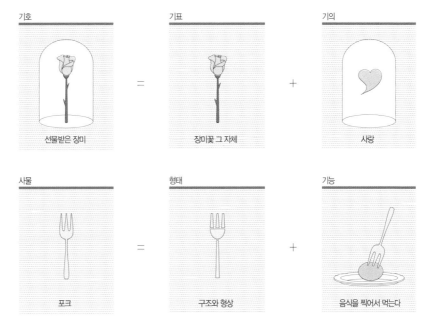

기호	=	기표	+	기의
선물받은 장미		장미꽃 그 자체		사랑
사물	=	형태	+	기능
포크		구조와 형상		음식을 찍어서 먹는다

그러나 사물을 하나의 기호로 볼 때, 기능만이 기의가 되는 것은 아니다. 사회적이고 문화적인 의미들, 미적인 속성, 개인적인 경험이나 기억 등을 사물이 지시할 수도 있기 때문이다. 물론 독일의 미학자 베르튼 뢰바흐(Bernd

Lübach)의 '확장된 기능주의 이론'에서처럼 기능을 실제적 기능, 미적 기능, 상징적인 기능으로 확대한다면 기능이라는 개념으로도 하나의 사물과 관계 맺는 기의를 보다 많이 설명할 수 있을 것이다. 그러나 일반적인 디자인 담론에서처럼 '기능'이 말 그대로 실제적인 기능만을 의미하는 것이라면 우리는 사물이라는 기호의 기의를 이야기할 때 더 다양한 개념과 내용들을 떠올려야 한다.

　　지금까지 디자인 담론은 사물을 '형태와 기능'이라는 틀로 이야기해 왔다. 이러한 설명 방식은 기능 이외의 사물의 존재 이유는 없는 것 같은 환상을 만들어 낸다. 만일 기호학을 이야기하면서 사물의 형태와 기능을 기표와 기의에 기계적으로 연결시킨다면 우리는 전통적인 디자인 담론의 문제 설정과 그 테두리 안에서 벗어날 수 없을 것이다. 그러한 대응은 전통적인 설명 방식을 재생산하면서 그 내용을 강화하고 고착화할 뿐이다. 사물을 하나의 기호로 본다는 것이 가질 수 있는 다른 함의는 무엇일까? 여기서 우리는 기호가 의미를 다루는 것이고 사물에 있어 의미는 실제적 기능과 완전히 포개질 수 없다는 사실에 또다시 주목해야 한다. 그것은 하나의 기호로 사물을 이해한다는 것이 형태와 기능이라는 기존의 입장에서 거리를 두려는 비평적 의지의 표현일 수 있기 때문이다.

　　소쉬르는 기표와 기의의 연결은 기호 제작자에 의해 임의적으로 이루어진다고 주장하였다. 하나의 기의에 연결될 수 있는 기표는 무한히 팽창할 수 있는 것이다. 이러한 기호의 특성을 '자의성'이라고 부른다. 기호의 자의적 특성으로 인해 우리는 상대를 사랑한다는 의미를 코를 만지는 행위와 연결시킬 수도 있고 발로 바닥을 차는 행위와 연결시킬 수도 있다. 이렇게 만들어진 기호가 해독자에 의해 같은 의미로 이해되느냐 아니냐는 두 번째 문제다. 중요한 것은 기호의 자의성으로 인해 기표와 기의의 연결이 자유롭고, 그것으로 인해 우리는 순간순간 새로운 기호들을 만들어 낼 수 있다는 점이다. 이렇게 기표와 기의를 관계시키는 것을 기호를 만드는 행위, 즉 기호화 과정

(encoding)이라 부른다. 이것은 주로 기호 제작자에 의해 이루어지는 활동이다. 반면 기표로부터 기의를 찾아내는 과정은 기호 해독과정(decoding)이라 불린다.

기호가 자의적이기 때문에 우리는 기호를 이해하는 데 있어 논리가 아닌 학습을 필요로 한다. 밸런타인데이에 선물받은 초콜릿이라는 기호의 의미를 이해하기 위해 요구되는 것은 논리적으로 진리를 찾아나서는 연구자의 태도나 인과관계를 밝히는 탐정의 노력이 아니다. 그러한 방식으로 기호를 다루는 것은 의미를 이해하는 데 아무런 도움을 주지 못한다. '카카오 씨를 볶아서 만든 가루 덩어리'와 '사랑' 사이에는 어떠한 유사성이나 인과관계도 존재하지 않기 때문이다. 우리에게 필요한 것은 '밸런타인데이에 여성이 남성에게 주는 초콜릿은 사랑한다는 의미를 담고 있다.'라는 관습화된 내용에 대한 학습이다. 이 학습을 바탕으로 특정한 날에 초콜릿을 받으면 우리는 그것을 하나의 기호로 이해하는 것이고, 어렵지 않게 대응하는 의미를 떠올리는 것이다.

여기서 학습은 학교와 같은 제도화된 교육 기관에서 이루어지는 활동만을 의미하지 않는다. 우리는 매일 매일의 삶에서 매 순간 무언가를 학습한다. 어떤 영화를 감동 깊게 본 사람은 복잡한 거리 한 구석에서 흘러나오는 그 영화의 주제곡을 듣고 주인공 남녀가 애정 어린 눈빛을 주고받는 장면을 떠올릴 것이다. 그가 극장에서 영화를 보면서 보낸 시간은 일종의 학습 과정인 것이다. 우리는 학습을 통해 사회에서 유통되는 기호들의 의미를 습득하고, 반복되는 만남 속에서 그 의미들을 떠올리고 수정하며 살아간다.

사물의 의미와 의미 공유의 조건

흔히 우리는 누군가에게 선물을 할 때, '감사'나 '축하'와 같은 선물의 의미가 선물과 함께 전달되는 것이라고 생각한다. 그러나 엄밀히 말하면 의미는 선물과 함께 전달되는 것이 아니다. 전달되는 것, 즉 이동하는 것은 물질로서의 선물뿐이다. 기호학적으로 말하자면 기표만이 전달되는 것이다. 전달된 기표는

기호 해석자에게 기호 제작자가 의도한 의미와 동일한 의미를 재생산할 수 있는 기회를 제공한다. 의미는 기호 해석자에 의해 만들어지는 것이지 사전에 만들어져 전달되는 것이 아니다. '의미 전달'이란 기호 해석자가 경험과 학습으로 얻은 자신의 기억 창고 속에서 주어진 기표와 연결된 의미를 찾아내는 과정이다. 기호 해석자가 기호 제작자가 의도한 의미와 동일한 의미를 그 대상과 연결시켰을 때 우리는 '의미가 전달되었다.'라고 표현한다. 때문에 의미는 이동하는 것이 아니라 생성되고 공유되는 것이다.[15]

이렇게 보았을 때 의미가 전달된다는 것, 즉 다른 많은 가능성들을 제치고 기호 제작자가 의도한 것과 동일한 의미를 떠올리는 것은 참으로 기적적인 일이 아닐 수 없다. 성공적인 의미 전달이나 의미 공유는 많은 의미 작용들 중 하나의 경우에 불과하다.[16] 의미 작용은 하나의 대상이나 현상으로부터 의미를 생산하는 것을 포함하기 때문에 우리들은 매순간 의미 작용과 더불어 살아간다고 해도 과언이 아니다. 머리를 말리는 모습, 시들어 가는 화분 속의 화초, 지하철역 한구석에 수북이 쌓여 있는 신문뭉치 등등. 이 모든 것과의 관계에서 우리들은 의미 작용을 피할 수 없다. 그것들이 어떤 의미를 만들어 내려는 의도를 가지든 말든 우리는 그것들로부터 특정 의미들을 떠올린다. 시들어가는 화초를 보고 그것이 물을 필요로 하는 것임을 알아차리고, 지하철 한구석에 수북이 쌓인 신문을 보면서 간밤에 그곳에서 어려운 잠을 청했을 누군가를 떠올린다. 대상과 해석자 사이의 협상을 통해 생산되는 의미는 시간과 공간, 그리고 해석자에 따라 다양한 모습으로 나타난다. 말라 시들어가는 화초는 물을 필요로 하는 것일 수도 있지만 주인의 매정함을 의미하는 것일 수도 있다. 늦은 오후 지하철 한구석에 수북이 쌓인 신문지는 지하철 관리의 소홀함을 의미할 수도 있다. 그렇게 하나의 대상은 서로 다른 이에게 각기 다른 의미를 드러내는 기호일 수 있는 것이다.

우리가 다루고 있는 사용은 이러한 의미 작용의 맥락에서도 이해될 수 있다. 의미 작용의 맥락에서 본다면 특정 사물을 사용할 때 사용자가 접하는

것은 사물의 물질적 구조와 그것이 만들어 내는 형태뿐이다. 그것은 기표이다. 이러한 기표에 일종의 기의라고 할 수 있는 효용 가치나 사회, 문화, 정치적 의미들을 관계시키는 것은 사용자의 몫이다. 한 대상에 부여할 수 있는 다양한 기능과 의미들 속에서 디자이너가 의도한 것과 동일한 특정 기능과 의미를 사용자가 찾아내는 것은 쉬운 일이 아니다. 우리는 그러한 일치를 너무도 당연한 것으로 받아들이지만 사실 그러한 일치는 기적에 가까운 일이다. 이러한 희박한 의미 공유의 가능성을 높이는 역할을 하는 것이 바로 약호다. 약호는 "기호와 이러한 기호가 사용되는 방식이나 상황, 그리고 보다 복잡한 메시지를 형성하기 위해 기호들의 결합 방식을 결정짓는 규칙"이다.[17] 약호는 기호를 엮는 규칙이자 기호를 풀어내는 규칙이다. 때문에 기호 제작자는 약호를 바탕으로 특정한 기의와 기표를 연결하고, 기호 해독자는 약호를 통해 그 기호의 의미를 읽어낸다.

　　　　이러한 약호의 존재는 일상에서 쉽게 확인할 수 있다. 서울의 지하철역 계단 난간 시작점에는 시각 장애자를 위해 마련된 점자 안내 표시가 있다. 계단을 오르내릴 때마다 오돌토돌하게 나와 있는 점자 표시는 우리의 손끝을 자극한다. 그 점자 표시는 하나의 기호이다. 점자를 그곳에 새겨 넣고 그 점자를 읽어내는 과정은 의미 작용임에 틀림없다. 그 점자는 시각 장애인들에게 특정한 내용을 알리기 위해 제작되었고 장애인들은 촉각을 통해 그 내용을 읽는다. 점자라는 체계를 통해 의미를 소통하려면 우리는 의미를 만들어 내기 위해 여러 점들이 어떻게 조합되는지 알아야 한다. 그 조합의 규칙이 바로 약호이다. 점자 체계에 자리하는 약호는 점자 언어를 제작할 때뿐만 아니라 점자로 만들어진 기호를 풀어낼 때도 필요하다. 점자를 안다는 것은 그 약호를 알고 있다는 것이고, 점자의 약호를 알고 있는 사람은 점자로 쓰인 텍스트가 전하는 의미를 풀어낼 수 있다. 반면 약호

15 오창섭, 「디자인과 키치」(토마토, 1997년), 58쪽 참조.

16 의미 작용이란 기표에 기의를 더하거나 빼는 활동을 말하는데, 기호 해석자 입장에서 그것은 의미를 생산하는 활동이다. 여기서 기호 해석자에 의해서 생산되는 의미는 다양할 수 있다. 때문에 성공적인 의미 전달, 즉 의미 공유는 의미 작용이라는 보다 큰 범주에 포함되는 것이다. 왜냐하면 의미 공유에 실패했을 때에도 기호 해석자에 의해 새로운 의미는 만들어지는 것이고, 이 역시 의미 작용이기 때문이다.

17 존 피스크, 강태환/김선남 옮김, 「문화커뮤니케이션론」(한뜻, 1997년), 51쪽.

를 모르는 사람은 점자로 어떤 의미를 구성할 수도, 의미를 해석할 수도 없게 된다. 점자의 약호를 모르는 이에게 점자로 쓰인 텍스트는 불규칙한 점들의 집합으로 구성된 하나의 그림일 뿐이다.

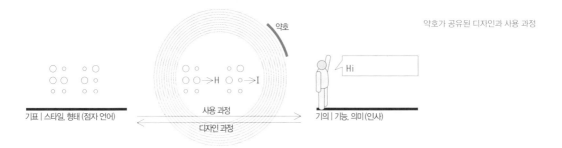

약호가 공유된 디자인과 사용 과정

약호는 공유될 때 의미 있는 것이 된다. 추운 겨울 우리는 '장갑'이란 사물로 손을 보호한다. 장갑이라는 문자, 혹은 음성을 들었을 때 우리의 마음 속에는 어떤 내용이 떠오른다. 여기서 자음과 모음으로 구성된 문자의 형태, 혹은 음성은 일종의 기표이고 '손을 보호하거나 추위를 막기 위하여 천이나 실 또는 가죽 따위로 만들어 손에 끼는 물건'이라는 의미는 기의라 할 수 있다. '장갑'이라는 글자 형태가 그 단어의 의미와 자연스럽게 연결되는 것은 문화적 관습에 의해 만들어진 약속, 즉 약호 때문이다. 이 약속은 기표로서의 단어에 의미를 부여하고 그 단어로부터 의미를 해석하는 데 사용된다. 한국어를 사용하는 사람이라면 공통된 언어 경험을 통해 어렵지 않게 의미를 파악할 수 있는데, 이는 우리가 직간접적인 학습을 통해 그 약속을 습득했기 때문에 가능한 일이다. 그러나 외국인과 대화할 때에는 이러한 소통이 어렵다. 외국인은 '장갑'이라는 음성, 혹은 글자에서 우리가 알고 있는 바와 같이 '손을 감싸는 도구'를 떠올리지 못한다. 이는 언어적 경험이 서로 다르기 때문이다. 그들이 장갑의 의미를 알기 위해서는 학습을 통해 한국어를 구성하는 방식, 즉 약호를 습득해야 하는 것이다.

이러한 이해 속에서 '의미 공유로서의 사용'을 모델로 취하는 디자인

담론은 과정학파적인 커뮤니케이션 모델을 취하는 디자인 담론에서와 달리 사용자들의 사회문화적 행태들에 많은 관심을 갖는다. 디자이너는 자신이 의도한 대로 사물이 사용되기를 원하고, 그것을 위해서는 사용자들이 갖고 있는 약호를 고려하여 사물의 형태와 인터페이스를 결정해야 하기 때문이다. 그러나 이러한 인식의 이면에는 여전히 사용자와 사용을 자신의 의도 속에 편입시키려는 특정 주체의 의지가 자리한다. 그 의지는 여전히 올바른 사용과 그렇지 못한 사용을 상정하고 있다. 사용 과정에 작용하는 미적, 기능적, 사회적 약호들을 파악하는 일이 디자이너에게 중요한 것은 사용을 풍요롭게 하기 위해서라기보다는 특정한 방식으로 수렴하기 위함이다.

세 번째 풍경: 의미 창조로서의 '사용'

앞서 조각배의 예로 다시 돌아가 보자. 메시지 전달로서 커뮤니케이션을 보는 과정학파적 입장에서 마을에서 새어 나온 불빛을 보고 무사히 육지로 귀환하는 과정은 커뮤니케이션이 아니었다. 왜냐하면 그곳에는 '발신자의 의도'가 존재하지 않기 때문이다. 하지만 퍼어스의 기호 이론에서는 이 경우도 등대를 보고 귀환하는 것과 같은 가치를 지닌다. 그것은 퍼어스의 소통 이론이 발신자가 의도한 메시지의 전달 유무에 관심을 가지기보다는 해석자에 의한 의미의 산출과 교환에 관심을 가지기 때문이다.

소쉬르가 의미 공유를 위해 인위적으로 만들어진 기호 체계만 기호로 간주하여 연구 대상으로 설정한 데 반해 퍼어스는 "누군가에게 무엇인가를 대신하여 나타낼 수 있는 어떤 것은 기호"라는 입장을 취한다.[18] 즉 의도를 가진 기호 제작자의 유무에 관계없이, 그것이 인위적인 것이든 자연적인 것이든 누군가에게 무엇인가를 대신하여 나타낼 수 있다면 모두 기호가 될 수 있는 것이다. 그는 기호와 대상, 그리고 기호를 인식하는 주체의 마음에 떠오르는 개념들의 서로 다른 관계에 따라 기호를 세 가지로 구분하여 설명하였는데, 도상(icon), 지

18 Charles S. Peirce, Collected Papers, Vol. 2, Charles Hartshorne, Paul Weiss and Arthur W. Burks (ed.), (Cambridge, Mass.: Harvard University Press, 1932), 135쪽.

표(index), 상징(symbol)이 그것이다.

　　우선 도상은 사실적인 그림이나 동상, 혹은 사진과 같은 것으로 실제 대상과의 유사성으로 인해 정의되는 기호이다. 지표는 불에 대한 연기, 감기에 대한 기침과 같은 것으로 원인과 결과의 관계를 통해 형성되는 기호이다. 우리는 해석을 통해 지표적 기호의 의미를 파악할 수 있다. 마지막으로 상징은 우리가 사용하는 언어, 수, 국기와 같은 것으로 관습을 통해 실제와 연결된다. 우리가 그 의미를 이해하기 위해서는 학습 과정을 거쳐야 한다. 소쉬르는 퍼어스의 세 가지 기호 중 상징만을 기호로 간주하였다. 때문에 퍼어스의 기호 범위가 소쉬르보다 넓다고 할 수 있다.

　　퍼어스는 소쉬르의 이항적 구조와 달리 삼항적 구조를 통해 기호현상을 설명하고 있다. '기호현상'이라는 용어를 사용한 것은 퍼어스에게 있어 기호는 하나의 코드화된 단위가 아니라 역동적인 의미 작용을 통해 존재하기 때문이다. 퍼어스가 제시한 기호현상의 세 가지 요소는 기호, 혹은 표현체(representamen), 해석소(interpretant), 대상(object)이다. 여기서 기호, 혹은 표현체는 소쉬르적 개념의 기표에 해당하고 해석소는 기의에 연결될 수 있을 것이다. 대상은 퍼어스의 기호학이 소쉬르의 기호학과 명확히 구분되는 지점이다. 소쉬르에게 있어 기호는 대상과 무관한 언어적 차이의 체계이기 때문에 대상은 중요하게 다루어지지 않았다. 반면 퍼어스의 기호학은 논리학과 철학적인 문제의식에 바탕을 두고 있어서인지 실재 대상을 중요한 요소로 취하고 있다. 대상은 구체적인 존재일 수도 있고 추상적 관념일 수도 있는데, 기호에 의해 나타내지기를 기다리는 것들을 총칭한다.

　　집이나 식당에서 흔히 발견할 수 있는 정수기의 사용 과정을 통해 우리는 퍼어스의 기호에 관한 도식을 쉽게 이해할 수 있다. 대개 정수기는 두 개의 꼭지를 가지고 있는데 식사 후 우리는 취향, 혹은 필요에 따라 뜨겁거나 차가운 물을 받아 마신다. 이때 정수기의 두 꼭지에 표시된 파란색과 빨간색은 퍼어스가 말하는 기호, 혹은 표현체에 대응된

19 박정순, 『대중매체의 기호학』(나남출판, 1997년), 137~144쪽.

다. 우리는 파란색 꼭지에서는 차가운 물이, 빨간색 꼭지에서는 뜨거운 물이 쏟아질 것이라고 믿는다. '차가운 물이 나온다.' 혹은 '뜨거운 물이 나온다.'라는 사용자의 믿음은 파란 꼭지와 빨간 꼭지 각각의 해석소가 되는 것이다. 그리고 실제 우리가 컵을 가져갔을 때 쏟아지는 물은 기호로서 색상이 가리키는 대상이 된다.[19] 이러한 구조를 위 도식에 적용하여 시각화하면 다음과 같다.

기호 삼항 구조의 적용 예

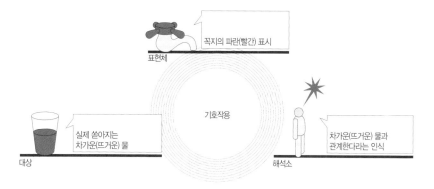

우리는 정수기 꼭지의 파란 표시를 보고 그것이 차가운 물과 관계있다는 해석소를 떠올린다. 해석소는 기호인 표현체와 대상 사이에서 사용자가 경험을 통해 떠올리게 되는 일종의 관념이다. 따라서 동일한 대상에 대한 해석소는 사용자 각각의 경험 내용, 혹은 문화적 관습 등의 차이로 인해 달라질 수 있다. 하나의 기호는 해석소를 통해 대상과 관계를 가진다고 보았을 때 특정 기호의 의미는 경험 주체가 지닌 경험 내용에 의해 영향을 받을 수밖에 없는 것이다.

퍼어스의 기호 이론에서는 어떤 대상이 만일 누군가에 의해 하나의 기호로서 해독되지 않는다면 더 이상 기호로 존재하지 않는다. 때문에 퍼어스의 기호 이론은 사용자, 혹은 해석자 중심의 이론이라는 것을 알 수 있다. 이것은 앞서 과정 중심의 커뮤니케이션 이론, 혹은 기호 생산자의 의도를 중요시하는 소쉬르의 전달 기호학과는 큰 차이를 드러내는 것이다. 더욱이 기호의 의미라고 할 수 있는 해석소가 다름 아닌 해석자의 마음속에 떠오른 어떤 인식을 뜻

한다는 사실은 이 이론이 사용자 중심적임을 다시 한 번 드러내는 것이다. 퍼어스의 기호 이론은 해석 중심적이므로 의도를 가진 발신자를 필수 요소로 포함하지는 않는다. 때문에 어떤 기호가 의도를 가지고 제작되었든 아니든 누군가에 의해 하나의 기호로 해독된다면 기호일 수 있는 것이다. 기호가 생산자로부터 자유로운 것으로 규정되고 해석자에 의해서 자신의 존재를 확인받는다는 것은 하나의 대상이 서로 다른 해석자에 의해 다양한 기호로 증식될 수 있음을 시사한다. 즉 대상이 동일하더라도 기호 해석자가 다르다면, 혹은 다른 해석소를 떠올리고 그에 따라 다른 기호 작용을 만들어 낸다면 그것은 서로 다른 기호일 수 있는 것이다.[20]

창조적 사용

퍼어스의 기호 이론은 사용에 대한 또 하나의 새로운 이해 가능성을 제공하고 있다. 그것은 다름 아닌 '창조적 사용'이라는 가능성이다. 전통적인 디자인 담론은 사물 자체에 존재 가치인 기능, 즉 일종의 메시지가 내재하고 있는 것으로 이해해 왔다. 이 기능은 제작 과정을 통해 부여되는 것으로 이해되고, 사용자는 사용 과정 속에서 사물의 의도인 기능을 향해 충실히 움직이도록 제한되었다. 이러한 이해 속에서 사용자는 메시지의 수동적인 수신자이자 하나의 추상적 동선으로 정의된다. 그는 프로그램 된 경로를 따라 움직이는 로봇과 같은 존재인 것이다. 여기서 사물은 생산의 영역에서 정의한 바 그대로 사용자에게 존재하는 것으로, 사용자는 예정된 각본에 따라 그 사물과 관계하는 것으로 이해되어 왔다.

　　그런데 우리는 일상 삶에서 수동적인 존재라고 믿어 왔던 사용자의 또 다른 모습을 발견하게 된다. 생산 당시에 만들어진 사물의 가능성들을 해체하고 새로운 가능성을 찾아 나서는 모습들이 바로 그것이다. 만일 누군가 음식을 먹기 위한 도구인 수저를 문을 잠그기 위한 수단으로 사용한다면, 그래서 그것으로 더 이상 음식을 먹는 행위를 하지 않는다면 그것을 음식을 먹기 위

20 하나의 기호가 가질 수 있는 다양한 의미들이 수직적 층을 형성하고 그 결과 일종의 두께가 만들어지는 것으로도 이해할 수 있다. 이것은 개인적인 차원에서 발생하는 의미보다는 사회적인 상황에서 발생하는 의미들을 설명하는 데 보다 효과적이다. 우리는 동일한 표현체에 대해 다양한 의미나 해석소들이 공존하고 있음을 사회적 삶의 여러 상황에서 확인하게 된다. 롤랑 바르트가 이야기한 신화라는 개념은 이와 유사하다. 그는 이러한 두께를 새로운 기의의 생성을 통해 기표가 확장하는 과정으로 묘사한 바 있다. 롤랑 바르트, 정현 옮김, 『신화론』(현대미학사, 1995년), 16~95쪽 참조.

21 움베르토 에코, 김광현 옮김, 『기호와 현대 예술』(열린책들, 1998년), 373쪽.

22 '키치'라는 용어는 주체가 받아들일 수 없는 형상이나 대상을 지시하는 완곡한 표현으로 사용되어 왔다. 예를 들어 미술의 영역에서 키치는 예술적 가치가 없다. 그러면서도 끊임없이 예술의 주위를 기웃거리는 대상들을 멸시하는 표현으로 사용되고 있다. 마찬가지로 본래 가정된 사용의 가능성으로부터 벗어난 사용은 제작 주체를 당혹하게 만드는 현상이므로 그 주체는 이러한 사용을 '키치적'이라는 이름으로 부정하는 것이다. 여기서 키치는 특정한 의미를 가지기보다는 특정한 영역에 포함될 수 없는 것들에 대한 강한 부정, 혹은 거부를 드러내는 표현이다. 이런 맥락에서 키치는 어른이 유아들에게 만지거나 먹어서는 안 되는 것들을 지칭할 때 사용하는 '지지'라는 표현과 같은 것이다. '지지' 역시 특정 대상이나 움직임을 지칭한다기보다는 취해서는 안 될 것들을 총칭하는 표현으로 사용되기 때문이다.

한 도구라고 말할 수 있을까? 그러한 소비 주체에게 그 사물의 물질적 형식은 음식을 떠서 먹는다는 의미보다는 문고리를 걸어 잠근다는 의미와 관계하는 물건으로 이해될 것이다. 여기서 그 인공물은 '문을 걸어 잠그는 도구'라는 새로운 존재론적인 지위를 획득하게 되는 것이다.

쾨니그(G. Klaus Koenig)는 『반나절의 상자(Cassa del Mezzo—giorno)』에서 시골 사람들에게 지어 준 현대식 주택이 어떻게 사용되는지에 대한 흥미로운 사례를 제시하고 있다. 이 사례는 도구의 정체성이 사용 과정을 통해 변화할 수 있음을 시사한다. 그 내용은 다음과 같다.

"시골 사람들에게 지어준 주택은 욕실과 수세식 변기를 갖추고 있었다. 그러나 그들은 대소변을 집 밖에 있는 밭에서 해결하는 습관이 있었다. 당연히 그들이 욕실에서 발견한 이상하게 생긴 장치는 올리브를 헹구는 도구로 사용되었다. 즉, 그들은 변기 안에 그물 같은 것을 설치한 다음, 그 안에 올리브를 넣고 물을 내림으로써 올리브를 깨끗하게 씻을 수 있었다."[21]

일반적으로 '변기를 올리브를 헹구는 도구로 사용하는 것과 같은 현상'은 키치적 소비 현상과 같이 부정적인 것으로 받아들여지거나 금기시된다.[22] 그것은 디자이너를 모독하는 행위요, 사물의 기능을 읽지 못하는 무지함의 결과다. 기호를 만드는 과정에서 의도된 사용법이 아닌 또 다른 사용법의 출현. 그것은 디자이너를 당황하게 하고 디자이너는 이를 억압한다. 그러나 이러한 현상은 억압한다고 사라지지 않는다. 엄연히 존재하는 현상을 커뮤니케이션의 맥락에서 설명하고자 한

다면 우리는 퍼어스를 경유해야 할 것이다. 그의 기호학은 끊임없이 생성되는 해석소라는 개념을 통해, 그리고 해석소를 포함한 대상과 표현체의 상호 작용인 기호 작용을 통해 기호를 설명하기 때문에 끊임없이 생성되는 창조적 사용을 긍정적으로 이해할 수 있는 가능성을 열어 주고 있는 것이다.

　　변기의 구조와 형태는 하나의 표현체로 이해할 수 있다. 이 표현체는 그것과 관계하는 다양한 주체들에게 동일하게 존재하는 물질적 구조물이다. 그러나 그것이 실제로 무엇으로 존재하는가는 각 주체들의 마음속에 존재하는 해석소에 따라 달라진다. 가령 '대소변을 해결하는 것'이라는 해석소를 떠올린 사람에게 그것은 변기가 될 것이고 '올리브를 헹구는 것'이라는 해석소를 떠올린 사람에게는 변기가 아닌 올리브를 헹구는 도구가 될 것이다. 이것은 개인의 경험과 삶을 통해 구체화된 사용자의 정신적 개념인 해석소의 차이에서 기인한다. 서로 다른 해석소는 사물을 서로 다르게 정의한다. 즉 동일한 물질적 형식이 어떤 이에게는 '변기'로, 또 다른 이에게는 '올리브를 헹구는 도구'로 존재하는 것이다. 사용 주체에 의해 떠올려지는 창조적 해석소는 사물의 새로운 존재 가능성을 확인하는 출발점이다.

　　그렇다면 하나의 대상에 대한 해석소는 해석자의 수만큼 다양하게 존재하는가? 동일한 해석소의 존재 가능성은 없는가? 이러한 의문을 떠올리는 것은 당연하다. 왜냐하면 우리는 사물의 일반적 용도를 상정할 뿐만 아니라 그것이 어느 정도 보편성을 가지고 사용된다는 것을 알고 있기 때문이다. 공동체라는 개념은 이러한 내용을 설명할 수 있는 하나의 단서를 제공한다. 공동체는 삶에 작용하는 다양한 경험들을 공유하는 집단이다. 공동체는 끊임없이 차이를 없앤다. 앞의 예에서 변기를 변기라고 믿는 서구인들은 그 형식과 기능 사이의 명확한 개연성이 있다고 믿는다. 그들은 이 점에서 공동체인 것이다. 이미 서구화된 우리 역시 서구인과 같은 믿음 속에서 아무런 의심 없이 그 물질적 형식을 변기라는 도구로 이해하고 사용한다. 이 점에서 우리 역시 그들과 같은 공동체를 형성하는 것이다. 동일한 공동체는 한 사물에 대한 해

석소를 공유하고 공통된 사용 모습을 드러내며 바로 그 공유를 통해 공동체가
된다.

동일한 대상에 대한 서로
다른 사용

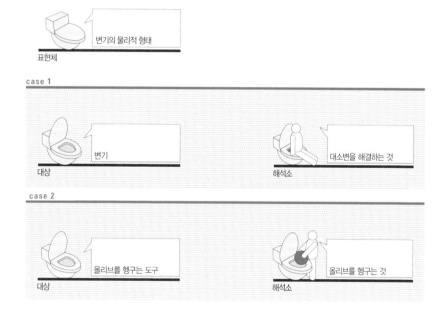

그럼에도 불구하고 공통된 사용을 벗어나는 창조적 사용은 공동체 내
부에서 끊임없이 출몰한다. 변기는 올리브를 헹구는 도구뿐만 아니라 또 다른
무언가가 되는 것이다. 그리고 이것이야말로 살아있는 사물의 모습인 것이다.
창조적인 사용 과정은 선험적으로 주어진 사용법을 넘어서는 과정이다. 그것
은 대상을 다른 것으로 호명할 뿐만 아니라 대상의 물질적 형식을 변화시킨다.
오늘날 이러한 창조적 사용 과정은 편재해 있다. 많은 사물들은 사용 과정에
서 다른 것이 되고 변형된다. 안락함의 기호들로 장식하거나 편리의 기호들로
개조된 자동차들, 새 청바지를 찢어서 입고 다니는 젊은이들, 개조된 아파트
공간들…… 우리는 이러한 행위들을 지배적 디자인 담론이 흔히 범하는 것처
럼 저속한 것으로 간주하거나 억압해서는 안 된다. 오히려 우리는 그러한 현
상에 자리한 창조성을 발견하고 평가할 수 있어야 한다. 그러한 창조적 사용

이야말로 인공물이 사용 주체와의 관계에서 존재하는 실존적 모습이자 살아 있는 기호 작용이기 때문이다.

　　일본을 기행한 후에 쓴 『기호의 제국』에서 롤랑 바르트는 사물에 대하여 정의를 어떻게 내릴 수 있는지에 대한 선사의 이야기를 들려준다. 어떤 선사가 부채가 무엇인지에 대해 정의를 잘 내리는 제자에게 상을 주겠다고 했을 때 선사는 부채를 가지고 바람을 일으키는 제자에게 상을 주지 않는다. 그보다는 부채를 접어서 목을 긁거나 부채 위에 음식을 담는 것과 같은 연쇄적인 일탈적 창조 행위를 하는 제자에게 상을 준다.[23] 이것은 무엇을 말하는가? 선사는 사물의 실존적 존재가 다양한 사용 과정을 통해 정의될 수 있음을 지적하고 있는 것이다.

사용의 담론을 위하여

우리는 매순간 무언가를 사용한다. 삶은 무언가를 사용하는 것의 연속이다. 연필을 사용하고 책상을 사용하며 화장실을 사용한다. 사용은 우리가 흔히 상식적으로 이해하고 있는 것처럼 주어진 사물의 기능을 사용자가 수동적인 방식으로 확인하는 일방적인 움직임이 아니다. 그것은 오히려 만남이 만들어 내는 새로운 생성의 연속적인 흐름에 가깝다. 사용은 디자이너와 사용자의 만남이다. 뿐만 아니라 사용은 동일자인 나와 타자의 만남이며 하나의 사회적 가치와 또 다른 가치, 역사와 현재의 만남이기도 하다. 사물은 바로 이러한 만남을 통해 일상에서 자신의 존재 가치를 증명한다.

　　만일 우리가 사용에 주목하지 않고 단순히 생산 영역만을 관심의 대상으로 설정한다면 디자인 담론은 제한될 것이고, 따라서 사물에 대한 우리의 상상력은 균형을 잃을 것이다. 실제로 마우리지오 비타(Maurizio Vitta)는 생산과 소비의 균형 있는 논의의 필요성을 다음과 같이 역설한 바 있다.

　　"소비되고, 소유되고, 사용되는 지점으로부터 디자인되고, 생산되고, 유통되는

목적을 고려하는 사물의 거울 이미지(mirror—image) 이론, 혹은 대응 이론과
의 비교 없이 디자인 이론의 가설을 세우는 것은 매우 어렵다. 우리 문명은 물
질적인 것으로 구성되어 있기 때문에, 동전의 양면과도 같은 이 두 이론의 비
교를 통해 어떤 가설을 세우는 것이 우리가 상상할 수 있는 것보다 풍부하고
중요한 결과들을 많이 떠올릴 수 있는 것이다."[24]

우리가 사물에 대한 하나의 학(學)을 상상할 수 있다면, 그리고 '디자인학'이
그것의 이름이기를 꿈꾼다면 우리는 '사용'을 디자인의 주변 영역이 아닌 중
심 주제로 가져와야 할 것이다. 왜냐하면 사용은 사물의 궁극적인 지향점이자
존재 의미이기 때문이다. 그럼에도 불구하고 지금껏 사용은 생산 담론의 주변
영역에 위치하고 있었던 것이 사실이다. 다시 말해 생산을 중심에 두는 이해
방식 내에서의 논의였다는 것이다. 마우리지오 비타는 바로 그 지점을 문제
삼고 있는 것이다.

일반적으로 사용은 '일정한 목적이나 기능에 맞게 쓰는 것'이라는 사
전적 의미를 가지고 있다. 이 정의는 사용의 양가적인 성격을 잘 드러내고 있
다. '목적에 맞게 쓰는 것'과 '기능에 맞게 쓰는 것'은 엄밀히 말해 다르기 때
문이다. 목적에 맞게 쓰는 것의 중심에 사용자가 있다면 기능에 맞게 쓰는 것
의 중심에는 생산자가 있다. 사용이란 서로 다른 두 주체의 욕망이 만나는 것
으로 현실적인 사용의 모습은 어느 한쪽에 고정되기보다는 둘 사이를 끊임없
이 오가며 떨림을 형성한다. 사용은 복합적이고 총체적인 경험이다. 우리가
사용이라는 총체적인 경험에서 디자이너와 사용자 간의 소통의 측면을 보고
자 한다면 기호학을 비롯한 소통 이론은 하나의 길일 수 있다.

공학적인 이유에서 탄생하고 발전한 과정 중심의 커뮤
니케이션 이론과 달리 현대 기호학은 언어학과 철학을 배경으
로 전개되었다. 따라서 그것의 연구 대상과 목표 또한 언어학
과 철학적인 문제들이었다. 영역이 다름에도 불구하고 기호

23 롤랑 바르트, 김주환/한은경 옮김, 「기호의 제국」
(민음사, 1997년), 100쪽.

24 Maurizio Vitta, 「The Meaning of Design」,
《Design Discourse》(Chicago: The University of
Chicago Press, 1989), p31.

학을 비롯한 소통 이론의 개념과 방법에 디자인이 관심을 가져 왔던 것은 어떤 통찰을 그로부터 제공받을 수 있기 때문일 것이다. 영국의 디자인 이론가인 존 에이 워커는 그러한 가능성에 대해 "두 개의 분야가 멀리 떨어져 있더라도 한 분야의 이론을 그와 유사한 수법으로 다른 연구 대상에 응용함으로써 새로운 통찰을 얻어낼 수도 있을 것"이라고 지적한 바 있다.[25] 새로운 것은 서로 다른 두 대상의 접촉점에서 솟아난다. 이질적인 것들의 만남이야말로 생성의 조건인 것이다.

　　　　오늘날 사용에 대한 지배적인 디자인 담론은 주어진 '사물의 기능을 수동적으로 확인하는 과정'에 머물러 있다. 그러나 실재 사용의 모습은 능동적이고 창조적이다. 지배적 디자인 담론에서 가정하는 사용과 실재 사용의 차이는 카메라를 통한 보기와 실제 우리 눈을 통한 보기의 차이에 비유될 수 있다. 외부의 이미지를 그대로 표면에 새기기 위해 비어 있는 깨끗한 표면을 카메라는 가져야 한다. 그 표면에 상이 맺히는 과정은 매우 수동적이다. 이러한 카메라의 작용은 그 원리의 유사함으로 인해 종종 우리의 시각과 비교되지만, 이둘 사이에는 엄청난 차이가 존재한다. 무엇보다 카메라와 달리 우리 눈은 보고자하는 것을 본다. 단순히 주어진 상을 있는 그대로 비추는 것이 아니라 주관적으로 해석하는 또 하나의 행위를 수행한다. '비춰지는 것'과 '보는 것'은 창조적 의지가 있느냐의 유무에 의해 결정된다. 마찬가지로 사용자의 창조적 해석력을 어디까지 인정하는가에 따라 사용은 다르게 정의되는 것이다.

　　　　과정학파의 커뮤니케이션 이론은 마치 카메라와 같은 수동적인 존재로 사용자와 사용 과정을 바라본다. 그것은 생산과 소비의 계급성을 바탕으로 하고 있는 것이다. 여기서 디자이너는 사용자보다 높은 위치에서 사용자를 바라본다. 그리고 사용자에게 '…하라'라고 명령한다. 이러한 이미지는 허상이 아니다. 오늘날 디자이너는 이러한 풍경을 무의식에 새기고 그것을 실현하기 때문이다. 인공물과의 관계에서 디자이너는 분명 사용자 위에서 사용자에게 무언가를 강요하려 한다. 디자이너에게는 자신

25 존 에이 워커, 정진국 옮김, 『디자인의 역사』(도서출판 까치, 1995년), 60쪽.

의 의도가 마치 관을 통해 흐르는 물처럼 사용자에게로 전달될 것이라는 믿음이 있다. 흐름은 높이의 차이로부터 만들어진다. 그 믿음이 높낮이를 만들고 사용자보다 높은 위치에 자리하는 존재로 디자이너 스스로를 보도록 한다. 지배적 디자인 담론에 자리하는 주체는 이러한 관에 자리하는 장애를 없애고 흐름을 원활히 하려는 데에 관심을 집중시킨다. 배관 전문가가 기술적인 용어를 섞어가면서 흐름이 원활하게 이루어지기 위한 배관 구조를 이야기하는 것과 같이 디자인 담론은 과학적인 도표와 용어를 통해 그것을 흉내 낸다. 방법론 논쟁 속에서 사라진 것으로 이해되는 투명함에 대한 환상은 아직도 분명한 모습으로 디자인의 무의식에 남아 있고 현실 속에서 발현하고 있는 것이다.

만일 디자이너가 자신의 의도를 사용자에게 전달하고자 한다면 그는 사용자들의 사회적, 문화적, 조형적 코드들을 공유해야만 한다. 소쉬르의 전달을 상정한 기호학 이론은 이를 시사하고 있다. 여기서 디자인은 하나의 기호를 엮는 과정이었고, 사용은 그러한 기호를 푸는 과정이었다. 사용은 사용자의 참여가 요구되는 과정인 것이다. 그러나 이 모델 역시 디자이너의 의도를 벗어난 사용을 담아내기에는 어려움이 있다. 여전히 정답을 상정하고 그것으로 사용의 움직임을 환원하려 하기 때문이다.

퍼어스의 의미 작용으로서의 기호학 이론을 통해 이러한 난점은 해소된다. 이 이론과의 관계에서 사용자는 창조적 주체였다. 그들은 삶의 과정을 통해 다양한 인공물들을 접하면서 그것들을 자신의 삶의 맥락 속으로 가져온다. 그것은 디자이너에 의해 의도된 대로 사용하는 것을 의미하지 않는다. 그것은 오히려 디자이너의 의도 자체, 메시지의 존재 자체를 의심한다. 여기서 사용자는 주인이 된다. 사용은 창조의 다른 이름이 되고, 삶은 이를 확인하는 생성의 장이 된다.

The Order of Things

사물의 질서,
삶을 조각하는 보이지 않는 손

"사물의 기능적 체계의 일관성은 사물들이

더 이상 고유한 가치가 아니라

기호의 보편적 기능을 갖는 데서 비롯된다."

장 보드리야르

상식적인 수준에서 질서는 '사물 또는 사회가 올바른 상태를 유지하기 위해서 지켜야 할 일정한 차례나 규칙'을 의미한다. 질서를 지킨다는 것은 '어떤 개체가 자신에게 부여된 자리에 위치하는 행위'를 뜻하고, 이러한 이해 속에서 우리는 질서와 무질서를 일상에서 구분한다. 예를 들어 극장 입구나 터미널에서 '끼어들기를 하는 행위'를 우리는 무질서한 것으로 이야기하는데 이러한 판단은 행위 주체가 자신에게 부여된 자리를 벗어나 올바른 상태를 유지할 수 없게 만들었기 때문에 내려지는 것이다. 그는 순서를 지켜야 함에도 불구하고 특정한 위치를 차지하려 함으로써 무질서한 상태를 만들어 내었다. 이러한 그의 행위는 순서를 기다리는 타인에게도 영향을 끼쳐 그들이 자신의 자리에 있지 못하게 만든다.

　 이 예는 질서가 공간상의 위치와 관계 있는 것임을 드러낸다. 공간은 일상의 경험이 이루어지는 바탕이자 세계를 이해하는 강력한 틀이다. 우리는 삶에서 공간을 구성하는 것들뿐만 아니라, 비공간적인 방식으로 자리하는 존재들 역시 공간의 은유를 통해 이해한다. 그 결과 모든 것들이 공간으로 번역되고 공간상에 자리하게 되었다. 아름다움, 고통, 기쁨, 행복, 기억 등과 같은 질적인 존재들을 우리가 어떻게 지각하고 이야기하고 있는지를 떠올려 보라. 덜 예쁜 것 같아, 많이 아파, 얼마나 기뻐, 너무 행복해……. 이 모든 것들은 질적으로 다른 존재들임에도 불구하고 우리는 그것들을 양적인 것, 즉 공간에 자리할 수 있는 것으로 이해하고 있는 것이다.

　 공간상에 자리하는 것들은 서로 구별이 가능할 때에만 의미를 가진다. 만일 어떤 것이 명확히 개체화될 수 없다면, 그래서 '이것'과 '이것이 아닌 것'의 구분이 모호하다면 그것을 공간적 은유를 통해 이야기하는 것은 어려운 일일 수밖에 없다. 때문에 질서를 향한 의지는 무엇보다 우선 모호한 것들을 공간 속의 일정한 지점에 배치할 수 있도록 명확히 분할한다. 질서를 만든다는 것은 대상들을 분할하고 서로의 경계를 명확히 하는 활동이자 그 경계들 사이의 관계를 유기적으로 구성함으로써 개체들이 말 그대로 질서 정연한 관계를

가질 수 있도록 조직하는 움직임이다.

　　우리는 우리를 둘러싼 무질서한 외계(外界)를 질서를 통해서 이해한다. 외계의 무질서한 덩어리를 공간상의 특정 지점에 위치 가능하도록 개체화하는 방법이 이 과정에서 사용되는데, 이것이 바로 '분류'라는 작업이다. 분류는 자연과학자들에 의해 많이 사용되어 왔다. 그들에게 "분류는 있는 그대로의 자연 현상을 다룰 수 있는 규모로 축소시키거나 그 무한한 다양성에 질서를 부여하는 지적 작업"이었다.[1] 분류는 카오스의 덩어리를 인식 가능한 부분으로 분절하는 움직임이지만 분절 그 자체로 종결되는 움직임이 아니다. 그것은 동시에 분절된 대상들에 의미를 부여하고 관계를 만들어 낸다.

　　분류는 예로부터 철학의 중요한 대상이었다. 푸코는 분류의 문제를 사유했던 대표적 철학자 중의 하나이다. 그의 저작 중의 하나인 『말과 사물』은 아르헨티나의 시인이자 소설가 호르헤 루이스 보르헤스(Jorge Luis Borges)의 원문에 인용된 중국의 한 백과사전 동물 분류 체계로부터 시작하고 있다.

> "동물은 다음과 같이 분류된다. (a)황제에 속하는 동물, (b)향료로 처리하여 방부(防腐) 보존된 동물, (c)사육동물, (d)젖을 빠는 돼지, (e)인어(人魚), (f)전설상의 동물, (g)주인 없는 개, (h)이 분류에 포함되는 동물, (i)광폭한 동물, (j)셀 수 없는 동물, (k)낙타털과 같이 미세한 모필로 그려질 수 있는 동물, (l)기타, (m)물 주전자를 깨뜨리는 동물, (n)멀리서 볼 때 파리같이 보이는 동물"[2]

이 분류 체계를 두고 푸코는 "지금까지 간직해 온 나의 사고의 전 지평을 산산이 부쉬 버린 웃음"[3]이라고 표현하였다. 우리 역시 이러한 분류 방식에 대해 푸코의 느꼈던 것과 크게 다르지 않은 당혹스러움을 경험할 수밖에 없다. 우리가 느끼는 낯선 감정은 타자를 만난 동일자의 떨림이다. 너무나 당연한 것이어서 의심의 대상조차 될 수 없었던 동물의 분류 체계가 지금껏 경험하지

1 존 에이 워커, 정진국 옮김, 『디자인의 역사』(까치, 1995년), 23쪽.

2 미셸 푸코, 이광래 옮김, 『말과 사물』(민음사, 1995년), 11쪽.

3 미셸 푸코, 앞의 책, 11쪽.

못한 분류 체계를 만나 떨고 있는 것이다. 우리는 '낙타털과 같이 미세한 모필로 그릴 수 있는 동물'이라든지, '물주전자를 깨뜨리는 동물'과 같은 방식으로 동물을 분류하지 않는다. 대신 자연과학에 의해 만들어진 방식, 즉 '계—문—강—목—과—속—종'이라는 체계를 통해 동물을 분류한다. 이 자연과학적 분류 방식을 우리는 당연한 것으로 믿어 왔다. 그 동일자의 눈에 중국 백과사전의 동물 분류는 당혹스러운 타자인 것이다.

그러나 분명한 것은 중국 백과사전의 동물 분류 역시 하나의 질서를 형성한다는 사실이다. 이 이질적인 분류 방식은 그 존재 자체로 우리가 당연한 것으로 믿어 왔고, 현재에도 믿고 있는 질서를 상대화시킨다. 우리는 하나의 질서가 아니라 여러 개의 질서가 존재할 수 있다는 사실을 낯선 타자를 통해서 비로소 깨닫게 된 것이다. 이것은 우리 삶을 조직하는 질서가 절대적인 것이 아니라는 사실, 더 나아가 새로운 질서를 상상할 수 있고 그것에 의해 삶이 다른 방식으로 조직될 수 있다는 가능성을 드러내는 것이기도 하다. 그 가능성 앞에서 우리는 또 다른 세계를 꿈꾼다. 하지만 그 가능성을 현실로 변화시키기 위해 우리는 현실에 대한 냉철한 진단을 피해가서는 안 된다. 이러한 인식 속에서 우리는 다음과 같이 물어야 한다. '과연 우리는 어떠한 질서에 의해 조직된 인공물 환경 속에서 살고 있는 것일까?' '어떠한 매개물들이 오늘날의 인공물 질서를 유지 강화하고 있는가?'

필요와 기능

물질적 차원의 삶은 엄밀히 말해 경계 이전의 연속체라 할 수 있다. 그것은 '경계 짓기'를 통해 의미의 차원으로 들어서게 된다. 경계 없는 연속체로 존재하는 삶을 경계를 갖는 단위로 절단하고 분류하는 움직임은 그 자체로 삶의 중요한 부분을 이룬다. 삶에서 우리는 먹을 수 있는 것과 없는 것을 구분하고 좋아하는 음식과 싫어하는 음식을 나눈다. 고향과 타향을 구분하고 아군과 적군을 나눈다. 얼핏 보면 삶에서의 이러한 분류는 우리 스스로의 필요와 의지

에 의해 주체적으로 이루어지는 것처럼 생각될 수 있다. 그러나 문제는 항상 그러한 것이 아니라는 데에 있다. 오히려 삶에 작동하는 대부분의 분류는 대타자의 욕망을 반영한 것으로, 우리보다 항상 먼저 도착한다. 즉 대타자의 세례를 받은 사물들과 공간들의 질서가 먼저 있고, 그것들이 만들어 내는 체계 속에 우리가 들어가는 것이다. 우리 삶은 이미 도착해 있는 분류 체계, 그 질서의 관계망 속에서 이루어진다. 이렇게 보았을 때 삶을 주체적으로 살아가고 있다는 우리의 믿음은 일정 부분 환상일 수밖에 없는 것이다.

　　사물의 체계는 우리의 움직임을 종속시킨다. 가정에서의 움직임을 떠올려 보라! 그곳은 기능적으로 식사와 휴식, 놀이, 세척을 위한 공간이 구획되어 있다. 각각의 공간은 그 공간에서 취해야 할 특정한 사고와 행위가 어떤 것인지를 분명히 하고, 그것을 반복하도록 무의식적인 힘을 행사한다. 부엌에서 '요리'나 '식사'를 떠올리고 그것에 해당되는 일련의 움직임들을 이어나가는 것은 우리의 주체적인 의지에 의해 이루어지는 것처럼 보이지만 실제로는 부엌이 우리를 자신의 방식으로 이끄는 것에 가깝다. 이것은 부엌에 있는 다양한 사물들과 언표들의 고유한 배치를 통해 더욱 강화된다. 식칼은 야채나 고기를 자르는 움직임을 유도하고, 국자는 국이나 찌개를 뜨는 움직임을 만들며, 여러 종류의 그릇들은 관습적으로 그에 어울린다고 여겨지는 음식을 담도록 우리의 행위를 이끈다.

　　사물들은 '필요'라는 결핍의 이름을 통해 존재한다. 우리는 사물들이 우리의 필요를 충족시켜 주기 위해 그러한 방식으로 존재하고 분류되는 것으로 이해한다. 그러나 필요는 우리 내부에서 만들어지는 것이 아니라 사물들에 의해서 생겨나는 것이다. 하나의 사물들은 자신과 관계하는 사용자의 사고와 움직임의 범위를 제한하면서 연속적인 흐름으로 존재하는 삶의 움직임들을 특정한 방식으로 분할한다. 그러나 사물들의 욕망은 이미 존재하는 삶을 단순히 분할하는 데 만족하지 않는다. 자본은 끊임없이 새로운 사물들을 만들어 내고 그것이 소비되기를 욕망한다. 새롭게 등장하는 사물들은 우리가 이미 그

것들을 필요로 했다고 속삭인다. 그 속삭임 앞에서 우리는 무력하다. 현실에서 우리는 마치 그것을 필요로 했던 것처럼 인식하고 행동한다.

새로운 사물이 '필요한 것'이라는 인식을 만들어 내려면 기존의 사물들이 악착같이 부여잡고 있는 우리 몸, 혹은 우리 경험의 어느 한 부분을 차지할 수 있어야 한다. 그게 아니라면 필요를 떠올리는 새로운 경험을 만들어 낼 수 있어야 한다. 여기서 사물은 '기능'이라는 것을 들이댄다. 새로운 사물이 이야기하는 기능을 들여다보면 우리는 분명 그것을 필요로 하고 있었다. 그러나 그 사물과 만나지 않았다면 우리에게 그러한 필요는 존재하지 않았을 것이다. 엄밀히 말해 새로운 사물의 기능은 우리의 필요를 충족시키기 위해서라기보다는 오히려 필요를 충족시켜 줄 수 있다는 환상을 통해 존재한다. 이러한 작동 방식은 필요를 당연한 것으로 만들어 버림으로써 진정 그것이 존재하고 있었는지를 묻지 못하게 한다. 필요는 기능에 의해 충족되는 것이 아니라 기능에 의해 구성되는 것이다. 그렇다면 필요를 충족시켜 주겠다는 약속인 '기능'은 일종의 환상이 아닐까? 그러나 그것이 환상이라고 하더라도 무의미한 것은 아니다. 이 체계에서 사물은 '필요와 기능'이라는 패스워드를 통해서만 존재할 수 있기 때문이다. 존재를 위해 피할 수 없는 환상!

필요와 기능의 함수 관계는 생산과 소비의 끊임없는 메커니즘을 가능하게 하는 신화적 힘이다. 역사적으로 보았을 때 자본의 메커니즘은 기호로서 사물이 만들어 내는 환상과 더불어 이 신화를 적극적으로 이용하였다. 단순히 노동자가 아니라 생산된 상품들을 소비하는 소비자로 대중을 바라보는 시각이 등장하면서 필요를 만드는 것은 하나의 중요한 산업이 되었다. 여기서 필요를 '충족시킨다.'라는 표현이 아닌, '만든다.'라는 은유를 사용한 것에 우리는 주목해야 한다. 왜냐하면 '필요를 충족시킨다.'라는 표현은 이미 우리에게 필요가 존재하고 있다는 환상을 만들어 내기 때문이다. 사물이 필요를 충족시키는 것이 아니라 필요를 만들어 내는 매개로 자리한 것은 이미 오래전 일이다. 이제 사물은 흐름으로 존재하는 삶의 내용을 '필요'의 이름으로

분절할 뿐만 아니라 말 그대로 잉여적인 무언가를 '필요'의 이름으로 만들어
낸다. 필요의 이름으로 새로운 사물이 만들어지고 사물의 체계가 팽창하는 것
은 나뭇가지가 새롭게 싹을 피우는 것과 유사하다.

나무 구조와 리좀

나무 구조! 그것은 지금까지 서구적 사유의 전 영역을 지배해온 분류 방식이
자 질서의 모습이다. 나무 구조에서 동일한 종적 수준에 자리하는 각각의 내
용들은 겹치지 않을 뿐만 아니라 서로 무관하다. 그 각각의 내용들이 횡적으
로 연결되기 위해서는 종적인 차원에서 상위에 위치하는 내용을 반드시 거쳐
야 한다. 예를 들어 종적으로 동일한 수준에 위치하고 있는 '호랑이'와 '사자'
는 '고양이과'라는 상위의 공통 지점을 통해서만 비로소 관계를 갖는 것이다.
때문에 들뢰즈와 가타리는 피에르 로장스틸(Pierre Rosenstiehl)과 장 프리토
(Jean Petitot)를 인용하면서 "위계적 개체 내에서의 개체는 단 한 명의 활동적
인 이웃, 자신의 상급자만을 인정한다."라고 했던 것이다.[4]

　　　　오늘날 나무 구조는 선험적 질서로 존재한다. 그것은 실재계가 아닌 상
징계에 자리하는 것으로 현실의 구조가 아니라 현실을 조직하는 구조인 것이
다. 인위적인 나무 구조는 삶에게 자유로운 욕망의 흐름을 허락하지 않는다.
일상에서 우리의 삶은 나무 구조에 종속될 뿐이다.

　　　　나무 구조 속에서 사물의 종류는 기하급수적으로 늘어날 수 있다. 하나
의 가지에서 두 개의 줄기가 나오고, 그 각각으로부터는 다시 몇 가닥의 줄기
가 뻗어 나온다. 하나의 '그릇'은 컵, 접시, 바가지, 양푼 등으로 구분되고, 컵
은 다시 우유컵, 물컵, 찻잔 등으로 구분된다. 새로운 사물은 이 구조의 한 분

나무 구조의 분류 체계

기점에 자신의 자리를 차지하거나, 나무의 최종적인 끝에서 자신의 자리를 만들어 낸다. 중요한 것은 아무리 새로운 사물이 많이 등장한다고 하더라도 그 질서를 변화시킬 수 없다는 것이다. 그것들은 항상 이 질서에 포섭될 뿐이다.

자연과학의 분류 체계에서처럼 사물의 분류 체계에서 서로는 배타적인 관계를 형성한다. 여기서 배타성은 질서의 유지를 위해 반드시 지켜져야 하고 실제로 그렇게 지켜진다. 그러나 중요한 것은 배타성이 사물 그 자체에 머물지 않는다는 점이다. 사물이 서로 배타적이라는 것은 그 각각의 사물이 관계하는 경험 또한 배타적이라는 것이고, 그 경험의 배타성을 통해 각각의 사물은 비로소 자신의 위치를 확보하는 것이다. 만일 나무 구조의 분류 체계가 가정하는 사물의 배타성을 우리의 삶이 따르지 않는다면, 그래서 특정 기능에 대응하도록 프로그램된 하나의 사물을 다른 기능을 위해 사용한다면 그것은 이 체계를 위협하는 행위로 받아들여진다. 예를 들어 컵을 바가지로 사용한다든지 식탁을 침대로 사용하는 경우가 이에 해당된다. 커피를 양푼에 가득 타서 마시는 것 역시 다르지 않다. 이 행위들은 나무 구조로 된 사물의 체계를 유지하는 배타성을 다른 경험을 통해 위협하는 것이고, 따라서 체계의 억압을 받는다. 억압은 보통 예절이나 문화라는 것을 통해 이루어진다. 식탁을 침대로 사용하는 행위가 문화적인지 못한 것처럼 보일 때, 커피를 양푼에 가득 타서 마시는 행위가 천박해 보일 때, 거기에는 억압이 작동하는 것이다.

삶의 욕망은, 혹은 흐름으로서의 삶은 사물들을 서로 교차하여 사용하려 하지만 '매너'의 이름으로 작동하는 나무 구조는 그러한 움직임을 허락하지 않는다. 여기서 우리는 나무 구조가 일종의 통제 장치임을 확인하게 된다. 가라타니 고진은 크리스토퍼 알렉산더(Christopher Alexander)를 인용하면서 나무 구조의 인위적 성격과 통제를 향한 욕망을 다음과 같이 읽어 낸다.

4 들뢰즈/가타리, 김재인 옮김, 『천 개의 고원』(새물결, 2002년), 38쪽.

"자연 구조들을, 예외 없이 반격자인 구조들을, 나무 구조로 환원하려는 경향이 있는데, 그것은 나무가 하나의 복잡한 실재를 여러 단위들

로 나누어 주는 단순하고 분명한 메커니즘을 제공하기 때문이다."[5]

나무 구조는 반격자의 구조들과 대비된다. 가라타니 고진은 자연의 구조, 즉 실재 존재하는 것들의 모습이 반격자 구조를 취한다고 보고 있다. 반격자의 구조는 어느 지점에서든지 모든 구성 요소들과 연결될 수 있는 구조를 의미한다. 이러한 고진의 시각은 들뢰즈와 가타리로부터 빚진 것으로 보인다. 그들은 이 반격자의 구조를 리좀(rhizome)이라고 불렀다. 리좀은 기관들을 넘어서서 생성이 이루어지는 현실의 구조, 바로 그것이다.

> "리좀은 시작하지도 않고 끝나지도 않는다. 리좀은 언제나 중간에 있으며 사물들 사이에 있고 사이―존재이고 간주곡이다. 나무는 혈통 관계이지만 리좀은 결연 관계이며 오직 결연 관계일 뿐이다. 나무는 '~이다.'라는 동사를 부과하지만, 리좀은 '그리고…… 그리고…… 그리고……'라는 접속사를 조직으로 갖는다. 이 접속사 안에는 '~이다.'라는 동사를 뒤흔들고 뿌리 뽑기에 충분한 힘이 있다."[6]

리좀은 나무 구조와 달리 중심도 위계도 없다. 그것은 끊임없이 이어지고 변화하며, 새로운 무언가를 만들어 낸다. 리좀은 무엇이든지 될 수 있는 살아 있는 구조인 것이다. 우리는 현실의 생성적 모습이 하나의 리좀임을 어렵지 않게 알 수 있다. 사물들의 소비 영역 역시 마찬가지다. 의자를 책상으로 사용하거나, 책을 자로 사용하는 것과 같은 브리콜라주(bricolage)적 소비는 더더욱 리좀적이다. 그것들은 나무 구조가 아무리 노력해도 포획할 수 없는 리좀적 움직임으로, 나무 구조를 흔들고 그것에 저항한다. 더 나아가 그것은 자본의 욕망에 대한 저항이기도 하다. 왜냐하면 자본은 나무 구조를 통해 '필요'를 만들고, 그것이 새로운 사물을 통해 충족될 수 있다는 환상을 끊임없이 재생산하기 때문이다. 자본이 스스

5 가라타니 고진, 김재희 옮김, 『은유로서의 건축』 (한나래, 1998년), 97쪽.

6 들뢰즈/가타리, 앞의 책, 54~55쪽.

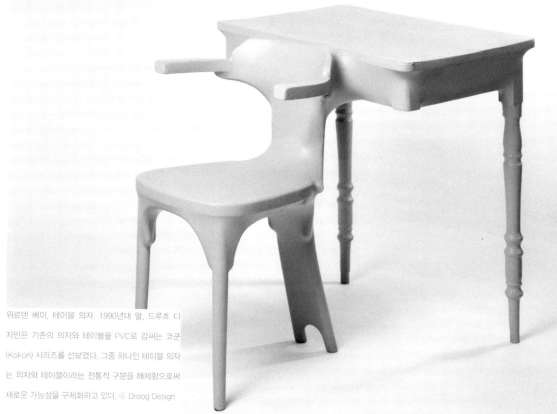

위르덴 베이, 테이블 의자. 1990년대 말, 드루흐 디
자인은 기존의 의자와 테이블을 PVC로 감싸는 코쿤
(Kokon) 시리즈를 선보였다. 그중 하나인 테이블 의자
는 의자와 테이블이라는 전통적 구분을 해체함으로써
새로운 가능성을 구체화하고 있다. ⓒ Droog Design

테조 레미, 우유병 램프. 지배적인 사물의 질서 속에서 하
나의 사물은 고유한 자리를 가진다. 우유병을 조명 기구로
재해석한 테조 레미의 이 제안은 그 고유의 위치로부터 사
물을 탈맥락화하고 있다. 그리고는 새로운 맥락에 재위치
시킴으로써 다른 기능을 부여하고 있는 것이다. 이러한 움
직임은 그 자체로 리좀적이다. ⓒ Droog Design

로의 증식을 이어 나가기 위해서는 나무 구조를 통한 현실의 포획이 필수적이
다. 나무 구조는 자본이 리좀적 현실을 포획하기 위해 유통시키는 인위적 질
서이자 체계인 것이다.

유행의 논리

질서는 그 대상들이 점하고 있는 공간 좌표상의 위치뿐만 아니라 그 순서가
무엇보다도 중요시되는 개념이다. 어떤 것에 순서가 있다는 것은 계급성이 자
리하고 있음을 시사한다. 우리는 서열이 분명한 인도의 카스트제도에서, 혹은
계급이 엄격한 군대의 모습에서 질서를 발견한다. 일렬로 늘어선 수학책 속의
행렬에서, 혹은 잘 배치된 정부 조직도에서도 같은 질서를 찾아낼 수 있다. 이
런 것들은 늘 앞과 뒤, 위와 아래를 가지고 있다. 바로 계급을 갖는 것이다.

　　　오늘날 인공물은 사회 속에서 질서 있게 배열되는데, 그 배열은 각각
의 사물들이 취하는 계급을 통해 이루어진다. 현실에서 사물들은 물질적인 차
원에서 뿐만 아니라 기호적 층위에서도 나무 구조를 드러내는 것이다. '몸뻬'
라는 형식의 바지와 '정장' 바지는 분명 동일한 공간적 위치에 놓여 있지 않
다. '스포츠 신문'과 난해한 용어들이 곳곳에서 발견되는 '경제 신문' 또한 오
늘날 우리 사회에서 동일한 위치에 자리하고 있지 못하다. 그것들은 역할들의
차이를 통해서가 아니라 각자가 자리하는 서로 다른 기호적 위치를 통해 계급
적 차이를 드러낸다. 이러한 차이들은 사물 스스로 증명하는 것이라기보다는
외부의 힘에 의해서 부여된다고 보아야 할 것이다. 사회 구성원들은 자신을
표현하는 수단으로서 사물들을 사용한다. 역사를 통해 구성되었거나 광고를
통해 만들어진 개별 사물의 기호적 환상은 언어 이상의 표현 역할을 사회에서
충실히 수행해 낸다. 우리는 그 질서 속에서 생활하는 것이다.

　　　전통적으로 사물의 계급성을 만드는 요소는 특별한 장식이나 사물의
희소성, 혹은 제작의 난해함과 같은 것들이었다. 나폴레옹이 권력에 어울리
는 장식과 환경들이 필요하다고 생각하여 가구와 생활용품을 독특한 양식으

로 만든 것은 황제로서 자신의 신분을 증명하기 위해 사물에 계급성을 부여한 것이다. 그것들은 고대의 독특한 양식을 가졌을 뿐만 아니라 정교한 방식으로 제작되었다. 히틀러의 경우도 다르지 않다. 그는 자신의 힘이 어디에서 만들어지는지를 잘 알고 있던 인물이었다.

　　가치 있는 사물들은 희소한 재료와 어려운 기술로 제작되는 것이 일반적인 양상이었다. 그러나 산업사회는 이러한 전통적인 가치들을 해체하기 시작하였다. 기계에 의한 대량생산은 희소성이라는 가치의 존재를 희석시켰다. 발터 벤야민이 기계복제시대에 상실되었다고 지적한 아우라의 하나가 바로 이러한 희소성이다. "아무리 가까이 있더라도 어떤 먼 것의 일회적 나타남"이자 진품이 지니는 유일무이한 가치인 아우라는 복제라는 현상 앞에 힘을 잃어갔다.[7] 더불어 제작의 난해함 또한 발달되는 기술 앞에서 그 의미가 퇴색되었다. 그럼에도 불구하고 사물의 계급적 성격이라는 구조 자체는 사라지지 않았다. 바로 유행이라는 장치가 그 구조를 유지하는 기능을 수행하였다. 이전 사물은 새로 등장한 사물들에 의해 추방되었고, 추방된 자리에는 새로운 사물들이 채워졌다. 이것은 구조를 깨지 않으면서 생산과 소비를 가능하게 하는 하나의 순환 고리를 형성하였다. 유행을 추동하는 환상은 유행에 밀려 구석에 자리하는 사물들을 부정적인 것으로 호명하는 움직임과 동시에 이루어진다. 이런 맥락에서 1940년 정복자로서 파리를 방문한 히틀러가 알베르트 슈페어(Albert Speer)에게 한 이야기는 인상적이다.

> "파리가 아름답지 않았나? 그러나 베를린은 훨씬 더 아름답게 만들어야 하네. 과거에 나는 종종 우리가 파리를 파괴해야 하는 것이 아닐까 생각했어. 하지만 베를린이 완성되면 파리는 고작 그림자일 것이네. 그러니 우리가 왜 파리를 파괴해야 하나?"[8]

유행은 새로운 무엇인가를 통해 새 것을 옛 것으로 만들고 화려한 것을 소박한 것으로 만들어 버린다. 히틀러는 그것을 도

7 발터 벤야민, 반성완 옮김, 『발터 벤야민의 문예이론』(민음사, 2003년), 204쪽.

8 수잔 벅 모스, 김정아 옮김, 『발터 벤야민과 아케이드 프로젝트』(문학동네, 2004년), 416쪽.

시의 차원으로까지 확대하여 해석한 인물이었다. 파리보다 훨씬 더 아름다운 베를린의 탄생만으로 파리는 초라한 것이 되는 것이다. 오늘날 유행은 이러한 메커니즘으로 작동한다. 광고는 그 움직임을 가속시킨다. 유행의 메커니즘을 추동하는 신화적 환상들의 항목은 헤아릴 수 없이 많다. 남성다움, 여성다움, 고상함, 안전함, 아름다움, 깨끗함, 힘, 사랑스러움, 성공 등 일상의 온갖 긍정적 가치들이 여기에 포함된다. 이것들은 이제 또 다른 차이와 계급성을 만들어 낸다. 물론 일부는 이전부터 있던 가치들일 것이다. 하지만 그 가치들이 매체들을 통해서 적극적으로 재생산되고 변형되며 증폭되는 점은 이전과 분명 다른 모습이다.

크시슈토프 보디츠코, 사색하는 이를 위한 운송기기 스케치.

광고가 만들어 내는 환상

광고가 근대적인 현상이라는 데에는 이견이 없다. 여기서의 광고는 특정 내용을 알리는 의미의 선전과는 다르다. 광고는 분명 19세기 후반의 시대 상황과 밀접한 관계를 가진다. 일본의 디자인 이론가인 카시와기 히로시는 "상품에 관한 메시지를 대량으로 복제하고 상품의 교환가치를 높여 사람의 욕망을 짜집기하는 것이 광고의 역할이라면 분명히 광고는 복제 시대의 산물"이라고 지적하고 있다.[9] 임의의 대중을 향해 광고되는 특정 사물들이 일상을 지배하는 가치들을 포함하고 있을 뿐만 아니라, 소유와 동시에 그것들을 제공받을 수 있다고 호소하는 광고의 외침은 실제 삶에서 하나의 실현 가능한 환상으로 유통된다. 공장이 사물들을 대량으로 복제했다면, 광고는 차이의 체계 내에서 '어떤 사물의 소유만으로 상위에 자리할 수 있다.'라는 믿음을 대량으로 복제하였다. 이러한 과정에서 생활 주체들은 도구성이라는 이유 때문이라기보다는 광고가 만든 환상 때문에 사물을 소비하게 된다.

　　　광고는 대중을 형성한 중요한 근대적 매체였다. 광고는 집단적 환상을 공유하는 소비자를 구성할 뿐만 아니라 자

9 가시와기 히로시, 강현주/최선녀 옮김, 『20세기의 디자인』(조형교육, 1999년), 44쪽.

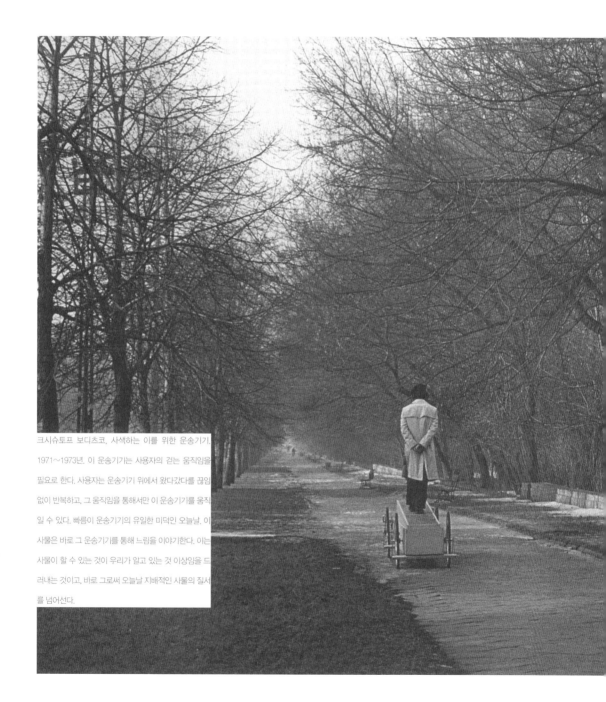

크시슈토프 보디츠코, 사색하는 이를 위한 운송기기,
1971~1973년. 이 운송기기는 사용자의 걷는 움직임을
필요로 한다. 사용자는 운송기기 위에서 왔다갔다를 끊임
없이 반복하고, 그 움직임을 통해서만 이 운송기기를 움직
일 수 있다. 빠름이 운송기기의 유일한 미덕인 오늘날, 이
사물은 바로 그 운송기기를 통해 느림을 이야기한다. 이는
사물이 할 수 있는 것이 우리가 알고 있는 것 이상임을 드
러내는 것이고, 바로 그로써 오늘날 지배적인 사물의 질서
를 넘어선다.

본주의적 상품생산 시스템이 의지하고 있는 허구적 실체에 대하여 자각하고 행동할 수 없는 수동적인 대중을 만들어 낸다. 이러한 광고는 앞서 지적한 산업사회의 전개와 무관하지 않다. 물론 이 현상을 가능하게 한 물적인 토대 또한 중요하다. 쿠덴베르크의 활자 인쇄 이후 전개된 복제 기술과 사진의 등장과 같은 기술적 진보가 그것이다. 특히 사진의 등장은 특정 시공간의 이미지를 그 시공간을 떠나서도 경험할 수 있게 하였다. 산업사회의 전개 과정에 자리한 장애, 특히 시장의 한계는 자본이 새로운 시장 개척을 위해 광고를 적극적으로 수용하게 하였다. 광고는 소비자를 만들어 낸다. 생산량이 많아지고, 경쟁이 치열해지면서 사물의 소비를 도구성의 홍보만으로 향상시키는 데에는 한계가 있었다. 이러한 한계는 신화적 환상의 창출과 그 환상의 유통으로 극복할 수 있었다. 토르스타인 베블런(Thorstein Veblen)이 지적한 유한계급의 과시적 소비가 이루어지는 방식으로, 광고는 기호적 차원의 신화적 환상들을 유통시켰다. 특정 사물을 판매하기 위해서는 그것의 우수한 도구성을 고지함으로써가 아니라 그 사물을 소유하는 순간 나의 계급적 지위가 상승한다는 환상, 혹은 사회적 불만족이 해소될 것이라는 환상을 불러일으킬 수 있어야 했다. 광고는 현재에 대한 불만을 만들어 내고, 광고하는 대상이 그 불만을 해소할 수 있다고 말한다.

"상상적 욕구를 만들어 내는 것은 광고주에게 매우 중요하다. 전통적인 소비 시장과 구매 관습의 한계를 극복하기 위해서는 인간의 기본적인 욕구를 충족시키기 위해서가 아니라 자본주의적 생산의 필요에 따라 상품을 구입하도록 만들어야 한다……. 광고는 순간적으로 소비의 논리에 참여하게끔 만들었다. 뿐만 아니라 광고의 교육적 가치에 따라 이러한 순간은 사람들의 일상생활로 확장되었다. 광고는 사람들이 광고된 사물을 구매하게 만들 뿐 아니라 사람들이 과거에는 사

10 스튜어트 유엔, 최현철 옮김, 『광고와 대중소비 문화』(나남, 1998년), 40~41쪽.

11 밍크코트의 소비는 그 예가 될 수 있다. 밍크코트는 오늘날 기호적 차원에서 계급성을 드러내는 사물이다. 사람들은 밍크코트를 추워서 입지 않는다. 그들은 기호적 차원에서 자신의 계급을 확인받기 위해 밍크코트를 걸친다. 여기서 도구성은 기호성에 의해 함몰된다.

회적으로, 심리적으로 몰랐던 자의식을 경험하게 하였다. 자의식을 경험한 사람들은 시장에 참여하면서 사회적, 개인적 좌절감을 순화시킬 수 있었다."[10]

오늘날 광고의 역할은 확대되고 있다. 과거 백화점이 처음 등장했을 때 특정 계급을 지시하는 사물이 어떤 것인지를 알리는 역할을 충실히 수행했던 것처럼, 오늘날 광고는 사람들이 어떻게 살아야 하며 자신의 정체성과 주장을 어떻게 사물에 담아 보내는지를 너무도 자세하게 알려 준다. 이러한 과정을 통해 사물들은 신화적 환상으로 세례를 받고 사물의 체계를 이루는 좌표상의 특정 위치를 부여받는다.[11] 신화적 의미는 사물들이 생산되고 사라지는 것처럼 발생과 소멸을 반복한다. 특정 사물이 더 이상 계급성을 드러낼 수 없을 때 그 사물은 기호적 층위에서 생명을 잃는다. 기능의 차원에서 뿐만 아니라 기호의 층위에서도 차이의 상실은 곧 죽음인 것이다. 그것은 곧 환상의 상실, 존재 이유의 상실을 의미하기 때문이다.

자본의 욕망 속의 사물

대량생산 방식은 인류를 사물의 풍요로움 속으로 이끌었다. 실존하는 특정인의 필요에 응답하는 생산이 아니라 불특정 다수를 향해 마치 기관총의 호흡만큼이나 빠르게 사물들을 쏟아내는 기계적인 생산방식은 적어도 소비의 민주화를 위한 물질적 조건을 만들어 내었다. 분명 보다 많은 사람들이 물질적 풍요로움을 누릴 수 있을 만큼 많은 사물들이 만들어졌다. 그러나 일상에서 사람들이 경험한 것은 풍요로움이 아니라 풍요로움의 스펙터클이었다. 감각을 자극하는 온갖 환상과 풍요로움의 스펙터클! 그것은 자본이 던진 미끼였다. 탐스러운 환상, 그 환상은 동화 속 무지개가 소년보다 항상 앞서는 것처럼 늘 우리를 앞서간다. 자신을 따라오는 시선이 자신을 놓쳐 버리지 않을 정도로 움직이는 환상의 속도는 그 시선이 망막에 펼쳐지는 풍경을 '따라잡을 수 있는 어떤 것'이라고 믿게 한다. 그러나 그 믿음은 늘 실패로 귀결된다. 우리가

그 사실을 안다고 하더라도 달라지는 것은 없다. 우리는 마치 그 사실을 모르기라도 하는 것처럼 실패를 반복한다.

경쟁이 일상인 공간에서 누군가의 실패는 또 다른 자의 성공이다. 대량생산이라는 무기를 소유한 자본은 본성상 생산과 소비의 끊임없는 반복을 만들어 내고 그것을 확장한다. 그리고는 자신이 행한 것을 '성장'이라고, '발전'이라고 이야기한다. 이 긍정적 언표는 자본의 움직임을 가로막는 크고 작은 힘들을 부인하고 억압하기 위한 무기로 작동한다. 자본의 관심은 무한한 잉여의 재생산에 있다. 잉여의 창출을 위해 자본은 무엇이든 한다. 지금까지 이러한 자본의 욕망에 저항하는 움직임들이 있어 왔지만 그 움직임들이 증명한 것은 자본은 결코 만만한 상대가 아니라는 사실뿐이다. 자본의 역사는 저항을 만나 좌절하는 장면에서 종결된 적이 없다. 자본에게 저항은 위기이지만 오히려 위기를 통해 강해져 왔다.

자본의 역사는 자신을 방해하는 힘들을 포획하고 길들이는 여정이었다. 산업사회의 확장을 가로막은 장애를 자본은 '소비주의'라는 독특한 방식으로 극복하였다. 소비주의는 노동자를 생산자로만 바라보던 산업사회 초기의 믿음에서 벗어나 '소비자'라는 새로운 주체로 그들을 보는 시각에서 출발한다. 이러한 소비주의라는 사고에는 노동자에게 보다 많은 임금을 주면 그들은 보다 많이 소비를 할 것이고, 이는 결국 자본의 이익과 사회의 번영으로 이어진다는 일련의 가정이 자리한다.[12] 생산이 확장됨에 따라 이전에 엘리트 시장에만 의지하던 산업계는 대량생산된 사물들을 소비할 수 있는 소비자를 찾게 되었고, 그때까지 생산자였던 노동자를 바로 그 소비자로 만들었다.[13] 여기서 '소비자로 만들었다.'라는 표현은 매우 적절한 것이다. 왜냐하면 실제로 그러한 움직임은 자본에 의해서 인위적으로 이루어졌기 때문이다. 스튜어트 유엔

12 이 내용은 본래 크리스틴 프레더릭(Christine Frederick)의 1929년 저서 『Selling Mrs. Consumer』에 실린 글이다. 스튜어트 유엔은 1976년에 저술한 『광고와 대중소비문화』(원제: Captains of Consciousness: Advertising and Social Roots of the Consumer Culture)의 1부, '광고는 사회적 산물'이라는 장을 이 내용으로 시작하고 있다. "소비주의라는 새로운 세계관이 탄생하였다. 소비주의는 오늘날 미국이 이 세상에 선사한 가장 위대한 사상이다. 소비주의의 핵심은 노동자와 대중을 단순히 노동자 또는 생산자로만 보지 않고 소비자로 간주한다. 노동자에게 더 많은 임금을 주고, 그들에게 더 많은 것을 팔고, 더욱 번영한다는 논리이다." 스튜어트 유엔, 앞의 책, 29쪽.

13 스튜어트 유엔, 앞의 책, 31쪽.

14 스튜어트 유엔, 앞의 책, 32쪽.

(Stuart Ewen)은 그 힘에 대해 다음과 같이 이야기하였다.

> "자본주의의 출현으로 대량생산이 이루어지고 대량소비의 필요성이 대두됨에
> 따라 노동을 통제하는 방법도 바뀌었다. 19세기 산업자본가들이 노동자에게
> 산업의 '역군'으로 복무할 것을 강요한 반면, 현대의 자본주의는 이들을 산업
> 의 '역군'에서 '노동자'로, 그리고 '노동자'에서 '소비자'로 변화시키는 방법을
> 모색했다."[14]

이러한 일련의 기획을 실현하면서, 즉 생산자인 노동자를 소비자인 대중으로
변화시키면서 자본주의는 자신의 체제를 유지하기 위한 시장을 만들어 낼 수
있었던 것이다. 마르크스와 벤야민이 지적한 대로 대량생산은 그것을 소비할
수 있는 대중, 그것을 소비함으로써만 자신의 존재 가치를 확인받는 대중을
끊임없이 재생산함으로써만 지속 가능한 시스템이다.

소비주의 시스템의 구축을 통해 자본주의 산업생산 시스템은 계속적
으로 더 많은 사물들을 쏟아낼 수 있게 되었다. 사물들은 사용이 아닌 소비를
위해 생산되었다. 사용을 위해 사물을 생산하는 것이 사용자의 삶을 중심에
위치시키는 것이라고 한다면 소비를 위해 생산하는 것은 경제적 이득, 다시
말해 자본의 욕망이 주인이 된다는 것을 의미한다. 자본의 욕망이 주인인 공
간에서 사물은 상품이 되고 사용자는 소비자가 된다. 소비자는 자신의 필요에
의해 사물을 구입하기보다는 상품이 제공하는 환상에 화답하는 방식으로 돈
을 지불한다. 사용이라는 총체적인 경험은 스타일이라는 시각적 경험으로 대
체되었고, 소비자라는 새로운 주체는 상품의 표피를 시각적으로 더듬는다. 사
물은 자본을 위한 환상의 질서 속에 자리하고 있는 것이다.

Identity

정체성,
환상을 만드는 장치

"생성의 선—체계는 기억의 점—체계와 대립된다.

생성의 운동을 통해 선은 점에서 해방되고,

점들을 식별 불가능하게 만든다. 생성은 반(反)기억이다."

질 들뢰즈

1 무엇인가를 설명할 수 없을 때 우리는 그것을 의심하게 되고 혼돈에 빠진다. 반면 무엇인가가 설명될 수 있을 때 우리는 너무도 쉽게 그것을 믿어 버린다. 설명은 서사를 통해 동일성을 확인하는 과정이다. 이 과정에서 그 설명 내용이 사실이냐 아니냐는 중요하지 않다. 우리는 알프레드 히치콕의 영화 「이창(Rear Window)」(1954년)의 한 장면에서 이를 확인할 수 있다. 영화에서 사진 작가인 제프리스는 이웃집 남편이 부인을 살해했다고 확신한다. 그러나 친구이자 형사인 도일은 그것이 억측임을 제프리스에게 설명한다. 도일의 설명에 대해 제프리스는 "(그것으로) 그의 행동을 전부 설명할 수 있단 말인가?"라고 반문한다. 도일은 사건에 대한 자신의 설명이 타당하다고 믿는다. 조사한 몇몇 내용들이 자신의 설명이 타당하다는 것을 증명하기 때문이다. 그러나 영화는 결국 제프리스의 주장이 옳았음을 보여 주는 것으로 끝난다.

2 들뢰즈와 가타리는 '되기'의 문제를 가장 잘 인식하고 있었던 철학자들이다. 그들은 생성의 관점에서 되기를 이야기한다. 규범적이고, 지배적인 다수성에서 벗어나는 것이 그들이 이야기하는 생성이며 되기이다. 되기는 사이에 자리한다. 그러므로 되기는 점이 아니라 선적이다. 그들은 "모든 생성은 소수자-되기"라고 말한다. 여기서 소수자는 양적인 개념이 아니다. 다수성 또한 마찬가지다. "다수성은 상대적으로 큰 양이 아니라 어떤 상태나 표준"을 의미한다. 때문에 "더 작은 양뿐만 아니라 더 큰 양도 소수라고 말할 수 있는 것"이다. 질 들뢰즈/펠릭스 가타리, 김재인 옮김, 『천 개의 고원』(새물결, 2001년), 550쪽 참조.

유년 시절과 어른이 된 지금을 비교해 보면 재미있는 사실을 하나 발견하게 된다. 그것은 '선(善)과 악(惡)'의 구분에 관한 것이다. 유년 시절, 그 과거의 공간에서 선과 악의 구분은 유난히 명쾌했다. 사람이든 사건이든 행위든, 모든 것들을 선과 악으로 명확히 나눌 수 있었을 뿐만 아니라 그러한 구분을 당연한 것으로 받아들일 수 있었다. 물론 간간히 자신이 자리할 곳을 찾지 못하고 헤매는 혼돈스러운 상황들을 마주할 수도 있었다. 그러나 그것은 아주 드문 경우였고 설사 그러한 상황과 마주치더라도 우리는 그 혼돈이 우리의 '무지(無知)에서 오는 것'이라고 스스로 설득할 수 있었다. 그것으로 모든 것이 해결되었다. 우리가 익히 알고 있듯이 설명할 수 있는 혼돈은 더 이상 혼돈이 아니기 때문이다.[1]

가정과 학교는 선악의 구분이 반복적으로 확인되던 공간이었다. 그곳에서는 실천의 차원에서 '악'이 아닌 '선', '나쁜 일'이 아닌 '착한 일', '해서는 안 될 행동'이 아닌 '해야 되는 행동'이 무엇인지 구체적으로 제시되었다. 상(賞)과 벌(罰)이라는 훈육 장치가 반복적으로 작동하면서 우리의 인식과 몸에는 이분법적 질서의 회로도가 분명하게 새겨졌다. 그 회로도는 우리가 어떻게 행동하고 사고해야 하는지를 명확히 알려 주었을 뿐만 아니라 그렇게 알게 된 것을 자연스러운 진리로 받아들이게 하였다. 아침에 일어나면서부터 작동하는 그 장치는 의식을 꿈에게 양보하는 시간에도 여전히 깨어 있었다. 반복적인 작동으로 그것이 내면화되었을 때 우리는 그 장치를 통해 보고, 그 장치를 통해 들으며, 그 장치를 통해 생각하게 되었다. 어느덧 상징적 질서인 그 장치는 세계와 만나는 유일한 창구가 된 것이다. 그러나 그 풍경은 '어른—되기'[2]를

통해 위협받는다. 어른이 된다는 것은 육체적 차원의 문제가 아니다. 그것은 경험적 차원의 문제다. 자신으로부터 상징적 질서가 이탈하는 어떤 느낌을 경험하면서 우리는 비로소 어른이 되는 것이다. 그러나 그것만으로는 불충분하다. 어른이 되기 위해서는 무엇보다 그 이탈의 느낌을 느낌 자체로 보존할 수 있어야 한다. 다시 말해 벗어남의 이질적 느낌을 참아 내면서 상징적 질서와 거리를 둘 수 있어야 하는 것이다.

우리가 살아가는 세상에는 어른이 아닌 이들이 존재한다. 그러나 어른이 아니라고 해서 모두 같은 것은 아니다. 그중에는 어른이 아닌 것을 자각하지 못하고 살아가는 존재가 있는 반면 그것을 자각하고 어른이 되려는 이들이 존재한다. 어른이 아닌 것을 자각하지 못하고 살아가는 것, 그것은 어쩌면 가장 행복한 삶인지도 모른다. 자신이 갇힌 세계의 인물임을 모르고 살아가는 영화 속 투르만처럼 말이다. 그러나 우리 스스로의 의지로 투르만처럼 살아가는 것은 쉽지 않다. '어른—됨'을 시작할 수밖에 없는 상황, 세계의 갇힘이 드러나는 순간이 불쑥불쑥 찾아오기 때문이다.[3] 그 순간을 만났을 때, 우리 안의 상징적 질서는 '헛것을 본거야!', 혹은 '환상일 뿐이야!'라고 속삭이면서 RPM을 높인다. 대부분의 경우 그 속삭임은 유효하게 작동한다. 그러나 간혹 우리는 그것을 의심한다. 바로 이러한 의심이 우리가 상징적 질서의 완벽한 노예가 아님을, "대타자의 담론을 복화술로 발화하도록 운명지어진 상징적 자동인형"이 아님을 증명한다.[4]

어른이 된다는 것은 어떤 완결된 지점으로 향하는 움직임이 아니다. 완결된 지점은 현실에서 존재하지 않는다. 때문에 어른—되기는 어른으로 향하는 것이라기보다는 오히려 어른이 아닌 것으로부터 벗어나는 과정이라 할 수 있다. 디자인에서의 어른—되기 역시 마찬가지다. 우리가 디자인이라고 부르는 디자인, 우리가 디자인이라고 행하는 디자인, 우리가 디자인이라고 이해하는 디자인으로부터의 벗어남, 그것이 바로 어른—되기이다. 이러한 어른—되기가 가능하기 위해서는 현재 디자인이 점유하지 않은 또 다른 장소를 상상할

수 있어야 한다. 그곳은 대문자 디자인의 타자이다. 그러나 현실의 대문자 디자인을 넘어선 지점이 젖과 꿀이 흐르는 낙원이라고, 보다 본질적인 디자인의 내용을 담고 있는 장소라고 착각하지 말자. 그러한 곳은 어디에도 없다. 나를 움직이는 힘은 현실을 구성하는 초월론적 조건들과 그것이 억압하는 타자를 만나고 싶은 비평적 호기심이다. 대문자 디자인을 구성하는 상징적 격자, 그 상징적 격자를 통해 실재를 경험하는 것이 아니라 실재 그 자체를 경험하는 것! 상징적 질서에 포획되기 이전의 실재, 혹은 상징적 질서에서 벗어난 그 실재를 어떻게 경험할 수 있을까? 그것을 우리는 어떻게 상상할 수 있을까?

상징적 질서와 색

어느 날 나의 시선을 휘어잡은 이미지에는 두 여인이 자리하고 있었다. 하얀 옷을 걸치고 기도하는 모습의 여인과 검정색 재킷 호주머니에 두 손을 담고 있는 여인![5] 둘은 천사와 마녀를 각각 상징한다. 그러나 둘은 동일인이다. 어떻게 동일 인물이 서로 다른 색의 옷을 입는 것만으로 천사와 마녀로 표현될 수 있을까? 또 어떻게 우리는 그렇게 인식할 수 있는 것일까?

이 이미지는 상징적 질서가 멀리에 있지 않음을 드러낸다. 그것은 가까이에, 너무도 가까이에 있기 때문에 오히려 지각할 수 없는 것이다. 우리와 구별될 수 없을 만큼 가까이에 자리하는 상징적 질서는 그것을 지각하기도 전에 이미 우리를 자신이 희망하는 지점으로 안내한다. '흰색'을 '선(善)'에, '검정'을 '악(惡)'에 대응시키는 우리의 모습이 그 하나의 예이다. 색에 대한 이러한 상징적 질서가 지배하는 공간에서는 흰 옷을 입은 천사는 상상할 수 있어도 검정색 옷을 걸친 천사는 상상할 수 없다. 마찬가지로 검정색 옷을 입은 악마는 상상할 수 있어도 흰 옷을 입은 악마는 상상하기 어렵다. 흰색과 검정

3 영화 「트루먼 쇼」(1998년)에서 트루먼은 어느 날 익사해서 죽었다고 알고 있던 아버지가 모르는 사람들에 의해 끌려가는 상황을 목격한다. 그것은 트루먼에게 '어른-됨'을 시작할 수밖에 없는 상황인 것이다.

4 슬라보예 지젝에게 '주체'는 완전히 독립적이고 자율적인 데카르트적 주체도, 그렇다고 상징계가 말하는 장소로서 조종당하는 탈근대적 주체도 아니다. 그는 둘 사이의 '생산적 균형'을 이야기한다. 이러한 주체의 위상은 결과적으로 탈근대적 사고에 의해 몰락한 데카르트를 되살림으로써 가능했다. 토니 마이어스, 박정수 옮김, 『누가 슬라보예 지젝을 미워하는가』(앨피, 2005년), 71∼84쪽 참조.

5 박찬욱 감독의 영화 「친절한 금자씨」의 홍보를 위한 이미지들 중의 하나에 대한 설명이다. 이 영화에서 금자씨의 양면성은 선과 악, 천사와 악마, 흰색과 검정색의 대립 구도 속에서 표현된다.

받은만큼 드릴게요

이영애
<공동경비구역 JSA> <올드보이> 박찬욱 감독
제공 씨세이 엔터테인먼트 | 제작 모호필름

2005년 가장 궁금한 그녀의 맘 속

친절한 금자씨

스푸트닉, 「친절한 금자씨」 포스터. 흰 옷을 입은 금
자씨는 검정색 옷을 걸친 금자씨보다 선해 보인다.
그것은 선하고, 순결하고, 청결함을 나타내는 흰색이
만들어 내는 환상일 것이다. ⓒ CJ엔터테인먼트.

색과 관련된 이러한 상징적 질서는 일상의 공간에서 세상에 존재하는 것들과 우리가 상상하는 것들을 표현하는 보편적 방식으로 자리하고 있다. 청결과 위생이 흰색으로 표현되면서 긍정적 가치를 지니고 불결함은 어두운 검정색으로 표현되면서 부정적 가치를 드러내는 곳은 다름 아닌 바로 우리의 일상 공간이다. 마찬가지로 성격이 활발한 것은 '밝은 것'이고 성격이 조용하거나 내성적인 것은 '어두운 것'과 연결되는 곳 역시 우리 삶의 공간이다. 오늘날 색은 그 자체로 경험되지 않는다. 그것은 상징적 질서에 의해, 그 의미망에 포획된 채로 경험된다.

 색과 의미의 이러한 기계적 연결은 여기에 머물지 않는다. 색을 포획한 의미망은 본질상 그렇게 밖에 존재할 수 없는 것들을 자신의 방식에 따라 나누고 계급적인 의미 서열의 축에 그것들을 배치한다. 그리고는 삶의 차원에서 그것을 자연스럽게 받아들일 것을 강요한다. 피부색에 따른 인종의 구분과 차별이 대표적인 예이다. 백인은 피부가 희다는 사실만으로 선함과 연결되고 흑인과 다른 유색 인종은 피부가 검다는 이유만으로, 혹은 피부가 백인과 다르다는 이유만으로 악과 가까운 존재가 된다. 색과 관련된 이러한 인식은 미디어를 통해 끊임없이 재생산되어 왔다. 선한 백인에 위협적인 악으로 표현되는 유색 인디언들, 백인을 위협하는 흑인, 그리고 그와 별반 다르지 않은 아랍인, 혹은 아시아인들을 영화와 TV 드라마는 반복하여 보여 주었다. 실재는 그 역이었다고 하더라도 이러한 이해 방식은 사회의 무의식적 차원에서 어떠한 마찰력의 방해도 없이 유통되어 왔던 것이다. 이러한 맥락에서 보았을 때 디즈니사의 애니메이션 「라이온 킹」에서 악당 사자 '스카'가 흑인의 피부색으로 표현된 것은 우연이 아니다. 마찬가지로 최근 007 시리즈의 악인들이 백인이 아니라는 것도 이와 관련해 주목할 만한 대목이다.

 특정 색이 특정 대상이나 의미와 연결되고, 그것이 고착화된 모습으로 유통되는 것은 흰색과 검정색에만 해당하는 이야기는 아니다. 우리에게 붉은 색이 그 예가 될 수 있을 것이다. 6.25 이후 공산주의에 대한 사회적 적대감은

우리 사회에서 붉은색을 저주받은 색이자 부정한 색으로 만들었다. 일상에서 붉은색을 선호하는 것은 취향의 차원에서 해석되기보다는 이데올로기의 차원에서 해석되었다. 때문에 붉은색을 칠하거나 붉은색으로 된 물건을 취하는 것은 그 자체만으로도 의심받을 만한 행위로 받아들여졌다. 1970~80년대는 물론이고 1990년대 초반만 하더라도 우리 사회는 그렇게 경직된 모습을 하고 있었다. 1987년 6월 민주화항쟁으로 정치적 차원에서 민주화의 가시적 변화들이 나타나기 시작했고, 1990년대 초 사회주의 몰락과 더불어 가치 판단의 중심적 기준으로 이데올로기를 적용하던 움직임이 변화하기 시작했지만 그러한 변화들이 우리의 무의식과 일상의 미시적 차원으로까지 이어지는 데는 더 많은 시간이 요구되었다. 이전 시대의 관성에서 벗어나는 것은 그만큼 어려운 일인 것이다. 나 자신만 하더라도 붉은색에 얽힌 씁쓸한 기억을 갖고 있다.

앨빈 토플러의 『권력이동』과 『제3물결』.

1990년대 초, 나는 서울의 거리를 걷다가 경찰의 검문을 받은 적이 있다. 내가 들고 있던 앨빈 토플러(Alvin Toffler)의 저서 『권력이동』이 문제였다. 그 책의 한국어 번역판 표지는 붉은색이었다. 책의 내용이 앞서 출간된 '파란색' 표지의 『제3의 물결』과 별반 다르지 않다는 사실을 알 리 없는 그 경찰에게 그것은 '빨간 책'일 뿐이었다. '권력'이라는 단어가 '이동'이라는 표현과 만난 책의 제목은 그 붉은 책을 더욱 의심의 시선으로 보게 했을 것이다. 나를 검문한 시선에는 붉은색은 이데올로기와 떨어질 수 없다는 인식이 배어 있다. 나의 경험은 붉은색을 이데올로기와 관계시키는 상징계의 질서가 붉은 모습으로 존재하는 실재계의 모든 것들에 기계적으로 적용되면서 빚어진 희극적 풍경인 것이다.

환경오염이 심각한 사회 문제로 대두된 현실이 녹색을 긍정적인 색으로 만드는 현상 또한 같은 맥락에서 이해할 수 있다. 나뭇잎이 녹색이라는 이

유로 녹색은 자연의 색이 되었다. 문제는 녹색이 자연을 의미하는 데서 한걸음 더 나아가 자연에 대한 애정과 배려를 의미하는 지점에까지 확대되는 데 있다. 여기서 우리는 자연을 통해 녹색을 떠올리는 것이 아니라 녹색을 통해 자연을 떠올리도록 길들여진다. 이러한 역전된 이해 방식에 길들여졌을 때 이익에 눈 먼 자본은 환경오염과 관계된 가장 비자연적인 것들을 녹색으로 포장해 우리 앞에 제시한다. 길들여진 우리의 인식이 그러한 기만을 뿌리치는 것은 쉬운 일이 아니다. 더욱이 우리가 그것을 앎에도 불구하고 그렇게밖에 행동할 수 없을 때, 즉 그것이 기만인 것을 알고 있음에도 불구하고 마치 자본에 의해 번역된 녹색이 자연에 대한 애정의 산물인 것처럼 행동할 때 우리는 스스로에게 당혹스러움을 느낀다. 슬라보예 지젝(Slavoj Zizek)은 독일의 베스트셀러 작가인 피터 슬로텔디즈크(Peter Sloterdijk)의 '냉소적 주체'라는 개념을 인용하면서 다음과 같이 말한다.

> "냉소적인 주체는 이데올로기적인 가면과 사회 현실 사이의 거리를 잘 알고 있다. 하지만 그럼에도 불구하고 그는 가면을 고집한다. 따라서 슬로텔디즈크가 제시한 공식은 다음과 같은 것이라 할 수 있다. '그들은 자신이 무슨 일을 하고 있는지 잘 알고 있지만 그럼에도 여전히 그것을 하고 있다.' 냉소적인 이성은 더 이상 순진하지 않다."[6]

오늘날 우리는 마르크스주의적 의미의 이데올로기에 포섭된 주체가 더 이상 아니다. 우리는 슬로텔디즈크가 이야기한 '냉소적 주체'인 것이다. 우리는 상품이나 광고에 나타난 녹색이 자연에 대한 애정과 배려로부터 나온 것이 아님을 잘 안다. 그럼에도 불구하고 우리는 그 녹색이 마치 자연에 대한 애정과 배려의 산물인 것처럼 행동하는 것이다. 무엇이 이러한 풍경을 만드는가? 실재를 특정한 방식으로 인식하도록 길들이는 상징적 질서가 그 혐의를 벗는 것은 쉽지 않다.

6 슬라보예 지젝, 이수련 옮김, 『이데올로기라는 숭고한 대상』(인간사랑, 2002년), 61~62쪽.

　　상징적 질서는 폭력적으로 다가오지 않는다. 그것은 폭력적이지만 가장 비폭력적인 방식으로 다가온다. 바다를 그리던 손이 붉은색 크레파스로 향하고, 그림 속 바다를 바로 그 색으로 칠했을 때 들려오는 선생님의 부드러운 목소리가 바로 상징적 질서의 작동 모습이다. 선생님은 '바다는 파란 색이란다!'라고 속삭인다. 그 목소리는 자비로운 가르침의 모습을 한 상징계의 명령이다. 자신의 말에 따라 대상을 이해하고 행동하라는 명령! 선생님을 통해 들려오는 상징계의 목소리는 우리들의 상상과 자유를 일정한 틀로 제단하고 규격화하는 석공의 망치질과 같다. 그것은 자신의 거푸집 속에 우리를 붓고 응고시킨다. 그러나 트루먼이 만났던 죽은 아버지는 우리 앞에도 나타난다. 우리의 일상은 죽은 아버지가 끊임없이 출몰하는 장소이다. 상징계의 가르침에 따라 바다를 파란색으로 보던 우리의 눈이 석양이 질 무렵 붉은 바다를 경험할 때, 서해의 회색 바다와 제주의 옥색 바다를 경험할 때, 우리가 본 것은 바로 죽었던 아버지의 모습인 것이다. 그렇게 우리는 파랗지 않은 바다를 일상에서 수도 없이 경험하면서도 여전히 바다를 파란색과 연결시킨다. 우리가 경험한 것은 하나의 예외일 뿐이라고 애써 외면하면서 말이다.

　　그것을 예외로 설명하는 움직임이 지배적인 곳에서 실재계의 색들은 상징계의 의미망에 포획된다. 우리는 그 의미망을 통해서만, 그 질서의 허락을 통해서만 실재에 다가갈 수 있게 된다. 헤게모니를 장악한 상징적 질서는 속성상 불변의 의지를 드러내기 때문에 스스로 변화하지 않는다. 그것은 또 다른 상징적 질서가 등장하고 그것과의 대결에서 패했을 때에만 변화한다. 헤게모니를 장악한 상징적 질서는 진리를 불변성에서 찾고자 한 플라톤의 이데아 전통과 맥을 같이 한다. 여기서 바다색은 파란색이 되고 녹색은 자연에 대한 애정을 나타내며 흰색은 천사와 청결을 의미한다. 그것은 진리이기 때문에 불변하는 것이 아니라 불변하기 때문에 진리가 되는 것이다. 때문에 헤게모니를 장악한 상징적 질서는 진리이기 위해 변화하지 않으려고 애쓰는 것이다. 여기서 탄생하는 것이 '본질'이나 '정체성'과 같은 개념이다. 이러한 개념

은 구성된 내용에 역사성을 부여함으로써 그것을 영원한 것으로 만든다. '정체성'이란 것은 이러한 마법을 가진다. 우리가 '정체성'을 통해 무엇인가를 본다는 것은 그것이 만들어 내는 마법과 그로부터 탄생한 신화에 포획되고 긍정적으로 답함을 의미한다. 본다는 것은 그렇게 무언가를 통해서 보는 것이며, 따라서 투명할 수 없는 것이다. 우리가 정체성을 통한 보기에 앞서 '본다는 것'의 의미와 특성을 고찰해야 하는 이유가 바로 여기에 있는 것이다.

'본다는 것'의 의미

> "우리들이 사물을 보는 시각은 무엇을 알고 있는가, 또는 무엇을 믿고 있는가에 깊은 영향을 받고 있다…… 보는 것은 선택이다. 이 선택 행위에 따라 우리가 보는 것은 우리가 이해할 수 있는 범위 안에 포함된다."[7]

존 버거(John Berger)에 의하면, '본다.'는 행위의 바탕이 되는 우리의 '보는 시각'은 우리가 무엇을 알고 있고 믿고 있는지에 따라 달라질 수 있는 지극히 가변적이고 역사적인 속성을 지닌다. 그것은 한 개인이 경험하는 다양한 사회문화적 관계 속에서 구성되는 것으로, 우리가 대상을 볼 때 구체적으로 무엇을 볼 것인지 그리고 무엇을 보지 않을 것인지를 선택하고 결정한다. 때문에 '보는 것'은 항상 우리의 이해 범위를 벗어나지 못한다. 한 주체의 보는 행위는 그의 앎의 범위 내에서 이루어지는 것이다. '앎'이라는 것을 경험으로부터 학습되고 구조화되는 어떤 것이라고 한다면 그것은 또한 보는 행위, 즉 시각의 영향을 받을 수밖에 없다. 왜냐하면 보는 행위는 외부 환경과 만나는 우리 경험의 중요한 부분을 차지하기 때문이다. 그렇다면 '안다는 것'과 '본다는 것'은 서로에게 영향을 주고, 또한 영향을 받는 그러한 관계에 있는 것이다.

여기서 '본다는 것'을 시각이라는 특정 신체적 감각에 한정해서는 안 된다. 이미 우리는 '보다.(see)'라는 용어를 '이

7 존 버거, 동문선 편집부 옮김, 「이미지」(동문선, 2000년), 24~26쪽.

앎, 혹은 믿음과 본다는 것의 관계

해하다.(understand)'라는 확장된 의미로 사용하고 있다. 시각은 신체기관으로 서 우리의 눈을 통해 물질적 대상을 바라보는 것뿐만 아니라, 우리가 경험하 는 현상들 이면에 존재하는 비물질적이고 비가시적인 의미들과 관계성을 이 해하는 데까지 확장될 수 있는 개념이다. "보는 행위로서의 시각(視覺)은 항상 세계를 파악하고 이해하는 특정한 관점과 전망으로서의 시각(視角)과 연계되 어 있기 때문"에 우리가 어떤 현상을 바라보고 경험하는 것은 우리가 무엇을 알고 있으며 무엇을 믿고 있는가에서 자유로울 수 없는 것이다.[8] 다음은 가라 타니 고진의『일본 근대문학의 기원』에 나오는『고백론』에 대한 내용이다. 여 기서 우리는 무엇을 알고 있는가가 하나의 대상을 얼마나 다르게 보도록 하는 지, 그리고 다른 경험을 가능하게 만드는지 확인하게 된다.

> "루소는『고백론』에서 1728년 알프스에서 있었던 자연과 자신의 합일 체험에
> 관해 쓰고 있다. 그때까지 알프스는 단순히 장애물에 지나지 않았는데, 사람들
> 은 루소가 본 것을 보기 위해 스위스에 몰려들기 시작했다. 알피니스트(등산)
> 란 문자 그대로 문학으로부터 탄생한 것이다."[9]

루소가『고백론』을 쓰기 이전까지 알프스는 그야말로 온갖 산짐승과 갖가지 위험으로 가득한 공포의 대상이었을 것이다. 이러한 알프스에 대한 앎은 경험 이전에 간접적으로 전해 들은 지식일 수도 있고 직접적인 경험으로부터 나온 것일 수도 있다. 중요한 것은『고백론』이전의 산이 장애물로 인식되고 있다 는 점이며, 그러한 지식을 통해 당시의 사람들이 산을 경험했다는 점이다.

일반적으로 장애물은 공간상의 한 지점인 A와 B 사이에 자리한다. 그것이 장애가 되는 것은 A에서 B로 가는 길을 막아설 때이다. 루소 이전의 알프스가 바로 그러한 존재였다. A와 B 사이에 존재하는 C를 하나의 장애물로 인식하는 움직임은 A와 B에 비해 C의 존재를 부수적이거나 하찮은 것으로 바라보는 판단 주체의 태도로부터 파생한다. 알프스가 장애물로 이해되고 있었을 때, 그렇게 바라보는 주체의 눈은 알프스가 아닌 다른 지점으로 향하고 있었던 것이다. 여기서 알프스는 주인공이 아닌 배경이었다. 많은 사람들이 알프스를 바라보았지만 누구도 알프스를 장애물이 아닌 다른 방식으로 보지 않았던 것이다. 그런데 루소는 바로 이러한 부수적인 대상을 주인공의 위치로 이동시킨다. 무엇이 그것을 가능하게 했을까? 무엇이 루소로 하여금 인식론적인 도약을 가능하게 했던 것일까? 분명한 것은 루소가 생각 이전의 느낌에 충실하고자 했다는 사실이다. 허크 커트만이 루소를 최초의 낭만주의자로 칭하는 것은 바로 이 때문이다.

"루소가 우리에게 주는 무한한 매력의 직접적인 원인은 그의 감수성, 그의 지각 형태에서 발견될 수 있다…… 루소와 더불어 비로소 낭만주의라고 일컬어지는 진정한 의미의 근대적 기질이 최초로 분명히 드러나게 되었다. 루소는 최초의 낭만주의자였다."[10]

생각이 아닌 느낌에의 충실이 결국에는 생각을 바꾼 것이다. 이로써 그는 A와 B가 아니라 그 사이에 존재하는 C를 이전과 다른 방식으로 주목하게 된 것이다. 그것은 온갖 위험과 공포라는 앎의 전통, 그 상징적 질서로 채색되기 이전의 알프스였다. 알프스에 대한 자신의 경험을 『고백론』에 기술함으로써, 그리고 그것이 많은 이들에 의해 읽혀짐으로써 사람들의 마음 속에는 또 다른 앎이 자리하게 되었다. 그것은 산이 '위험과

8 이러한 주장에 이어 주은우는 "사회의 구조와 변동을 포착하려는 이론적 시도들은 각각 사회를 보는 특정한 전망들이라는 점에서 신체 기관으로서 우리의 눈을 통해 보는 행위를 뜻하는 시각의 문제와도 전혀 별개의 것일 수만은 없다."라고 사회의 구조와 변동의 포착과 신체 기관인 눈을 통해 보는 행위 사이의 관계성을 지적하고 있다. 주은우, 『시각의 현대성』(한나래, 2003년), 512~153쪽.

9 가라타니 고진, 박유하 옮김, 『일본 근대문학의 기원』(민음사, 2003년), 41쪽.

10 미셸 푸코 외, 이희원 옮김, 『자기의 테크놀로지』(동문선, 2002년), 173~174쪽.

공포가 가득한 장애물'이 아니라 자연과의 합일이라는, '낭만적 경험의 대상'이라는 산에 대한 새로운 앎이었다. 새로운 앎을 가진 이들에게 알프스는 이전과는 다른 새로운 경험의 대상으로 다가왔다.

　　이처럼 본다는 것은, 그리고 어떤 것을 이해한다는 것은 우리의 앎이나 믿음과 밀접한 관계를 지닌다. 루소 이전의 알프스와 루소 이후의 알프스에 대한 사람들의 경험이 얼마나 달랐을까를 떠올리는 것만으로도 우리는 앎과 보는 것 사이의 관계를, 앎과 이해와의 관계를 충분히 파악할 수 있다. 루소의 경우를 통해 우리는 '앎과 봄'의 관계에서 대상의 분석이나 사고의 층위를 넘어서는 새로운 실천적 가능성을 발견하게 된다. 이러한 발견은 바로 루소의 『고백론』을 통해 당시 사람들의 앎이 변화하였고 그것으로 인해 알프스에 대한 봄의 방식, 이해의 방식, 경험의 방식이 변화했다는 역사적 사실에 근거하고 있다. 우리가 앎의 범위를 확장시키거나 믿음의 내용을 변화시킨다면 지금까지 볼 수 없었던 것들을 볼 수 있고 지금까지와는 다른 방식으로 대상을 경험할 수 있다는 희망 섞인 전망이 비로소 가능하게 되는 것이다.

앎의 확장, 그리고 타자

그런데 우리가 하나의 앎에서 '새로운 앎'의 영역으로 너머 가는 것은 쉬운 일이 아니다. 거기에는 어떤 단절이 존재하고 그 단절을 넘어서기 위해서는 일종의 도약이 필요하다. 우리가 이미 알고 있는 앎과 새로운 앎 사이에 존재하는 단절은 어디에서 오는 것일까? 타자성! 단절은 바로 이 타자성에서 온다. 무엇인가를 이미 알고 있는 우리에게 새로운 것은 하나의 타자이다. 여기서 타자는 나의 이해 범위를 넘어선 지점에 자리하는 것, 그래서 내가 받아들일 수 없는 무엇을 의미한다.

　　나는, 동일자로서의 우리는 일정한 체계 내에 존재하며 그 체계 내에서 생각하고 행동한다. 타자는 바로 그 체계

11 가라타니 고진, 이경훈 옮김, 『유머로서의 유물론』(문화과학사, 2002년), 13쪽.

12 가라타니 고진, 송태욱 옮김, 『탐구1』(새물결, 1998년), 14쪽.

13 "서로를 더 잘 이해하려고 한다면 상대방에게 묻거나 가르쳐 주지 않으면 안 된다. 다시 말해 타자와 대화하는 것은 '가르치고 – 배우는' 관계에 선다는 뜻이다." 가라타니 고진, 앞의 책, 13쪽.

14 가라타니 고진, 앞의 책, 11쪽.

를 넘어서서 존재하는 무엇인 것이다. "룰을 공유하지 않으며 또 자기 속에 내면화할 수 없는 타자"를 우리는 '우리가 이미 알고 있는 앎'과 '미래의 새로운 앎' 사이에서 마주하게 된다.[11] 만일 우리가 새로운 앎의 내용에 마음을 열지 않으면, 그래서 이전까지 자신을 지배하고 있는 앎의 내용에 매몰되어 버린다면 우리는 독아론(獨我論)에 빠지게 된다. 독아론은 '나 혼자밖에 없다는 생각'이자, '나에게 타당한 것은 다른 사람에게도 타당하다는 사고방식'이다.[12] 독아론에 빠진 나의 앎은 새로운 앎을 받아들이지 않는다. 아니 받아들일 수 없다. 그와 타자 사이에는 벽이, 넘어설 수 없는 단절이 자리하기 때문이다.

　　독아론의 굴레를 벗어나기 위해서 우리는 우리가 마주하고 있는 타자와 대화를 시도해야 한다. 그러나 타자는 우리의 인식 너머에 존재하는 대상이고 타자에게 우리 역시 그러한 존재일 텐데 어떻게 대화가 가능할 수 있을까? 가라타니 고진은 이 난감한 상황을 비트겐슈타인(Ludwig F. Wittgenstein)을 인용하면서 우리말을 전혀 이해하지 못하는 외국인과의 대화 상황에 비유한다. 우리와 전혀 다른 규칙의 언어를 사용하는 외국인과 대화를 할 때 우리가 만일 독아론적인 태도, 즉 우리의 언어 체계로 대화를 하려한다면 대화는 이루어질 수 없다. 외국인은 우리와 다른 체계에 존재한다는 바로 그 점 때문에 우리에게 타자로 존재하는 것이다. 이 문제를 해결하는 방법으로 가라타니 고진이 제안하는 것은 '가르치고 배우는 관계에 서는 것'이다.[13] 여기서 가르치고 배우는 관계를 우리가 쉽게 떠올릴 수 있는 것처럼 권력 관계로 이해해서는 안 된다. 가르치고 배우는 관계란 오히려 그 역상에 가깝다.

> "'가르치다―배우다' 관계를 권력 관계와 혼동해서는 안 된다. 사실 명령하기 위해서는 먼저 어떤 것을 가르치지 않으면 안 된다. 우리는 갓난아기에 대해 지배자이기보다는 오히려 노예에 가깝다. 다시 말해 가르치는 입장은 '배우는' 측의 합의를 필요로 하며 '배우는' 측이 무슨 생각을 하든 거기에 따르지 않을 수 없는 약한 입장이라고 봐야 할 것이다."[14]

하나의 앎에서 새로운 앎의 영역으로 넘어가기 위해서 우리는 바로 이러한 관계 속에 자리해야 하는 것이다. 그것은 우리가 알고 있는 것을 통해서 타자를 보려고 하는 것이 아니라 타자를 통해 우리를 보고, 거기에서 다시 타자를 보려는 의지에 가깝다. 그것은 나를 비우고 타자와의 관계에서 끊임없이 무엇인가를 생성해 가는 움직임이기도 하다. 이러한 과정 속에서 우리의 앎은 변화할 수 있고 우리는 새로운 방식으로 대상을 보고, 이해하며, 경험할 수 있는 것이다.

'정체성'을 통해 세상을 본다는 것

정체성을 통해 세상을 보려는 움직임은 오늘날 일반적인 현상이다. 이러한 움직임이 일반적인 것은 정체성이 보는 주체에게 어떤 이득을 제공하기 때문일 것이다. 그 이득이 무엇인지를 이야기하기 위해서는 '정체성' 자체에 대한 이해가 먼저 이루어져야 할 것이다.

　　　그러나 정체성이 무엇인지를 이해하는 것은 쉽지 않다. 다양한 차원과 맥락에서 정체성이 이야기되고 그에 따라 그 의미도 달라지기 때문이다. 이러한 이유로 '정체성'을 이해함에 있어 '정체성이란 무엇인가?'라는 직접적인 물음보다 '우리가 언제 정체성을 이야기하는가?'라는 또 다른 방식의 질문이 유효할 수 있다. '정체성'이라는 개념에 대한 이러한 접근 방식은 비트겐슈타인에 일정 부분 기대고 있다. 그는 "한 단어의 의미는 그것의 용법"이라고 지적함으로써 단어의 의미를 아는 것과 그것의 용법을 터득하는 것을 동일시하였다.[15] 만일 우리가 이러한 그의 명제를 따른다면 '정체성'의 의미 또한 그것의 용법을 통해 이해할 수 있을 것이다. 그렇다면 우리는 언제 어떠한 방식으로 '정체성'을 이야기 하는가? 다음은 일상에서 우리가 어떻게 정체성을 이야기하고 있는지 보여 주는 구체적인 사례이다.

　　　"내년 10월 중순께 열리는 제1회 광주디자인비엔날레가 광주비엔날레재단 주

관으로 치러진다…… 그러나 순수미술 축제로서 자리해 온 광주비엔날레가 산업성을 띠고 있는 디자인 분야를 맡음에 따라 정체성 논란이 일 전망이다."[16]

위 내용은 2005년 10월 광주전시컨벤션센터(GEXCO)에서 제1회 광주디자인비엔날레가 열리기 전 한 신문에 실린 기사의 일부이다. 그 내용을 요약하자면 '순수미술의 영역과 디자인은 다르다.'는 것이다. 이것만으로도 우리는 여기서 이야기하는 '정체성 논란'이 구체적으로 무엇을 이야기하는 것인지를 알 수 있다. 이 기사의 무의식적 시선은 미술을 비산업적인, 혹은 비상업적인 것으로 정의하고 있다. 반면에 그 시선에게 디자인은 산업적이고 상업적인 것이다. 이 기사에서 정체성 논란이 발생하는 지점은 바로 '산업적인 디자인과 비산업적인 미술'이라는 틀이 흔들리는 지점, 그리고 '미술과 디자인이 서로의 경계를 허물고 넘나드는 지점'인 것이다. 이러한 논의의 맥락에서 정체성이란 것은 명확한 경계를 전제로 하며 경계를 통해 구분되는 개체들의 독립성은 특정한 속성이나 틀에 의해 결정되는 것을 알 수 있다.[17] 그러나 경계를 통한 구분만이 정체성의 특징은 아니다. 그것은 더 많은 내용들을 필요로 한다. 4세 때 미국인 스키 강사 부부에게 입양된 한국인 입양아가 22년 만에 세계 정상급 스키 선수로 성장해 미국에서 화제가 되고 있다는 사실을 기사화한 다음의 글에서 우리는 그것을 발견하게 된다. 이 기사는 주인공이 겪었던 정체성 혼란의 경험을 다루고 있다.

15 이진경, 『철학과 굴뚝청소부』(그린비, 2002쪽), 269쪽.

16 「2005년 10월 광주디자인비엔날레」, 《중앙일보》(2004년 12월 28일).

17 여기서는 '산업적이냐?' '비산업적이냐?'의 문제가 될 것이다.

"그는 성장하면서 심각한 정체성 혼란을 겪었다. 하지만 양부모는 두 한국인 아들에게 출신 배경을 모두 얘기해 주고 '뿌리를 잊지 말라.'고 가르쳤다. 덴버까지 가서 김치 등 한국 음식을 사오고 한국인 아이들 모임에도 보냈다. 그는 여러 차례 한국에 다녀왔고 한국말도 조금 배웠다. 이제는 입양아 가족들을 위한 상담원으로 활동하며 자신이 겪은 것과 같은 문제로 고민하는 입양아들을 도울 정도가 됐다."[18]

이 기사 역시 뚜렷한 경계에 의해 나누어지는 독립된 개별성들을 전제로 정체성이 이야기되고 있음을 드러낸다. 한 개인이 한국인인지 미국인인지가 분명한, 그래서 양자 사이에서 분명히 어느 한 쪽에 속하는, 그리고 바로 그것을 통해 개별성이 확인되고 유지되는 것을 정체성이 지켜지는 것으로 묘사하고 있는 것이다. 주인공이 겪었다는 정체성 혼란은 둘 중 어느 쪽에 자신이 포함되는지를 확인할 수 없는 상태, 바로 그것을 의미한다. 한국인이면서 미국인이라는 표현은 뚜렷한 경계로 확보되는 개별성을 분명한 전제로 하는 정체성 담론의 장에서 한국인도 미국인도 아니라는 존재 부정의 용법으로 변화된다. 정체성이 분명한 존재가 되기 위해서는 개별적인 어느 한 지점에 포함되어야만 하는 것이다. 중간적 존재는 여기에 자리할 공간이 없다.

그렇다면 정체성 담론에서 가정하는 개별성은 어떻게 확보되는가? 스키 선수의 기사에 등장하는 '출신 배경', '뿌리', '김치', '한국말' 등의 표현을 통해 기사의 주체가 그 개별성을 어떻게 판단하고 있는지를 알 수 있다. 기사의 주체는 한국인지 아닌지를 '어디에서 태어났는지', '누구로부터 태어났는지', '무엇을 먹고, 어떠한 언어를 사용하는지'로 판단한다. 이것들은 한국인이라는 정체성을 형성하는 일종의 속성들이다. 이 속성들을 공통적으로 포함하는 사람들은 한국인이라는 정체성 속에 묶일 수 있다. 그렇다면 정체성은 어떤 공통적 속성을 개별성과 더불어 전제하고 있는 개념이라고 할 수 있다.

이것은 일상에서 '정체성'을 표현하는 말에서도 발견할 수 있다. '한국인의 정체성', '한국 디자인의 정체성', '여성의 정체성', '자아 정체성' 등의 표현으로 우리는 '정체성'을 이야기한다. 이러한 표현들은 정체성이 특정한 대상들을 하나로 묶는 역할을 하고 있음을 보여 준다. 뿐만 아니라 그러한 통합을 가능하게 하는 어떤 내재적 속성의 존재를 암시한다. '한국인의 정체성'이라는 것은 '한국인을 하나로 묶어 주는 어떤 특성'이라는 의미를 가지는 것이고 '한국 디자인의 정체성'이라는 것은 '한국 디자인을 하나로 묶어주는 어떤 속성'을 의미한다. 정체성

18 「한국인 입양아 세계 설원 정복…… 미국 스키 스타 된 토비 수철 도슨」, 《동아일보》(2004년 12월 27일).

은 바로 개별성들을 묶어 주는 공통적 속성을 환기하고 지칭하는 장치로 사용
되고 있는 것이다.

　　명확한 경계에 의해 확인되는 개별성과 그 각각을 묶는 공통적 속성의
존재만으로 정체성이 이야기될 수 있는 것은 아니다. 정체성은 그것들과 함께
그것들의 변화 가능성을 일정 부분 연기하는 개념이다. 만일 하나의 존재가
지속적으로 변화한다면 그것의 정체성을 이야기하는 것은 어려운 일이다. 요
코하마 미쓰테루(橫山光輝)의 만화『바벨 2세』시리즈에는 그런 존재, 즉 지
속적으로 자신의 모습을 바꾸는 존재가 등장한다. 이 만화는 주인공 '바벨 2
세'가 그를 도와주는 세 개의 로봇 부하들과 함께 '요미'라 불리는 악당과 맞
서 싸우는 서사 구조를 취하고 있다.

정체성을 구성하는 요소

하늘을 날 수 있는 '로프로스', 바다에서 등장하는 거대로봇 '포세이
돈', 그리고 무엇으로든 변형이 가능한 '로뎀'이 바로 그들이다. 여기서 정체
성과 관련해서 이야기하려는 대상은 바로 무엇으로든 변형이 가능한 '로뎀'이
라는 부하이다. 그것은 보통 흑표범의 모습으로 등장하지만 항상 무엇인가로
변화한다. 특정한 사람으로 변하기도 하고 경우에 따라서는 벽이나 바닥으로
변하기도 한다. 무엇이든 될 수 있는 이러한 존재는 1991년 제임스 카메론 감
독의 영화「터미네이터2」에도 등장한다. 'T—1000'이라는 이름으로 등장하
는 새로운 터미네이터 모델은 '로뎀'과 동일한 능력을 가진 존재이다.

만일 우리가 현재 우리 앞에 존재하는 개체들을 구분하는 기준으로 '로뎀'이나 'T—1000'을 바라본다면 우리는 그것들을 무엇이라고 부를 수 있을까? 하나의 형상과 물질적 속성에 고정되지 않고 끊임없이 변화하는 그것의 정체성을 어떻게 이야기할 수 있을까? 이 물음에 답하는 것은 쉽지 않다. 만화나 영화에서 그러한 존재를 '흑표범(로뎀)'으로 표현하거나, 아니면 하나의 '인물(T—1000)'로 표현하는 것은 이러한 난점을 일시적으로 봉합한 것에 지나지 않는다. 그것이 무엇이든 하나의 정체성을 형성하는 개별 존재들 각각에는 서로를 하나로 묶어주는 공통적 속성이 자리해야 하지만 로뎀이나 T—1000에는 그런 것이 존재하지 않는다. 때문에 현재의 존재 이해 방식으로는 그것의 정체를 명확히 할 수가 없다. 끊임없이 변화하고 변화할 때마다 본성이 달라지는 존재! 그것은 들뢰즈가 '질적인 다양체'를 이야기하면서 떠올린 이미지와 다르지 않을 것이다.

1	정체성은 명확한 개별성을 전제로 한다.
2	정체성은 개별성들을 묶어주는 공통된 속성을 의미한다.
3	정체성은 정체성을 형성하는 속성들의 변화 가능성을 일정부분 연기하는 개념이다.

정체성의 가정

개별 존재들을 하나로 묶어 주는 공통적 속성, 그것에 의해 확보되는 개별성, 그리고 그것들의 변하지 않는 고정성은 정체성 담론의 전제 조건이자 필수적인 가정이다. 만일 이러한 가정이 성립하지 않는다면 정체성은 이야기될 수 없다. 이러한 맥락에서 로뎀이나 T—1000은 '정체성'이라는 담론의 틀로는 설명하기 어렵다. 그들은 지각 불가능한 존재인 것이다.

정체성 밖의 존재

존재란 무엇일까? 지금까지의 논의를 통해 우리는 '정체성'을 이야기할 때 다음과 같은 존재에 대한 가정이 자리함을 알 수 있다. 우선 명확한 개별적 존재가 있고, 세상은 그러한 개별적인 것들의 합이라는 가정이 자리한다. 두 번째는 그 개별적인 존재들 중에는 공통된 속성을 가진 것들이 있다는 가정이다.

「터미네이터2」에 등장하는 'T-1000'. 내가 나인 것은 어제의 나와 오늘의 내가 동일하기 때문이다. 그 변하지 않는 속성이 하나의 존재로 하여금 이름을 갖게 한다. T-1000처럼 무엇이든 될 수 있는 존재, 그래서 늘 변화하는 존재는 어떤 하나의 이름으로 담아내기 어렵다. 그러한 존재와의 만남에서 우리가 던지는 것은 정체성에 대한 질문이다. "도대체 이게 뭐야?" 그런데 정작 우리가 던져야 하는 질문은 따로 있다. "과연 오늘의 나는 어제의 나인가?" 오늘의 나를 어제의 나와 동일하게 보는 것이야말로 변화를 부정하는 정체성이라는 장치가 만들어 내는 환상이 아닐까?

마지막으로 그 공통된 속성은 일정 부분 변화하지 않는다는 가정이 있다. 일반적인 정체성 담론은 이러한 존재론적인 가정을 동시에 긍정하면서 이루어진다. 여기서 우리는 존재란 과연 그러한 것인가를 묻게 된다. 만일 우리의 물음을 통해 위의 가정들이 흔들린다면 정체성과 정체성을 통해 세계를 이해하는 관습화된 방식은 재설정되어야 하는 것이다.

가라타니 고진의 『탐구2』에는 존재에 대한 재미있는 표현이 나온다. 그는 스피노자의 맥락 속에서 존재의 단독성(singularity)과 특수성(particularity)을 구별한다.

> "나는 여기서 '이 나'나 '이 개'의 '이'것임(thisness)을 단독성(singularity)이라 부르고 그것을 특수성(particularity)과 구별하기로 한다. 단독성은…… 단지 하나밖에 없다는 뜻이 아니다. 특수성이 일반성에서 본 개체성인데 비해 단독성은 이미 일반성에 속하지 않는 개체성이다…… 개체는 단지 하나밖에 없다고 말하는 것으로는 구별되지 않는다. 이들 개체가 일반성 또는 집합에 속하는가 아닌가에 따라 구별되는 것이다."[19]

가라타니 고진의 이러한 설명은 존재를 새로운 시각에서 이해하도록 한다. 왜냐하면 하나의 존재를 단독성이라는 차원에서 보느냐 아니면 특수성이라는 차원에서 보느냐에 따라 달라지기 때문이다. 가라타니 고진에 의하면 존재의 단독성과 특수성은 '일반성 또는 집합에 속하는가 아닌가에 따라 구별되는 것'이다. '특수성이 일반성에서 본 개체성인데 비해 단독성은 이미 일반성에 속하지 않는 개체성'이라고 그는 지적하고 있다. 그러나 특수성을 규정하는 '일반성에서 본 개체성'이란 것이 구체적으로 무엇을 의미하는지, 그것과 대비되는 '일반성에 속하지 않는 개체성'이란 것은 또 무엇인지를 알기 위해서는 또 다른 설명이 필요하다.

19 가라타니 고진, 권기돈 옮김, 『탐구2』(새물결, 1998년), 12~13쪽.

20 스피노자, 강영계 옮김, 『에티카』(서광사, 2004년), 13~14쪽.

21 마이클 하트, 김상운/양창렬 옮김, 『들뢰즈 사상의 진화』(갈무리, 2004년), 186쪽.

22 마이클 하트, 앞의 책, 189~190쪽.

스피노자는 "나는 실체란 자신 안에 있으며 자신에 의해서 생각되는 것이라고 이해한다. 즉 그것의 개념을 형성하기 위하여 다른 것의 개념을 필요로 하지 않는 것이다."라고 존재의 성격을 이야기하였다.[20] 이것은 단독성의 특징인 '일반성에 속하지 않는 개체성'의 특징이다. 이처럼 존재의 단독성은 스스로에 의해 구별되는 것이다. 그것은 다른 것들과 비교를 통해, 혹은 어떤 외부적인 틀로 구별되거나 규정되는 것이 아니다. 그렇게 외부적인 틀로 구별되는 것은 '단독성'이 아니라 '특수성'이다. 마이클 하트(Michael Hardt)는 존재의 단독성을 통해 존재를 이해하려 했던 철학자인 스피노자가 특수성에 바탕을 두고 존재를 파악하려 했던 데카르트와 어떻게 다른지, 그리고 단독적인 존재의 특성이 무엇인지에 대해 다음과 같이 쓰고 있다.

> "데카르트의 실제적 구별은 관계적이다.(X와 Y 사이에는 구별이 있다.) 혹은 더 명확하게 말하면 그것은 전적으로 부정에 기반을 둔 차이의 개념을 제시한다.(X는 Y와 다르다.) 스피노자가 이것에 도전을 하는 것은 실재적 구별의 관계적, 혹은 부정적 측면을 제거하기 위해서이다. 실재적 구별을 '~사이의 구별' 혹은 '~와의 차이'로서 제기하는 대신 스피노자는 실재적 구별을 그 자체 안에서 확인하고자 한다.(X 안에 구별이 있다. 아니면 오히려 X는 다르다.)"[21]

> "실체로서 단독적인 존재는 그 자신의 외부에 있는 어떤 것'으로부터 구별된' 혹은 그것'과 다른(차이나는)' 것이 아니다. 만약 그렇다면, 우리는 그것을 부분적으로 다른 것을 통해 개념화해야 할 것이고, 이렇게 되면 그것은 실체가 아닐 것이다⋯⋯ 실체적 구별의 첫 번째 과제는 존재를 단독적인 것으로 규정하는 것, 그것의 차이를 어떤 다른 것을 참조하거나 의존하지 않고 인식하는 것이다."[22]

존재는 단독적인 것이다. 우리에게 필요한 것은 바로 그러한 존재의 특성을

긍정하는 것이다. 그러나 아리스토텔레스적 '형상—질료' 모델에 바탕을 둔 지성사는 이러한 존재 자체의 성격을 어떠한 외부적 틀을 통해 이해하려 하였다. 그것은 끊임없이 외부를 통해 존재를 규정하는, 그럼으로써 존재를 어떤 틀에 환원시키는 폭력적 움직임이었다. 우리는 바로 이러한 방식에 길들여져 있다. 그래서 존재를 존재 자체로 보거나 경험하지 못한다. 경험에 앞서 지식을 찾고, 그 지식을 토대로 경험하는 것이다.

예를 들어 여기 하나의 사물이 있다고 가정해 보자. 그 사물은 4개의 다리, 그 다리들이 떠받치고 있는 사각의 평면, 그 평면 중앙에 TV 스크린, 그리고 마치 의자의 등받이 같은 또 다른 평면, 그 평면에 2개의 스피커로 구성되어 있다. 우리는 습관적으로 이 사물을 '의자'라는 이미 알고 있는 지식을 통해 설명하고자 한다. 예를 들면 '스크린과 스피커를 가진 의자', '의자 같은 무엇' 등의 표현이 그것들이다. 그러나 엄밀히 말해 이것은 의자가 아니다. 이 존재는 이 존재만의 고유성이 있는 것이다. 더욱이 이 존재가 주차장이나 전시장과 같은 서로 다른 맥락에 자리한다면, 그리고 누군가가 거기에 쪼그려 있거나 서 있다면 그때마다 이것은 다른 것이 된다. 단독성을 통해 존재를 경험한다는 것은 그것들 각각의 차이를, 생성을, 되기의 연속을 경험하는 것이다. 여기서 우리가 알고 있는 의자에 대한 지식은 오히려 이러한 경험을 방해한다. 그것은 연속적인 변이를 의자라는 개념 안에서 부정하기 때문이다. '정체성'이 바로 이와 유사한 역할을 수행한다.

우리는 흔히 한 대상의 정체성을 이야기함으로써 그 대상을 더 잘 이해하고 경험할 수 있다고 생각하기 쉽다. 그러나 의자의 예에서 보듯이 정체성은 경험과 이해를 확장하기보다는 수렴시킨다. 그것은 경험과 이해를 제한하는 장치인 것이다. 여기서 우리는 정체성이 하나의 외부적 인식 틀이며 특정한 의지에 의해 조직되는 개념이라는 점을 떠올려야 한다. 현실에 본질적으로 존재하는 공통된 속성을 발견하고 그것을 정체성이라는 이름으로 묶어내는 것이라는 오래된 믿음은 환영이다. 즉, 공유하는 속성을 가진 대상이 먼저 존

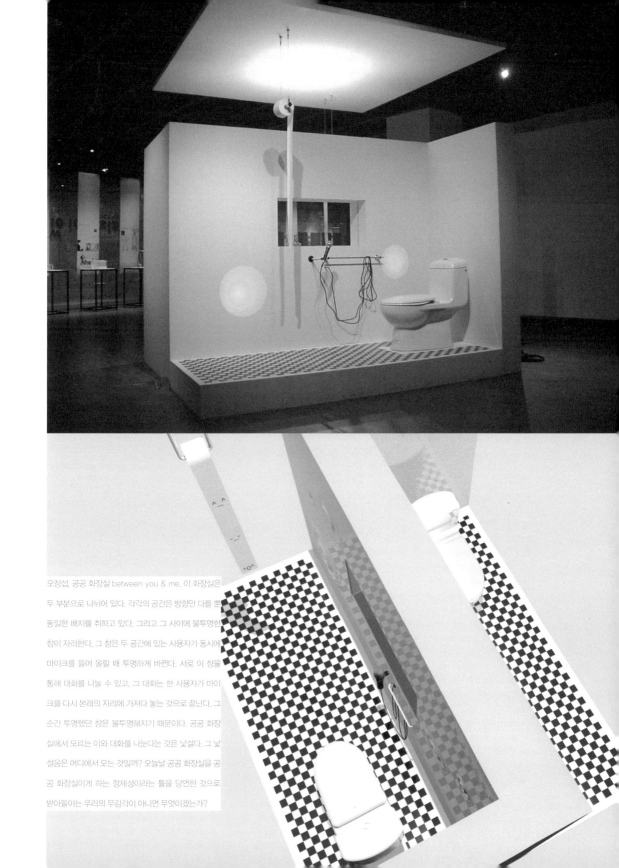

오창섭, 공공 화장실 between you & me, 이 화장실은 두 부분으로 나뉘어 있다. 각각의 공간은 방향만 다를 뿐 동일한 배치를 취하고 있다. 그리고 그 사이에 불투명한 창이 자리한다. 그 창은 두 공간에 있는 사용자가 동시에 마이크를 들어 올릴 때 투명하게 바뀐다. 서로 이 창을 통해 대화를 나눌 수 있고, 그 대화는 한 사용자가 마이크를 다시 본래의 자리에 가져다 놓는 것으로 끝난다. 그 순간 투명했던 창은 불투명해지기 때문이다. 공공 화장실에서 모르는 이와 대화를 나눈다는 것은 낯설다. 그 낯설음은 어디에서 오는 것일까? 오늘날 공공 화장실을 공공 화장실이게 하는 정체성이라는 틀을 당연한 것으로 받아들이는 우리의 무감각이 아니면 무엇이겠는가?

재하고 '정체성'을 통해 그것을 확인하는 것이 아니라 '정체성'을 통해 이질적인 개체들을 하나로 묶어 내려는 의지가 먼저이고 그 의지에 의해 이질적인 대상들이 묶이는 것이다. 우리의 일반적인 이해와 달리 정체성은 발견되는 것이기보다는 구성되는 것이다. '한국인의 정체성'이 그렇고 '디자인의 정체성'이 그러하다. 이러한 이해의 토대 위에서 보면 정체성을 통해 어떤 대상이나 존재를 이야기하는 것은 환상을 자연화하는 정치적 활동이 되고 만다.

　　공통된 속성이라는 환상을 통해 이질적인 개체들을 하나로 묶는 정체성의 효과는 폭력적이다. 그것은 미리 정해진 지점을 향해 끊임없이 몰아가는 헤겔의 변증법적인 이미지를 현실에서 반복한다. 이러한 변증법적인 구도에서 정체성은 공통성을 발견할 수 없는 경우에도 공통성을 발견하고야 만다. 그 공통성은 정체성을 통해 이질적인 존재들을 하나로 묶으려는 의지가 만들어 내는 일종의 환상이다. 그러나 그 환상은 현실에서 실제적인 힘으로서 작동한다는 점에서 환상 그 이상이다. '정체성'을 통해 세상을 본다는 것이 비판의 대상일 수 있는 것은 바로 이 때문이다. 이질적인 내용을 부정하고, 그 차이를 끊임없이 자신의 틀 속으로 환원하는 방식으로 대상을 포섭하는 움직임은 존재를 가리고, 존재에 대한 경험을 왜곡시킨다.

　　어떤 속성을 '정체성'이라고 이야기하고 그것이 흔들리는 것을 '정체성의 위기'라고 이야기하는 주체를 우리는 흔히 만난다. 그 주체는 그가 이야기하는 정체성의 틀 내에서 생각하고 활동하는 존재다. 그 주체는 '공통적인 속성'이라는 정체성이, 즉 서로 다른 개체들을 묶는 그 판타지가 만들어지고 구성된 것이 아니라 본래부터 존재하는 실체임을 믿고 싶어 한다. 그는 자신이 이야기하는 정체성이 시간의 변화에도 유지되고 지켜져야 하는 것이라는 믿음을, 더 나아가 그것을 가능하게 하는 실천 지침을 만들어 낸다. 대상을 이해하는 하나의 실천 지침이 된 정체성은 그것과 다른 방식으로 존재를 이해하려는 일체의 움직임에 방어 기제를 작동시키며 억압한다. 정체성을 벗어나는 것들은 그의 이익에 반하기 때문이다.

정체성을 통해 문화를 바라보려는 시도, 그리고 정체성을 하나의 윤리학으로 전파하려는 움직임은 특정한 정치적 행위일 수밖에 없다. 때문에 지배 담론의 장에서 정체성이 이야기되고 다루어질 때 대부분의 경우 그것은 지배적 해석과 가치를 확대 재생산할 뿐이다. 여기에는 안정과 영원, 그리고 변하지 않음을 향한 플라톤의 이데아적 가정과 지배자의 논리가 숨어 있다. 그는 이질적인 것들을 허용하지 않고 그것들을 동일자 내부로 포섭함으로써 안도한다. 이러한 맥락에서 정체성의 틀로 존재를 바라보는 것은 위험하다. 그것은 역동적인 존재의 흐름을 변하지 않는 틀로 제단하고 응고시킨다. 이 과정에서 존재는 정체성이 설정한 기원의 틀로 반복적으로 끌려들어 간다. 때문에 우리는 정체성의 안경으로 존재를 보려는 관습화된 움직임에서 벗어나려고 노력해야 할 뿐만 아니라, 구성된 틀에 의해 환원되기 이전의 존재와 마주하려 노력해야 하는 것이다.

'존재'와의 만남으로

「솔라리스」라는 영화가 있다. 이 영화는 1972년 안드레이 타르코프스키 감독에 의해 처음 만들어졌다. 그리고 2002년, 스티븐 소더버그 감독은 이 영화를 같은 이름으로 리메이크하였다. 영화는 솔라리스라는 행성을 탐사하기 위해 떠난 탐사선에서 벌어지는 황당한 현상을 중심으로 전개된다. 영화에서 탐사선의 대원들은 모두 '손님'이라고 불리는 존재를 만난다. 손님은 기억이 실제화되어 나타난 존재들이다. 때문에 손님의 등장은 이성의 논리로 설명하기 어려운 초자연적 현상인 것이다. 영화 속에서 대원들 각자는 각자의 손님들을 만난다.

영화 속 인물들 중 고든 박사는 전형적인 과학자로 등장한다. 그의 과학적 시선은 손님이라 불리는 그 존재들을 존재 자체로 받아들이지 않는다. 그는 그 존재들을 과학의 틀로 분석하고, 그렇게 분석된 내용을 통해 이해하려 한다. 그에게 손님이라 불리는 존재는 인간과 다른 미립자로 구성된 물질

일 뿐이다. 마치 스티븐 스필버그의 영화 「A.I.」에서 주인공 소년이 제품인 것처럼! 고든 박사는 "저들은 사람이 아니라, 가짜 복제품"이라고 말한다. 더 나아가 그는 "저들에게 마음을 주어서는 안 된다."라고, 그래서 "속지 말라."라고 외친다. 그는 세상을 보는 하나의 명확한 틀, 인간의 정체성을 규정하는 확실한 틀을 갖고 있는 인물인 것이다. 고든 박사는 끊임없이 변화하는 세계를 정체성이라는 고정된 틀로 바라보려는 오늘날의 합리적 시선들을 대표한다.

　　그러나 주인공 크리스는 다르다. 그는 친구의 요청으로 그 탐사선에 가게 되고 거기서 자신의 자살한 부인 레아를 만난다. 처음에 크리스는 자신의 손님인 레아를 고든 박사와 같은 방식으로 인식하고 대한다. 그래서 그는 미립자로 구성된 '물질'인 레아를 탐사선 밖으로 보내 버린다. 그러나 다시 찾아온 레아! 크리스는 그 레아를 점점 다른 눈으로 보기 시작한다. 미립자로 구성된 물질로서가 아니라 인간으로, 그의 아내 레아로 받아들이기 시작한 것이다. "내가 레아가 맞긴 맞아?"라고 물어오는 그녀의 물음에 크리스는 "그런 건 중요치 않아. 내 눈 앞의 당신 외엔……."이라고 답한다. 크리스가 레아를 죽기 이전의 그의 아내로 만날 때 그는 인간과 비인간을 구별하는 '정체성'이라는 하나의 관습화된 인식 틀을 넘어선 것이다. 그 넘어섬을 통해 크리스는 비로소 존재를 존재 그 자체로 만나기 시작한다.

　　이 영화는 우리가 세계와 만나는 두 가지 상반된 이미지를 제공한다. 하나가 정해진 어떤 틀을 가지고 그것에 의해서 존재를 마주하는 것이라면, 다른 하나는 감응(感應)에 의해서, 존재가 나에게 다가오는 느낌을 통해서 만나는 것이다. 감응을 통해 존재와 만난다는 것은 실제적 경험 이전에 만들어진 하나의 틀을 통해 대상을 만나는 것과 만남의 구체적인 내용에 있어서 구별된다. 실제적인 경험 이전에 나에게 주어진 하나의 틀을 통해 존재를 만난다는 것이 존재의 다양한 양태와 생성의 움직임을 고정된 틀에 끼워 넣는 것이라면, 그래서 변화하는 세계를 이미 존재하는 체계적인 질서에 담아내는 것이라면, 감응을 통해 대상을 만난다는 것은 존재가 나에게 촉발하는 순간적인

느낌 그 자체를 긍정하는 것이다. 우리가 존재를 감응을 통해서 만날 때 존재
는 끊임없이 변화하는 존재 자신의 모습을 우리에게 드러낸다. 그것은 혼란스
러운 것일 수도 있다. 그러나 혼란이라는 부정적인 평가는 미리 자리 잡은 질
서의 시선이 부여한 것일 뿐이다.

두 가지 만남의 이미지는 삶의 현장에서 우리가 취할 수 있는 실천의
선택지이다. 우리는 구체적인 실천의 상황에서 매 순간 이 두 이미지를 마주
한다. 우리를 이미 감싸고 있는 인식의 습관, 즉 정체성이라는 주어진 틀을 통
해 대상을 경험할 것인지, 아니면 시시각각 변하는 존재의 목소리를 들으며
대상을 경험할 것인지를 선택해야 하는 것이다. 만일 우리가 전자의 길을 선
택한다면 우리는 이전과 다르지 않은 믿음과 느낌들을 반복적으로 재생산하
면서 안도할 것이다. 우리를 기다리는 것은 어제와 다르지 않은 오늘, 오늘과
다르지 않을 내일이다. 그러나 만일 우리가 후자의 길을 선택한다면 우리는
존재가 우리에게 시시각각 드러내는 것들을 마주하게 될 것이다. 여기서 우리
를 기다리는 것은 어제와 다른 오늘, 오늘과 다를 내일의 모습이다.

모두가 정체성을 이야기할 때 두 번째 만남을 선택한다는 것은 고통을
수반한다. 그러나 만일 우리가 파란색으로 틀 지워진 바다의 모습이 아니라
바다라는 존재 자체의 색을 경험하려 한다면, 매체와 정치적인 이유들에 의해
틀 지워진 흑백의 이분법이 아니라 존재 자체로서 흰색과 검정색을 경험하려
한다면, 그리고 이데올로기로 오염된 현실의 밖을 경험하려 한다면 그 고통은
한번 겪어볼 만한 것일지도 모른다.

인 명 및 용 어 해 설

가라타니 고진

1941년 일본 효고현에서 태어나 동경대학 경제학부를 졸업하고 같은 대학 영문과에서 석사과정을 수료하였다. 1969년 「의식과 자연: 소세키 시론」으로 《군상(群像)》평론 부문 신인 문학상을 수상하였다. 1975년 9월부터 1977년 1월까지 예일대학 동아시아학과 객원교수로 미국에 머물면서 폴 드 만과 교류하였다. 『탐구 I, II』, 『일본 근대문학의 기원』, 『마르크스 그 가능성의 중심』, 『은유로서의 건축』, 『트랜스크리틱』 등과 같은 문제의식이 분명한 책들을 저술하였다. 『근대문학의 종언』이라는 최근 저술에서 그는 소설의 죽음을 선언하였는데, 이는 관련 전공 분야에서 큰 반향을 불러일으켰다. 그가 말하는 소설은 사실주의 소설을 이야기한다. 얼마 전까지만 하더라도 특정한 사상을 담은 소설은 개인의 삶이나 사회에 강력한 영향력을 행사하였다. 그러나 이제 소설의 그러한 영향력은 사라졌다. 이것이 가라타니 고진이 '종언'이라는 극단적인 표현으로 담아내고자 한 현상이다.

고속도로 최면

고속도로를 같은 속도로 계속 운전하게 되면 간혹 반(半)수면 상태에 이르게 되는데, 고속도로 최면은 바로 이러한 현상을 지칭하는 표현이다. 도심 내의 일상적인 운전 상황에서도 이와 유사한 경우를 접하게 되는데 의식이 희미해지는 반수면 상태가 아니라 운전 행위와 사고 행위가 분리되는 것이 바로 그것이다. 이 경우 운전자의 의식은 또렷하다. 그러나 그의 의식은 운전에 집중하는 것이 아니라 운전과 관계없는 온갖 생각들에 주목한다. 이러한 분리는 운전 행위에서뿐만 아니라 일상적인 경험에도 자리한다. 전화 통화를 하면서 문서를 작성한다든지 책을 읽으면서 몽상에 빠지는 경우가 바로 그러한 예에 해당된다. 이렇게 의식과 행위의 분리가 가능한 것은 기억이나 지각이 의식의 차원뿐만 아니라 몸의 차원에서도 이루어짐을 증명한다.

굿 디자인 제도

우리나라의 굿 디자인 선정 제도는 1985년 "일반 소비자 및 생산 유통 관계자로 하여금 산업 디자인에 대한 관심과 이해를 진작시키고 산업 전반에 걸쳐 산업 디자인의 개발을 촉진하여 상품의 디자인 수준 향상을 기함은 물론 궁극적으로 국민 생활의 질적 향상(우수 디자인상품 선정집, 1985년)"을 목적으로 만들어졌다. 우리의 굿 디자인 선정 제도는 그 기준과 인증 마크 등을 볼 때 일본의 우수상품 디자인 선정 제도를 적극적으로 참조하였음을 알 수 있다. 이는 시간과 공간을 초월한 굿 디자인이 존재한다고 믿는 제도 시행 주체의 이해를 드러낸다. 굿 디자인 선정 제도는 디자인을 계급적으로 서열화할 뿐만 아니라 대중을 가르침을 받아야 할 이들로 대상화하고 선정 주체가 가르칠 만한 능력과 자격이 있음을 암시한다는 점에서 이데올로기적이고 엘리트주의적이다. 모든 이데올로기가 자신의 정치성과 이데올로기성을 감춘다는 점에서 굿 디자인 제도 역시 예외가 아니다.

기관 없는 신체

'기관 없는 신체'는 잔혹극의 창시자인 아르토(Antonin Artaud)가 처음 사용한 용어다. 『천 개의 고원』에서 들뢰즈는 기관 이전의 존재론적인 바탕을 의미하는 개념으로 이 용어를 사용하였다. 그렇다고 '기관 없는 신체'가 기관들이 제거된 텅 빈 상태를 의미하는 것은 아니다. 그것은 동일한 기능을 반복적으로 수행하는 유기체에 대립하는 개념으로, 가능성과 충만함으로 가득 차 있다. '기관 없는 신체'에는 욕망들이 자리하고, 작용하는 강도에 따라 다양한 기관, 혹은 기계가 된다. '기관 없는 신체'를 가공되지 않는 질료의 연속적 흐름이라 정의하는 것은 바로 이 때문이다. 우리는 기관 없는 신체의 이미지로 영화「터미네이터2」의 T—1000을 떠올릴 수 있다. 영화에서 T—1000은 접속하는 항들의 변화에 따라 끊임없이 다른 것이 된다. 그것은 하나의 기관에 고착되지 않은 연속적 흐름으로서의 신체인 것이다.

나무 구조와 리좀

리좀은 나무 구조와 대비되는 개념으로 서로 얽혀 있는 식물의 뿌리를 지칭한다. 나무 구조의 가장 큰 특징은 중심과 그 중심을 기준으로 요소들이 계층적으로 배치된다는 점을 들 수 있다. 들뢰즈와 가타리는 서구 형이상학의 전통이 나무 구조를 취하고 있다고 지적하면서 비판한다. 서구 형이상학의 전통에 길들여진 우리의 사고방식, 린네의 생물 분류와 같은 지식 체계, 국가나 사회의 조직은 철저히 나무 구조를 따르고 있다. 이러한 지식이나 조직은 하나의 중심에서 여러 가지들이 뻗어 나오고 그 가지에서 또 다른 가지들이 뻗어 나오는 형상을 하고 있다. 때문에 하나의 지점에서 이웃과 접속하기 위해서는 상위의 지점을 경유해야만 하고 체계를 고착화시킨다. 반면 리좀의 가장 큰 특징은 중심이 없다는 점이다. 어디서든지 분기하고 이질적인 것들이 서로 접속할 수 있는 것이다. 때문에 들뢰즈와 가타리는 리좀이 생성적이라고 긍정한다. 디자인 방법론 운동의 선구자인 크리스토퍼 알렉산더는 「도시는 나무가 아니다(City is not a tree)」라는 글을 통해 나무 구조를 세미라티스(Semilatice)와 대비시킨 바 있는데, 그가 이야기하는 세미라티스는 바로 리좀과 같은 구조를 형성한다. 그러나 그것은 단순한 구조 이상이다. 오히려 변화하는 구조라고 표현하는 것이 적절할 것이다. 끊임없이 만나고 그 만남에 의해 변화하는 생성을 긍정하는 들뢰즈와 같은 철학자에게 리좀은 끊임없는 되기, 혹은 생성의 다른 이름이다. 그가 『천 개의 고원』 서장을 리좀으로 시작한 것은 이러한 맥락과 무관하지 않을 것이다.

담론

'담론'은 일종의 이야기라 할 수 있다. 그러나 담론을 하나의 이야기라고 했을 때 그것은 단순히 내용을 객관적으로 기술한다는 통상의 의미라기보다는 내용을 포획하고 구성하는 언어적 역량을 긍정하는 입장을 지시한다. 언어는 물질적 대상들과 사회적 실천들을 중립적으로 담아내는 틀로 이해될 수 있지만,

구조주의 이후의 관점에서 보면 그러한 대상과 실천들에 의미를 부여하고 심지어 그것들을 특정한 방식으로 조직해 내는 강력한 힘을 가진 존재인 것이다. 이러한 시각에서 보았을 때 언어 외부에 존재하는 물질적 대상과 사회적 실천들은 언어, 즉 담론의 형태를 통해 구체화되고 의미를 갖는다. 담론은 대상들을 일정한 방식으로 구성하고, 규정하며, 생산해 낸다. 푸코는 주체를 형성하는 이러한 담론의 역량에 주목하였던 철학자였다. 하나의 담론이 형성되는 과정에서 담론이 포획하지 못하는 내용들은 배제될 수밖에 없다. 이를 통해 알 수 있는 것은 어떤 지식이나 대상이 의미 있는 것인지 무의미한 것인지는 담론이 규정한다는 사실이다.

더글라스 앵겔바트

더글라스 엥겔바트는 1925년 오리건주에서 태어나 오리건 주립대학에서 전자공학을 전공하였다. 2차 세계대전 당시에는 해군 레이더 전문가로 2년 동안 필리핀에서 근무했다. 1955년 캘리포니아 버클리대학에서 박사 학위를 받고 잠시 교수 생활을 하다가 SRI(Stanford Research Institute)의 연구원으로 일하게 된다. 여기서 유명한 「인간의 지적 능력의 향상: 개념 모형(Augmenting Human Intellect: A Conceptual Framework, 1962)」이라는 논문을 쓰게 되는데, 그는 '인간의 지적 능력 향상'을 기술이 지향해야 할 궁극적인 목표점으로 이해하였다. 이러한 기술에 대한 이해는 인간의 지적 능력을 향상시키기 위한 기술 개발에 그의 삶을 헌신하게 하였다. 그는 1963년 ARC(Augmentation Research Center)라는 자신의 연구소를 설립하고 하이퍼텍스트를 이용한 NLS라는 온라인 시스템 개발에 전력한다. NLS에는 윈도우 환경의 인터페이스와 원격 화상회의 시스템 등의 기술이 사용되었다. 1968년 샌프란시스코에서 열린 컴퓨터 컨퍼런스에서 그는 90분 동안 NLS를 시연하였는데 여기서 최초로 마우스가 공개되었다.

발터 벤야민

발터 벤야민은 1892년 베를린의 유태인 중산층 가정에서 태어났다.「독일 낭만주의에서의 예술 비평 개념」으로 박사학위를 받았고 지그프리드 크라카우어, 테오도르 아도르노 등과 교류하였다. 베를린에서 유년 시절을 보낸 그에게 나폴리와 모스크바 여행은 서구 문명의 신화와 부르주아 사회의 몰락을 체험하게 하였다. 1933년 나치 정권이 들어서자 그는 '19세기의 수도'로 알려진 파리에 정착하게 되는데, 여기서 『파사젠베르크(아케이드 프로젝트)』로 알려진 미완의 원고를 쓰기 시작한다. 이후 독일의 프랑스 침공은 그가 미국으로의 망명하는 계기가 되었다. 그러나 망명은 스페인 국경에서 저지되었고, 그는 자살한다. 벤야민은 현대 자본주의 사회를 감싸고 있는 신화적 허상을 읽어냈을 뿐 아니라, 마샬 맥루한(Marshall McLuhan) 이전에 매체에 관심을 가진 예언적 사상가였다.

버내큘러

버내큘러는 지방어, 사투리, 방언, 일상적 표현이라는 사전적 의미를 지닌다. 사전적 의미에서도 알 수 있듯이 이 용어는 지배적 언어인 표준어에 대립한다. 표준어의 입장에서 본다면 버내큘러는 자신의 외부에 존재하는 것이기 때문에 계몽과 교화의 대상일 수밖에 없다. 그러나 외부에 존재한다는 바로 그 지점은 버나큘러를 주목하게 하는 힘이기도 하다. 모더니즘의 세례를 받은 디자인은 자신의 손을 거치지 않은 토속적인 디자인을 버내큘러라는 이름으로 디자인 외부에 위치시켜 왔다. 공식적인 디자이너의 생산물이 아니거나 지역적 특성이 강하게 반영되는 수공예적인 토산품들이 이에 해당되었다. 그것이 디자인의 맥락에서 긍정적인 의미를 가지고 논의되기 시작한 것은 포스트모던 디자인의 광풍이 몰아칠 즈음이었다. 모던 디자인을 비판하는 반성적 주체에게 모던 디자인의 외부에 자리한 버내큘러는 매력적인 대상이 아닐 수 없었을 것이다. 오늘날 문화의 다양성이 주요한 화두로 대두되면서 버내큘러는 더

욱 주목받고 있다. 처음부터 표준어와 사투리가 존재하는 것은 아니라는 점에서 우리는 버내큘러를 헤게모니 쟁탈전이라는 맥락에서도 이야기할 수 있다. 이러한 맥락에서 본다면 존재하는 것은 버내큘러들뿐이다. 사실 특정 버내큘러를 버내큘러라는 이름으로 디자인 외부에 위치시키는 주체는 바로 그 행위를 통해 자신 역시 하나의 버내큘러였음을 은폐하는 것이다. 이러한 기만은 국제주의 양식이라고 이야기하는 디자인 언어가 본래부터 국제적인 것이었는지를 떠올려 보는 것만으로도 명확히 드러난다.

소쉬르

기호학의 창시자로 알려진 소쉬르는 스위스 제네바에서 태어났다. 부모의 권유로 물리학과 화학을 전공하려 했으나 적성에 맞지 않아 언어 연구로 전공을 바꾸었고, 거기서 두각을 나타내게 된다. 베를린 대학에서 박사 학위를 받고 소르본 대학에서 고트어와 고독일어를 가르쳤다. 콜레주 드 프랑스 석좌 교수직을 포함하여 여러 대학에서 교수직을 제의받았으나 사양하고 1907년부터 고향의 제네바대학교에서 '일반언어학'을 강의하였다. 10여 명의 수강생을 대상으로 이루어진 그의 강의에서 현대 기호학의 중요한 개념들이 소개되었다. 그는 저서가 없는 것으로 유명하다. 그의 저서로 알려진 『일반언어학 강의』 역시 제자인 샤를 바이와 알베르 세시에가 일반언어학 강의 내용을 필기한 것을 토대로 편찬한 것이다. 여기에는 랑그와 빠롤, 기호의 자의성, 기표와 기의, 공시성과 통시성 등과 같은 기호학적 개념들이 수록되어 있다. 이러한 개념들은 이후 언어학뿐만 아니라 철학, 문화 이론 등과 같은 다양한 영역에 영향을 끼쳤다.

슬라보예 지젝

슬라보예 지젝은 1949년 슬로베니아에서 태어나 류블랴나대학에서 철학을 공부했고, 파리 제8대학에서 정신분석학으로 박사 학위를 받았다. 그는 1990

년 슬로베니아 첫 다당제 선거에서 대통령 후보로 출마하기도 했다. 그러나 오늘날의 지젝을 있게 한 것은 저술과 강연 활동을 통해서라고 할 수 있다. 지젝은 라캉의 정신분석학과 헤겔 철학에 대한 재해석을 통해 자신의 이론적 토대를 마련하였다. 그의 관심 분야는 현대 대중문화, 정치, 철학 등 다양한 영역을 아우른다. 지젝은 평범한 것에서 흥미로운 것을 발견하는 강한 집중력과 예리한 통찰력을 지닌 이 시대 대표적인 지성 가운데 하나이다. 주요 저서로 『이데올로기의 숭고한 대상』(1989), 『삐딱하게 보기: 대중문화를 통한 라캉의 이해』(1991), 『당신의 징후를 즐겨라: 할리우드의 정신분석』(1992), 『향락의 전이』(1994), 『환상의 돌림병』(1997) 등이 있다.

시뮬라크르

플라톤은 존재하는 것들을 이데아를 중심으로 서열화하였다. 존재론적으로 가장 뛰어난 이데아, 이데아를 모방한 현실, 그리고 현실을 모방하는 예술…… 이 연속적인 존재론적 서열 축에서 가장 아래에 자리하는 것이 시뮬라크르다. 시뮬라크르는 이데아나 특정 개념에 포획되지 않은 것이기 때문에 자기 동일성을 가지지 않는다. 그것은 순간적이고 끊임없이 변화한다. 자기 동일성을 가진 불변하는 이데아적인 것에 진리의 가치를 부여했던 서구 형이상학의 시각에서 보면 시뮬라크르는 말 그대로 보잘 것 없는 것이다. 그러나 서구 형이상학적 사유에 대한 비판적 움직임은 플라톤이 열등하게 보았던 시뮬라크르를 재조명하게 하였다. 장 프랑소아 료타르, 장 보드리야르, 들뢰즈 등이 시뮬라크르에 주목한 것은 바로 이러한 이유 때문이다.

아방가르드

본래 전선의 최전방에 위치한 군대를 가리키는 아방가르드라는 군사 용어는 19세기와 20세기를 거치면서 문화의 맥락에서 전위적인 예술 운동을 의미하기 시작하였다. 디자인이나 예술의 영역에서 아방가르드는 혁신적인 사고와

실험들을 의미한다. 그것은 기존의 가치와 질서를 파괴하고 끊임없이 새로움을 추구한다. 러시아 구성주의나 다다와 같은 예술 운동은 이러한 측면에서 아방가르드라고 할 수 있다. 최전방에 위치한 군대가 전체 군대를 이끄는 것처럼 디자인이나 예술의 영역에서 아방가르드 역시 해당 영역을 이끈다. 이점에서 아방가르드는 엘리트주의적이다. 그것은 대중의 취향에 의해서가 아니라 지적이고 이념적 믿음에 의해 움직인다. 러시아 구성주의나 다다와 같은 아방가르드가 아방가르드일 수 있는 것은 그러한 운동의 구체적인 내용에 의해서가 아니라 기존의 가치를 파괴하고 새로운 혁신들을 실험했기 때문이다. 따라서 아방가르드를 아방가르드이게 하는 것은 '새로움'이라는 가치이다. 새로움이라는 가치는 기존의 것을 파괴했을 때 성취되는 것으로, 새로운 또 다른 무언가의 등장으로 사라져 버린다.

아우라

아우라는 발터 벤야민이 1936년에 쓴 「기계복제시대의 예술 작품」이라는 글에 등장하는 개념이다. 그는 기계복제시대 예술 작품의 가장 큰 특징으로 '아우라의 붕괴'를 지적한다. 아우라는 예술 작품이 가지는 유일무이한 영적인 가치를 의미하는데, 벤야민은 이를 "아무리 가까이 있더라도 먼 것의 일회적 나타남"이라고 정의하였다. 벤야민은 아우라가 예술 작품의 현존성에서 파생되는 것이기 때문에 사진이나 영화와 같이 현존성이 없는 복제된 대상에는 존재하지 않는다고 보았다.

알베르트 슈피어

알베르트 슈피어는 히틀러의 총애를 받았던 건축가로 나치 정권의 환상을 건축을 통해 표현하였다. 그는 1932년 나치당에 가입하여 1934년 서치라이트와 여러 깃발들을 이용하여 뉘른베르크 전당 대회장을 디자인하였다. 레니 리펜슈탈(Leni Riefenstahl)이 36대의 카메라와 첨단 영상장비를 활용하여 만

든 「의지의 승리(Triumph des Willens)」라는 기록 영화에 나타난 뉘른베르크 전당 대회장의 모습은 웅장하고 환상적인 것이었다. 슈피어가 연출한 '빛의 성당'에 대해 빌헬름 라이히는 다음과 같이 묘사하였다. "빛의 성당이란 히틀러의 건축가 슈피어가 빛의 효과를 활용해 선보인 퍼포먼스에 붙은 이름으로서, 슈피어는 해가 진 늦은 저녁 무렵 130개의 대공 탐조등을 약 상공 8킬로미터까지 쏜 뒤 다른 위치에서 쏜 빛과 합쳐 일종의 반구 형태를 연출했다. 종교적인 신비감을 자아냈던 이 퍼포먼스를 두고 CBS의 베를린 특파원이었던 샤이러(William Shirer)는 이렇게 기록했다. '히틀러는 20세기 독일인들의 우중충한 생활에 쇼와 색채와 신비주의를 되살리고 있다. 이것이 그가 경이적인 성공을 거둔 이유이다.'" 슈피어의 작업은 그 거대한 건축적 규모로 인해 공간 내부에 자리한 이를 무한히 외소하게 만든다. 이러한 엄청난 규모의 건축은 히틀러의 의지와 일정 부분 공명한 결과물이다. 슈피어를 총애하던 히틀러는 1942년 군수장관에 그를 임명한다. 이후 '게르마니아'라는 새로운 베를린 재개발 계획을 파리를 점령한 히틀러로부터 지시받고 디자인하게 되는데, 「의지의 승리」에 나타난 이 계획에 의하면 도시 중앙에 7킬로미터에 달하는 직선 도로를 내고, 그 도로의 끝에 높이 300미터에 이르는 돔 형태의 국민대회당(Grosse Halle)이 자리하는 것으로 되어 있다. 또한 파리 개선문의 3배 크기의 개선문이 남쪽에 자리하고 있는데, 이 '게르마니아' 디자인은 파리를 모방한 파리 이상의 계획이었다. 그러나 히틀러의 몰락으로 그의 디자인은 실현되지 못했다. 전쟁이 끝나고 그는 1946년부터 20년 동안 전범죄로 수감되었다. 1966년 석방된 후 1981년 런던병원에서 생을 마감할 때까지 자신의 기억을 토대로 나치에 대한 기록을 남기는 일에 몰두하였다.

울름조형학교

울름조형학교는 숄 남매 재단에서 '백장미'라는 매체를 통해 나치에 저항하였던 한스 숄과 조피 숄의 희생을 기리기 위해 1955년 개교한 디자인 학교이

다. 공동 창립자이자 초대학장이었던 막스 빌(Max Bill)은 이 학교가 내용적으로 바우하우스를 계승하고 있다고 생각하였다. 예술가의 직관적인 능력과 접근을 디자인의 중요한 가치로 이해하였던 그는 과학적이고 계량적인 접근을 강조하는 토마스 말도나도(Tomas Maldonado)나 한스 귀즐로(Hans Gugelot) 등과 마찰을 빚어 학교를 떠나게 된다. 말도나도가 학장으로 재직하던 1964년에서 1966년 사이, 그리고 올(Herbert Ohl)이 학장으로 있던 시기(1966~1968년)에는 정보이론과 같은 과학적이고 시스템적인 방법론을 활용한 디자인 교육과 연구가 이루어졌다. 브라운이나 코닥과 같은 회사들과의 산학 협동을 통한 실재적 디자인 접근도 이 시기에 이루어졌다. 절제된 형태와 기하학적인 단순한 형상을 통한 울름의 기능주의적인 디자인 접근은 이후 디자인 교육의 중요한 표본으로 받아들여져 여러 나라에서 추종되었다.

움베르토 에코

움베르토 에코는 1932년 이탈리아 알렉산드리아에서 태어났다. 토리노대학교 법학과에 입학했다가 철학과 문학으로 전공을 바꿔 1956년 「토마스 아퀴나스의 미학의 문제」라는 논문으로 박사 학위를 받았다. 이탈리아어는 물론 영어, 프랑스어, 독일어, 스페인어 등 다양한 언어를 구사하는 것으로 알려진 그는 1971년 이후 이탈리아 볼로냐대학교에서 기호학을 가르치고 있다. 『장미의 이름』, 『푸코의 진자』와 같은 소설뿐만 아니라 『해석의 한계』, 『기호학 이론』, 『대중의 슈퍼맨』, 『연어와 여행하는 방법』, 『중세의 미와 예술』, 『기호와 현대 예술』 등과 같은 여러 책들을 저술하였다. 그의 소설 『장미의 이름』은 「티벳에서의 7년」, 「불을 찾아서」 등의 영화로 유명한 프랑스의 영화감독 장자크 아노(Jean—Jacques Annaud)에 의해 1986년 영화로 제작되었다.

윌리엄 모리스와 미술공예운동

윌리엄 모리스는 영국의 공예가이자 시인이며 사회 사상가였다. 빅토리아 시

대의 대표적인 지식인이었던 그는 사회주의적 이념에 바탕을 두고 산업 생산물의 질적 저하와 인간 노동의 소외를 비판하였다. 그는 이러한 문제의 원인을 기계에 의한 대량생산 방식에서 찾았다. 당시의 대량생산 방식은 조잡하고 질 낮은 키치적 생산품들을 배출하고 있었다. 이러한 양상은 키치적 삶의 방식의 확장과 밀접한 관계를 갖는다. 부르주아는 자신들의 계급적 정체성을 확인하기 위해 키치적 소비 방식을 취하였고, 이는 결과적으로 키치적 생산품들을 쏟아내게 하였다. 그 생산품들은 즐거운 노동의 산물이 아니라 소외의 산물이기도 하였다. 모리스는 이러한 인공물들의 질적 저하와 노동 소외의 문제를 중세 수공예 전통을 통해 해결하려 하였으며 그의 욕망은 미술공예운동으로 구체화되었다. 미술공예운동은 그가 자신의 이념을 실현하고자 했던 구체적인 실천이었다. 그러나 중세의 공장 길드로 되돌아가 수공예를 통해 노동과 예술을 일치시키고 많은 사람들이 질 높은 인공물들을 사용할 수 있도록 하겠다는 그의 꿈은 현실과의 모순으로 인해 실패로 마감되었다. 수공예로 제작된 사물들은 그 질이 우수하였을지 모르지만 고가일 수밖에 없었고, 따라서 그가 비판의 대상으로 삼았던 일부 부르주아들의 전유물이 되었다. 그러나 예술의 민주화에 대한 그의 이상은 이후 모던 디자인의 핵심적인 이념으로 자리하게 되었고, 모리스는 근대 디자인의 선구자로 역사에 자리매김하게 된다.

이데올로기

마르크스적 의미에서의 이데올로기는 허위의식이다. 이데올로기에 오염된 개인들은 자신이 하고 있는 것이 무엇인지도 모르면서 그것을 행하고 있는 것이고, 따라서 이데올로기 비판은 순진하고 무지한 그들이 허위의식으로부터 벗어날 수 있도록 계몽하는 활동과 밀접한 관계를 가진다. 그러나 라캉적 의미에서의 이데올로기는 다르다. 지젝은 피터 슬로텔디즈크(Peter Sloterdijk)의 냉소적 주체 개념을 적극적으로 수용하면서 "이데올로기는 근본적으로 사물들의 실상을 은폐하는 환영의 수준에 있는 것이 아니라 우리의 사회적인 현실

자체를 구조화하는 무의식적인 환상의 수준에 있다."고 지적한다. 그에 의하면 이데올로기는 피할 수 없는 존재의 필요조건으로서, 알고 모르고의 차원이 아니라 행동의 차원에 자리하는 것이다. 오늘날 개인은 순진하거나 무지한 주체가 아니라 이미 알고 있는 주체들이다. 그들은 자신이 무엇을 하고 있는지 알지만, 그럼에도 불구하고 그것을 행하는 계몽된 주체들인 것이다. 그러므로 앎의 차원에 자리하는 것으로 이데올로기를 이해하고 이러한 이해 속에서 그것을 비판하는 것만으로는 오늘날 이데올로기의 작용을 충분히 설명해 낼 수 없는 것이다.

이데올로기적 국가 장치

'이데올로기적 국가 장치'는 루이 알튀세르(Louis Althusser)가 이야기한 개념이다. 마르크스적 전통에서 이데올로기는 허위의식으로, 자본가가 지배하는 사회에서 그 지배와 자본주의적 삶의 방식을 자연스러운 것으로 만든다. 이 전통에서 한 사회의 이데올로기는 지배계급의 이데올로기로 이해된다. 이러한 이데올로기는 경찰이나 군대와 같은 억압 기구에 의해서 유지되는데, 알튀세르는 더 나아가 가족이나 종교, 학교, 정당 등과 같은 억압적이지 않은 기구와 제도들을 통해서도 이데올로기가 확대 재생산된다고 보았다. 이데올로기적 국가 장치는 이러한 수행 기구와 제도들을 지칭한다. 이데올로기적 국가 장치는 개인을 그 사회의 지배적 질서에 봉사하는 주체로 호명한다. 이러한 그의 이해에는 상징계로의 진입을 통해 주체가 만들어진다고 본 초기 라캉으로부터의 영향이 자리한다.

인터페이스 디자인

인터페이스는 서로 다른 개체들 사이의 접점을 의미한다. 우주복은 우주인과 우주라는 서로 다른 개체 사이의 접점에 자리한다는 점에서 인터페이스일 수 있다. 그러나 인터페이스를 이야기할 때 특정한 사물 그 자체보다는 '관계'가

보다 중요한 의미를 가진다. 디자인의 맥락에서 인터페이스가 논의되기 시작한 것은 디자인의 대상이 되는 사물들의 변화와 밀접한 관계가 있다. 기술이 발전함에 따라 사물들은 점점 복잡한 기능과 작동 방식을 가지게 되었다. 특히 컴퓨터 기술의 발달은 사물의 사용을 일종의 정보교환 활동으로 변화시켰고 그에 따라 사물과 사용자 사이의 정보 흐름을 원활히 하는 것이 중요한 디자인 문제로 등장하였다. 인터페이스 디자인은 이러한 정보교환의 문제를 해결하고 사용성을 향상시키는 디자인 접근법을 말한다.

제3세계

'제3세계'라는 용어는 1960년대 말부터 이데올로기적인 지형 속에서 사용되었다. 제3세계라는 개념은 제1세계, 제2세계를 전제한다. 이 구분에 따르면 미국과 유럽을 중심으로 한 자본주의 국가들이 1세계를, 중국이나 소련과 같은 사회주의 국가가 2세계를 형성하고 이 둘에 포함되지 않는 나라들이 3세계를 이룬다. 구소련의 몰락과 이데올로기 대립의 약화로 정치적 색채를 강하게 띠었던 이 용어는 점차 경제발전 정도와 그 성격을 표현하는 용어가 되었다. 이러한 맥락에서 제3세계는 산업화에 성공한 선진 산업사회로부터 기술과 자본을 도입하여 산업화를 추진하고 있는 아프리카, 라틴 아메리카, 아시아의 국가들을 지시한다. 이러한 국가들은 최근에 식민지 지배를 벗어났으며 산업화 수준이 낮고 정치적으로 불안정하다는 공통점을 지닌다.

키치

키치의 등장은 산업화와 밀접한 관계를 가진다. 칼리니스쿠는 키치가 존재하는 것을 근대화의 의심할 바 없는 징표로 이해하였다. 19세기 유럽은 바로 그러한 공간이었다. 산업화에 따라 새롭게 부상한 부르주아 계급은 이전 시대의 상징적 기표들의 소비를 통해 자신들의 계급적 정체성을 확인받고자 하였다. 그것은 그 자체로 키치적이었고 이러한 키치적인 감수성은 산물로서의

키치가 가득한 실내 풍경을 만들어 내었다. 이는 우리의 경우에도 해당된다. 1960~1970년대 산업화는 삶의 환경을 근대적인 것으로 만들었지만 동시에 키치가 넘쳐나는 공간을 가능하게 한 바탕이 되었다. 일반적으로 키치는 다양한 어원적 유래를 가진 용어이지만 모두 부정적인 함의를 가진다는 점에서 공통적이다. 우리는 어딘지 촌스럽고 천박한 대상을 칭하는 표현으로 이 용어를 사용해 왔다. 그러나 키치는 인간 존재의 자연스러운 한 양태이기도 하다. 이를 비판적으로 부정하는 것은 타자를 통해 자신의 정체성을 확인받는 고급문화의 전략으로 이해할 수 있다. 때문에 최근의 고급문화 중심의 담론의 위기는 키치를 주목하게 하였다.

타자

일반적으로 타자(他者)는 자기동일성을 나타내는 일자(一者)에 대립되는 개념이다. 가라타니 고진은 타자를 언어적인 차원에서 정의한다. 그에 의하면 타자는 '동일한 언어 게임을 공유하지 않는 사람'을 의미한다. 동일한 규칙을 공유하고 있지 못하기 때문에 동일자에게 타자는 이해할 수 없는 존재로 비춰진다. 고진은 "나에게 타당한 것이 모두에게도 타당할 것이라는 믿음"을 경계한다. 이러한 독아론적인 믿음은 타자를 부정하기 때문이다. 그는 플라톤적 대화를 비판하면서 서로 다른 언어 게임을 가진 공동체 사이의 커뮤니케이션이야말로 대화의 참모습이라고 주장한다. 타자라는 개념은 그것을 이야기하는 사람이나 맥락에 따라 다른 의미를 지니기도 한다. 라캉에게 있어 타자는 법, 혹은 기표의 체계에 가깝다. 개인은 상징계를 형성하는 타자의 질서를 통해 욕망하는 주체, 이성적 주체, 자기 동일성을 지닌 주체가 된다. 그러나 상징계로의 진입은 필연적으로 소외를 만드는데, 이는 존재의 필수 조건이 된다.

판옵티콘

판옵티콘은 1791년 벤담이 제안한 건축적 구조물이다. 원형 감옥으로 불리는

이 구조물은 죄수를 교화하기 위한 목적으로 기획되었다. 그 구조를 보면 중앙의 감시탑이 자리하고 감시탑 주위로 여러 감옥들이 원형으로 배치된다. 감옥들은 밝고 노출되어 있는 반면 감시탑은 어둡게 가려져 있다. 이로 인해 감시탑에 있는 감시자는 죄수들의 일거수일투족을 모두 알 수 있지만 죄수들은 감시자를 볼 수 없다. 죄수들은 감시자의 시선을 피할 수 없기 때문에 모든 행동 과정에서 그 시선을 의식할 수밖에 없고, 그 결과 감시자의 시선을 내면화하게 된다. 프랑스의 사상가 푸코는 『감시와 처벌』에서 판옵티콘을 "권력 관계를 창출하고 유지하는 경이로운 기계 장치"로 묘사한다. 그는 판옵티콘을 '몽상적인 건물'로 이해하기보다는 일종의 '권력 메커니즘의 도식'으로 이해하였다. 이러한 이해는 판옵티콘을 감옥이라는 공간에서 벗어나 병원, 작업장, 학교 등으로 확대 적용할 수 있는 길을 열어 주었다. "어떤 임무나 행위를 부과해야 할 많은 개인들을 상대할 때 이러한 일망감시 도식이 이용될 수 있다."고 본 푸코는 판옵티콘적 사회 공간에서 근대적 주체가 어떻게 형성되었는지를 『감시와 처벌』에서 드러내었다. 그의 연구는 시선과 권력, 그리고 주체 형성과 관련한 이후의 연구에 많은 영향을 끼쳤다. 오늘날 정보사회를 이야기하는 담론의 장에서 감시의 시선이 어떻게 작용하고 있는지를 드러내는 모델로 그의 판옵티콘이 인용되기도 한다.

팔로알토 연구소

팔로알토 연구소는 IBM의 왓슨 연구소, 루슨트 데크놀로지사의 벨 연구소 , 휴렛 팩커드사의 HP 연구소와 더불어 민간 4대 연구소 중의 하나이다. 팔로알토 연구소는 1970년 새로운 성장 동력을 모색하기 위한 목적으로 복사기 제조회사로 유명한 제록스사에 의해 설립되었다. 이 연구소의 연구 성과물은 복사기나 레이저 프린터와 같은 제록스사의 신제품뿐만 아니라 컴퓨터와 관련된 혁신적인 기술들을 총망라할 정도로 엄청나다. 팔로알토 연구소가 세계적인 명성을 획득하게 된 것은 인터넷의 모체가 된 이더넷(Ethernet), 마우스와

윈도우 시스템을 바탕으로 한 그래픽 유저 인터페이스(GUI)와 같은 뛰어난 연구 성과를 내었기 때문이다. 그러나 이러한 혁신적인 연구 성과물들 중 많은 기술들은 제록스가 아니라 다른 기관들에 의해서 상품화되고 대중화되었다. 마우스를 이용한 인터페이스가 스티브 잡스를 통해 애플 컴퓨터로 대중화된 것이 그 하나의 예이다. 현재는 디지털 데이터를 표시할 수 있는 섬유질의 디스플레이 자이리콘(Gyricon)을 비롯한 다양한 신제품과 혁신적인 기술들을 연구 개발하고 있는 것으로 알려져 있다.

찾 아 보 기

도 판 목 록

이 책에 사용한 사진 중 일부는 Science & Society Picture Library, ImageClick, Europhoto를 통해 저작권 계약을 맺은 것입니다. 저작권법에 의해 한국 내에서 보호받는 저작물이므로 무단 전재 및 복제를 금합니다. 사용 허락과 함께 기꺼이 이미지를 제공해 준 모든 분들께 감사드리며 일부 저작권자를 찾지 못한 사진에 대해서는 빠른 시일 내에 저작권자를 확인해 정식으로 절차를 밟을 수 있도록 노력하겠습니다.

14쪽 Apple Lisa personal computer system, 1984. Science & Society Picture Library.

16쪽 Kodak's advertisements. Eastman Dry Plate & Film Co.

17쪽 The first Kodak camera, 1888. Science & Society Picture Library.

20쪽 Lisa Krohn, Phonebook Answering Machine, Smart Design, 1987.

23쪽 Marco Zanuso & Richard Sapper, Black 201, Brionvega, 1969.

32, 33쪽 Helen Evans & Heiko Hansen, Light Brix: The intelligent light brick, HeHe Association.

36쪽 Dario Buzzini & Massimo Banzi, Not So White Walls, photo: Ivan Gasparini.

38쪽 Jackson Hong, Masked Citizen X, 2006.

42쪽 John Heskett, 『Industrial Design』, Thames & Hudson, 1980.

48쪽 정시화, 『한국의 현대 디자인』, 열화당, 1976.

48쪽 김민수, 『모던 디자인 비평』, 안그라픽스, 1994.

51쪽 Adrian Forty, 『Objects of Desire』, Thames & Hudson, 1986.

57쪽 Walter Gropius, Alma Production.

65쪽 Bucksminster Fuller. ImageClick.

72, 73쪽 krzysztof wodiczko & David Lurie, Homeless Vehicle Project, 1988~89.

76쪽 Michael Rakowitz, P(LOT), 2004~ongoing. customized weatherproof automobile covers, PVC pipe, tent poles, installation from the Museum Moderner Kunst Stiftung Ludwig Wien.

78, 79쪽 Cameron McNall & Damon Seeley, Urban Nomad Shelter, Electroland.

85쪽 Hans Gugelot & Deiter Rams, Phonosuper SK4. Braun GmbH, Kronberg.

88쪽 Gaetano Pesce, Alda Lamp.

92쪽 Gaetano Pesce, Airport Lamp, 1986.

94쪽 Good Design Mark, KIDP.

98쪽 Gerhard Mercator, Septentrionalium Terrarum Descriptio, 1595.

106쪽 Willey Reveley, General Idea of a Penitentiary Panopticon, 1791. UCL Library.

122쪽 William Stumpf & Don Chadwick, Aeron swivel armchair, Herman Miller, Inc., 1992.

133쪽 Jon Richardson, Children's Pool of Knowledge, 1995. LG Electronics Inc.

165쪽 Droog Design Kokon furniture 'Table – chair' by Jurgen Bey, Size: various, Material:
 used furniture, PVC covering Collection Droog Design, Photo: Bob Goedewagen.

165쪽 Droog Design Milk – bottle lamp by Tejo Remy, 1991 Size: 36 x 27 x 310 cm Material:
 milk bottles, 15 – Watt light bulbs Collection Droog Design, Photo: Marsel Loermans.

168, 169쪽 krzysztof wodiczko, Vehicle, 1971~73.

178쪽 스푸트닉, 「친절한 금자씨」 포스터, 2005.

180쪽 앨빈 토플러, 『권력이동』, 한국경제신문사, 1990.

180쪽 앨빈 토플러, 『제3물결』, 한국경제신문사, 1989.

193쪽 James Cameron, 「Terminator 2」, 1991. Europhoto.

197쪽 오창섭, 공공 화장실 between you & me.

9가지 키워드로 읽는 디자인

1판 1쇄 펴냄 2006년 11월 17일
1판 3쇄 펴냄 2013년 6월 27일

지은이 오창섭
펴낸이 박상준
펴낸곳 세미콜론

출판등록 1997. 3. 24. (제16-1444호)
135-887 서울시 강남구 신사동 506 강남출판문화센터
대표전화 02-515-2000 팩시밀리 02-515-2007
편집부 02-517-4263 팩시밀리 02-514-2329
www.semicolon.co.kr

ISBN 978-89-8371-324-7 03600

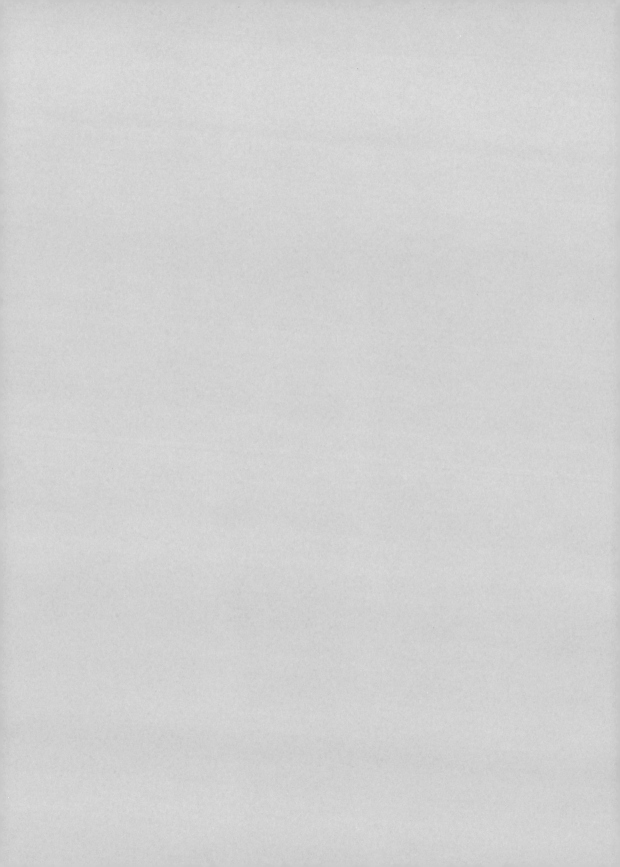